臺灣 當代水墨 特殊技法

王源東 · 莊連東
陳建發 · 葉宗和

全華圖書股份有限公司

目錄

論述

技法

作者簡歷

王源東
現任國立嘉義大學視覺藝術學系專任教授

國立臺灣師範大學美術研究所畢業。曾任國立嘉義大學美術系暨視覺藝術研究所主任及所長。作品曾獲教育部文藝創作獎第一名，曾於臺北市立美術館、國立臺灣美術館、及各縣市文化中心舉行水墨個展。著有王源東水墨畫集二冊。

莊連東
現任國立臺灣師範大學美術學系專任教授

國立臺灣師範大學美術創作理論博士。現任臺灣彩墨畫家聯盟副會長。曾任國立臺中教育大學美術系專任教授。作品曾獲第十二屆全國美展國畫第三名。曾於臺北、臺中、彰化、嘉義等地舉行水墨個展十四次。著有莊連東畫集四冊。

陳建發
現任國立臺南大學美術學系專任副教授

國立臺灣師範大學美術研究所國畫創作組碩士畢業，現為國立臺灣師範大學美術研究所博士生。曾任高雄縣東方技術學院流行設計系專任助理教授兼系主任。著有水墨畫創作集兩集，並曾於臺南、嘉義、高雄等各文化中心舉辦個展。

葉宗和
現任南華大學視覺與媒體藝術學系專任副教授

國立臺灣師範大學美術系研究所碩士。現任南華大學藝術學院院長兼視媒系主任。曾於臺北市立美術館、國立臺灣美術館及各縣市文化中心舉行水墨個展。曾獲國立藝專師生美展第一名、教育部文藝創作獎佳作。著有葉宗和畫集三冊。

技法不只是技法

蕭瓊瑞 / 美術史學者

年輕時，讀到一本介紹西洋美術史的專書，開章明義第一句便說：「整個西洋美術史，便是一部技法的演變史。」當時年輕氣盛，自以為思維敏銳的我，看了這樣的開卷語，內心十分不以為然，認為：藝術之為藝術，技法乃是小道，思想才是主軸；論述美術史而強調技法的演變，只是捨本逐末、不知輕重的說法，不足為取。因此，也就對這樣的一本「美術史」棄之不讀。

及至稍長，涉獵亦廣，逐漸瞭解：技法不只是技法，技法的背後，有一定的思想支撐；藝術史不是哲學史，再特殊的思想，沒有相配套的技法呈現，形成作品，自然也就構不成藝術史的內容。印象派有印象派的技法、野獸派有野獸派的技法、立體派有立體派的技法，印象派的技法不會是野獸派的基礎、野獸派的基礎也不能成為立體派的基礎。技法、形式，乃是思想、情感的外貌；沒有技法、形式，也就構不成藝術的表現。

中國傳統水墨，不是不講求技法，整部《芥子園畫譜》就是一部技法的整理。然而中國傳統水墨的技法，過度被拘限，不是皴、就是描；即是有再多的皴：斧劈皴、牛毛皴；再多的描：高古游絲描、鐵線描，乃至再加上染的功夫，一切都還是在「筆」、「墨」的材料、技法中打轉。事實上，在傳統的畫史中，始終存在著許多打破這些筆墨規律的奇人異士，或用頭髮沾墨畫畫、或用殘壁拓染絹布形成遠山近水，即使臺灣清代知名本土畫家林覺，其傳頌史冊的〈蘆鴉圖〉，也是用蔗粕和指甲畫成。

不同的技法、媒材，呼應藝術家湧現不絕的創意思維，也就成就風格獨特的藝術作品。傳統的筆墨技法不是不好，但也不是唯一、絕對；在創作的天地間，還有無限的可能與空間。達達主義的 collage，在繪畫中加入實物、現成物的作法，開拓了藝術創作廣大的可能性；媒體時代的來臨，複數化的轉印、再造，成為藝術強而有力的表達媒介，更遑論電腦資訊化的時代了。

在中國大陸原鄉發展了上千年的水墨創作，因緣巧合下，在 1960 年代的臺灣，發展出殊異的「現代水墨」風格，打破傳統技法、媒材拘限，開拓出諸多令人驚艷的傑作鉅構。長期從事水墨創作，也從事美術教育的王源東、莊連東、陳建發、葉宗和等四位教授，是屬於臺灣「現代水墨運動」第二代的傑出藝術家與藝術教育家。基於他們對當代水墨技法、思維、源流、內涵的深入瞭解，撰成《臺灣當代水墨特殊技法》一書，分由理論、實務、鑑賞等多向度，為臺灣當代水墨創作者與學習者，提供一條便捷而深入的參考、學習管道，對臺灣當代水墨，尤其是現代水墨創作的深化、開展，應會產生重要的影響。

本人基於對臺灣美術發展的理解，也基於對「水墨」這項擁有悠久、傑出歷史傳統，更深具未來性的「東方媒材」之珍重喜愛，特藉卷首一隅，誠摯推薦，尚祈方家教正。

是傳統也是創新——
當代水墨畫特殊技法的研探意義

李振明 / 國立臺灣師範大學美術系所教授兼藝術學院院長

臺灣當代水墨畫所呈顯的多元創作面向，正是反映著臺灣當下多元的社會現象。這其中有不少的創作者試圖從傳統水墨畫的書寫性主流脈絡上，另闢蹊徑試探別於既有路線的他者製作性方法，來豐富水墨藝術的表現可能。而這些努力，於今看來確實也累積了不少的成績，若能將這些試探成績彙整梳理出其延異生發的可能性，將可讓後續者藉此開發出臺灣當代水墨畫的更多風貌。雖說技法並非繪畫創作的全部意義之所在，但是透過新技法的研探，肯定是可讓有為者激發出無限的可貴新意創作。

另者，新水墨創作方向的開拓形成新的創作風格，其間新技法的研發，恐怕也是必須相應而生的，因為新的題材與表現主題，原有的語彙或許會有不足以詮釋的部分，當然，若只是為追求特殊技法的炫目新奇，而失去其表達的能力，亦是終將不足取的，一如吳冠中的「筆墨等於零」所論：「脫離了具體畫面的孤立的筆墨，其價值等於零。」同樣的，水墨畫特殊技法的研探，其意義亦應如此。

早於吳冠中的「筆墨等於零」論調，劉國松提出「革中鋒的命」、「革毛筆的命」之說，為求袪重病下猛藥，雖難免有冒進之議，但是就像孔子所言：「不得中行而與之，必也狂狷乎！狂者進取，狷者有所不為也。」這種為求進取而執狂之做為，恐怕也是因著特定時空背景因素，而採取的策略性驚人之舉，無非是希望能為漸漸失血的傳統提出可行的處方箋。

吳冠中、劉國松各有不同的藥方來為水墨的新拓展面向解方設法，而水墨畫特殊技法的研探，是否也具有為水墨新面向拓展的意義，這確實是值得探討與期待的。

固然是為創新而試探，其實水墨畫特殊技法的運作，傳統脈絡亦早有其淵源可循，宋代黃休復作《益州名畫錄》，突顯逸品風格在繪畫中的地位，且也關注到對於貫休之「毫端任狂逸」及石恪之「縱逸詭怪」，這種屬「其格外有不拘常法」的畫風。而這種逸脫於常態之外的畫風，也出現在唐朱景玄《唐朝名畫錄》對張璪所畫的形容道：「隨意縱橫，應手間出。」描述另一畫家韋偃所畫則謂「山以墨幹，水以手擦，曲盡其妙。」另外特別推崇的王墨則稱其「凡欲畫圖障，先飲，醺酣之後，即以墨潑。或笑、或吟、腳蹵手抹、或揮或掃、或淡或濃，隨其形狀為山、為石、為雲、為水。應手隨意，倏若造化，圖出雲霞，染成風雨，宛若神巧。俯觀不見其墨污之漬，皆謂之奇異也。」

即使強調士夫修爲風範的文人畫家，如蘇軾、米芾等人亦不乏見以「遊戲」的態度，來創作不拘泥於常態畫法的「墨戲」。如黃庭堅在〈東坡居士墨戲賦〉中便說：「東坡居士遊戲於管城子（筆）褚先生（紙）之間。」另於〈題東坡水石〉跋文中又道：「東坡墨戲，水活石潤。」另者，米芾墨戲畫的記載則有「米南宮（芾）其作墨戲，不專用筆，或以紙筋、或以蔗滓、或以蓮房皆可爲畫。」

水墨畫特殊技法的研探是傳統也是創新，棉宣紙與絹帛這類繪畫基底材的原始較爲鬆透滲染性特質，造就其有別於水彩紙、油畫布基底材的堅實支撐，形成其善於突顯出色墨在其纖維間的流動擴散效應，加上墨本身原料來自於煙塵，顆粒本就更細於顏料粉末，藉水帶動在纖維之間的遊走更具變化性。因此，水墨畫固然有不若水彩、油畫技法表現之耐於層層堆疊與刮剔刷洗的材質豐富厚實質感，然而水墨畫順應自然依著如生宣素絹纖維的流動效應表現，似乎也是油畫、水彩所難以發揮的特色。若能善加運用水墨畫其滲染性的材質特性，抑或反向操作的熟宣礬絹的勻染與凝漬特性。其交相運用的加乘效果，當可讓水墨創作的表現與再現可能無限延伸。

劉國松早期的抽筋剝皮皴法，晚期作品中常見的水拓與漬墨；陳其寬畫面中油蠟灑點的斑爛肌理；黃朝湖作品中借用隔離劑油水相斥的潑墨效果；何懷碩作品中膠與水相滲撞的渾融效應；洪根深生冷不忌的異質綴合；袁金塔的拓搨轉印拼貼；及至更多年輕世代，藉助各類不同的界面活性劑、助染劑、催化劑、礬、膠、油、乳、鹽的強化滲染與反滲染效果，GESSO、補土等打底劑的增厚與反白刷刮，在在皆增添了，也豐富了水墨畫的畫面效果與肌理，重點在於它滿足了創作者的媒介需求，達成了創作者表達的工具性需要，只要不爲所限而能藉之生發更多佳構，當代水墨畫特殊技法的研探當是值得肯定的一椿好事。

王源東、莊連東、陳建發和葉宗和等四位好事者，在自己創作教學之餘，從策劃到執行研探並整理解說結集出版，費心費力嘉惠後進，提供後續者創作佐參，頗具意義。

導　讀

/ 莊連東

廿世紀的水墨畫家，何其艱辛地必須面對歷史以來最爲嚴峻的創作挑戰。首先，傳統水墨思想的適用性遭逢當代藝術思潮對其強烈的質疑；再者，傳統筆墨與媒材的表現性無法承擔急遽變遷的現代視覺美感需求，導致水墨繪畫失去原以維繫數千年穩定狀態的方向指引。處在當代多元思維下的水墨創作者必須憑藉著多方面的判斷，爲自己試圖承繼水墨畫發展的理想尋求新的出路，何其艱苦而難爲。

然而，廿世紀以來的水墨創作者，又何其幸運地在創作思想的啓迪中可以歷經多元文化的洗禮，進而得以培養宏觀的眼界與開拓個人獨特的思維；蒙受科技發達的賜予，當代的水墨創作者得以獲取多樣化的創作材料與輔助工具；因應時代意識的多元發展，個人創作語彙更得以盡其可能地嘗試各種表現技法探索與視覺效果的建構。因此，在新視野的推衍、新興工具的運用與新技法試驗等三種因素的催化作用下，當代的水墨創作者反而更具有走出傳統水墨畫表現的格局與優勢。

經歷一個世紀的披荊斬棘，廿世紀水墨畫家筆路藍縷的摸索前行，在已然奠立的傳統基準與不斷轉換的時代流變中逐步辯證釐清，經過幾個世代的承繼與開拓，累積了豐富的創作經驗與實踐

成果，尤其是臺灣水墨畫幾經轉變的結果更具指標性的作用。

臺灣水墨畫經歷現代意識洗禮的發展與改變要稍早於大陸，從日治時期開始，日本東洋畫寫生觀念與膠彩顏料的引入，在明清傳統文人畫斷裂中取得扎根的契機，國民政府遷臺以後重構正統中原文化，異質思想對立與融合的歷程中已深深埋下改變水墨畫品味的因子，及至西洋藝術思潮的衝撞和解嚴後多元文化的薰染，臺灣水墨創作面貌的多元活潑、創意生動，即已說明許多困境逐漸化解，許多疑惑已然轉化爲優勢，臺灣水墨創作的成果已經立下典範。

而這其中，回顧檢視水墨表現變遷的因素，創作材料與技法的試驗與開展，無疑是伴著水墨畫衝撞百年，繼續推移向前的重要力量，材料與技法的應用或許不是藝術創作的主要目的，然而卻是創作表現中不可或缺的重要元素，尤其在表現模式已然固著僵化的傳統水墨創作，更加彰顯了其做爲改變水墨畫風格的根本動力。

鑑於材料與技法的改變與應用對於當代臺灣水墨的轉型與不斷前進具有至爲關鍵的影響，也是一股不可忽視的潛在動能，尤其對於年輕一代學子在接觸當代水墨繪畫奠定基礎的初始，具有扎根與孕育的功能，也是後續創作發展的根柢。源於能爲臺灣水墨畫的現代發展略盡一份棉薄之力，也自信於歷經參與當代水墨畫創作數十年已然擁有足夠成果的累積，四位在大專校院美術學系任教，並見證臺灣水墨畫轉變的水墨創作者，共感於經驗傳承的必要性與急迫性，在思索如何引領年輕學子吸取前人經驗的背景之下，遂由國立嘉義大學視覺藝術系暨研究所王源東教授擔任

召集，邀請南華大學視覺與媒體藝術學系葉宗和教授、國立臺灣師範大學美術學系莊連東教授與國立臺南大學美術學系陳建發教授加入，於是有了此次出版臺灣當代水墨特殊技法實務性書籍的構想。

本書訂定的臺灣當代水墨畫特殊表現技法面向，主要針對廿世紀以來諸多別於傳統筆墨表現形式的「試驗性技法」或「開拓性媒材」而言，大致可以從兩個方向思考：第一是舊材料尋求新表現的可能性與新媒材引進當代水墨表現的可行性的雙重探討；第二是舊技法在新媒材中尚可運用的效果試驗與新技法的新效果建構。

首先，所謂舊材料新表現的概念，指的是在傳統的顏料、墨和紙材的特性上做更深入的探討。尤其是針對受限於傳統思想觀念牽制，在固定的表現模式之外的各種可能效果，於是，紙質的生熟之間因創作者主觀需求調整比例，致使其中差異得以突顯而產生多樣變化；不同紙材之間的混用複合，多樣呈現線性與肌理的品質，強化了同一畫面上的表現力度；運用紙材的透明性產生通透的特質，形塑圖像重疊的前後關係與層次；甚至自製紙材，依據創作需要尋求新的紙張表達空間，都是針對傳統紙材再認識的新思考觀點。

此外，墨與彩的意義與表現方式亦可重新審視，墨可以成為基底的載體而形成單一色彩的概念，成為賦予圖像穩定的平面空間機能；同時，墨的表現亦未必全然著眼於濃淡層次的彰顯，低度層次變化的墨色同樣有其美感品味，可以成為另一層意義討論的題旨。而為傳統水墨表現忽視的「彩」，更具重新開拓的可能性，它可以獨立成為視覺的主體而多方面的運用，濃彩與淡彩的互

為增補，透明與不透明的相互依存，都能讓色彩的力量淋漓盡致的發揮。至於墨與彩的混融，在兩相交叉拓展下，更能增添畫面層次的豐富與多變。

另一方面，所謂新材料的引用，像是能增強與輔助紙材、墨與彩表現效果的材料，都是時代的新產物，其他包括像化學溶劑或日常生活用品等非繪畫性材料，或者是粉彩、蠟筆等其他類型的繪畫材料，由於以往未曾出現過此類材料，也不會將之摻和在水墨材料之中，所以是新的嘗試。一旦加入這些材料，原紙材、墨或顏料的性質跟著改變，隨著它們產生相融或相斥的狀態，都將成為新的表現面向。而新材料的運用，由於藝術家運用之巧妙各自不同，最終的成果展現亦顯露千萬風情，無疑是當代水墨畫得以發展無限可能的契機。至於新媒材的選擇，固然端視水墨創作者的判斷，但卻反映了時代的氛圍，同時符應時代的價值標準。而新媒材介入後的水墨作品風貌，更是往往牽動美感的改變，間接影響水墨畫發展脈絡的走向。

另外，新材料可能延伸出來的技法，即便是運用舊有的方法表現，也是未曾出現的嘗試，可謂是舊技法的新應用。為了彰顯新材料的特性，也試圖從新舊材料相混的過程中發掘不同的美感韻味，舊技法會自然地拋開固有的操作模式與表現歷程，轉換為一種對應新材料並有所依附的特有效果。於是舊技法的操作方式也將跟著產生微調，因為無形中的些微變動，舊技法的新生與延展開拓了傳統技巧操作系統的範疇。至於新技法與新媒材的全新建構，其自由運用的彈性相對寬廣，但也會有尺度拿捏的困難，在嘗試新材料與新技法的歷程中，隨時關注與水墨畫的關係與聯繫是必要的。

當代水墨畫技法的試驗與傳統技法最大的差異，

在於傳統水墨畫技法偏重在操控性手繪的運用方式上，而當代水墨畫技法則不受限於是否為操控性，也未必要運用到毛筆，所以有很大一部分的技巧屬於非操控性的方法，也因此其變動性和偶然性高，雖然無法全然掌握，但卻彰顯更多可能性。並且因為可以同時多次操作處理，偏向製作的概念，也有利於補強傳統筆墨一次性完成所無法企及的層次與質理強度。雖然因為不可預期性的關係，運用當代水墨技法，對於個人面貌的營造較難確立，必須不斷試驗累積經驗，才能理出一套屬於自我建構的符號系統。但是相對而言，因為無法掌握，每次的結果都不相同，每個創作者都屬於獨立摸索狀態，顯然又有利於自我建構風格。

材料與技法的試驗與開發，透過個別與交叉運用推出更多可能，然後由新的表現效果推衍出當代水墨畫的多元面向發展。此一理念主要建立在一個當代更為寬闊思考的觀念架構下，先破除傳統思想限制的框架，包括：美感的固著、材料的堅持、題材的限制與技法的定型，然後以材料改變的可能、各種操控性與非操控性技法的開拓為基調，進行當代多樣性題材表現的對應，並建構更為多元化的美感韻味。由於鎖定在新舊媒材與技法交叉作用而推出新意的表現效果試驗為主，所以，本書材料與技法的探討主要以其自身可變性以及能與其他材料產生化學變化而表現出與原材料不同效果為考量。

因此傳統筆墨與傳統材料兩項運用的角度與方式不做變更的狀態，則不列入本書技法與材料探討的範圍。當然選取的標準並不涉及新舊概念或呈現效果優劣的評斷與比較，也不從傳統與現代二元性的分類做為區隔的視角，主要是以一種超

越既定運用模式的發展可能性進行探索，也是一種在於增減之間進行調整的嘗試開拓。因此，本書所推出的水墨表現方式，並非在於排除傳統技法與材料的運用，也非在於取代傳統水墨畫的表現效果，而是對傳統水墨表現力量的延伸與增強。

傳統基本筆墨運用，在水墨畫美感與風格的呈現上占有絕對性主導的地位。不但歷史悠久，而且所建構的體系完備而龐大，如何操控毛筆的行進與轉折，如何在提按之間彰顯線條的輕重緩急？如何以皴擦點染的方法表達物體的質感？如何透過速度體現墨韻的濃淡乾溼？如何讓水分調節墨的濃淡變化？又如何恰當的使宣紙的暈染飽和而迷離？所有運筆使墨的方法不但規範明確，而且步驟條理清楚，往往依循著傳統筆墨技法的導引，用功不輟，假以時日便能駕輕就熟的肆意揮灑，表現水墨繪畫的書寫快意。

這些技術的要求，並自有其鮮明的美感品評標準作為背後的支撐。當然，愈是嚴謹的設定章法和構築框架，愈有助於建構出一套方法清晰的學習標準。但相對來說，其缺點則在於個人風格的不易突顯，以及表現模式的固著僵化。另外，隨著時代進程的推移，面對新事物與新觀念的改變，傳統筆墨表現逐漸產生無法全盤對應的困境，所謂「筆墨當隨時代」的論點，為表述發展出更寬廣層面的筆墨技巧，以因應時代所需是必然面對的課題，所以逐漸發展出更多元的技法，開拓更多樣的材料作為更豐富的水墨畫創作的能量是時代所趨。而本書所介紹的材料與技法與傳統筆墨運用之間，仍然是相互連繫的關係，亦即新技法的發展都是從傳統筆墨的延伸而來，或是對傳統技法的一種擴充，同時加入新的元素以補充傳統技法的不足。

根據本書訂定「試驗性技法」與「開拓性媒材」的思考方向，在符應當代水墨畫表現材料與技法的開拓原則下，內容架構以材料的認識與開發為思考軸線，然後透過因應技法呈現出的效果做為區分類項的根據，主體類型分別從「深度認識軟紙的特性」發展新技法和從「嘗試複合材料的可能」發展新技法兩個向度。然後再分別從「深度認識軟紙的特性」的向度區分對於紙材產生「隔離與滲透」效果和「拓跡與印痕」效果兩個類項，以及從「嘗試複合材料的可能」的向度探討材料運用後呈現「相斥與相融」效果和「覆蓋與重疊」效果兩個類項。在總計四個類項的技法探討內容中，分別各以八至九個單元進行試驗，並分別由四位教授負責示範與說明。茲就四個類項做簡單介紹：

一、隔離與滲透：

本類項所著眼的技法探討方向主要針對宣紙能滲透的特質進行效果試驗，宣紙能完全滲透的生宣表現效果與完全不能滲透的礬宣表現效果在傳統表現技法上已經充分運用，而介於生熟之間的可變範圍則未有深入的實踐成效。拜現代科技發明所賜，許多材料都具有效果不一的阻隔功能。所以，本類項技法則利用這些材料的特性，進行另一種表現意圖的探尋，即運用具阻隔功能的材料的介入，製造宣紙隔離與滲透之間各種效果的探討。

由於材料的種類和性質有所差異，阻隔的強弱度也不盡相同，因此所呈現的效果也會變化無窮。這些變化來自阻隔材料本身的特徵反應，也來自阻隔材料讓紙張產生質變效果的發揮。同時另一方面則因創作者操作技巧的差別產生的變異性，也是效果變化的原因。然後再將其顯現的特殊效果做為相對適宜的題材對應，尋求有別操控性表現能形塑的圖像面貌。

二、拓跡與印痕：

利用宣紙的高柔軟度、容易製造痕跡以及吸水性強等特性，描繪者便可以製造紋理或處理質感以對應相類似題材的表現。自然揉摺形成的墨痕、硬物刻劃留下的凹痕與墊在凹凸不平的平面上擦出的痕跡，都是充分體現紙材柔軟性形塑效果的表現技法。至於運用拓印方法留下的痕跡，則是適度掌握宣紙吸水性的技法應用。本類項的內容固然以深度認識紙材為目標，但仍須輔助一些材料，才能製造印痕。

三、相斥與相融：

溶劑與水之間往往具有相融或相斥的特性差異，透過各種不一程度的相融和強弱差異之間的相斥，紙性與墨韻之間的微妙變化便可浮現，並將此變化做為題材表現的特徵彰顯元素。這些增加的物質材料本身已經超越紙材的思考，因為異質的介入可能增加原材料的力量，也可能減損原材料的特性，增減之間，許多技法的變化相對豐富。不論是相互融合或互相排斥，材料的混合，就墨韻的變化來說，墨在水與溶劑相混的過程中產生的不可預期狀態，包括流動性的紋理、黑白深淺不一的斑點、大小濃淡擴散的塊面或混融之

後的豐富層次等等。紙在經過溶劑的侵入之後，也許擴散性更強，也許變得更爲凝滯，呈現的紙性，也許更具厚重感，也可能輕柔飄忽。

四、覆蓋與重疊：

融合異質材料的過程當中，順應材料的特性是重要的原則，也就是說，彰顯材料的表現性可以發現新的可能。但問題是，兩種以上的材料混合在一起，而個別材料都盡情發揮特色的時候，整體畫面就會顯得零碎對立，美感也會衝突混搭。因此得在發揮各自材料特色的同時，考慮到協調與統合的問題，所以通常會以主材料爲基調，輔材料作爲搭配，主材料爲強，輔材料爲弱；主材料占較大面積的比例，輔材料占小面積的範圍。選擇和決定何種材料爲主，何種材料爲輔，牽涉到創作者的創作意圖與畫面視覺效果的需求，而創作者在建築畫面意圖的時候，也往往會思考到材料本身強弱的問題。在眾多材料當中，有些材料具有覆蓋性，可以在材料重疊覆貼時的成爲最上層的主體，具有成爲主材料的相對優勢。有些材料本身的質理清晰，易於表達，相對地，也較容易成爲被選擇的對象。覆蓋或重疊的技法在創作表現時的目的，一方面在於取各種材料之長，製造畫面更多審美的元素，豐富表現力度。另一方面，疊合的層次鮮明，對於圖像的表現效果或厚實的力量有很大的幫助。

當然，爲了讓學習者在學習技法與媒材運用的效果之外，能有更爲清晰的全面性視角，了解當代水墨技法試驗與媒材開拓的意義與價值，與其

產生的背景因素，本書的內容因而也兼具理論探討與作品賞析的層面。在內容格式的編排上，最前面首先鋪陳的是理論論述篇章，由葉宗和、莊連東、王源東三位教授分別從「當代水墨畫的特質」、「臺灣當代水墨畫的時代意義」與「特殊技法在水墨畫創作中的重要性」等面向共同執筆闡釋。內容分別爲：

一、當代水墨畫的特質：內容主要從定義與中國水墨畫歷史演進闡釋當代水墨畫的意涵，並從用筆、用筆、用墨與題材等多方面的比較，討論當代水墨畫與傳統水墨畫的區別，同時梳理出當代水墨畫在表現形式上的特殊性。

二、臺灣當代水墨畫的時代意義：本段主要是將焦點轉向對臺灣水墨畫的歷史發展與呈現結果的討論，內容述及從明清時期、日治時期、國民政府遷臺、美國文化影響到現代百花齊放等觀點來闡釋臺灣當代水墨畫的歷史背景，然後再從題材、表現形式、精神內涵等風格的討論彰顯臺灣水墨畫的主體性。然後試圖架構出臺灣當代水墨畫的未來及可能性。

三、特殊技法在水墨畫創作中的重要性：首先主要說明的是透過開發多元表現技法，爲水墨畫呈視多樣的形式樣貌的意義與價值；其次是強調解放各媒材的束縛，將打破各畫種的隔閡，拓寬水墨畫的表現範疇，以提高水墨畫的地位。最後是拓展水墨表現新視野，建立臺灣當代繪畫新品牌，讓臺灣水墨畫融入國際舞臺。

另外，本書的第三部分則是選用一些運用多元媒材與技法完成的作品做爲鑑賞和範例說明，目的在於讓學習者了解技法運用的原理和它們與實

際創作之間如何結合的方式。因爲選用的作品本身已經是完整的創作作品，運用的技法與媒材會因爲創作者的意圖而有多方考量，所以，在畫面上的呈現並非單一種技法效果，而是綜合呈現了不同技法效果。因此，透過分析之後，將明確的呈現創作者對材料與技法的靈活運用之妙。另一方面，媒材技法運用的效果在完整作品中通常會因爲畫面的需要而有所轉換，技法或媒材的保留、增強或削弱，取捨間的智慧也將是學習者可以作爲延伸學習的參照。

所謂「運用之妙，存乎一心」本書屬於工具書性質，內容所揭示理論主要讓學習者能清楚運用當代特殊技法的在臺灣水墨發展歷史的定位與運用的意義和價值。而示範的技法與媒材運用單元是希望可做爲學習者追求自我表現風格與傳達創作意圖時的引領作用，藝術表現在當代思維中並無固定的規則必須絕對遵守。所以，面對材料與技法的探索與試驗，仍必須是由學習者個人進行實踐，逐步累積經驗，然後將成果轉化爲畫面語彙的應用。因此，以何種技法對應何種題材，在本書的舉例中也僅是建議。如何巧妙且適當地與題材對應，並妥善發揮畫面中的視覺成效，端視學習者個人巧心慧思的靈活調整。也期待讀者們能將本書所介紹的材料技法向更寬廣的範圍推移，延伸出更多樣化的效果、技巧或是材料。畢竟，媒材技法的開發與創作語言的建構是一種藝術創作的態度，隨著時代的變遷，新的材料會不斷的出現，因應新材料所發展出來的技法也會不斷的增加，只要掌握此一精神的發揮，從本書中所觸發的靈感，向無限可能的技法開拓路途前進。

而學習者在參考本書時，另一個必須思考的問題是，本書所揭示的單元既非是當代臺灣水墨特殊技法的全部，所提供的材料技法也未必是水墨畫在面對新媒材介入時的絕對必然。撰寫者在介紹這些技法與媒材時，雖然已經審慎地將它們與水墨畫的關係做詳實的評估，然而寡斷漏遺之處在所難免，何況在關於水墨畫的發展是否必須接受改變媒材與引進半自動性技法此一議題上，學界的觀點更是見仁見智，本書推介這些新技巧與新媒材，僅是希望提供給學子更多創作方法上的選擇，關於技法選用的適宜與否，仍應端賴創作者個人的美學判斷，此部分內容之討論，也實非本書立論與探尋之重點所在。

當然，讀者若可依循本書拙述的開拓精神與模式，發展出個人獨特的表現材料與技巧，不論是從自我檢視中承繼與發揚傳統水墨畫的精神，或是進而能擴充臺灣水墨畫發展的深度與廣度，都將是編寫者所樂見且衷心期盼的。

臺灣當代水墨特殊技法

當代水墨畫的特質

/ 葉宗和

藝術，是最隱微的時代見證者，不論它是以順承的方式與時代合流，或是以反省的方式與時代抗衡，它都無法脫離與時代的應對關係。[1]我們處在一個不停變動的世紀，工業化的高度繁盛，資本主義的快速蔓延，造就了當前人們生活習慣以及思考模式的轉變，伴隨著資訊科技和交通工具的日新月異，更是將原有的國界區分模糊化。基此，水墨藝術自然無法自外於後現代文化的氛圍，傳統的中國畫美學是建基於農業生產模式與封建制度的架構之下，是一種歷史的美學，也或許是一種僵化的美學，概念的形式化早已不敷於詮釋現代人的精神狀態。[2]

根據歷史之發展法則，新的思考將會帶來異樣的文化衝擊，也將開啓一個多元的文化時代，眼界與思維的寬闊度因而成為近世紀對待生命態度的基礎，要想原地踏步、故步自封恐怕都不太容易。因此，水墨畫的「當代化」似乎已是無法迴避的歷史問題，不過在時代變遷與文化符碼的相互交雜，水墨媒介之「當代性」身分卻常導致曖

昧不明，亦不知如何在當前多元化語意紛雜的後現代社會中自處。正所謂「筆墨當隨時代」，一些藝術家或批評家就認爲，水墨藝術必須從觀念的角度切入當代生活，甚至越過水墨畫的邊界，將其作爲當代藝術創作中的一種媒介因素，而不必死守筆墨語言的神聖性。

眾所周知，傳統水墨畫在今日已經處於一種困境之中，正如批評家皮道堅所說：「二十世紀以來的現代生活發展和全球化進程使中國傳統水墨藝術易喪失了它賴以生存的人文環境，作爲心靈的一種表達，傳統水墨又因其陳陳相因而成爲對當下感受的雙重遮蔽──即遮蔽眞實感受的眞實性又遮蔽虛假體驗的蒼白和空洞」[3]。二十世紀初起，中國畫在一股力圖振作的民族主義氛圍中，出現兼具破壞性與開創性的中西合璧之道，並不斷地層累內在質變的開拓性。

在這片世代交替的浪潮下，新一輩的年輕藝術家，自然必須面對傳統語彙不足表達而技巧與意念充滿變數的兩難困局，如何從年久失耕的僵化荒原體質中，注入再生的力量與活水，似乎已是不能也不可避免的挑戰。於是，有人灌注時代性、哲學性的精神與內涵，有人營造東西方兼融的形式與構圖，亦有人研發肌理與質感等，「自由化」成爲成長茁壯的靈光，「不確定」則是它可能的唯一面貌，試圖激盪出當代水墨藝術創作的最大可能性。其實，當代水墨並非「回首望傳統」的激發而已，而是要「昂首迎未來」，但過度創新

1. 倪再沁，2010。

2. 徐凡軒，2004，頁 466。

3. 尹丹，2010。

後的整體仍必然要接受考驗。雖然，新岔路容易出現混雜，困境也會周而復始地循環，但水墨畫的本體與定義在經過不斷複合、衍化和擴張的同時，卻也逐漸模糊，一個當代水墨藝術新領域於焉誕生了。

當代水墨畫的認識

「當代」，是歷史的時間、空間所造成的分野，亦是技法與思維區隔式的語彙。「當代水墨畫」，亦有人簡稱爲「水墨畫」，之所以套上「當代」這個框框，無疑是要使其更適合我們這個時代，以別於古典或傳統的繪畫。「當代水墨畫」泛指自 80 年代至今，多元發展下的水墨畫，包含了現代水墨畫與其他類型的水墨畫。易言之，當代水墨畫並非是一種固定的形式或表現，而是時間上的當代或指一種正在發生的水墨行爲。但無論屬於「變種」、「混種」、「異種」或「雜種」的創作模式，都是植基於「純種」的中國繪畫[4]，則是無庸置疑的！因此，當代水墨畫無異於重新認定「解構」與「重組」遊戲的價值，這是一種源於中國人天性剪不斷的水墨情結，也是「語言創造」、「文化創造」與「媒介創造」的交替振盪，而創造出時代性交感的另一種「視覺境界」。

從東方美術史的進展來看，當代水墨是現代水墨的延伸，將水墨視爲一種承載藝術觀念的創作媒介，是二十世紀以來無可迴避的路徑，亦爲必然趨勢。當代藝術的發展處於知識迅捷與科技變動的時代，藝術家以水墨表現其敏感的思維，既是以個人的生活經驗感受當下的現實狀態，而且在創作實踐的過程中尤須面臨嚴峻的挑戰；如何跨越傳統媒材的侷限性以及活用單一素材卻有無窮變化，思考水墨自身的內在邏輯，以及正視當代生活的境況則是關注的現實焦點。[5]

李振明認爲，當代水墨畫的諸多探討面向中，現代水墨、新文人水墨、實驗水墨、觀念水墨、都市水墨、時尚水墨、後文人彩墨等，由於不同概念的立足點不同，各自衍生不同的內涵與外延，但共通的都是尋求以自身的語說方式，探索水墨進入當代的種種可能性，提出水墨現代轉型的方法與途徑。[6]何桂彥更清楚地指出，80 年代以來，當代水墨對於傳統筆墨的顛覆，本身是一個社會學、政治學或意識形態的問題，進入 90 年代以後，在全球化背景下，才逐漸進入一個自覺建構自我文化身分的狀態。[7]

在 20 多年的發展過程中，實驗水墨主要經歷了三個階段，即從剛開始對傳統水墨意境的突破和新的表達方式的嘗試，到以水墨的方式在西方現代藝術中尋找切入點和迎合契機，再到後來對當下社會經驗與生活狀態的直接表達。一些實驗水墨畫家所做的工作，實質上是在以水墨加當代的方式，延緩水墨畫的生命，利用中西藝術的二元對抗論，來構造水墨畫的新防禦功能，進而從國際文化的邊緣向中心挺進。[8]

4. 高千惠從形式改革層面，將當代水墨畫分爲「純種水墨論」、「混種水墨論」、「異種水墨論」三區發展。
　　參閱高千惠，2002，頁 397-399。
5. 劉永仁，2009。
6. 李振明，2012，頁 3。
7. 何桂彥，2010，頁 81-85。
8. 尹燁斌，2009。

審視臺灣當代水墨畫之生發，從5、60年代的激進西化—正統國畫之爭，經70年代鄉土運動—土地認同的寫實，到80年代的多元當代—自由多元的創作。在「傳統化」與「創新化」的反覆爭辯中，當代水墨藝術存在著相當多元的類型與樣式風格，簡述如下：(1) 現代水墨之變革—受西方現代藝術的思潮影響，理念上是反動因襲傳統制約的困境，技藝上則是提純物象進入抽象的精神核心；(2) 實驗水墨之趨勢—把水墨媒材視為技術問題，以繪畫語彙直接呈現創作者當下的感受和體悟，在水墨的創新生成展現了探索的圖像革命；(3) 當代水墨之萌發—在充斥著激情喧譁與不確定性、憂心被邊緣化的當代藝術情境裡，水墨畫的突顯，意味著一種文化深層意識的消極對抗與衍發。

藝術家都無可避免「與時代同步」，他不可能避開環境、種族及時間等三個決定性因素的影響。藝術家可採取如下三種「與時代同步」的方法：一是他可以試著以傳統藝術或文學的象徵或譬喻，來表達他自身的那個時代的理想或渴望；二是他必須要與他自身那個時代的代表性具體經驗、事件及面貌，作一實際的接觸，並作嚴謹、非理想化的表達；最後他可以將「與時代同步」理解成領先時代或前衛派。[9]

隨著正統與創新的爭論、後現代的挪用與拼湊，水墨在無所不可的形式衍化中，已形成傳統與現代兩方的分歧，卻也各自發展出背道而馳的

力量。熊宜中曾將現代水墨畫的發展大致歸納為三種類型：為具實驗精神的水墨形式、具表現精神的水墨形式，以及為抽象精神的的水墨形式[10]；謝東山也曾指出當代前衛水墨具有：水墨體制的消滅、水墨藝術的生活化以及遊走於美學與政治之間等三個發展趨勢；[11]而袁金塔則提出當代臺灣大眾文化對水墨畫的衝擊；包括了：審美品味的轉變、意符的解構、工具、材料、表現法的多元化，以及文化產業的挑戰，和全球化的衝擊。[12]由此可見，當代水墨已越發成為藝術界關注的話題，而拓展其視界的角度也愈寬廣，也顯示出水墨畫朝向當代思潮的多元面貌，希冀成為一種領導潮流的強勢繪畫，在當代的情境氛圍中，建構撫慰矛盾與迷惑之心靈棲息地。

回歸藝術發展脈絡的延續性觀看，「新」應出於「舊」，並獲取「舊」的養分才更具價值與意義。莊連東認為，「以異出新」的創作模式在當下時空環境，透過吸納外來文化元素與科技文明提供的輔助，冀求差異特徵的明顯相對便利，這也是當代臺灣水墨畫可以進行大幅度轉換與質變的契機。[13]因此，水墨藝術中的「當代性」應可概括為當代生活、當代意識、當代媒介、當代藝術形式、當代觀念等，試圖擺脫當代性固有的內在矛盾——同質化與異質化相互交織，並從中尋找我們的文化選擇。

總之，水墨之所以複雜，是因為它總是糾纏在古今中西之間。於是乎，媒材、形式、語言、趣

9. 曾長生，2004。
10. 熊宜中，1996，頁12-13。
11. 參閱謝東山，2002，頁208-211。
12. 參閱袁金塔，2002，頁64-74。
13. 莊連東，2011，頁160。

味及觀念等這些藝術本身的話語不再重要，重要的是它的身分及定義。因此當代水墨畫不是傳統水墨畫的次傳統，也不是西方現代藝術的次現代，而是藝術語言與歷史反思之自我主體重構。

當代水墨畫與傳統水墨畫的區別

水墨畫有一千多年歷史，它與中國傳統文化密不可分，是中國人文精神中最具代表性的文化遺產之一。水墨畫，顧名思義，是以水、墨爲主，色彩爲輔，紙、絹爲主要工具，將水墨流動的特性和豐富的墨色層次，充分發揮與表現的一種繪畫，可謂是積累中國人千百年的智慧結晶，而成爲東方繪畫中非常重要的特色。

水墨之所以引人入勝，無非就在於利用毛筆的特質所產生獨特的痕跡。換言之，水墨作品的生成就是運用毛筆，使之與水、與墨、與色進行相互作用而產生特殊的視覺效果，並在動態組合中顯現其構成關係。材質工具直接影響著形式，畫面玩味之處不單是形象，也在於能否順利形成線條與墨色相結合。此外，水墨畫也利用水的透明性和纖維的吸收性，成就一種適合進行疊加的繪製方式，動作不斷增加直至纖維墨色飽和，畫面是利用其滲化性，使水墨對撞、交融，形成變幻無窮的形態。

一個畫種的確立要有它的傳統，而「傳統」只是一個概括的稱謂，代表古代優異的文化精神與物質。水墨藝術長久以來因爲一直守在「傳統」之中，囿於「傳統」之中，一貫以延續「傳統」爲創作的正脈，認爲光是依賴「傳統」本身就可以自給自足，而不假外求，比較不注重與當下現實世界的聯繫。如此發展下來，甚至到了渡臺之後，不但已經使得水墨藝術的語言，失去與當下的時代、藝壇和社會溝通對話的能力，甚至逐漸爲年輕一代的藝術家所拋棄。[14]

所謂「傳統水墨畫」，泛指二十世紀之前以大中華爲範圍的整部水墨畫史，其中包含三個方向聯集的定義：第一，時間的界定；第二，繪畫類型的規範；第三，保守的創作思維。此外，舉凡承襲古典文人畫系統的作品，因循固有山水、花鳥、人物、畜獸等類型及傳統筆法的表現方式，都可說是屬於「傳統水墨畫」的範圍。

傳統水墨畫的一大特點，即是以嚴格的筆墨程式化語言作爲繪畫的基本表現手段，因此對畫面效果的判定首先是基於與「藝術傳統」的關係，而不是與客觀自然的關係。維持文人對筆墨程式之壟斷，筆墨程式很自然地演變爲一種「文化符碼」，筆墨已經成爲一種中國文人的「神話」，而且是具有視覺審美特性之意義系統。換句話說，傳統派或先輩畫家筆下的人文景象，不僅以「不食人間煙火」之姿與現實生活絕緣，且千篇一律地耽溺於格式化的「古老神話」之中，無可迴避面臨「固步自封」的僵化危機。

14. 王嘉驥，1998。

當代水墨不等同於中國元素，它是一個很具包容性的當代藝術概念，有別於傳統水墨，當代水墨採取的是國際化的觀念與表現方式，也因此當代水墨可以是，也應該是超越地域、種族、文化的一種藝術方式。當代或傳統水墨畫實爲一體之兩面，完全取決於「時代性」的面向思維，代表著各時代當下的一種繪畫形式。它們分別反映了水墨藝術在不同的歷史情境中，在面對不同的文化、年代與問題時所具有的不同狀態。所以，傳統水墨與當代水墨在本質上有共通性，但在不同的時代背景下所闡述的精神和語言形式有相異之處。前者具有固定的程式和古老的表現手法，它以線條爲繪畫的主旨，試圖在書法式線條中表述作者的個性和心態；而後者或多或少地受到西畫之影響，融入塊面來表現對時代的感受求得視覺效果。

因此，若將「當代」與「傳統」去掉，當代水墨畫與傳統水墨畫所呈現的均屬道道地地的「水墨畫」，其中最大的爭議點，只是在於筆墨程式的不同演算與運用罷了。從傳統的筆墨美學觀來看，當代水墨可謂是建立在對「筆」與「墨」重新交融的審美基礎上，那是一種多元包容的美學，也是異質材料融合之審美顯現。而在技法上與傳統最大的不同，則在於對各類材料、技法的轉化，以及自動性技法的延伸應用。很明顯地，當代水墨畫不斷在筆墨符號與形式構成等問題之中掙扎，在盡力保持筆墨及宣紙本性的同時，選用新的藝術符號及畫面構成方式，並解構傳統筆

墨的表現規範，使水墨與空白構成的特殊關係，轉變成了由點、線、面、色構成的新關係。

另外，在強調色墨交混的過程中，已在很大程度上改變了傳統水墨畫的一次性作畫方式，讓畫面具有很強的厚重感和力度感。

傳統水墨畫所稱之皴法與墨法，是在筆、墨、水的作用下形成的肌理現象，也是「筆墨」輻射出的最廣義之申辯，造就出許多代表性古代畫家的筆墨精髓。而當代水墨畫中談到的肌理更加多元化了，除傳承古人筆墨以外，還採用不同手段的繪與製，中鋒、抑揚頓挫、握筆、筆觸、行筆等，都已不再是一種絕對性的制約公式，反而是作爲功能性的創作思維。因此創造了新的畫面肌理，如：拓印、揉紙、滴流等技法應運而出，改變了紙性，也改變了工具，使畫面產生了非常規而多樣的視覺肌理。誠如劉國松所言：「現在的水墨畫不用傳統的書寫方式作畫，而用『做』的方式作畫沒有什麼不可以的。」[15]

近年來，諸多創作實踐中充分展現出新的維度：有利用傳統水墨媒材表達當下的價值觀念和精神追求，也有將水墨性、水墨精神和水墨方式植入層出不窮的新藝術媒材，並以之作爲東方文化精神的特殊載體。就筆墨的「本質論」而言，當代水墨畫在意識觀念、畫面結構的獨創上有較大的自由空間，試圖以大存有的宏觀角度來關注自身的生存環境；就筆墨的「媒介論」而言，可透過媒材或圖式的實驗、組構，以及介入他者的意象模擬概念，來達到個人內心世界的表現。

15. 魯虹，2002，頁97。

關於當代水墨畫不管是要重生或再生，必須立即解決的問題仍然是媒材與符號的時代性思維，希冀在歷史的十字路口上，達成一種變形的使命與迷思的解答。因此，當代水墨畫之「新」是相對於傳統水墨的「舊」而言，冠之以「新」，可以更清楚地指明其特性，不僅是時間的現代性和當下性，而且是發展形態的一種，既表明縱向的與傳統的傳承本質，更強調橫向的當代性，突出發展中的最具創新意味的多元並存、異彩紛呈的現象。

當代水墨畫在表現形式上的特殊性

藝術的存在，它既不是一種論斷，也不是一種解決，甚至不是一種徹底的表出；反之，是一種描述、呈現，或是一種深不可測的暗示。[16]當代水墨畫可謂是一種多層次、多形式與多元化的平面藝術類型。席勒（J.C.F. Schiller）認為：「美可以成為一種手段，使人由素材達到形式，由感覺達到規律，由有限存在達到絕對存在。」[17]可見形式依媒材的詮釋，方能展現其主觀意識的目的性，也才能妙造心中的自然，構築自我的、現代化的藝術本體。

創作始終都是藝術家對應生命態度的憑藉，無非是藉此將身處社會的存在價值投擲於心靈的棲息地，那情緒的歡樂悲苦始終是知識分子面對歷程自覺的部分。但隨著不同時代，藝術家面對社

會脈動所體悟的質性，也正不斷繁衍與變化，時代風潮無法侷限有所為者對自我風格的落實與挑戰，但進一步來說，他們也無法包含所有時代人文所輻射的可能。[18]於是，每一個時代的創作者都會積極尋找新符號，藉以替代舊的元素與思維，而成為一種不同的可能詮釋，甚至嘗試著承載當下的所有訊息與呼吸。

在多元符碼的空間架構中，當代水墨畫同時也不可避免地將重新組織建構出屬於當代在地複合性的審美價值。雖然當代水墨畫不宜深陷在文化菁英的思考，但也不能一味地依附當代藝術裂縫的養分發芽而感到自滿。不過，當代性並不限於風格、語言、形式上的原創，還更應當包括思想和精神的價值。當代的實驗水墨並不僅僅是某種風格樣式和技術媒介的展示，而更應是一種新型文化和社會批判意識的表達。[19]

可見，當代水墨畫傳遞的是一種精神性，一種反映時代與社會的東方文化底蘊。從當代人文精神的角度看，當代水墨可貴的是具有一種實驗性態度，藝術觀念及語言圖式的變革求新也是其重要特徵。在創作過程中，除了寫與畫外，某些體現作者個性，或彌補筆墨與紙質材料缺陷的製作，如潑灑、滴流、拓印、拼貼等。對傳統水墨的革新這個問題，很多藝術家曾經或一直在做出自己的內化探索。因此，當代水墨畫不應只是換上一個頭銜，或是當作娃娃的填充物而已，必須具有更多的、健全的主體意識，外物的包裝與炫耀，換來的都只是短暫的視覺刺激罷了！

16. 史作檉，1989，頁 11。
17. 徐恒醇 譯，1987，頁 135。
18. 吳繼濤，2006。
19. 尹燁斌，2009。

當代水墨畫受後現代藝術思維之影響，其表現形式呈現下列特質：

一、從主體精神角度來看，「當代水墨畫」對應於當代的精神意識，就是以「人」為主體核心，也是藝術家對應生命態度的憑藉，透過藝術創作將身處社會的存在價值投擲於心靈的棲居，在自然化與科學化的二元辯證中，進行對本我內在不斷繁衍中的變化歷程自覺，進而達到更多的人性反思。

二、從社會生活角度來看，「當代水墨畫」既要傾聽社會脈動、深入心靈，又要感悟時代精神、反映現實，更要貼近或敏感於當下人的生存與生活狀態，以入世情感取代出世情感，並消融胸中丘壑與現實視界、社會堡壘與個人家屋的隔閡，尋找當代語境中可安身立命的有機「出口」。

三、從藝術思維角度來看，「當代水墨畫」既要重視傳統的承襲，回視中國傳統繪畫語彙的接軌，又要突破傳統模式之限制，更要追隨世界潮流的脈動，並饒富東方人文思想，使其具有更多的包容性、哲學性與表現性，提供「新宇宙觀」的想像與思考，進而創造出屬於現代的新藝術生命體。

四、從材料研究角度來看，「當代水墨畫」是以「墨」、「顏料」和「水性媒介」為材料核心的繪畫形態，並重新探討「作品材料」、「繪畫技法」、「繪畫工具」等三個範疇，

以及「物」本身、「物與物」、「人與物」的互動關係，藉以超越「傳統筆墨」的巨大包袱，並追求異質多元的實驗精神，朝「當代」面向作一種心靈的傾斜。

五、從圖像演繹角度來看，「當代水墨畫」以筆墨語彙直接陳述個人對於環境與土地的情感，並追求介於真實風景與心象風景之物我兩忘。多元符碼的拼湊與重組詮釋最深刻的文本閱讀，在水墨的創新生成展現了激進的圖像革命；類超現實的情境試圖解構各種表意系統的符碼，企圖營造一個虛實變幻且矛盾的不確定性空間。

六、從藝術創作角度來看，「當代水墨畫」是一種自由化、多元化、異中求同的創作思考，將個人辨識度提升為創作及創作論述的核心。越界、跨領域，甚或異質雜揉的嘗試，追求著一種混搭後的再重生，可以從解構中建構不同的藝術型態；而構圖方式往往是嵌鑲式的、同時性的，且經常是非邏輯的圖示組構，甚至是抽象的幾何化或減化，重新賦予閱讀與書寫作品的另一種詮釋觀點和新視角。

總之，我們需要的不是一成不變的創作管道，而是一個極具彈性的圖解與再圖解系統。在多元文化的大環境中，尤其是華人藝術家，最初所面臨的問題即是自我定位及文化認同的困擾。尊重「相異」及強調「自我認同」是多元文化的基本精神，尊重「相異」才能公平競爭，促進民主開放的社會，認同「自我」才會不斷進取，創造生

動有變化的文化。[20]所謂「不破則不立」，在筆墨紙硯之中匯入了所謂的水墨文化的革新，在當代的環境中，水墨它不該只是紙幅之間的意念產出而已。當代水墨畫的生成機制應在於對中國傳統規範的「破」與「立」的反覆過程罷了。因此，當代水墨畫不是絕對式的「反叛傳統」，而是間接式的「改造傳統」；不是立即式的「砍伐傳統」，而是過渡式的「嫁接傳統」，藉此成長出有別於傳統形式，卻又不失傳統精神且優於傳統的時代性水墨畫。

20. 曾長生，2004。

參考文獻

1. 王嘉驥（1998）。〈在傳統邊緣—拓展當代水墨藝術的視界：策展專文〉。《伊通公園 ITPARK》。http://www.itpark.com.tw/people/essays_data/7/49。（2012/4/16 瀏覽）。

2. 尹燁斌（2009）。〈實驗水墨的發展與突破〉。《美術報》。http://big5.china.com.cn/gate/big5/art.china.cn/guandian/2009-08/29/content_3101657.htm。（2012/3/27 瀏覽）

3. 尹丹（2010）。〈筆墨——僅僅是一種選擇〉。《中華博物》。http://gg-art.com/hundred/viewNews_b.php?newsid=18015。（2012/5/10 瀏覽）。

4. 史作檉（1989）。〈探討藝術本質的一些線索〉。《鵝湖月刊》，卷17，期10。臺北市：鵝湖月刊出版社。

5. 吳繼濤（2006）。〈人文當代 - 當代以書畫自覺的面向再探索〉。《吳繼濤》。http://blog.roodo.com/chitao/archives/1729268.html。（2012/2/26 瀏覽）

6. 何桂彥（2010）。〈顛覆與重建：當代水墨的變遷與突破〉。巫鴻 編。《『當代水墨與美術史視野』國際研討會論文集》。

7. 李振明（2012）。〈匯墨高升：水墨藝術邁向國際前趨的未來態勢〉。《2012匯墨高升：國際水墨大展暨學術研討會》。國立臺灣師範大學。

8. 徐恒醇 譯（1987）。《美育書簡》。臺北：丹青圖書公司。Schiller, F. (1795). On the Aesthetic Education of Man.

9. 徐凡軒（2004）。〈型態過渡：水墨藝術中的當代情境〉。《書畫藝術學刊》，期4，臺灣藝術大學書畫學系：新北市。

10. 袁金塔（2002）。〈麥當勞叔叔與檳榔西施 - 當代臺灣大眾文化對水墨畫的衝擊〉。《水墨新世紀：2002年水墨畫理論與創作國際學後研討會》。國立臺灣師範大學美術系。

11. 高千惠（2002）。〈水墨觀念與文化修辭的再對辯 - 關於當代水墨畫與當代藝術接軌和立論問題〉。《藝術家》，期325。臺北市：藝術家出版社。

12. 倪再沁（2010）。〈臺灣美術環境生態的鳥瞰〉。《哪裡工廠》。http://blog.yam.com/artlab/article/28421909。（2012/4/15 瀏覽）

13. 莊連東（2011）。〈擴延極致—『以異出新』的臺灣水墨創作模式分析〉。《紀念辛亥100週年兩岸百家水墨大展學術研討會》。中華兩岸文化藝術基金會、中華畫院。

14. 曾長生（2004）。〈臺灣當代藝術的新人文主義趨向 -- 從後殖民到跨東方主義〉。《藝術論壇—「第19屆亞洲國際美術展覽會」》。日本九洲產業大學。

15. 熊宜中（1996）。〈現代水墨畫近十年的展望與省思〉。《美育月刊》，期75。臺北市：國立臺灣藝術教育館。

16. 魯虹（2002）。《現代水墨二十年》。長沙：湖南美術出版社。

17. 劉永仁（2009）。〈開顯與時變—創新水墨藝術展〉。《新埤春畿》。http://www.chineseartsnews.net/v_a_a_c.html。（2012/3/29 瀏覽）。

18. 謝東山（2002）。〈前衛水墨 - 中國傳統繪畫的最後出路〉。《水墨新世紀：2002年水墨畫理論與創作國際學後研討會》。國立臺灣師範大學美術系。

臺灣當代水墨畫的時代意義

/ 莊連東

當我們審視臺灣水墨畫發展歷史的時候，我們同時也可以發現臺灣美術史由最初的從無到有、直至今日繁花錦簇的多元脈絡，其實只僅僅歷經了一段短暫的歷程。根據史實的記載，自從明鄭遷臺引進文人繪畫至今，期間只有四百多年的歷史。時間雖短，但若是仔細觀察目前臺灣水墨畫的情況，卻可發現短短四百年的歷史實已形塑了臺灣水墨鮮明而多樣的獨特風格。

探究其中的原因，政治變動劇烈與水墨畫發展顯然有其密不可分的對應關係，就事實來說，臺灣的歷史本身就是一部混雜化的被殖民與移民史[1]，除最早定居此地的原住民之外，先後占領或遷徙臺灣的民族有不同時期來臺的中國大陸人民，以及荷蘭、西班牙、日本等外來民族。這些民族的移入，同時也引進了不同的文化，進而產生彼此的衝撞與融合。而這多元互動的過程，本身就是臺灣文化形成的一部分，也是影響臺灣水墨風格形塑的因素。文化之間相互融合的結果，隨即勾勒出臺灣水墨畫的獨特面貌。

從這些複雜的因素來看，臺灣水墨畫的發展，在初始就已經偏離了正統中原文化，反而是由「閩習風格」做為發端，在異質文化元素的交替作用下產生斷裂、變異與重組，並逐步走向多樣豐富的風貌，這是歷史發展下自然形成的結果。

明清引入中原文化，因襲正統與狂放變體的並行

明鄭轉進臺灣的初期，雖然不乏文仕隨著鄭成功蒞臺，但是當時社會動盪不安，政府忙於墾荒與振興吏治而無暇於文教，致使繪畫的發展仍處於空白狀態，及至社會漸趨穩定之後始有餘力推動文化建設。此時期的水墨發展，由於地緣之故，以閩南地區的水墨風格為形塑臺灣水墨畫面貌的根源。

經由少數閩南來臺文人雅士的推展，屬於中原正統文人畫邊陲風格的「閩習」趣味，因而逐漸成為臺灣水墨畫的主要內容。而後隨著清朝政府入主臺灣，大批文官雅士相繼來臺，除了「閩習」風格之外，正統文人畫也同時引入。所以，此時的臺灣水墨畫發展，並容了因襲正統與狂放變體等兩種水墨風格。但因崇尚文化薰染的民風尚未普及，主要從事繪畫活動者仍主要集中在少數知識分子身上。但是大體而言，臺灣水墨畫在明清時期正是奠定發展基礎。

1. 回顧臺灣被殖民的歷史，主要有三條主軸的脈絡交錯發展：一是原住民史，一是漢人移民史，一是外來殖民史，臺灣文化的建構與累積，無非是受到這三條歷史主軸的影響。參閱陳芳明，2002，頁 16。

日治東洋文化壟斷，東洋畫風與文人水墨的消長

清末政治積弱不振，外患頻仍。其中虎視眈眈的東洋日本不斷挑釁，終因中日甲午戰爭失利，清廷以割讓臺灣領土給日本作為賠償條件，臺灣從此展開漫長五十一年日本統治時期。日本治臺之後，在刻意壓抑傳統中國文化與提倡日本文化的政治考量下，強調寫生與現代性的東洋畫便成為當時臺灣年輕學子學習的對象。尤其在當時設置的日本「帝展」與臺灣「臺展」、「府展」之繪畫比賽的獎項激勵下，東洋畫與日本泛印象派風格成為繪畫主流，同時帶動了當時臺灣畫家紛紛攜帶畫具、走出戶外的寫生風潮。

隨著畫家步履深入臺灣各地，臺灣自然與人文景觀的關懷與表現也逐漸成為藝術創作的重要目的。而臺灣水墨畫的發展至此，傳統文人畫風格完全被邊緣化，伴隨著年輕畫家繪畫表現的紛紛轉向，文人畫水墨風格的繼承則幾乎因為斷裂而完全停滯。另外，也因為在日本當時推展的南國地區風格的東洋畫寫生，帶來了對於生活環境的真實觀察，種種因素也逐步成就了臺灣水墨畫落實本身土地關懷思想的發端。

國民政府遷臺回歸，傳統水墨與膠彩繪畫的爭論

民國三十四年，臺灣光復後重新回歸中國統治，於是民國以後的大陸水墨畫風格陸續向臺灣延伸。到了民國三十八年，大陸全面淪陷，國民政府撤守臺、澎、金、馬地區，大量的文化菁英人士匯集在臺灣，分屬不同觀點的中原正統文人水墨畫與強調改革的中西融合水墨畫，各自在臺灣土地上獲得新生，同時造成臺灣水墨畫朝氣蓬勃的氣象。在政府刻意極力提倡復興中華文化運動的推波助瀾之下，水墨畫在這段時期的發展不但達到了空前的興盛與豐富多元，更在國內的藝壇取得絕對優勢的發言權。伴隨著時代與政治風向的遷移，臺灣水墨畫的風格特徵在此時期已經脫離邊陲性格，直接承繼了正統水墨風格的脈絡。但在另一方面，此時的東洋畫卻也面臨到了被邊緣化的窘境。

於是，一場正統國畫代表地位的爭論正式浮出檯面，在爆發激烈的爭辯之後，最終導致的是將「水墨」與「膠彩」以兩種類項各自分離的方式，分而自由發展的結論。在這段過程中，許多原本畫東洋畫的臺籍畫家也紛紛改畫水墨畫，無形中便將寫生觀念與臺灣景觀的描繪往傳統文人表現方法的範疇移動。因此，水墨畫的發展在此刻逐步開啟了朝向多元融合的可能性。

西方現代文化衝撞，抽象水墨與傳統水墨的對抗

然而，多樣性觀點混雜的內容終究會導致差異的擴大。特別在大陸淪陷之後，臺灣接受美國實質的援助，而在政治與經濟之外的文化影響亦是同等明顯。在西洋文化的匯入之後，臺灣的繪畫生態可以說是異常活潑，此時在思想觀點完全相對的西洋藝術思潮的衝撞之下，穩定變革的水墨畫面臨強烈的質疑與挑戰，終究導致全面西傾的抽象繪畫正式向臺灣繪畫宣戰。

抽象水墨在這一波對抗中占有相當重要的角色，主要原因在於一方面傳統文人水墨畫的表現無法滿足當時受到西潮影響的年輕畫家，另一方面則是因為當時政治採取高壓的戒嚴威權統治，民心異常苦悶卻又無處發洩，隨著可以紓發個人內心情感的抽象繪畫登臺，畫家似乎找到了抒懷又安全的繪畫方式，而紛紛接納了抽象藝術。此外，水墨畫向來就具有抽象的特質，夾帶著對於傳統水墨精神聯繫的正當性，抽象水墨畫因而得以在世界潮流中取得發言權。

然而，抽象水墨畫終究無法完全取代傳統水墨畫的所有表現語彙。隨著西方抽象藝術風潮的沒落，臺灣抽象藝術的流行也迅速落幕。但是這一波水墨觀點的論辯，確實為臺灣水墨畫與西方現代藝術取得接軌，並明確地鋪陳了聯繫的平臺。從國際舞臺的視野，來思考臺灣水墨畫該如何跨步向前？這樣的背景，更是對於全球／在地的對抗，悄悄地埋下了變動的契機。

回歸現實土地關懷，鄉土寫實與中國情調的交融

短暫的抽象繪畫流行，為臺灣的畫家們帶來了脫離現實的心靈避居，他們暫時將繪畫的目地朝向藝術形式與純粹性美學的探討。但此現象本身與當時臺灣所處險峻的國際局勢顯然充滿矛盾，隨著抽象主義風潮的落幕，一股落實土地關懷的愛國意識，逐漸掩沒形而上的虛無主義風潮，同時隨著美國水彩畫家魏斯的懷鄉寫實風格的引進臺灣，喚醒當時的畫家再度將目光轉回臺灣土地生成的一景一物。並在結合社會寫實的表現形式

之後，鄉土美學隨即成為當時藝術風格呈現的主流。

而臺灣水墨畫在傳統與現代的爭辯歸於沉寂之後，也在傳流的推波助瀾之下，也紛紛轉向落實鄉土關懷的寫生表現方式。在這段時期，鄉土關懷的表現之所以能夠成為美學上共同的平衡點，乃是基於日治時期寫生精神的延續、傳統筆墨的轉型，以及現代性思維中的客體描繪等各種觀點的匯聚。這些曾經在臺灣水墨發展歷程中，產生重要意義與影響的水墨畫表現觀點，便在此時期共同形塑了一段穩定且相互融合的創作風格。

邁向當代自由開放，多元文化與異質風格的混合

隨著臺灣戒嚴法令的解除，民國七十六年以後文化與自由的思想全面迸發，政治的鬆綁更使得臺灣在爭爭嚷嚷之中，跌跌撞撞地走向了民主政治的軌道。自由的風向影響了社會中的各個層面，有形與無形框架的鬆動與解體，不僅使得多元的異質文化大量地在臺灣島上隨意碰撞與混融。

臺灣水墨畫的表現方式也同樣在自由的風氣中解放了傳統文人畫思維的制約，畫家個人強勢建構自我水墨觀的作為，為臺灣水墨畫開創了豐富的面貌。然而，在自由的風潮之下，臺灣水墨畫的表現空間雖然得以大幅擴展，但同時卻也必須要去面對各種複雜多語的藝術狀態。對於臺灣水墨畫的發展將何去何從，以及臺灣水墨畫其主體性究竟為何等問題，頓時更成為了創作與論述上龐雜而饒富討論的重要議題。

多元表述或許是暫時性取得的共識，延續傳統、落實臺灣土地，接軌國際則成為了口號式的宣達。因此，處在不斷變動當中的後解嚴時期臺灣水墨畫，正不斷蘊釀形塑一種匯聚異質文化、回顧歷史與關照當代的集體意識。

回顧歷史的發展脈絡，臺灣水墨畫從一開始就走上了一條與中國大陸水墨畫極為不同的發展道路。從最初的「閩習」風格，就是對中國文人繪畫主流的偏離，而其後所歷經的日美文化匯聚，也與大陸地區始終維持單純文化演繹的狀態不同。

因此，發展至今，臺灣水墨畫的風貌呈現了豐富的語言雜混樣態，在揉合異質風格的模式中，逐步演繹出了臺灣水墨畫的主體性。這個主體性的建構雖然曾經遭逢急遽變動和慘烈對抗的種族衝突過程，但其生成的最終結果卻是歷經時間積累與沉澱而成，時間消融了異質文化間的差異面，並透過彼此內化的相互作用而不斷的調整。

所以，經過融合的臺灣水墨畫，既不全然承繼傳統文人避世淡泊的清雅風情，也不過度傾斜地積極介入社會現實主義的功利思維，遠觀整體水墨畫的面貌，有著熟悉的中原正統文化身影，從正面表象上觀看，屬於西方的形式結構架起了其鮮明的表情，而在轉身之間卻也流露出淡淡東洋日本遺風的興味。每種面貌的比重差異，分別散落在諸多風格不同的水墨氛圍中，觀看整體恰似一座百花齊放的偌大花園，繽紛多彩、爭奇鬥艷，但似乎共同處在一種和諧的樣態之中。

顯然，以觀看歷史發展的視角進行臺灣水墨主體性建構的價值探討，臺灣被殖民與移民的社會狀態、異質雜混與文化斷裂的現象、邊緣性格與離散經驗的民眾心理歷程，在當前強調以多重在場經驗[2]重構臺灣土地與場域認同的觀點之下，相對取得了豐厚的文化建構資產，這些資產的價值來自「凡走過必留下痕跡」的真理，而文化的累積正是透過這些痕跡的堆砌，以及化學效應的質變進而點滴生成。

外在可識別的形象，顯在表彰臺灣地域美感需求

拉近距離詳細端視，當可清晰的辨識出這些由臺灣水墨中所生發出來的奇花異樹，充分地彰顯其各自的獨特形貌和多元風格，而形構這些多樣面貌的背後，隱然浮現的是屬於臺灣在地場域孕育的共同品味。透過思辨與分析，可以從外在形式與內在內涵兩個層面統合出屬於臺灣水墨畫的主體特徵。

可以明顯辨識的臺灣水墨畫特徵之一就是題材，相較於承襲文人思維的傳統繪畫題材，臺灣在經歷過日治時代強調寫生的洗禮之後，脫離環境所見的質疑產生了無根與漂移的矛盾現象。而隨著抽象主義的衝擊，關於題材的選擇，在觀念上的限制與傳統賦予的象徵性解釋之間，更是產生了鬆動，甚至超越了傳統堅持不能完全抽象的思維。

2. 「在場」（present）觀點的提出，是 Stuart Hall 在討論加勒比人文化認同的定位與重新定位問題時闡釋的三個在場經驗，即「非洲的在場」、「歐洲的在場」與「美洲的在場」，由此延伸討論臺灣的多重在場經驗。參閱林文琪 譯，2006，頁 83-103。

多元意義的題材擷取成為水墨畫家創作時豐富繪畫語言建構的基礎。尤其是在懷鄉寫實時期強調土地認同的催化下，與臺灣現實環境緊密結合的各種題材，包含自然景觀和人文景觀，只要創作者能夠提出對於題材的意義的自我表述，就能轉化為臺灣當代水墨畫的語言。而在經過現代社會趨向符號化與標誌化的圖像傳播作用之後，各種題材的轉化更是大幅地提供了創作上的自由，也充分顯示當代臺灣水墨題材運用的無所限制。

而除了題材的類型多樣之外，題材轉換的形態也呈現極大化的擴張，從精緻寫實到完全抽象，從客觀寫景到主觀造形，都是臺灣水墨畫家作為強調個人藝術語彙的可行媒介。因此，畫面形象呈現的樣態完全超脫了傳統「似與不似之間」的範疇。而這個框架的破除，直接反映的意義則在於美感標準的開放與美感價值的多元認同上。也就是說，讓美感直接順應題材特徵上的品味。

另一方面，題材框架的破除，也間接地促進了表現方法的尋求與開發，因為新穎的題材無法完全以傳統技法做為對應，於是許多特殊技法的開發便成為與題材同進的重大突破。而在技法開發的過程中，為了使得技法的表現力能夠被充分彰顯，相對地也拓展了媒材運用的空間。從這個層面來說，因為臺灣水墨畫發展歷史脈絡中介入許多異質文化思潮的影響，促進了傳統題材限制的解放，這些為了尋求表現題材的效果而發展出來的技法與媒材開拓，不僅讓臺灣當代水墨畫重構

的豐富美感品味得以落實，同時也形塑了臺灣水墨畫的主體性。

內在可感受的精神，潛在表述臺灣在地思想意圖

傳統文人水墨畫的精神內涵在於促進文人修養心性的價值取向上，繪畫的目的高度反射出成就文仕求道的意義。臺灣水墨畫發展的初期，這樣的思想也同樣地被延續下來，成為振興臺灣社會文風與提升人文素質的傳統基礎。

而隨著臺灣政治的更迭、社會的變遷，多樣的異質文化在臺灣產生激烈碰撞之後，混雜化的臺灣社會意識與多重身分交疊的族群形態，終究造成島內住民的集體文化認同危機[3]。文化認同長期在臺灣島內形成拉鋸與爭論的焦點，1987 年的政治解除戒嚴，無疑是落實臺灣主體性建構的契機，接過數十年的辯證與澄清，落實土地在場的文化意識逐漸形成，於是牽涉到祖國在場、殖民在場與土地在場多重意義指涉的臺灣水墨畫，就在參與社會變遷的歷程當中逐漸扮演著文化認同的符碼。這個符號表徵的是臺灣在地思想的內涵，從統合文化到形塑集體意識；從反應個人品格氣度到批判現實環境現象；從傳遞美感氣韻到揭示繪畫意義；從地域出發到面向大陸，再到國際發聲的一連串自我觀照與省思，臺灣水墨畫已

3. 廖咸浩，2004，頁 193-211。

然能夠充分反映整體臺灣島民的想法，並顯示出獨特的臺灣文化標誌。

回顧歷史發展脈絡與照見時代潮流演變的規準，臺灣當代水墨畫的未來將隨著全球化問題的浮現，導致了後現代思想強調在地性角度思考的發酵，同時與後殖民思維對被殖民地區自我主體性建構的重視[4]，而逐漸能在華人世界與國際舞臺發聲，就華人地區的水墨畫領域來說，相較於亞洲的其他國家，像已經逐漸演化成該國特有氛圍的日本、韓國，新加坡等地的水墨畫，臺灣水墨畫的面貌已經有了自己清晰的共同面貌，足以和它們產生明顯的區隔。

即便是與同文同種的大陸與香港地區做比較，臺灣水墨畫在歷經現代抽象主義推倒傳統水墨畫城牆的 1960 年代至今，已累積了半個世紀之久的自我建構歷程，此期間已演化並匯聚了豐富的創作經驗與實際成果，這些成績在目前看來顯然與大陸和香港的水墨畫風格差異極大。這不僅是臺灣水墨畫首先取得的優勢，同時也是水墨創作能在華人地區先行確立自我存在意義的開端，彰顯了歷史發展與時代氛圍共構下的必然。

隨著大陸經濟的強勢崛起，在世界的鎂光燈將逐漸轉向亞洲地區的驅使之下，相對使得亞洲文化的能見度高度得以大幅提升。在這樣的背景之下，臺灣水墨畫也可順勢成為一支風格鮮明的文化旗幟，飄揚在全球藝術文化舞臺的每個角落。

所以，相信只要落實文化在地性與歷史發展經驗的認同，根源於中國中原傳統文人意識的臺灣水墨畫，在歷經數百年後的演繹與質變之後，面對二十一世紀的強調在地文化發聲與亞洲區域的崛起，一定可以在形構臺灣特色的觀點下開拓一片亮麗的天空。

參考文獻

1. 林文琪 譯（2006）。〈文化認同與族裔離散〉《認同與差異》。新北市永和區：韋伯文化。Hall, S. (1997). Cultural Identity and Diaspora. Woodward, K. *Identity and Difference.* California: SAGE Publications.

2. 陳芳明（2002）。《後殖民臺灣：文學史論及其周邊》。臺北市：麥田出版。

3. 廖咸浩（2004）。〈在解構與解體之間徘徊－臺灣現代小說中「中國身分」的轉變〉。張京媛 編。《後殖民理論與文化認同》，臺北市：麥田出版。

4. 廖新田（2008）。《臺灣美術四論：蠻荒／文明‧自然／文化‧認同／差異後‧純粹／混雜》。臺北市：典藏藝術家庭。

4. 廖新田，2008，頁 146。

特殊技法在水墨畫創作中的重要性

/ 王源東

繪畫所使用的材質及表現的技法，其本身的審美性能，都會直接影響作品的藝術形式與藝術特質。同樣地，在水墨繪畫的範疇中，諸多藝術特點都同它所使用的工具材料及技法運用之性質與形式有關。因此當代水墨藝術的表現，已不再是對於傳統繪畫的垂直詮釋，而是藝術家如何從現代的思潮中，選擇適合自己的媒材與語彙以傳遞其創作理念。換言之，水墨創作的目的固然重要，但創作的手法亦不可忽視。

回顧傳統水墨繪畫表現技法，那是古人順應當時的思想與情感所研創出來的表現，展望二十一世紀的當代水墨藝術，在全球化風潮的席捲下，臺灣的水墨畫，除在藝術表現形式上已能建立起自己獨特的藝術特質外，受到西方藝術思潮的強烈衝擊，臺灣水墨畫亦日漸凝聚出屬於自己在地性的藝術發展性格。

在面對後現代「全球化」霸權文化的浪潮下，如何將臺灣水墨畫回歸到在地性文化，並重現東方藝術悠久的歷史風華，是身為當代藝術教育者與藝術創作者應有的使命。在儲備水墨繪畫之能量，並以張力十足的形態重新展現在世人面前的關鍵時刻，我們唯有從根本中找出百年來水墨發展的困境所在。也就是如何讓水墨畫的媒材與技法獲得更多的表現可能，以更多樣的表現形式來增添臺灣水墨畫的表現力，如此臺灣的水墨創作環境才能更加地活絡與熱烈。

當代藝術的表現內容不僅多元，連形式、技法、媒材與工具亦呈現多樣性，臺灣水墨畫創作當然不可能置身於潮流之外，在表現內容與形式上同樣地也受到它的影響與啟示而日趨多元。自 1960 年代西方現代藝術思潮開始衝擊臺灣，一些從事當代藝術創作，尤其是從抽象繪畫入手的藝術家們，就開始在「東方」與「西方」、「傳統」與「現代」的矛盾和融合中，進行各種西向的思考與實驗，臺灣的水墨藝術也因此有了改變且逐漸轉型成嶄新的面貌。

從歷史演進的角度來看，臺灣的水墨畫已由重視筆墨韻味及客觀寫實的表現方式，逐步地趨向重視個人的內省及意象的表露，傳統水墨畫的皴、擦、點、染等技法，已無法再滿足當代水墨畫創作者追求多元表現、豐富生活及情感的需求。因此，尋求一種融通性高，變化又富趣味性的表現形式，便成為必然的趨勢。因此開發新的「特殊技法」，適切地採用不同媒介，結合複合的媒材，並搭配各種表現方式，便成為今後水墨藝術創作不可缺乏的重要元素，相信「臺灣當代水墨畫特殊技法」的研發，將為臺灣水墨藝術注入一股無法抗拒的新活水。

開發多元技法，呈現多樣表現形式

「技巧的應用」代表的是藝術家所選擇的創作表現方式，它可以是傳統的技法，也可以是具試驗性的技法開發，甚至包括了從有法到無法，由單一到多元的無窮創作可能。對於藝術家而言，該如何確認「技法」的表現價值，關鍵就在於創作者如何運用它、駕馭它，將它為我所用，這才是藝術的真正表現。換言之，技法從他律性到自

律性，從客觀性到主觀性，是隨著畫家所掌握到的創作資源，也是畫家應具備的基本創作能力。

其實當代水墨畫所關注的問題是「如何適切地在作品中表達自己的情感與思想，並透過視覺藝術的角度來為水墨畫注入一些新的元素」。因此，藉由強調材料與技術性的製作來促成空間的視覺轉換，不失為一條通往當代水墨畫的途徑。尤其當現代人面對豐富多彩的大千世界與現實生活，傳統的繪畫語言及固有的工具材料及表現技法，對於現代人複雜難測而又急欲表現的心靈而言，確實是不敷使用的。

而傳統筆墨對於「筆精墨妙」的強調，在當代水墨畫創作中也帶有很大的封閉性，畫家們有時為了維護其筆墨正統，卻限制了許多當代繪畫創作題材的發展空間。相較之下特殊技法在運用時，是以畫面所呈現的效果為前提，偶發性較大，是一種「意在筆先」後的「隨機應變」，因此它自主性強，變化性多。同時，就表現的意義而言，特殊技法的效果大都不是「寫」出來的，而是在與工具材料的特殊性結合碰撞之中，通過噴、印、沖、拓、撕、燒、貼等手段「製作」出來的。有時融「寫」與「做」為一體，大幅度地突破「筆墨」的束縛，相對地也提高創作過程與表現手法的價值。

當傳統水墨畫面臨多元社會現象的衝擊後，諸多的開拓與試探亦隨之而來。當代臺灣水墨畫之所以能夠呈現出和以往截然不同的風貌，自然與政治經濟上的自由民主所帶動的思想解放有關。

隨著新世紀臺灣社會解嚴的腳步，應和了資訊時代的節奏，臺灣已迅速地轉型為媒體興盛、思想起飛、言論自由、多元價值觀平行的社會。加上受全球化「後現代」風潮的影響，西方多元藝術觀念的引進，更讓臺灣原本概念僵化的水墨畫風格，展現出以「特殊技法」為導向的新式水墨畫意象。

隨著二十一世紀科技與資訊的快速發展，以及繪畫材料的不斷開發，不同的表現技法與繪畫媒材的複合應用亦日趨多元，當代水墨畫的特殊技法與傳統筆墨的相濡以沫，早已成為新世紀水墨藝術的共同語彙，因此對於藝術材料與表現技法的多元化與特殊性，我們應以江海納百川的胸襟來加以面對與吸納。

在中國傳統水墨的歷史長河中，也曾出現過一些畫家，試圖挖掘不同於傳統定義的水墨描繪可能性。例如：唐代張璪作畫是用手塗抹在絹素上；王洽[1]的潑墨山水，是手足濡染抹蹈後再隨其形勾勒而成。到了宋代，畫家宋迪作畫是先將絹素張貼於斑駁破落的牆壁上，再取其隱顯凹凸之勢；郭忠恕則是先用墨浸染於纖絲上，再用水洗滌除去，以留下餘痕；至於朱象先則在落墨後再拭去絹素上的墨痕或用細石磨絹，然後才順著痕跡來作畫[2]；畫家米芾更是用紙筋、蔗渣或蓮房來作畫[3]；其他乃至於清代高其佩的指畫，及現代畫家張大千的潑墨畫等也都有具有類似的試驗性質。

1. 王洽在《歷代名畫記》中亦作王默，而《唐朝名畫錄》則作王墨。

2. 俞劍華，2010，頁 97 ～ 101。

3. 參閱張新龍、張愜寅，2010，頁 139。

這些藝術家雖然在方法論上脫離了「筆」的範疇，但他們的作品，並沒有因此而被斥為「離經叛道」，反而受到後人的高度推崇與重視。其實，從事水墨畫創作，不應拘泥於某種材質與表現形式，我們應該承繼的是那優良傳統的繪畫精神，著力於在當代藝術思潮中融合、蛻變與演進，如此才能承續、創新屬於臺灣本土當代優異的水墨畫表現。

若從水墨畫的歷史發展來看，由「描」到「皴」，乃因前人所使用的筆法技巧已不敷當時畫家使用，不能滿足後人的感情與思想，故要尋找改變並創造出新的表現技法。所以新的規範決不是憑空想像杜撰而來，它是脫胎於傳統，並與傳統相輔相成，彼此相對相應的。同樣地，當我們面對多元立異的新世代，就有必要從古人的教條桎梏中解放出來，把狹義的「筆墨」觀念開放成廣義的「點、線、面、色彩」新觀念，把「皴」還原到「肌理」的本來面目，這樣水墨畫才有廣闊的發展空間，而達到新的境界。[4]

藝術形態的轉換，僅意味著新形態的產生，而不代表著舊形態的消失，舊形態會隨著後繼形態的發育成長，而不斷地發生漸進式的變化，終至日新而月異。所以臺灣當代水墨畫特殊技法的內涵，絕對不是一種脫離傳統精神的筆墨符號，也不是徒具形式的表現技法，更不是漫無標的的主題內容，它是現代圖像與傳統精神的統一，是現實與理想的呈現，它具有獨特性與個性化，並兼具包容性，是傳統與創新的結合。

因此，當變化多元的「技法」遇上姿彩多樣的「材質」，必然會碰撞出「筆情墨妙」的新意境，其實驗與發展的空間亦將無限的寬廣，也充滿著豐富的可能性。所以身為當代水墨畫創作者，除要抓住傳統語言的符號象徵外，更要在東、西方藝術語彙中找尋更符合當代人視覺經驗的元素，藉游目四顧，向外探索，從環境中吸收新觀念與新技法，以擴展水墨畫原有的素材與特性。

由於「臺灣當代水墨畫特殊技法」具有複合多元的特質，若再與姿彩多樣的創作材質相結和，確實能增進水墨藝術的豐富性與前瞻性，尤其那靈動的自由表現方式，以及調合性又強的特性，是開啟臺灣當代水墨畫新生機的最佳選擇。因此藉由臺灣當代水墨畫特殊技法的探究，不但可延伸傳統水墨媒材的表現空間，並可活化傳統水墨語彙的詮釋力量。透過水墨畫特殊技法的應用，不僅讓傳統水墨畫更貼近現實生活，也讓當代水墨藝術的表現方式更加地多元，形式樣貌的呈現更加地多樣，那是激勵臺灣水墨畫創作永續不斷的強心劑。

打破畫種隔閡，解放水墨媒材束縛

當東方與西方相遇，文化的跨越不僅使藝術的創作靈感更加多元，也為藝術家帶來更多的選擇空間及自主性。自 90 年代開始，臺灣當代水墨畫家為了使水墨藝術「現代化」與「國際化」，特別強調

4. 董平實、何云，1995，頁4。

「水墨」僅是繪畫的媒材之一，他們試圖跳脫傳統水墨畫的束縛，採用西方現代藝術的觀念與表現形式，讓水墨藝術能夠與世界潮流接軌。

從這裡可以發現，其實臺灣當代水墨畫家的創作動機與目的，就是要與西方現代藝術對話。為了要能與西方社會平起平坐，並在西方現代藝術當中異軍突起，臺灣當代水墨畫家採取的便是承續傳統水墨畫優良的「繪畫精神」，並融入了後現代「特殊技法」的策略。

臺灣當代水墨畫家吸收了西方抽象繪畫的觀念與圖式，以水墨作為材質，藉由水墨材料媒介的特殊性，來爭取它在西方現代藝術中的獨特性。也因此，臺灣當代水墨所呈現的審美觀念與表現語言相較於傳統水墨畫實為更加地開放而有彈性。

當然當代水墨畫的表現語言，可以是來自傳統水墨畫的自律性發展，也可以來自現實生活及自然造化的啟示，但最重要的是吸納了有利於水墨畫發展的外來藝術形式。隨著新時代的到來，臺灣當代水墨畫已無法避免地與西方藝術思潮相關聯，後現代的特殊技法表現，各種多元媒材並存的現象與自由開放的創作空間，都激勵著臺灣當代水墨藝術創作者的積極投入。當代水墨顯然已具備了更為廣闊的創作素材，臺灣的水墨藝術家們更是期盼著他們的努力能夠為藝術界帶來一些不同的刺激。

而在當前歐美現代藝術快速發展及國際文化交流頻繁的環境中，水墨畫的創作內容與表現的形

式也直接地受到影響。在同屬視覺藝術的領域裡，水墨、油彩等造形構成其基本原理是共通的，且彼此間也都可以互通有無。再加上現代人生活經驗豐富，接受的資訊更是快速豐富，面對如此複雜的社會，當代藝術創作自然呈現出如同廣角視野般的無所不包。其中涉及了題材的廣泛運用、媒材的推陳出新，以及技法的融通多變，所以作品所呈現的面貌自然是多樣且饒富趣味性。

其實，材料與技法從發現到使用，都與歷史的演變和社會文化的發展有著密切的關聯性，因為材料與技術是被藝術創作者所選擇與開發，任何畫種的名稱，都是繪畫觀念和媒材的選擇與運用，就如同水彩畫、油畫、膠彩畫、水墨畫一般，西方藝術就是以這樣的觀點來看待各種媒材。

而臺灣當代水墨畫的理念，除了以筆和墨的結合來界定外，更是以豐富的媒材內容和表現的語彙，也就是擷取東、西方的特質，來塑造具有臺灣特色的水墨藝術風貌。所以素材、技法是為創作者所引用，是自由自在不受東方與西方的地域領空藩籬所限制，因此如何讓創作者自身文化風土氣息藉由作品自然流瀉出來，那才是當代水墨畫家所關注與追求的。

至於臺灣當代水墨畫家的創作精神，則是來自於媒材的革新，是美術史的演進以及東方哲學思維的延伸，它的思想與主張與「國際彩墨畫家聯盟」所闡述的「以東方美學思維為經，歐美現代藝術創意為緯，以海洋文化和臺灣本土意識為座標，來突顯臺灣文化藝術的特質，也就是以多元

5. 黃朝湖 等，2003，頁 5~6。

的思維，多元的媒材融合多元的創作內涵，來發展出全方位的臺灣藝術風貌。」[5]之精神是不謀而合，具有異曲同工之妙。

而關於技法的表現，當代水墨畫創作者則是不斷地嘗試與西方的技法觀念相結合，並導入諸多複合媒材應用於水墨材質上，因此為水墨的肌理開闢了許多嶄新的語彙。他們認為媒材應是無拘無束的自由表現，如此才能使傳統筆墨更具伸展性，也才能擴大水墨畫的視野，並展現傳統水墨那獨特又具東方哲思的繪畫風格。

所以當代水墨畫的氣韻是屬於東方的，但技法卻是東西合璧的。臺灣當代水墨畫特殊技法並不是「反叛傳統」，而是間接式的「改造傳統」，是過渡式的「嫁接傳統」，是有別於傳統形式又不失傳統精神且優於傳統的進行式水墨畫。所以臺灣當代水墨藝術是從東方美學思維出發，它不僅打破原有以創作媒介作為分類概念的思維習慣，並尊重各種畫種彼此間的特質，是跨越東西繪畫媒材的限制，而將任何材質與水墨紙質做有機的融合使用，是有別於西方畫系的東方新表現。

總之，只要我們不斷地運用各種媒材和技法來嘗試作品的視覺效果，相信這樣的努力終將有益於突破原有的審美經驗，進而達到提升水墨畫技術品質的目的。「臺灣當代水墨畫特殊技法」的應用，不僅是跳脫傳統水墨畫皴、擦、點、染的技法表現，更是對傳統水墨藝術保守性的挑戰，其本身就帶有當代性與開創性。它不但為水墨爭取到與其他畫種確立平行性的地位，也解放了水墨畫媒材的束縛，更為當代水墨藝術提供了一片可馳騁的寬闊表現空間。因此隨著時間不斷的推移，藝術家們必須面對不斷改變的時代處境，努力地去拓展發現最佳的表現材料與方法，如此才能營造出屬於新時代的臺灣水墨畫藝術。

拓展水墨新視野，建立臺灣繪畫新品牌

「筆墨」是水墨畫的重要元素，它是一種畫面的肌理，也是一種創作的語言，更是水墨技法的生命力。創作者透過描繪對象的認知，物質材料的特性，及技法表現的組合，產生筆墨排列的結構性，而其結構性具有創作者的繪畫語彙，而繪畫語彙轉化的過程，是透過創作者自身的理解認知，逐漸轉化成具有創作技法的成熟性及獨立的辨識性。水墨畫在中國美術史上，不只是單純的造形藝術樣式而已，它在漫長的歲月中已演變成一種文化的象徵，在新保守主義的條件下已具有它獨特的優勢，這是水墨畫有別於其他畫種的重要標誌之一。

然而，近年來許多人逐漸意識到水墨畫的危機，他們認為傳統水墨畫缺乏對現實的認識，欠缺對超越自我的勇氣，因此水墨畫在相當長的時間裡，一直試圖以自身的筆墨語言系統之特殊性來為自己撐起防護罩，構築一個不願承續文化改革的視覺樣式保留體。這樣的結果，就讓水墨畫喪失與國際文化交流的機會，終而陷入故步自封的泥淖中，其內在精神的蒼白，最後也只能落得孤芳自賞的窘境。所以在西方現代主義籠罩下的形式主義，當代水墨畫運動的出發點，在本質上就是一種解構傳統文化的向內反叛。

在當前中西藝術並重同存的生活裡，快速發展

的歐美現代藝術思潮與表現手法，早已實質地加附在當代水墨畫創作者的成長過程中，在傳統與創新的思維中，我們必須對新時代的表現加以省思、借鏡與發展，如此才能符合大家的需求，也才能為傳統水墨藝術突破重圍。我們相信二十一世紀的世界藝壇將不再是西方藝術獨領風騷的時代，東方藝術家，尤其臺灣當代水墨畫家有信心在未來的世界藝術上大放異采。雖然目前在臺灣的水墨畫創作面貌大致以傳統的繪畫精神為主，再借用西方繪畫理論來輔助，但以傳統的媒材，運用後現代表現技法來經營畫作，亦大有人在，他們不受縛於傳統創作的形式，應用各種媒材的多元性，使畫面更為純粹，藉此以塑造出一種新時代的畫境與美感，那就是當代思維的藝術表現。

當今我們發現許多水墨藝術的創作均融入歐美後現代的創作思想，且相當普遍，這是無可避免的。但如何吸收並落實地與古典傳統接軌與融合，再創造出屬於當代本土繪畫的「新傳統」，才是承續傳統再創新的精神要義。隨著當代藝術發展的快速，資訊媒體的日新月異，如何在新時代的洪流中建構出屬於自己獨特的藝術風格，在取長補短，開創新意，發掘新表現的概念下，藉由東、西方的藝術理論與精神為養分，以傳統特質為支柱，西方思潮為借鏡，這才是我們從事當代水墨藝術創作者所必須關注的。

雖然東西方繪畫在質、形、意各方面，各有其程度上的差異性，但在未來地球村的人際交流中，必然會在彼此的交互影響與認同中，更加相互尊重彼此間的差異性，若能在「異中求同」後在「同中求異」中善於抓住水墨藝術的特質，便能突顯當代水墨畫的獨特性。

如今我們生活在當下，嚴重地受到多元文化的

衝擊，當世界正朝全球化的腳步邁進時，沒有任何的藝術表現能置身於事外，因此無論題材、技法還是媒材，皆應體現社會文化的當代面貌。同樣地，臺灣當代水墨畫也不能再躲進古代繪畫的死胡同裡，而是必須將時代性植入冰封已久的傳統中。

「臺灣當代水墨畫特殊技法」的開發，不但順應了現代藝術創作複合媒材的運用，更激發了傳統水墨畫當代形態之探索。過去傳統水墨畫以既定的物質媒材，來簡約過於廣泛且極具文化特質的中國繪畫內涵，對於從事當代水墨創作者而言，不但要解放它所設定的限制來減輕其在道統上與地域性的壓力，更是要擺脫一般人習以為常的心態和契入歷史的現實情懷，所以臺灣當代水墨畫特殊技法具有劃時代不可忽視的實質意義與價值。

過去由於水墨畫工具材料的取得較為不易，因此讓許多西方藝術工作者對於水墨藝術望而怯步，加上他們不瞭解傳統水墨「筆墨」的道理，以致於無法獲得西方民眾的廣泛支持與認同。相對地，如果將水墨藝術融入東、西方的媒材，再注入臺灣本地文化的特質和藝術家的個人風格，自然就容易取得國際藝壇的贊同。因此身為臺灣當代水墨畫創作者，必須匯整東西繪畫的表現方式，不應再以單純的素描寫法融入複雜的水墨描繪，而是將特殊技法融進中國寫意的內涵，並且以臺灣的現代生活經驗去統攝各式各樣的文化資訊，如此才能讓臺灣水墨畫藝術的發展充滿當代社會應有的活力。

當全球的科技、文化、藝術與通訊等都在快速

的發展，「地球村」的趨勢將愈來愈明顯，各民族間的各個領域在廣泛地交流與接觸中，文化藝術將在彼此碰撞中互相吸收與融合。

臺灣當代水墨藝術若要推向國際舞台，除要能獲得國際藝壇的認同與參與外，當然要克服西方現實主義所主導的科學美學思維，並以期能認同以「天人合一」為本的東方哲學美學思想，實有其困難度。但相反地，讓西方世界認同水墨材質的特殊性，及風格的差異性和思潮的共通性，相對來說，則會是比較容易的。[6]其實「臺灣當代水墨畫特殊技法」的展現就充分地展露出「立足臺灣，放眼國際」的企圖心，它具有融合傳統與創作的深層意義，所以「特殊技法」不但為臺灣當代水墨畫變革注入一劑強心針，也是讓臺灣當代水墨藝術走向嶄新里程的催化劑。

我們相信藉由「臺灣當代水墨畫特殊技法」的開發與研究，除可促進國人對現代水墨畫的重新認識外，必能讓臺灣水墨藝術的發展再創新的契機。同時，透過特殊技法在水墨創作中的運用，也讓傳統文化因注入新的活水而得以承續並不斷的蓬勃發展，對於重塑東方藝術昔日風華，拓展水墨藝術表現新視野，建立臺灣當代繪畫新品牌，並為朝向國際藝術舞臺邁進做好準備，必大有助益。

總而言之，隨著新世紀的到來，全球化、地球村的建立，必然會牽動著文化藝術的大融合乃至一體化。中國水墨畫的發展歷時已久，筆墨的程式化，確實已讓它喪失向外擴展的生命力，這是我們不可否認的事實；但若一味地將西方現代主義的拓、貼、噴、刷等肌理的應用取代於傳統筆墨，把筆墨轉化為毫無難度，完全依靠製作偶然效果的機械性技術，那也是不足取。

所以，如何在保持現代水墨畫的精英性與高雅性外，亦能兼顧水墨寫實的表現力；在追求單純與豐富、理想與現實的和諧中，亦能增強水墨畫視覺性與繪畫性的調合，將是實施臺灣當代水墨畫特殊技法在水墨藝術創作上所必須努力的方向。

近年來，我們看到臺灣水墨畫創作者企圖擺脫舊符號與題材，追求新的視覺感受作品，可惜在「特殊技法」相關論述未能有系統的整理與探究情形下，所呈現的大都流於形式與外相的追求，本身缺乏深度與內涵。因此我們認為有必要將水墨畫特殊技法做有系列的整理與說明，相信透過實務的範例，必能為莘莘學子提供參考的資訊。最後也期待經由這本《臺灣當代水墨特殊技法》的拋磚引玉，能夠開啟國內藝壇一股新的想法與契機。

6. 黃朝湖 等，2003，頁 12。

參考文獻

1. 王源東（1997）。《莊腳囝仔話鄉情─繪畫創作說明》。臺南市：漢家出版社。

2. 王源東（2006）。《常民文化再現：王源東繪畫創作論述》。臺南市：翰林出版。

3. 俞劍華（2010）。《中國古代畫論精讀》。北京：人民美術出版社。

4. 陳肇珮 編（2009）。《沈默高揚・2008 國立臺灣師範大學美術研究所水墨組「創作作品」暨「理論論述」發表專輯》。臺北市：國立臺灣師範大學美術系。

5. 張新龍、張愜寅（2010）。《中國古代畫論選釋》。成都：西南交通大學出版社。

6. 黃光男（1999）。《臺灣水墨畫創作與環境因素之研究》。臺北市：國立歷史博物館。

7. 黃朝湖 等（2003）。《彩墨藝術文選》。臺中：臺中市文化局。

8. 董平實、何云（1995）。《中國畫特殊技法》。天津：人民美術出版社。

9. 劉素貞 編（2005）。《書畫藝術與文學－2005 兩岸當代藝術研討會論文集》。臺北市：中華發展基金會。

10. 墨林 編（2006）。《水墨視界－中國當代水墨現狀》。太原：山西人民出版社。

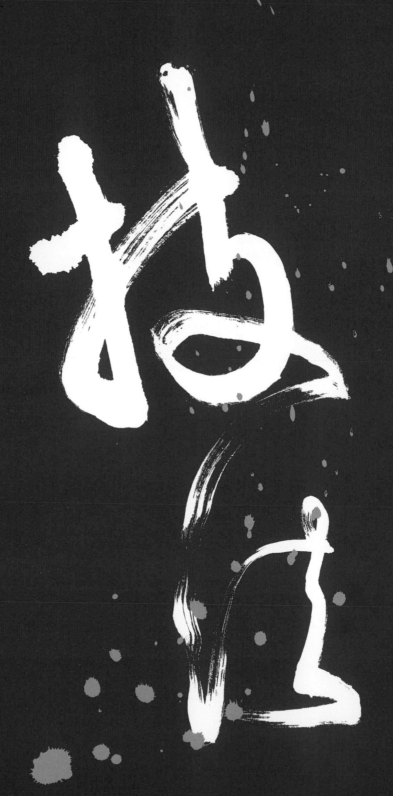

卷1

隔離與滲透

紙的原料來自植物中的纖維，一般造紙是經過浸泡、蒸煮、清洗、漂白等步驟，從植物中分離出纖維素（cellulose），接著磨碎纖維，再依紙張的需求添加化學成分，最後經過壓平和烘乾等手續，纖維素之間就會與氫鍵相互結合，形成具有一定強度的紙張。而水是一種擁有多種物理性質的物質，滲透力超強，是相當好的廣用溶劑。若要隔離水的滲透就要防止畫紙與水的溶解，也就是要避免水墨透過「毛細管原理」在紙張纖維的縫隙中到處流竄，因此我們可以在畫紙上施以防水的物質或局部塗上防滲透的材質，如此就可以進行「隔離與滲透」特殊技法的運用。

水墨創作用的「生紙」，吸水力強，具有獨特的滲透和潤墨性能，所以當落墨著色，紙墨相發時，深邃變化的墨韻將相當有趣，因此是最能保留筆觸並出現暈染效果的水墨畫用紙。至於生紙會滲透吸墨的原因，是因為水分子會破壞乾燥後紙張纖維間相連接的氫鍵，造成結合纖維的力量減弱所致，如果將生紙經過加礬、施膠、拖漿、填粉、加膠、灑油等特殊的處理，讓添加劑固定在畫紙的纖維裡，就會阻隔水墨顏料的滲透而讓畫面設色渲染產生不暈不漏，最後達到創作表現所欲呈現的特殊效果。因此本卷所示範的隔離與滲透技法共有八項，其內容如下：

【隔紙】－利用水墨容易滲透到下一層紙張的特性，用來營造奇趣隨機的特殊墨跡與造形。

【水洗】－利用墨含膠質可隔離不透明顏料的特性，使繪製於畫紙上的肌理，藉由水洗，讓畫面得以呈現墨彩相離的特殊效果。

【白繪】－利用濃度不一的牛奶、豆漿、蛋白、檸檬汁等分子較細緻的材料，來堵塞紙張纖維的毛細孔，藉此隔離水墨的滲透。

【絕離】－利用立可白、白膠、凡士林、金油等強度高的油質性材料，完全隔離水墨的滲透，以產生明確的留白效果。

【蠟繪】－利用蠟筆易於繪製、及粗糙質感的繪畫痕跡，來製造水墨隔離特殊效果的質感。

【蠟漬】－利用蠟的隔離效果讓水墨的暈染程度有所限制，最後再透過熨斗的熨燙讓蠟從紙張上去除，以回覆紙張原本的柔軟度。

【油痕】－利用油與水墨互相排斥的特性，「以油代墨」繪製圖紋，再施以墨染，製造出透明灰白的油痕印記。

【平摺】－利用畫紙多次反摺後的不一厚度，讓紙張與水墨的隔離與滲透速度不同來製造隨機的墨漬變化。

利用水墨用紙具吸水且容易滲透的特性，將兩張「生紙」重疊，以溼筆於上層畫紙上繪製圖紋，再經由紙張的隔離與滲透效應，讓底層畫紙因局部或全面性的水墨滲漏現象，而呈現出斑駁及類顆粒狀之奇趣特殊墨漬變化。

Skill 01
隔紙

／王源東、蔡佩融

主材料：

生紙（具吸水性之水墨用紙，如宣紙、棉紙等）、噴霧器（可將水分霧化成微小粒子，因此可以均勻地將畫紙打溼）、排筆（較一般畫筆寬，所以吸水量大，適宜大面積的溼染）。

輔材料：

筆、墨、調色盤、水墨顏料。

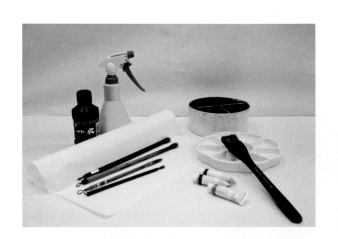

轉

乾（半溼）滲透

1 將兩張生紙重疊後，再用噴霧器將上層紙面噴成半溼狀態（不宜太溼，否則會因嚴重滲透而無法產生類顆粒狀造形，將失去半溼滲透的意義）。

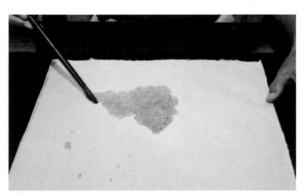

2 接著在噴成半溼狀態的上層生紙上，以畫筆蘸墨描繪圖紋。

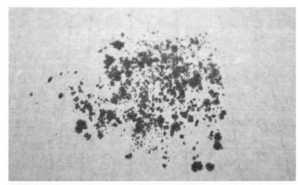

3 掀開上層生紙，下層畫紙則出現不規則類顆粒狀之墨漬造形。

溼滲透

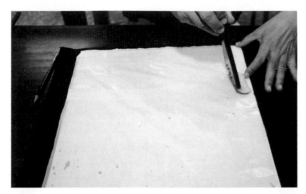

1 將兩張生紙重疊後，先以排筆蘸水，把上層的畫紙打溼（打溼程度，應足以讓上層紙張滲透為原則）。

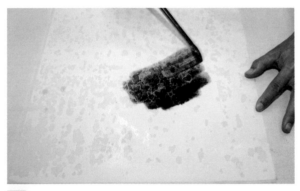

2 接著在上層畫紙，以畫筆蘸墨繪製圖紋。

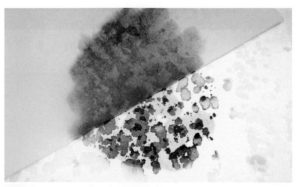

3 掀開上層生紙，下層畫紙將因紙張的滲透性，而產生如歲月痕跡的斑駁墨漬特殊效果。

先乾（半溼）再溼滲透

1 將兩張會吸水的生紙重疊，以噴霧器將上層紙面噴成半溼狀態。

3 此時上層畫紙先不要掀開，隨即以排筆蘸墨，再一次於上層畫紙施以全溼滲透方式繪製圖紋。

2 讓下層畫紙呈現類顆粒狀的痕跡。

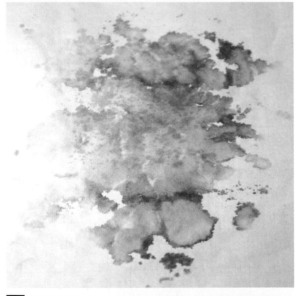

4 掀開上層生紙，下層畫紙將呈現出酣暢淋漓的特殊墨韻變化（以上技法施作過程，需一氣呵成，否則將因空氣乾燥，導致上層生紙溼度不足，而無法達到「隔紙的殘形」的滲透特殊效果）。

合

創作應用主題：〈加冠〉

　　本範例作品是以門作爲創作主題，「門」是一座建築體的主要出入口，也是主人財富與地位的象徵。爲表現出門歷經了大自然無情摧殘所產生的斑駁印記，以及突顯歲月流失的痕跡，利用水墨生紙具吸水且容易滲透的特性，將兩張畫紙重疊，再經由畫紙本身的隔離與滲透，讓畫面營造出奇趣隨機的墨漬變化。

1 首先，將兩張生紙重疊。

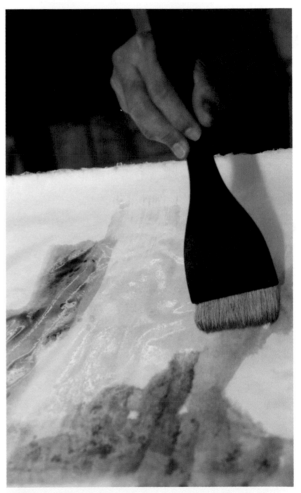

3 在欲呈現斑駁效果的地方，使用排筆蘸淡墨重複打溼。

2 用噴霧器，將上層的生紙大面積地噴成半溼狀態。

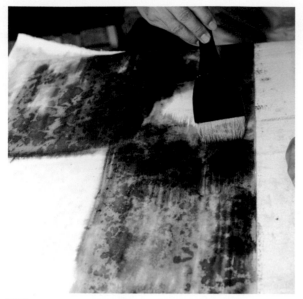

4 依畫面構圖需要，施以濃淡不一的墨色（本作品需將左邊中間門環與右側上方門聯之位置預留出來）。

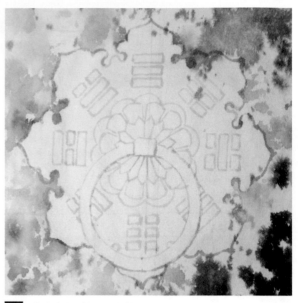

6 確定左側中間門環的位置，描繪其造形。

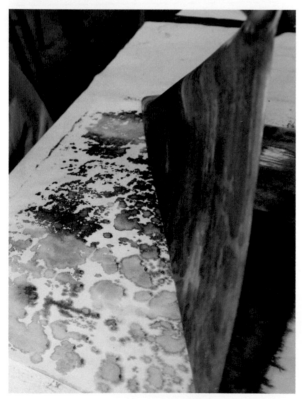

5 輕輕掀開上層生紙，保留下層畫紙並等待其乾燥。

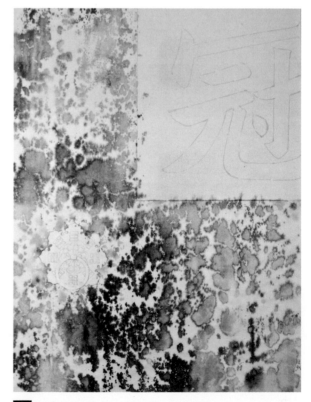

7 接著描繪出右上方門聯的初略位置。

8 開始進行門環的精細描繪。

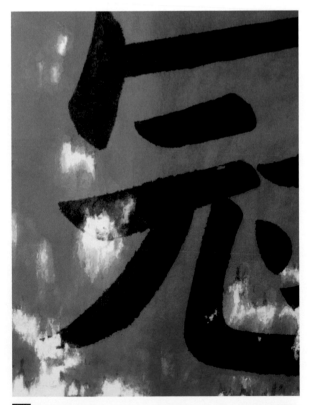

9 將門聯上色,並寫上「加冠」二字。畫面透過金黃色與鮮紅色的強烈對比,突顯門環與門聯在畫面上的重要性。

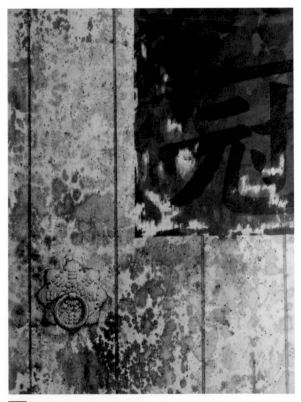

10 最後透過直線的描繪,來說明此門板是由併板所組成;並依畫面的需求,再局部性的施以墨染,藉以強化門板因水漬侵蝕所遺留下來的歲月斑駁痕跡,作品即告完成。

【作品解說】

　　「家」是人們安身立命的根據地，也是在外遊子創業飄蕩的避風港；而門則是家的出入口，也是家的代表與象徵，因此在大門上貼上吉祥標語就是對家族的祝福與期許。

　　「加冠」是指戴官帽，也就是謀得官職的意思，若再配合「晉祿」，便有官上加官、官運亨通的積極意涵。畫面透過鮮紅「加冠」門聯與金黃色的門環（門鈸）做上下呼應，以隱喻住戶主人的名門與高貴；而門板則因長年水漬侵蝕所造成的歲月斑駁痕跡，卻意味著時間的流轉，與主人家業的興衰。

　　整幅畫藉由「隔紙的殘形」特殊技法呈現傳統門板歲月的刻痕，以及人們對於「加冠晉祿」的渴望與需求，是「傳統與現代」的具體表現。

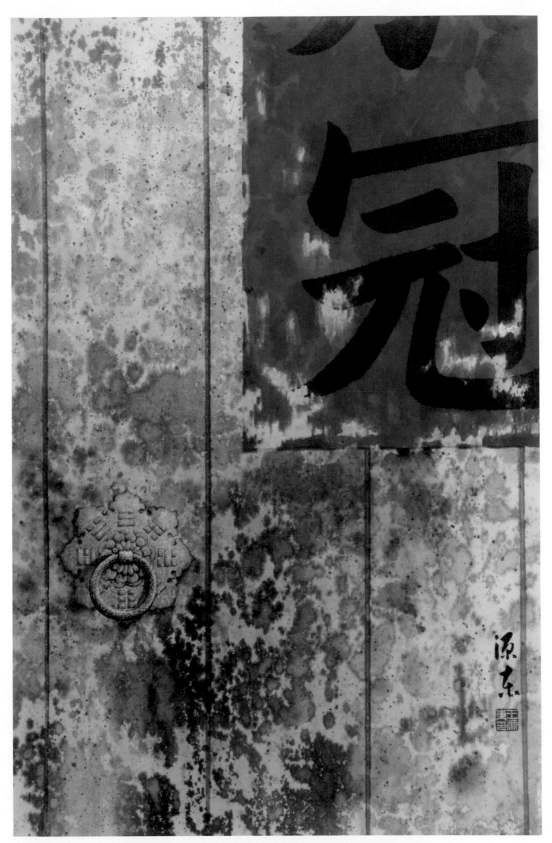

王源東 ／ 加冠 ／ 棉紙、水墨設色 ／ 2012 ／ 45cm×70cm

Skill 02
水洗

／王源東、蔡佩融

起

以市售罐裝的墨汁物理性質來說，因其含有膠質與油性，所以具有隔離不透明顏料的特性。因此我們透過水洗的過程，可以將附著於不透明顏料上的墨色加以分離，而使得繪製於畫紙上的肌理紋路呈現出墨彩相離的特殊效果。

承

主材料：
廣告顏料（需是不透明的廣告顏料，否則將因與水墨交融而無法達到墨彩相離之效果）、排筆、吹風機、水管（做為引水之用，方便於移動噴水方向）。

輔材料：
筆、墨（市售罐裝墨汁）、紙（以不吸水為佳，否則將因大量吸水而造成紙張的韌性強度不夠而容易破損）、調色盤、水墨顏料。

墨彩分離

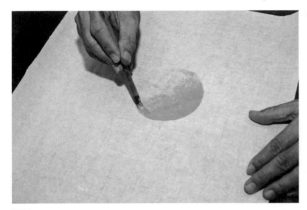

1 在畫紙上以廣告顏料繪製圖紋。

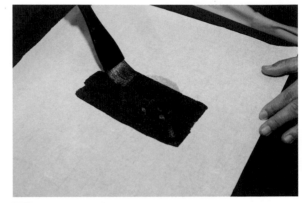

3 待著色部分完全乾透後,再於彩色顏料上面以排筆平刷覆蓋上墨汁(平塗墨汁時應避免來回塗抹,否則容易造成底彩與墨汁相混,而產生色澤與筆觸的渾濁,效果將因此會大打折扣)。

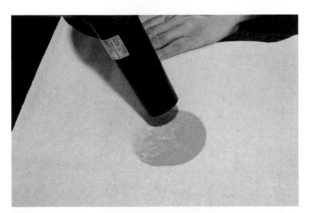

2 使用吹風機烘乾。

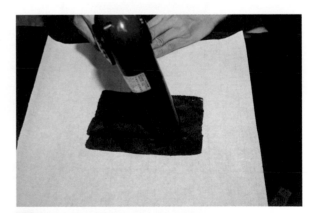

4 再將覆蓋於廣告顏料上的墨汁烘乾。

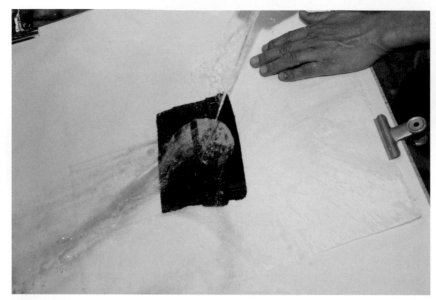

5 利用水管自水龍頭引水，以強力水注沖刷覆蓋於彩色顏料上的墨汁。

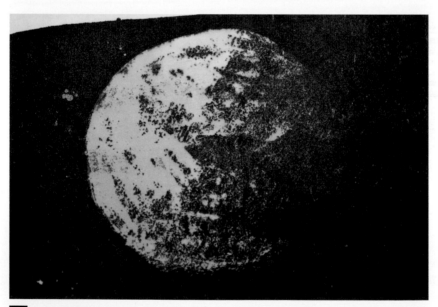

6 以吹風機烘乾，畫面即呈現出墨與彩相隔離的特殊現象（是否要完全沖刷掉
覆蓋於顏料上的墨汁，取決於畫面上的需要）。

墨彩相混

1 先於畫紙上以毛筆蘸墨繪製圖像，待乾。

3 用吹風機烘乾圖紋上的廣告顏料。

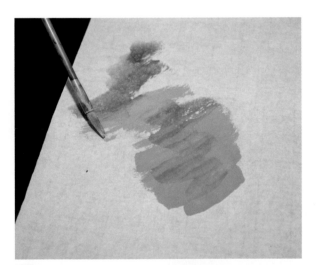

2 於濃淡墨色圖像上施以廣告顏料。

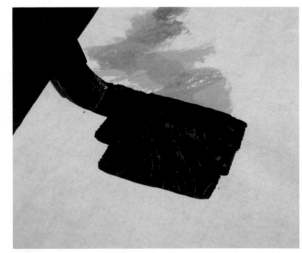

4 待著色部分完全乾透後，再於彩色顏料上以排筆平塗墨汁，平塗時應避免來回塗抹。

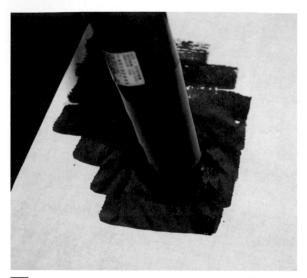

5 再次以吹風機將畫面的墨汁烘乾。

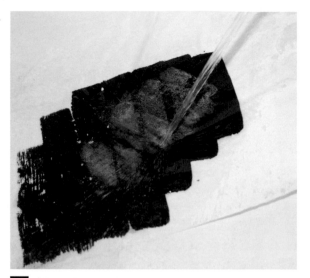

6 利用水管自水龍頭引水,以強力水注沖洗覆蓋於彩色顏料上之墨汁。

7 畫面乾燥後,即可呈現「彩中有墨,墨中有彩」的墨與彩相混特殊現象。

創作應用主題：〈護祐〉

　　為突顯「平安符」在常民心目中的崇高地位，特地將它放大分置畫面兩側，並以黃、黑對比、左右相反手法，藉以彰顯神靈世界的威嚴與神聖。表現過程則透過「水洗」等特殊技巧，一方面可讓繪製於畫紙上的繁複圖紋輕易地與墨色相隔離，另一方面也可保留「厭勝護身符」的潔淨與完整，因此整幅畫在凌亂的線條結構中，卻又具有安定神穩的視覺效果。

1 先於畫紙上規劃好欲呈現的圖像位置。

2 由於本作品是以「厭勝護身符」作為創作題材，故在畫面中央繪製了一個平安符的草圖。

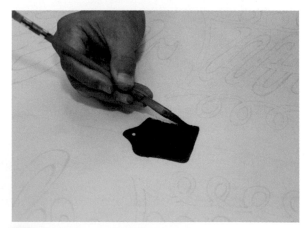

3 將繪製好的「厭勝護身符」填上色彩。

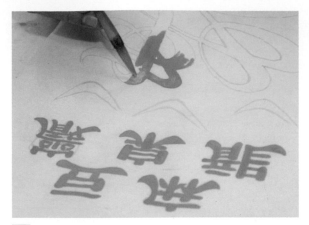

4 再於畫紙右側以黃色廣告顏料反寫平安符放大版
圖紋。

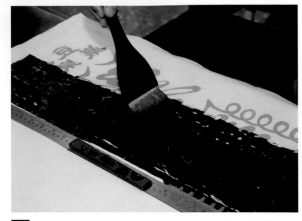

6 以排筆平刷墨汁（右側全部，並涵蓋護身符），
待乾。

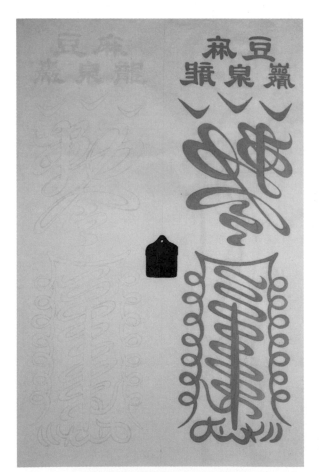

5 使用吹風機將著色部分烘乾。

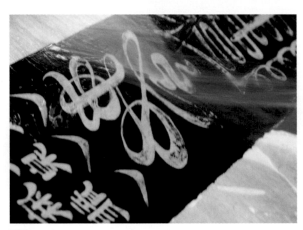

7 利用水管自水龍頭引水，以強力水柱沖洗覆蓋於
著色部分上之墨汁（水柱沖洗方向，應朝向畫外，
以免汙損尚未處理的另半邊）。

8 畫面右側的處理到一段落後，便可開始進行左側
的上色。

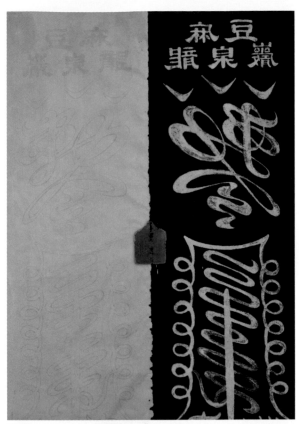

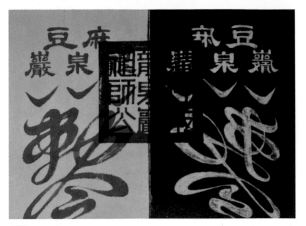

11 以紅色顏料於畫面上方繪製「溝仔墘龍泉巖祖師公」方章。

9 為了營造出視覺上的對比差異,以黃色顏料平塗左側全部(除護身符),待乾。

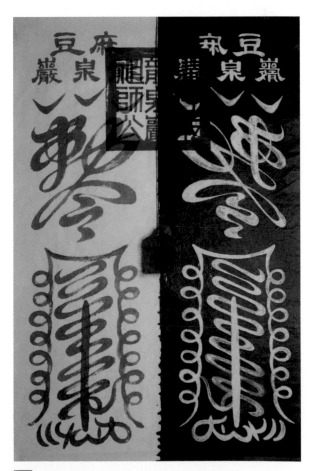

10 以墨色在左側的黃色顏料上繪製平安符放大版圖紋,並在畫面的中央處精確地描繪出「厭勝護身符」圖像,並強調陰影,使其跳脫畫面。

12 最後針對作品細部再做進一步的修飾,並加強厭勝護身符與縈線的立體感,作品即告完成。

【作品解說】

　　所謂「天地生萬物、物有主之者曰神」，先民們將具有神靈附託的替代物，佩戴在身上，以幫助自己戰勝無法預料又無力抵抗的災禍。護身符，是一種能夠驅邪免災的象徵圖紋，因為它附有神靈加持過的旨意（上方紅色「溝仔墘龍泉巖祖師公」方章及三「ⅴ」符號），所以作為一種信息標誌，意在警告妖魔鬼怪不要傷害護身符的佩戴者，並且要積極地帶給佩戴者平安與幸福。因此以寫實逼真的表現手法，將「厭勝護身符」高掛在畫面正中心，除具有安定人心，亦象徵神靈在常民心目中神聖與崇高的地位。

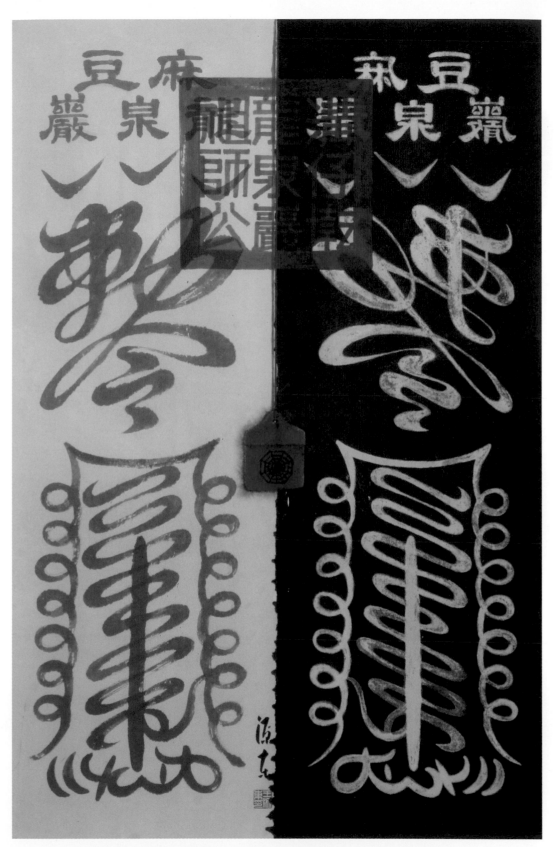

王源東 / 護佑 / 礬棉紙、水墨設色、廣告顏料 / 2012 / 45cm×70cm

水墨畫用紙的原料是來自植物中的纖維，發墨快、吸水性強，因此透過濃度不一的牛奶、豆漿、蛋白以及檸檬汁等分子較爲細緻的媒材，來堵塞紙張纖維中的毛細孔，在繪製過程中，它將隔離水墨的滲透，而讓畫面產生清晰度不同的留白效果。

Skill 03
白繪

／王源東、蔡佩融

主材料：
全脂牛奶、豆漿、蛋白、檸檬汁等是屬分子較爲細緻的液質媒材（以上所選取的液質媒材，需原味原汁，且未經加工調味）、吹風機。

輔材料：
筆、墨、紙、調色盤、水墨顏料、排筆。

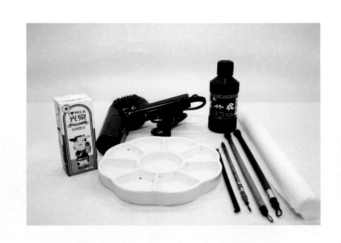

灰白紋理

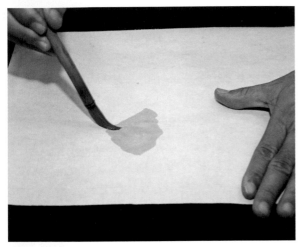

1 先於畫紙上設定好底稿，在欲表現留白的地方以畫筆蘸全脂牛奶。

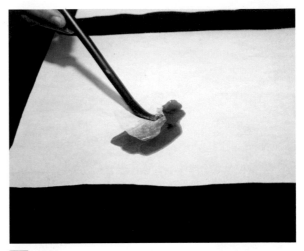

3 畫筆洗淨後，在施加牛奶的區塊上施加墨色。

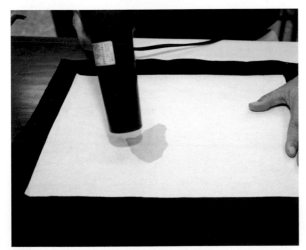

2 等繪製好圖紋後，再以吹風機烘乾。

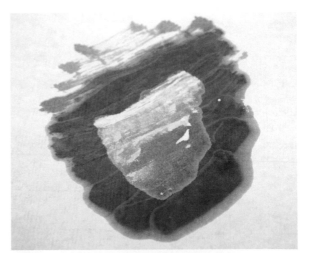

4 因不同濃度之液質媒材對於紙張滲透的能力不一樣，畫紙上便會呈現出不同程度的灰白特殊紋理。

立體紋理

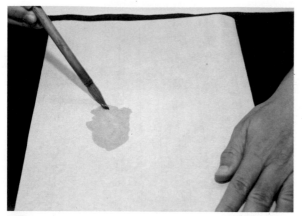

1 在畫紙上以全脂牛奶勾勒出希望留白的區塊。

3 待畫紙乾透後,將畫紙翻面。

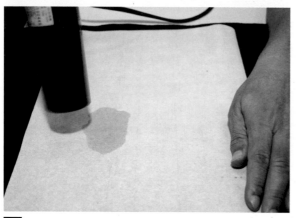

2 繪製完畢後,以吹風機烘乾。

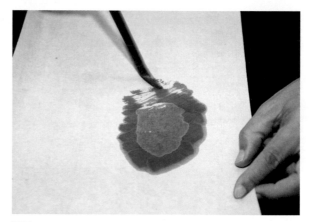

4 在剛剛施加牛奶區塊的背面加以墨染。

5 從畫紙背後施墨後,將因灰白主題紋樣的周圍會出現細微的邊紋,而讓主體更顯立體的效果。

48

創作應用主題：〈進士〉

　　傳統建築均會在門屏上懸掛著具有家族象徵的匾額。然而古匾屬木質材料易朽，加上年久失修易斑駁脫落，因此透過全脂牛奶、豆漿、蛋白等分子較為細緻的媒材，來阻隔畫面部分水墨的滲透，再配合墨彩的施染，來營造出「進士」匾額的歲月痕跡，以及那因時間流逝所造成的斑駁汙損特殊效果。

1 先於畫紙上規劃好欲呈現的畫面，並確定文字與圖紋的構圖位置。

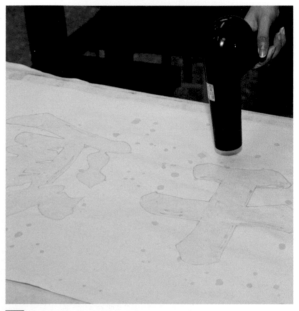

3 描繪好欲留白的區塊後，立即以吹風機烘乾，以避免牛奶液體在紙面上暈開（若畫紙未乾便立即加以施墨，將因牛奶液體尚未定著，而容易與墨色相混，效果將不易呈現）。

2 以全脂牛奶代墨，塗繪於畫面上的文字與紋飾上（為增進畫面斑駁汙損的效果，於畫面中加入一些隨機潑灑的斑漬表現）。

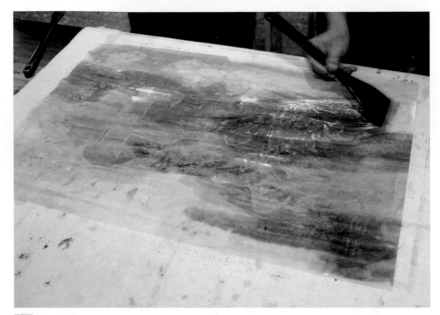

4 紙面乾透後，將畫紙翻面，從背面以排筆蘸墨及顏色，平塗整個畫面。

5 畫面中間施有牛奶的部分，墨色可稍重，藉以突顯文字的立體效果。

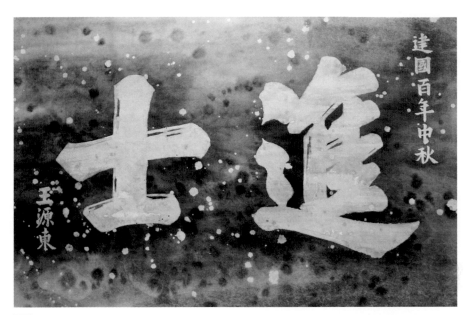

6 待乾後，再次於畫紙的正面墨染全部，藉以強化畫面斑駁汙損的特殊效果。

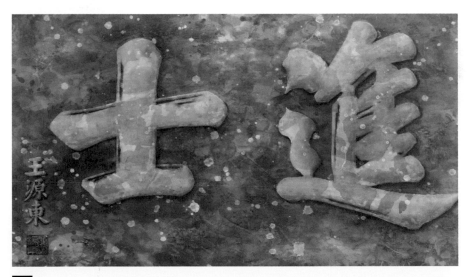

7 在「進士」等文字處，加上花青、石綠等色彩，藉以呈現主題歲月的痕跡。最後，於「作者」下，「年代」旁蓋上紅印，作品即告完成。

【作品解說】

　　古代「進士」為科舉功名的最高等級，相當尊貴，因此求取功名是先民們最純樸的人生目標。今日考試「金榜題名」，也已成為踏入社會青年學子的共同願望，能出類拔萃、光耀門楣是何等的榮耀。在傳統建築裝飾行為中，匾額是不可或缺的素材，為突顯「進士」在人們心目中的地位，整幅畫以傳統匾額紋樣做為創作題材，藉由寫實、淺顯易懂的表現方式，回歸到木刻樸拙的質地。畫面技法表現，則以全脂牛奶代墨，透過塗繪、潑灑來彰顯主題的斑駁與汙損，並以花青、石綠等色彩，來強調「進士」背後所隱含的崇功祖德、篤行勵志重要意涵。

王源東 ／ 進士 ／ 宣紙、水墨設色、全脂牛奶／ 2012 ／ 45cm×70cm

Skill 04
絕離

/ 王源東、蔡佩融

起

　　凡士林、白膠、立可白等材質的特性，具覆蓋性。加上它們都是油脂類的物質，不易與水混合，防水性相當好，因此藉由它們可以讓紙張完全阻擋水墨的滲透，所以創作時，用它們來遮蓋局部的區域，可使畫面產生明確的留白效果。

承

> **主材料：**
> 凡士林（凡士林為油狀物質，居家常用作潤滑劑）、白膠、立可白、吹風機。
>
> **輔材料：**
> 筆、墨、紙、調色盤、水墨顏料。

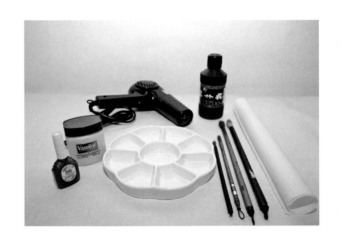

完全絕離

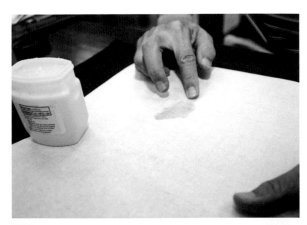

1 先於畫紙上打好底稿,並確認構圖中欲留白的區域,以手指塗抹上凡士林(凡士林、白膠等材質因具有黏著性,所以使用毛筆或排筆塗刷,將會傷害畫筆,因此建議以非毛筆器具替代毛筆)。

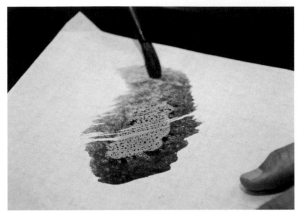

3 畫紙乾燥後,於圖繪有紋飾的部位以畫筆蘸墨,加以墨染。

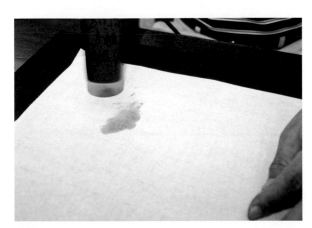

2 使用吹風機烘乾描繪的區域。

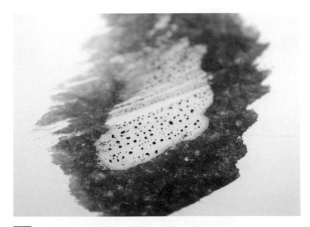

4 由於墨汁無法沾染塗抹凡士林的區域,因此畫面上將呈現出透明的留白效果(經塗抹凡士林的區塊,將因紙面完全隔離水墨的滲透,因此事後將不容易修改,所以在使用此技法之前,一定要先確認留白的位置是否合乎創作的需要)。

高度絕離

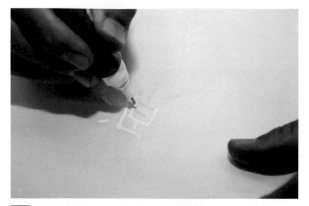

1 於畫面上確認底稿後，在紙張的背面，將欲留白的區域塗上立可白。

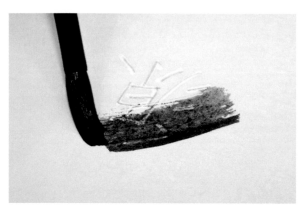

2 待立可白乾燥後，再加上墨染。

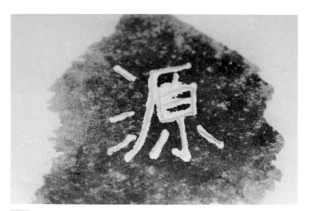

3 墨染於正面或背面皆可，皆能呈現高度絕離之留白效果。

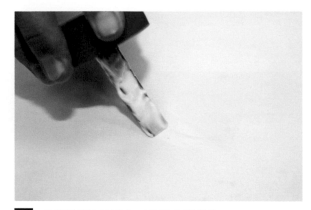

4 高度隔離的效果亦可使用白膠替代。

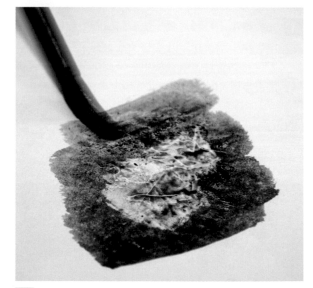

5 但要注意白膠容易因蘸黏上雜物而讓畫面產生汙濁，而白膠乾燥之後，也較容易導致畫面產生反光等不協調的現象。

創作應用主題：〈朱雀瓦當〉

　　此作品是以傳統建築斜背屋頂上的「朱雀瓦當」紋飾作為主要表現的內容。為求紅磚瓦粗糙斑駁的真實性，以及人們對迎祥納吉、禳凶辟禍的祝願與需求，則透過凡士林等油性物質，先讓畫面局部產生隔離效果來防止水墨的滲透，以達到主題景物的穿透性。最後再施以紅色顏料罩染全圖，此時一件具實用性與象徵性的建築構件便躍然紙上。

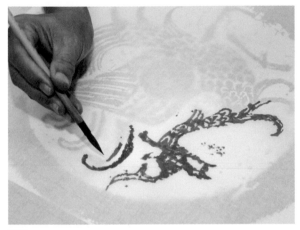

1 在畫紙上以鉛筆確定神靈的造形後，即可開始描繪底稿。

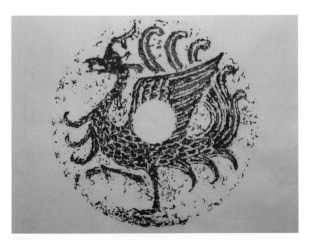

2 此件作品是要表現四靈中的「朱雀」，因此以紅色描繪（青龍—綠色、白虎—白色、朱雀—紅色、玄武—黑色）。

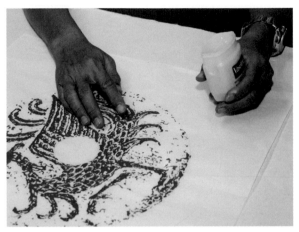

3 於圓形神靈紋飾周邊及其他空白處，擇要地施以淺淡的凡士林，避免墨色沾染。

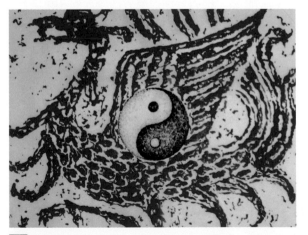

4 於畫面中心圓處，繪製陰陽太極圖紋，利用濃淡明暗使其具有立體、跳脫畫面的視覺效果。最後以淡墨施染全圖，待乾後，再以紅色顏料罩染全圖。如此反覆幾次，直到畫面呈現類似斑駁的紅磚瓦效果，作品即告完成。

【作品解說】

　　瓦當又稱「瓦頭」，是傳統建築斜背屋頂上每列瓦的最末片，其上刻有紋飾或文字，除增加建築的美觀外，亦起著保護簷頭的作用。中國自漢朝起，四靈之象就被應用於屋宇建築之風水考究上，也就是著名的「四神瓦當」。「四靈」就是青龍、朱雀、白虎、玄武四種動物形象，牠們分別對應於四季天候和東南西北四方位，在常民心目中有著辟邪、納祥、祈福深刻的象徵意涵。朱雀，是負責鎮守南方的神獸，紅色是牠的象徵色彩，主宰著天上南方的星宿。整幅畫是透過圓形瓦當的紋樣來做為表現的主要形式，以紅色為主調，透過「朱雀」圖紋以及陰陽「太極」，來隱喻人們的心靈神物跨越天地，穿透時空來到現實人生，為常民帶來祥瑞與吉利。

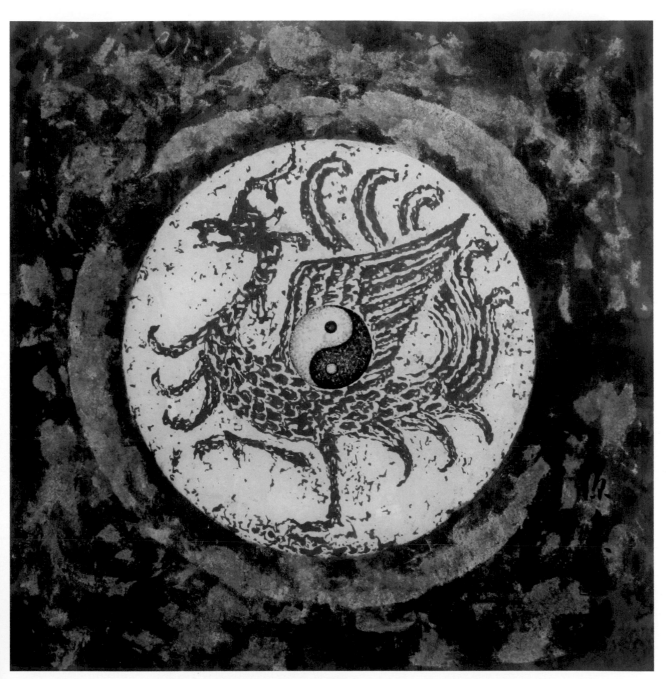

王源東 ／ 朱雀瓦當 ／ 棉紙、水墨設色、凡士林 ／ 2012 ／ 45cm×45cm

Skill 05
蠟繪

/ 王源東、蔡佩融

　　蠟筆是由蠟、油、凡士林、顏料所組成，它除了顏色之外，最多的成分就是油脂，因此利用蠟筆具排水與覆蓋的特性，及易於繪製且與紙面摩擦會產生粗糙質感的特質，來加以創作，將可讓畫面呈現出墨色相離相融的特殊效果。

> 主材料：
> 蠟筆（以「粉蠟筆」爲佳，粉蠟筆質地較爲粗糙，沒有透光和反光的困擾）、熨斗（做爲熱燙讓蠟油溶解之用）、吹風機。
>
> 輔材料：
> 筆、墨、紙、調色盤、水墨顏料。

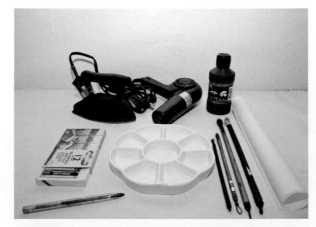

粉蠟筆塗在紙面上會有粉屑產生，建議運用時應隨時加以清除。

線條處理一

1 先於畫紙上打底稿，在欲於表現亮面（色彩）的地方以蠟筆代替毛筆繪製紋飾。

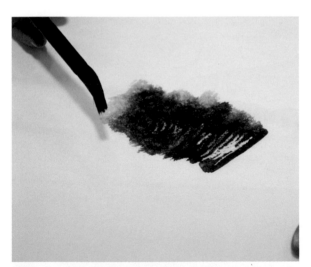

2 再以變化的墨韻施染於經蠟筆描繪過的圖紋上，畫面即呈現墨、色相離的特殊現象。

線條處理二

1 在畫紙上以濃淡不一的墨韻繪製圖紋，待乾。

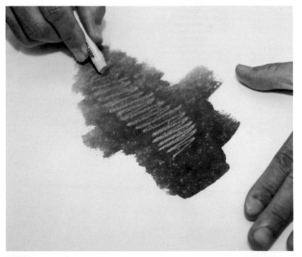

2 接著使用蠟筆塗繪在施染有墨色的區塊上，畫面即會呈現墨與蠟筆色塊相隔離的現象。

塊面處理

1 首先在畫紙上打好底稿，在欲於表現粗糙質感的地方以蠟筆側面平刷，繪製成塊面的造形。

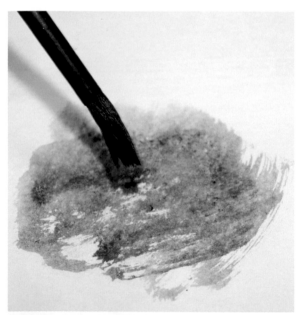

2 在塊面造形的蠟筆筆觸上，施以墨染，畫面即可呈現出粗糙斑駁的質感。

燙蠟處理

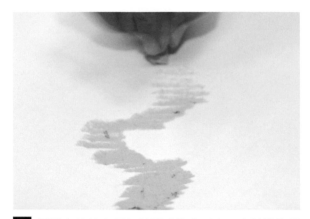

1 同樣在欲於表現粗糙質感的畫面上，先以蠟筆側面平塗繪製圖紋。

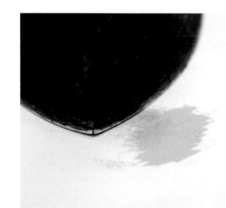

2 蠟筆繪製完後，以熨斗將其熱燙，使畫面上的蠟痕溶化。

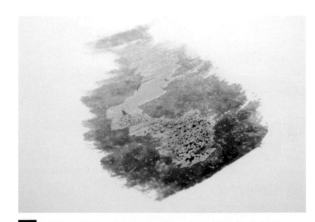

3 再施以墨染，即可呈現墨、色相離的特殊效果。

創作應用主題：〈困獸〉

　　先民深信「劍獅」具有驅邪止煞、守護平安的作用。主題運用墨點堆疊刻畫出物象的形體，使劍獅跳脫壁堵，生動地轉移到畫面上，最後再罩以鐵絲網，以突顯「困獸」主題象徵意涵。爲營造主題粗糙的質地以及突顯鐵網與劍獅的距離，則採用具排水與覆蓋特性的蠟筆來創作，藉以讓畫面達到墨色相離相融的特殊效果。

1 先於畫紙上繪製「獸面」的圖紋底線。

3 再繼續強化獸面的陰暗面，直到達成類似半浮雕立體效果爲止。

2 底稿確定後，利用墨色的濃淡變化逐步地修整出獸面的光影立體效果。

4 畫紙乾燥後，使用蠟筆輕輕地塗畫預留白的區域。

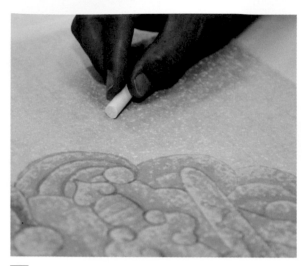

5 使用蠟筆的側面平塗畫面的背景區域。

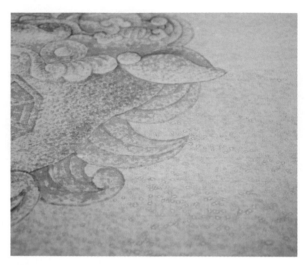

7 蠟痕融入畫面後，便可表現粗糙、顆粒與斑駁的質感。

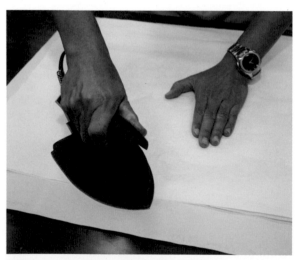

6 再以熨斗熱燙，融化畫面上的蠟痕。

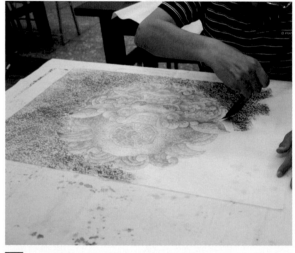

8 待主體與背景部分都描繪完畢後，即可以排筆墨染背景。

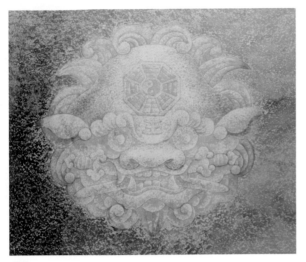

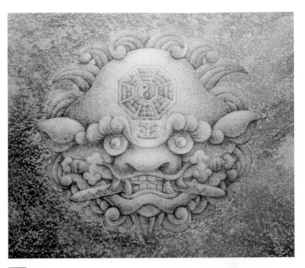

9 背景重複墨染後加入蠟痕的動作，直到粗糙的背景質感確立。

10 獸面部分可重點式地再次皴擦，加強立體效果。

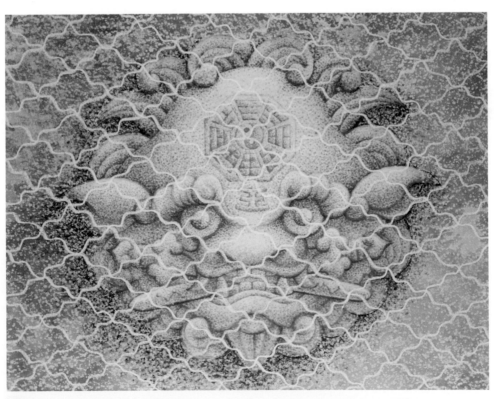

11 最後用蠟筆代替毛筆繪製鐵絲網，並以重墨強化鐵絲網的陰暗面，作品即告完成。

【作品解說】

　　早期先民生活環境惡劣，醫藥不發達，因此傳統民間信仰特別重視自然空間的和諧，舉凡犯沖方位與阻擋要道均需安置辟邪物，藉此以鎮宅止煞、消災解厄安定人心。劍獅由於口咬七星寶劍，加上造形威猛凶惡，將牠裝飾於門上或牆上可做為辟邪止煞、呈祥納吉的作用。然而，主事者為防範人為的侵犯與破壞，則在劍獅周圍架上鐵網，設下重重的防護措施，這種消極的抵抗，美其名是保護，實際上卻形成樊籠，宛如圍檻自縛。因此透過蠟筆的不透明性，將民間用以圍堵、區隔空間的物件，真實地呈現在畫面上，藉以突顯質樸的劍獅雕像，再也無法自由自在地進出人們純淨的心靈世界。

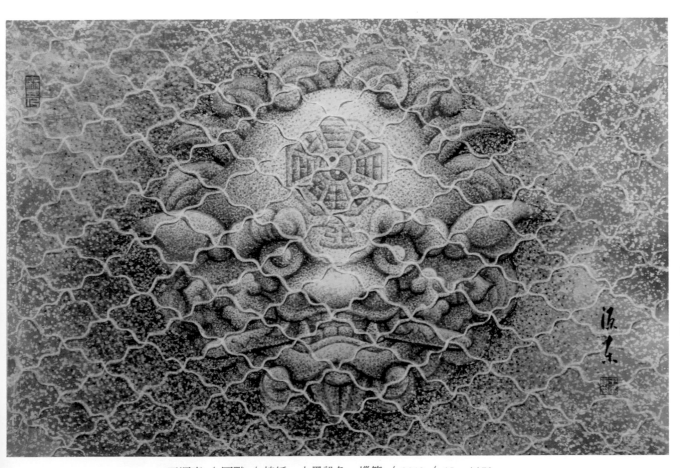

王源東 ／ 困獸 ／ 棉紙、水墨設色、蠟筆 ／ 2012 ／ 45cm×70cm

Skill 06
蠟漬

／王源東、蔡佩融

「蠟」因含有油的成分，所以蠟油對紙張纖維的毛細孔具有緊密、覆蓋的作用，因此利用蠟油的隨機性與隔離功能，讓墨或彩的暈染效果有所限制，最後再透過「熨燙」的過程讓「蠟」從紙張減除，以恢復紙張原本的柔軟度及其繪畫性。

承

主材料：

蠟燭（蠟燭中含有石蠟，呈半透明狀，不溶於水，因此具有隔離水墨的效果）、熨斗（熨斗使用時，因是借用其熱度，所以運用時需注意小心燙傷）、吹風機。

輔材料：

筆、墨、紙、調色盤、水墨顏料。

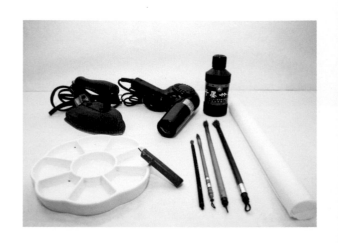

蠟的痕漬

1 於畫紙上將想要留白的部分以滴蠟方式進行隔離。

3 等蠟滴凝固後,再施以墨染。

2 蠟滴於畫紙後,務必待凝固方可施作下一步驟,
否則畫筆將容易因蘸黏到蠟油而受損。

4 墨色乾燥後,可在畫面中的不同區塊,反覆滴蠟,
以營造畫面中的空間變化。

5 可再次墨染，累積墨韻的層次。

7 以熨斗加熱讓蠟油溶解於吸水紙上，直到畫紙恢復原本的柔軟特性。

6 待乾後，以吸水紙夾住畫紙的正反兩面（吸水紙的厚度，則視吸蠟情形可疊至 3~5 層）。

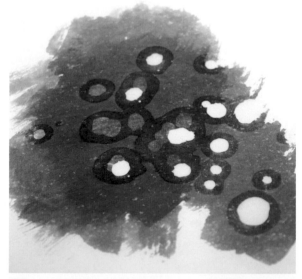

8 最後畫面即可呈現出深淺不一的蠟滴留痕。

蠟的暈染

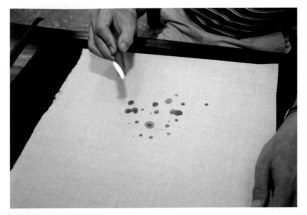

1 在畫紙上於想要留白的區域滴上蠟跡。

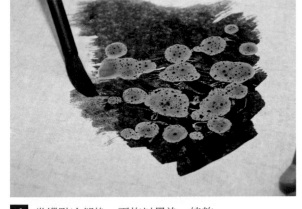

4 當蠟點冷卻後,再施以墨染,待乾。

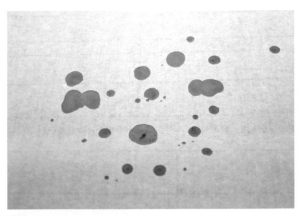

2 等待蠟滴乾燥。

5 以吸水紙將畫紙正反夾住(視情形吸水紙約需 3~5 層厚度),以熨斗加熱讓蠟溶解於吸水紙上。

3 利用吹風機的熱風重新溶解蠟點,此時蠟痕將向四周擴散。

6 將吸水紙掀開後即可發現,畫面呈現出蠟暈的特殊現象。

創作應用主題：〈祈福〉

　　蠟燭的火光具有神聖與能量的意涵，人們將趨吉的心理投射於燭光，並加以轉化成抽象的象徵符號，以追求內心的安定與希望。因此畫面將燭光簡化為點，藉由蠟油對紙張纖維毛細孔具有緊密、覆蓋的作用，讓墨或彩的暈染效果有所限制，最後再透過木魚寫實的呈現，確切地傳達出人們對祈福納祥的殷殷企盼。

1 先在畫紙上打好底稿，並規劃出小方格。

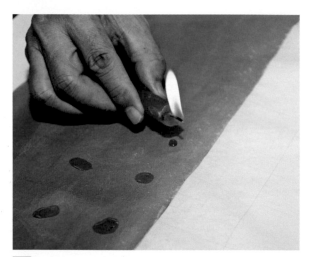

3 在外圍小方格正中心處各滴上蠟油。

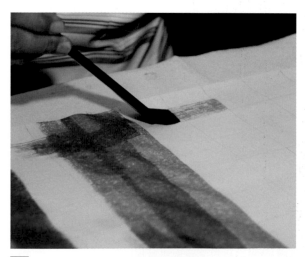

2 於畫面最外圍先以紅色顏料染底。

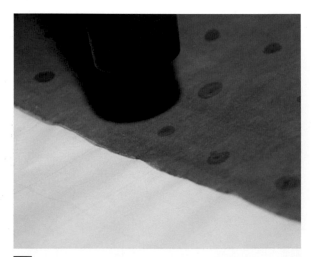

4 藉由吹風機的熱風向小方格內之蠟點加熱，直到溶解。

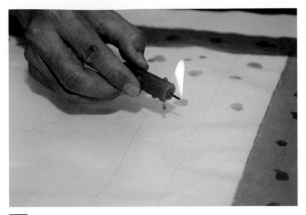

5 接著開始對內圈中的小方格中心進行滴蠟。

8 在畫面正中心空白處,繪製「木魚」圖紋。

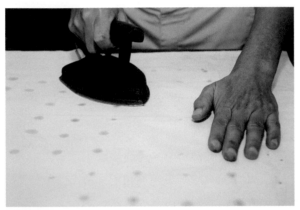

6 蠟滴乾燥後,即以吸水紙夾在畫紙的正反面,溶解完畢之後,以熨斗加熱讓蠟油溶解於吸水紙上。

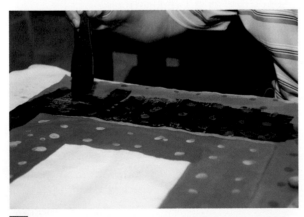

7 待所有蠟點溶解完畢之後,將內圈平塗紅色顏料,外圍部分全部染墨。

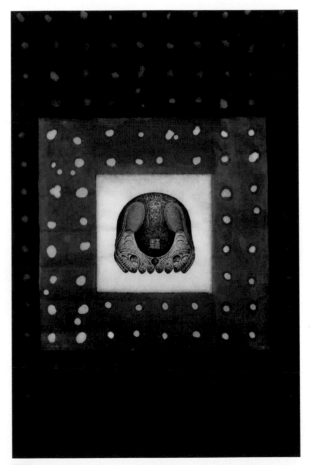

9 最後將木魚上色,整體畫面亦已大致完成。

【作品解說】

　　「祈福」是指人們對於美好事物的嚮往與追求。常民深信，一面敬神祈佛、一面傾聽木魚輕韻祥和之聲，便可遠離紅塵，盡除生活煩惱；若再加上迴環轉誦經文，就可將自己「祈福」的心願，上達天聽。因此將主題適切地安置在畫面正中心，以寫實、逼真的手法，讓木魚跳脫畫面，縮短與常民的距離。最後再藉由滴蠟特殊技法，使蠟油與墨彩間的暈染因有所限制而得到最佳的點睛效果，之後再透過紅色、黑色為主調，罩染外圍，讓畫面在莊嚴肅穆氛圍下呈現喜慶和吉祥的信息，以傳達常民招祥納福、追求圓滿人生的殷切期盼，是指日可待的。

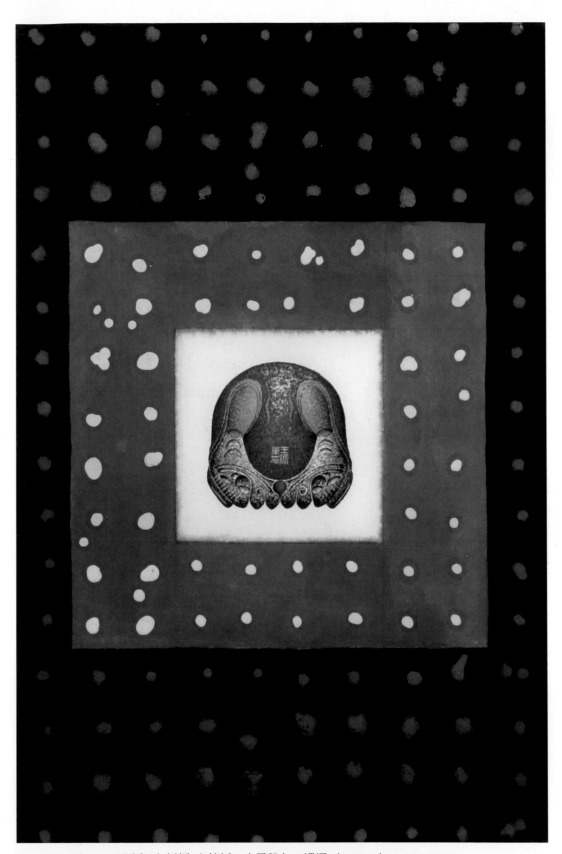

王源東 ／ 祈福 ／ 棉紙、水墨設色、蠟燭 ／ 2012 ／ 45cm×70cm

Skill 07
油痕

／王源東、蔡佩融

食用油大多是經由植物的種子或「堅果」所提煉榨取而來，具排水性，因此利用油與水墨不相融且互相排斥的特性，在畫紙上「以油代墨」繪製圖紋，再施以墨染，此時上油處將因油、墨相互隔離而呈現出透明灰白的油痕印記。

主材料：
油（除了一般家用的食用油，亦可使用「油畫」調解顏料用的亞麻仁油替代）、吹風機。

輔材料：
筆、墨、紙、調色盤、水墨顏料、排筆。

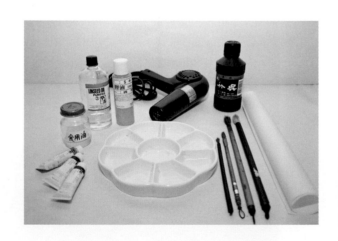

墨跡油痕

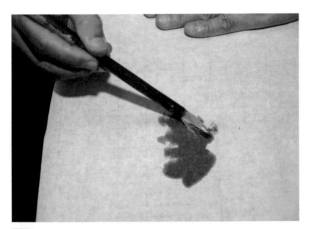

1 在畫紙上以筆蘸油隨意繪製圖形。

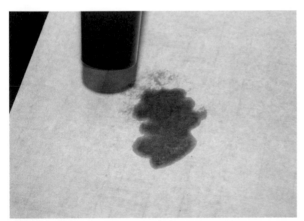

2 圖形描繪完畢後，使用吹風機烘乾。

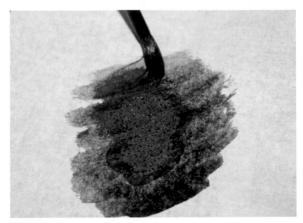

3 當畫紙乾燥後，便可在沾有油漬的部位施以墨染（蘸有油漬的筆，務必清洗乾淨，以免殘留在筆毫上）。

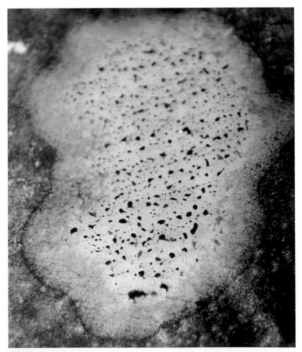

4 由於油、水墨相斥原理，油漬部位便會呈現出油、墨分離的痕跡。

油覆墨痕

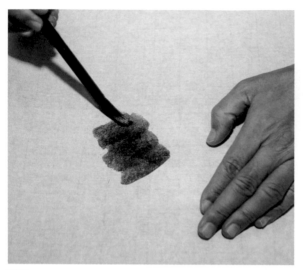

1 於畫紙上以墨色繪製圖紋。

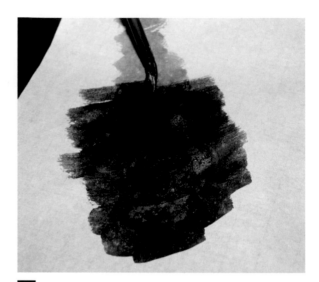

3 再次墨染，累積墨色變化層次。

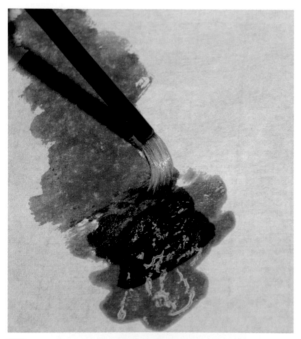

2 墨色乾燥後，再蘸油覆蓋於上面，待乾。

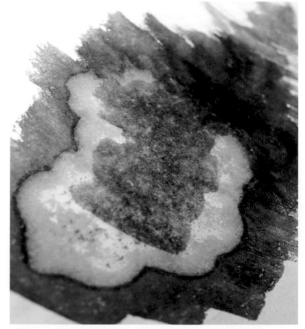

4 最後可見先前的油漬部分便會呈現濃重且富變化的墨痕效果。

創作應用主題：〈佛心〉

　　「佛」不僅要自我開悟，也要引導他人覺悟，能自他兩覺兩利，才能功德圓滿修得正果。然而人們卻沈溺於世俗的生活，執著於自我的實現，以及對欲望滿足的追求。所以透過食用油具排水性，且與水墨不相融的特性，在畫紙上繪製出晦暗膠著、混沌未明的氛圍，再藉由背景「卍」及主題「佛」，來點醒人們對那潛藏於內心深處早被塵封已久的本質之覺悟。

1 首先確立構圖，在畫紙上草繪出「佛」字形及背景的「卍」圖紋。

2 為突顯背景卍字圖形的空間感，先以乾筆皴擦「卍字」周邊，接著利用淡墨初步的刻畫出「佛」字的明暗與立體感。

3 以吹風機烘乾畫面。

5 除「佛」字外，將畫面溼染墨色及顏色。

4 以毛筆蘸食用油，隨意地揮灑在畫面上，待乾。

6 將畫紙靜置待乾。

7 乾燥的畫紙上再次蘸油，乾燥後並疊
上墨染。

9 透過油墨蘸染的過程，漸漸帶出字型的
立體質感。

8 乾燥後並疊上墨染，透過油與墨的逐
步添加，累積畫面層次的變化。

10 最後使用更重的墨色以增強「佛」字的
明暗及立體感，作品即告完成。

【作品解說】

　　佛家以「諸法因緣生，緣盡法還滅」，來說明世間萬事萬物的產生和存在，都是因「緣」而生滅，所以變化無常，虛幻不定。因此，佛家的人生超越，就是要滅除貪慾、激憤、愚痴等驅使人們在滾滾紅塵中掙扎、苦求的內在生命欲念等諸因素，透過澄明清淨的心，來洞悉外在事物的真相，洗滌紛雜世俗的混沌，以擺脫人生一切煩惱的涅槃境界。所以「佛」是大覺者，是自覺、覺他而智慧與福德究境圓滿的人，因此佛家把他當成是最高的人格以及修行的最終目標。而「卍」字，代表佛法、宇宙和諧以及智慧與力量，它被視為佛力無限地延伸、無盡地展現，是「永恆不變」的象徵，被佛家當作是神聖的符號。

王源東 ／ 佛心 ／ 棉紙、水墨設色、食用油 ／ 2012 ／ 45cm×70cm

Skill 08
平摺

/ 王源東、蔡佩融

起

　　將畫紙經過多次的反摺後，再加以溼染墨色，畫紙將因摺疊後的厚度不一，而造成水墨因隔離與滲透的速度不同，產生深淺不一的墨韻變化。因此創作時透過紙張的反摺，除可製造出類似重複的圖紋外，亦可創造出隨機墨漬變化的趣味。

承

主材料：
生紙、噴霧器、排筆、吹風機。

輔材料：
筆、墨、調色盤、水墨顏料。

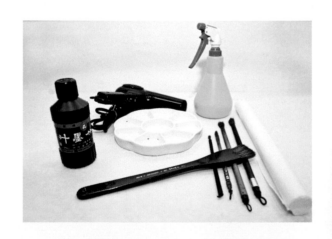

反摺暈染

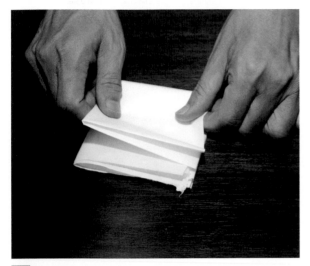

1 將紙張多次的反摺（非揉紙）。

2 以溼筆蘸上濃淡不一的墨色，隨機暈染在畫紙上。

3 等墨色滲透到最底層，立即攤開畫紙，以恢復紙張平坦樣貌。

4 以吹風機烘乾。

圓形暈染

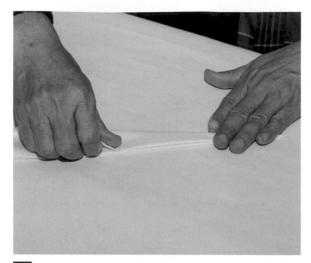

1 將會吸水的生紙攢成圓錐形。

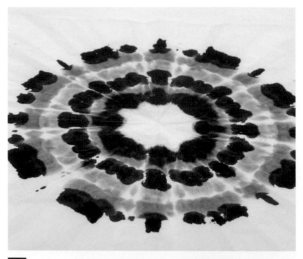

3 等墨色（顏料）滲透底層，即展開畫紙。

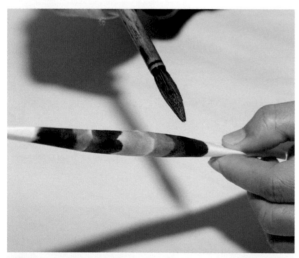

2 再以濃淡（色彩）不一的溼筆，施染於畫紙上。

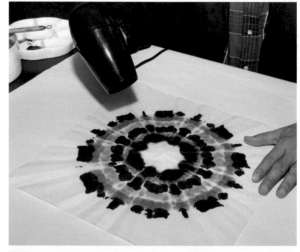

4 最後再以吹風機烘乾，並整平畫紙。

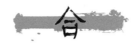

合

創作應用主題：〈心想事成〉

　　什麼樣的人生最美好？「想什麼，就能如自己的心願而得到什麼」，也就是萬事皆能如自己所願的生活最美好。然而人生的路途上，卻充滿著太多的不確定性。因此將畫面經由多次的反摺，再施以不同墨色的溼染，透過深淺不一的墨韻變化，藉以表達人生的無常都是來自於「偶然」與「意外」所造成。因此只要我們抱持著對生命的熱愛，對自然的尊重，以及對危機的防備，相信「萬事如意」的美好人生，將如影隨形地與自己長相左右。

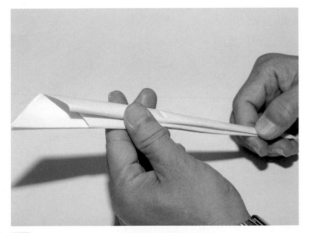

1 為呈現古幣「外圓內方」的效果，將畫紙攢成圓錐形。

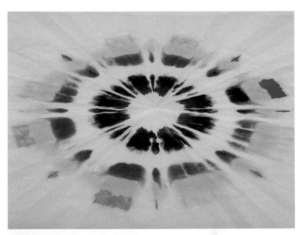

3 等顏色滲透底層，再攤開畫紙。

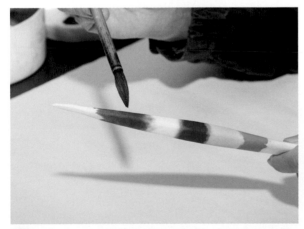

2 於畫紙上，施以「青、黃、紅、白、黑」等五種色彩，藉以表達民間「五行五色」之象徵意義。

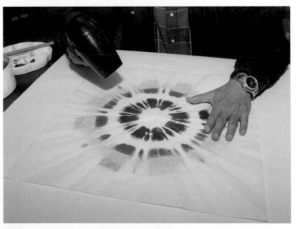

4 以吹風機烘乾，並將畫紙整平。

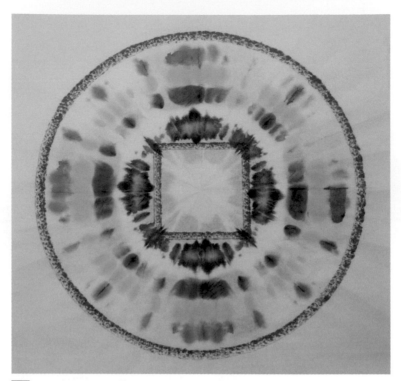

5 於染有色彩之畫面上，刻畫出「外圓內方」類似古幣之圖形。

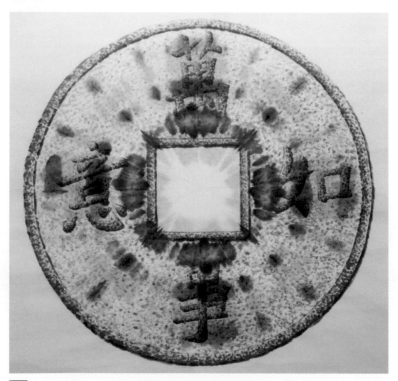

6 以「楷體」於古幣圖紋上勾勒出「萬事如意」的文字造形，並加入由淺至深的細碎墨痕，刻繪出古幣的粗糙質感。

7 古幣的肌理質感也要帶入文字造形之中，避免讓文字表現得只像是浮貼在畫面中的平面。

9 依畫面的完整性，持續做細部的修飾與整理。

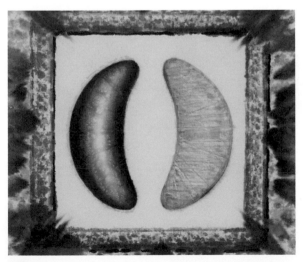

8 於畫面正中心方形位置，繪製民間信仰聖物「筊杯」。

10 最後，於古幣外簽名，鈐印作品即告完成。

　　能稱心如意快樂的過日子，是常民終其一生所追求的目標。然而面對世俗的多變，以及不可預知的未來，人們常感到不安與惶恐。因此選擇紙張重複反摺表現形式，再藉由民間信仰「五行五色」－青、黃、紅、白、黑等色彩的天行運轉，來表達人們對「天有不測風雲，人有旦夕禍福」等不確定性的無奈。整幅畫的構成，是以常民最熟識的「古幣」做為創作題材，除取其「天圓地方」象徵意涵外，亦彰顯常民對財富的殷切期盼，因此於內框繪製民間信仰求神問卜、測吉凶的「筊杯」，並以一仰一俯形式，來表明神靈已接受到常民祈求「萬事如意」的訴願。

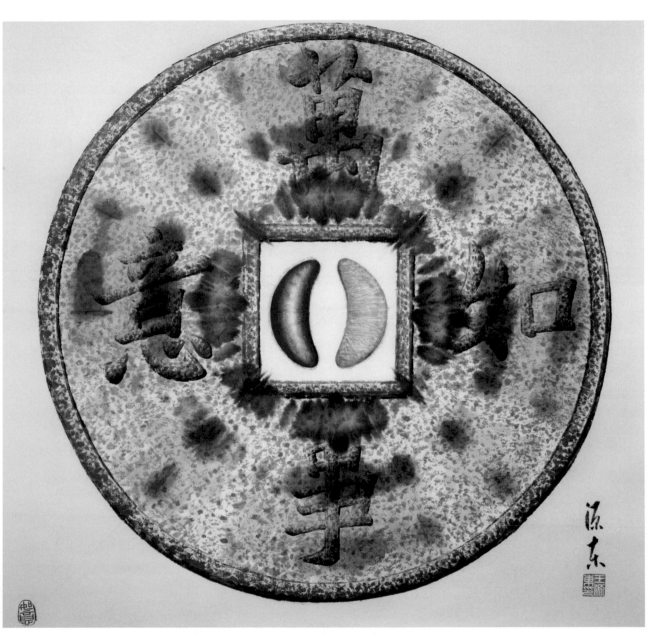

王源東 / 心想事成 / 宣紙、水墨設色 / 2012 / 45cm×45cm

卷2
相斥與相融

本卷「相斥與相融」之技法示範特質，主要乃是藉助於水墨、外加媒材添加物（如：洗碗精、洗手乳、漂白劑、鹽、膠、去光水等）和表現承載體—宣紙，三者之間所產生的特殊共構關係而成。因為上述的媒材添加物，在其成分中具有其特殊的化學因子，和水相處在一起時，便容易產生一些有趣的變化。

例如：洗碗精、洗手乳等清潔劑，實際上即為某種界面活性劑，靠其離子成分的作用，可以幫助兩個不同性質、互不相容的接觸面，不再排斥而彼此靠近，像水和油之間本來是屬於不相融的物質，這時只要加入幾滴清潔劑搖晃一下，油和水就均勻混合了。

此外，清潔劑本身之製作成分，有時又含有少量的油脂於其中，因此，當其與墨、水相混時，就容易製造出相斥又相融的特殊效果，並使墨的

表現呈現出豐富的層次與流動的變化反映。而漂白劑含有次氯酸鈉的鹼性成分，具有腐蝕性，由於次氯酸鈉在反應時會放出氧氣，氧與色素結合會形成無色的化合物，所以有色的紙張遇上漂白劑會慢慢地還原成白色。

因此表現時選擇市售的有顏色生宣紙，添加上漂白劑，造成紙張局部色彩的還原，產生類似相斥的原理，再進行繪畫創作，是一種不錯的有趣經驗。至於鹽巴和糖的使用，則是利用其物理性的溶解作用，讓它們在未乾的墨水紙張上漸次溶化形成特殊的痕跡肌理，和原來的墨色之間產生不同之變化。像「鹽」即是從海水以蒸餾法取得而來，因滲透壓的關係，它會大量地吸收水分。利用它的吸水特性，便可以讓暈染未乾的畫面，呈現具「點狀」留白的痕跡，製造出另一種相斥相融原理呈現。

【漂白】－透過漂白水的還原，使得有色的畫紙
　　　　上產生反白的畫面，營造出一種虛實
　　　　交錯的趣味。

【灑鹽】－在墨染未乾的紙面上，利用「鹽」及
　　　　「糖」的吸水特性，製造出「點狀」
　　　　的留白痕跡。

【迷離】－利用清潔溶劑的排墨性，以渲染或滴
　　　　墨的方式，呈現出暈染與流動的墨色
　　　　氛圍。

【水滲】－同時運用溼筆與乾筆的渲染皴擦，形
　　　　成不同層次的墨跡造形。此種技法須
　　　　特別注意紙張的溼潤程度。

【撞墨】－利用熟紙不透水的特性，刻意地讓墨
　　　　水積聚於畫面中，營造出墨水強弱濃
　　　　淡的混融變化。

【殘影】－利用調理不同濃度的膠水與墨相互交
　　　　雜使用，來營造隨機性的墨痕殘影。
　　　　相斥的隔離現象，形成一種特殊的圖
　　　　像重疊美感。

【流墨】－在熟紙紙面上刷上大量的水分，使墨
　　　　與水在紙面上產生出流動交融的隨機
　　　　趣味，適合用來製造大面積的墨色效
　　　　果。

【水痕】－使用去光水的脫脂效果，當再次以墨
　　　　水重複表現於原來的位置時，隱藏不
　　　　見的痕跡則可造成墨塊與墨塊面積之
　　　　間的相斥隔離趣味，增加了水墨表現
　　　　的多樣性。

漂白劑屬鹼性，是一種超強氧化劑，具有腐蝕性。由於氧與色素結合會形成無色的化合物，所以當有色的紙張遇上漂白劑時便會慢慢地還原成白色。因此利用漂白水來替代墨色，在有色的畫紙上施作圖紋，將使有色的畫面呈現出反白的效果。

Skill 01
漂白

/ 王源東、蔡佩融

主材料：

漂白水（一般家用洗衣、消毒用的清潔劑，可使汙漬的白色衣物還原）、色棉紙（棉紙經由化學染劑，浸染而成的有顏色紙張）。

輔材料：

筆、墨、調色盤、水墨顏料、口罩（漂白劑具刺鼻味）、排筆。

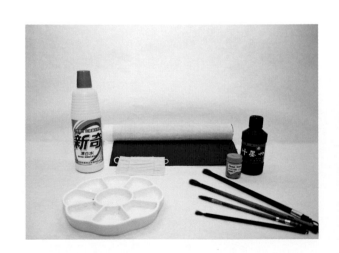

還原變白

1 使用漂白特殊技法時，必須要以有顏色的棉紙（或宣紙）作為表現用紙。

3 於欲還原為白色處蘸上漂白劑（由於漂白劑具腐蝕性，若使用毛筆蘸染，則要有做好毛筆損毀的心理準備）。

2 將漂白水倒入調色碟中，漂白劑濃度愈高，還原的情況愈好，也可加水稀釋漂白劑的濃度。

4 蘸有漂白劑的區域將因濃度的高低，而呈現出還原後不一的白色質地。

創作應用主題：〈菩薩〉

　　觀世音菩薩是常民心目中最優雅、慈祥的女神，祂能聞聲救苦，這種無限慈悲心與般若智的具體發揚，使祂成為民間信仰中最受歡迎的神靈。為塑造其不平凡的人格，透過超強氧化劑－「漂白水」與紅色棉紙相結合，讓紅底棉紙局部還原成類白色雲煙之特殊效果，使畫面呈現出祥和與溫馨的景緻，藉以表彰人神間相互依偎的精神象徵。

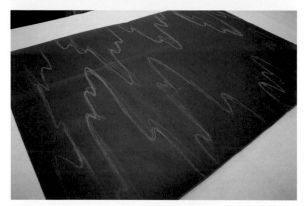

1 於色棉或色宣紙上規劃好欲表現的內容，並完成草圖擬定。

3 使用不同濃度的漂白劑，塗繪出深淺不一的還原效果。

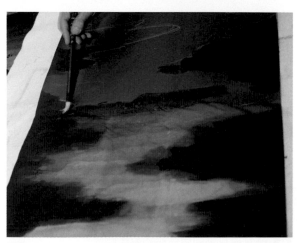

2 由於本件作品計畫呈現出雲煙裊繞的效果，因此在預定出現雲煙的畫面上施以漂白劑。

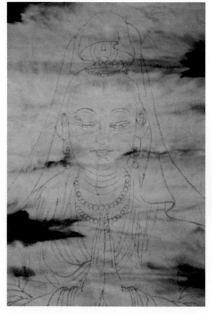

4 待畫面乾燥且還原為白色後，再依草稿描繪出觀音聖像。

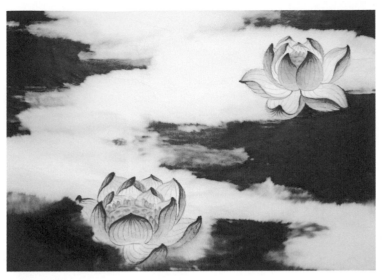

5 為增加畫面的層次感，於畫面的下方補上蓮花，並讓蓮花若隱若現飄浮於雲煙之間。

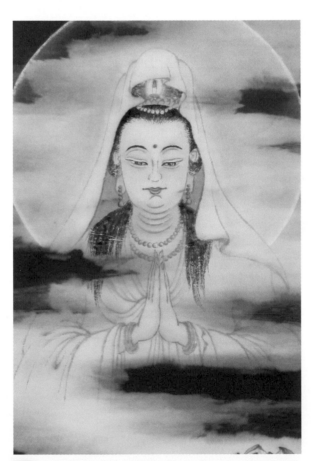

6 以濃度低的漂白劑暈染局部，藉以強化雲煙之層次感與流動性。

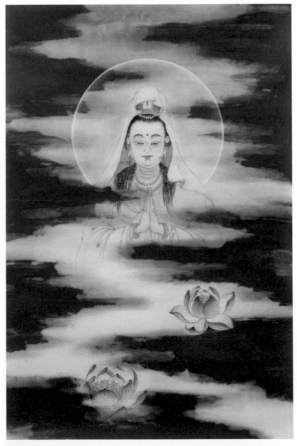

7 最後渲染整幅畫面，並於局部添補以紅色顏料，讓整幅畫面在色調上呈現一致性，作品即告完成。

【作品解說】

　　以紅色棉紙為創作紙材，讓整幅畫面在紅色的氛圍下，充滿喜慶和吉祥。為表彰「觀世音菩薩」在常民心目中的崇高地位，將主題安置於畫面正中央，並透過超強氧化劑「漂白水」，把紅色棉紙局部還原為白色，藉以營造出雲煙裊繞的特殊效果，使畫面更增添幾許的神祕祥瑞氣氛。最後在畫面下方繪製代表美好未來與佛陀淨土「蓮花」，讓它冉冉從雲霧間昇起，以象徵常民對招祥納福、追求圓滿人生的殷切企盼，將得到神靈具體的回應。整幅畫是在心與物、靜與動、簡與繁中，達到祥和平靜的境地。

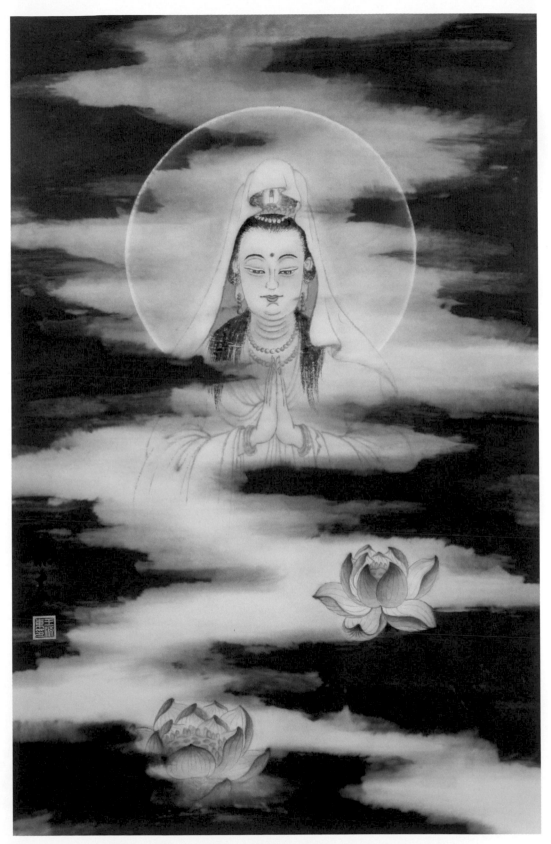

王源東 ／ 菩薩 ／ 色棉紙、水墨設色、漂白水 ／ 2012 ／ 45cm×70cm

Skill 02
灑鹽

／王源東、蔡佩融

起

　鹽和糖分別是從海水及甘蔗汁中以蒸餾法取得而來，因滲透壓的關係，它會大量地吸收水分，因此我們可以利用「鹽」及「糖」的吸水特性，讓墨染未乾的塊面，顯現出具「點狀」的留白痕跡。畫面也將因細碎點狀的飄散而呈現出一種水墨與白點舞動的特殊效果。

承

主材料：

食鹽、糖（即一般家用調味料，然而鹽與糖都具有吸水效果，但糖遇水則溶化，而糖水因帶有黏性不易清除，因此不建議使用。）熟紙（在生紙上，經加礬、施膠等加工而成的紙張，較不易吸水）、吹風機。

輔材料：

筆、墨、調色盤、水墨顏料、排筆等。

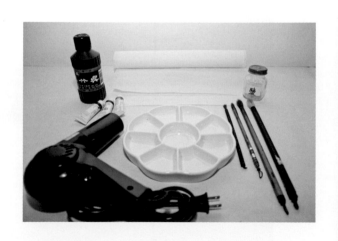

點狀散花

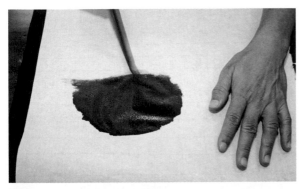

1 於畫紙（熟紙）上施染墨彩。

2 趁墨彩尚未乾時，分散灑下食鹽或糖。

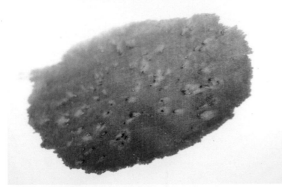

3 灑下鹽或糖後，需稍待片刻，等「點」狀留白痕跡顯現後，即以吹風機烘乾畫面，接著馬上去除畫面上的鹽或糖（當紙面烘乾後，需將畫面上的鹽或糖加以清除，否則將因空氣受潮，白點會再起變化）。

聚點飄雪

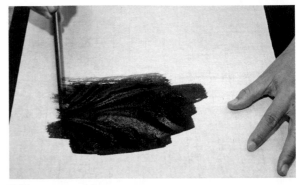

1 於畫紙（熟紙）上施染墨彩。

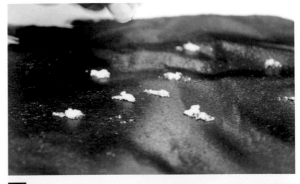

2 趁墨彩未乾之前，即以成堆的方式，將食鹽灑落分配於畫面上。

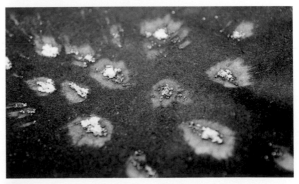

3 待所要呈現的塊面留白痕跡出現（時間長短可依個人所需），即可用吹風機烘乾，接著需去除畫面殘餘的食鹽。

重疊絮影

1 先於熟紙上將欲呈現的圖紋繪製完成，等待乾燥。

3 趁墨彩未乾前，快速地灑下食鹽或糖。

2 在圖紋上，施染一層略淡於圖紋的墨彩。

4 讓鹽或糖的吸水力將第二層墨染的墨彩局部地吸除，畫面即可產生如棉絮般的特殊殘影。

創作應用主題：〈脫俗〉

　　臺灣廟宇建築上的裝飾圖紋除有增加建築構件的美感外，亦具有趨吉避凶、身分地位的隱涵與象徵。為迎合人們嚮往尊貴祥瑞的心理，以「雙龍搶珠」卷草龍紋做為畫面主題，透過「鹽」的滲透壓來吸收紙面的水分，使畫面因墨彩與鹽之間的相斥性，顯現出具「點狀」的留白痕跡。主題也因細碎點狀的飄散而呈現出陳舊斑駁的視覺效果。

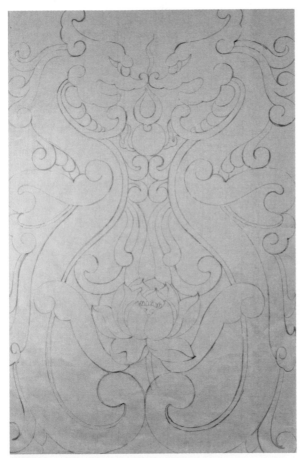

1 先於畫紙上確立作品的構圖與底稿。

2 此作品的視覺焦點在畫面下方的蓮花。

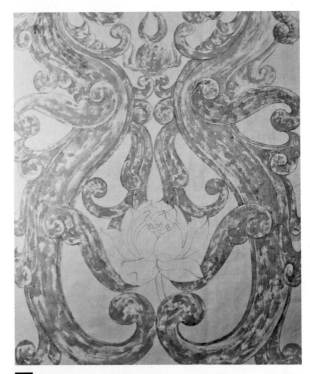

3 除蓮花外，其他的圖紋均以乾筆皴擦，使其帶有些許斑駁的肌理。

4 待卷草龍紋繪製完成後，開始進行墨色的暈染。

6 趁畫面墨色未乾前，灑下食鹽。

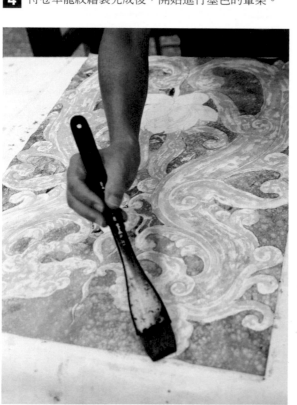

5 除了蓮花部分之外，以溼筆蘸墨罩染全圖。

7 靜置作品，待所要呈現的點狀留白痕跡出現（時間長短依畫面所需）。

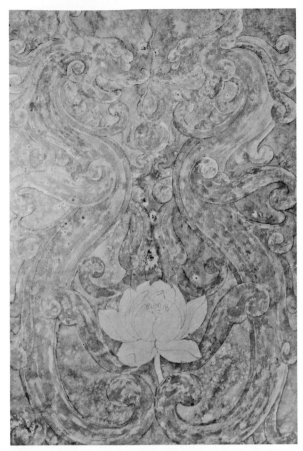

8 確認畫面中的留白效果已顯現之後，即以吹風機烘乾作品。

9 清除畫面殘餘的食鹽。

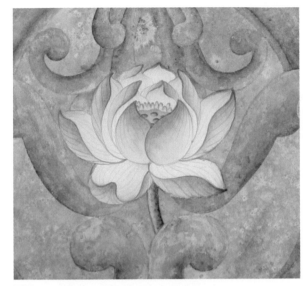

10 以工筆畫法刻畫蓮花造形與細節。

11 最後再施以墨彩，藉以強化陳舊斑駁的視覺效果，作品即告完成。

【作品解說】

　　龍在中國人的心目中是尊貴的象徵，代表權威、吉祥與福氣。龍紋的使用十分廣泛，除石刻、壁畫外，舉凡實用器物、建築構件均以龍紋為裝飾。通常人們會將龍紋與花卉、草木及各種動物組合同時呈現，因此龍在日常生活中已成為人們喜聞樂見的吉祥圖案。畫面是以傳統建築「雙龍搶珠」卷草龍紋來做為創作題材，為突顯傳統彩繪的歲月痕跡，龍紋均以乾筆皴擦，並藉由「鹽」具吸水的特性，讓染墨與上彩尚未乾之塊面，呈現出「點狀」留白特殊效果，使畫面帶有些許斑駁的肌理。最後透過蓮花將常民「脫俗出眾，聖潔純淨」的心境襯托出來。

王源東 ／ 脫俗 ／ 礬宣紙、水墨設色 ／ 2012 ／ 45cm×70cm

Skill 03

迷離

/ 葉宗和

起

　本技法主要是利用洗碗精、洗手乳等清潔溶劑的排墨性，將水、墨與溶劑互相調合後，無論是以大肆渲染或小點滴墨的表現方式，趁墨色未乾前予以噴水或灑水，紙張上便會呈現出強烈且自然的暈染效果與迷濛韻味，適合營造流動、飄移、溼黏的不確定性氛圍。

承

> 主材料：
> 宣紙、棉紙等。
>
> 輔材料：
> 筆、墨、顏料、粉彩、洗碗精、碟子、盛器、噴水器、吹風機。

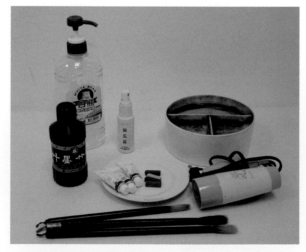

洗碗精是生活中最容易取得的清潔溶劑，而盛器則可作為調合之用途。

大肆渲染

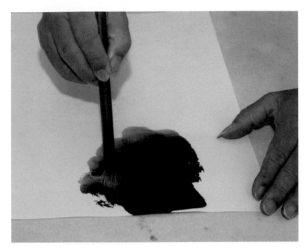

1 將水墨加入洗碗精調勻（濃稠或稀釋隨呈現效果調整），再以含有墨液的筆沾濃墨描繪於畫紙上。

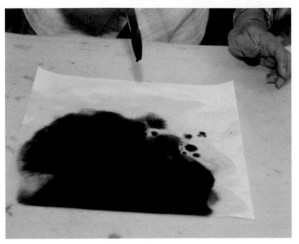

3 紙張乾燥後，再次施以墨染（水、墨與洗碗精的調合並沒有固定順序，一次性調合亦可，但墨及洗碗精的濃稠與稀釋比例，則會影響形態清晰或迷離的程度，應依個人創作需要予以調整）。

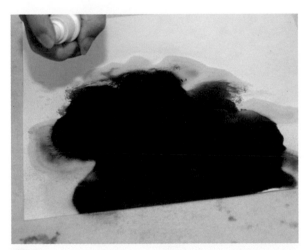

2 趁墨色未乾前噴水，讓墨色渲染。

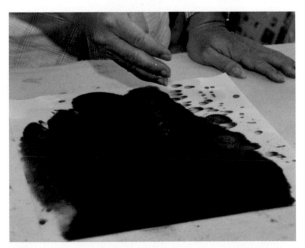

4 除了使用噴水器噴水之外，也可用畫筆與手指滴墨或滴水，營造不同的墨跡。

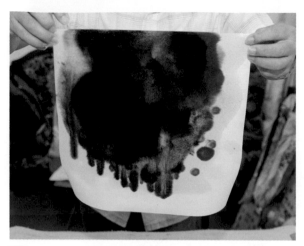

5 或可將畫紙直立，讓墨色往下方及四周擴散，製造不同層次的渲染痕跡。

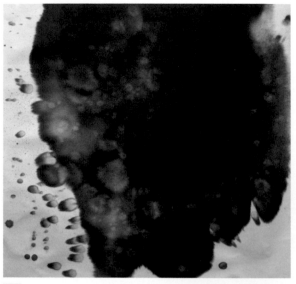

7 紙張乾燥後墨水與洗碗精所形成的漸層變化即會慢慢顯現。

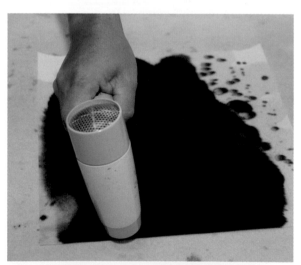

6 滴墨完畢之後，即可將畫紙慢慢吹乾。

8 最後畫面上顯現出的流動與隨機墨韻效果，可謂渾然天成、豐富變化。

小點滴墨

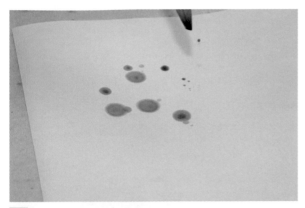

1 在盛器中將水、墨與洗碗精調合（墨色以 30% 為適中），接著以筆沾水墨隨意滴灑於畫紙上。

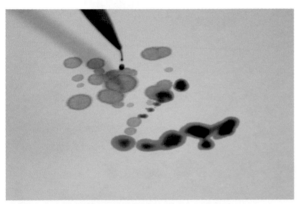

2 接著再以較濃墨液滴灑（墨色比例過高會影響洗碗精的排墨性，而導致形態的清晰度不佳）。

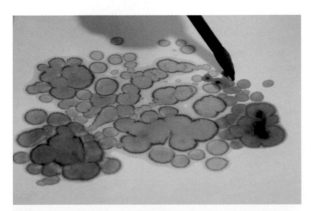

3 滴灑的墨點會因洗碗精而開始產生排墨與擠壓作用，墨點滴灑時可隨性為之，避免過度集中或分散，否則會影響畫面上的律動效果。

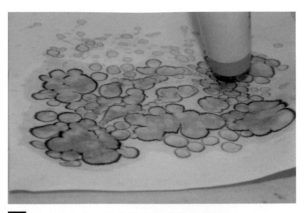

4 確定墨色與形狀完美時即可將其吹乾。

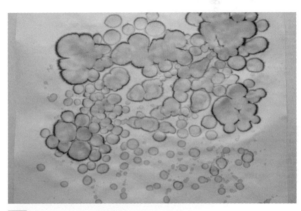

5 如圖所示，滴灑的墨痕便會形成聚散有致的氣泡形態或花朵輪廓。

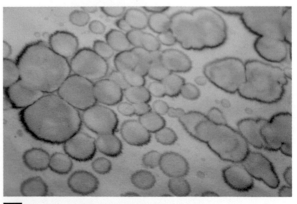

6 氣泡狀的墨跡其實可另作多樣變化，像是相互連結或各自獨立，巧妙各有不同。

111

創作應用主題：〈演化方程式〉

　　以爬蟲類圖像作為本單元技法對應之主題，主要係敘述自然界中的生態演化事件，藉以喚起人類對地球生態環境的重視與珍惜。利用水、墨與洗碗精的有機交融，經過一場反覆混合與滲透中，能輕易產生既迷離又具流動性的韻味，流變的影像一幕幕接踵而來，可見與可思不再是唯一，與化石形成純粹性的質感異相，持續進行著某種生命形態的極限運動。

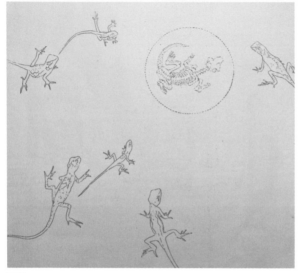

1 首先，在畫紙上定出主題的造形元素與構圖位置。

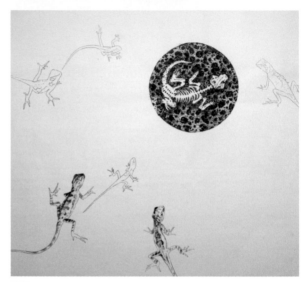

3 化石層次大致確立之後，即可加入蜥蜴明暗層次的描繪。

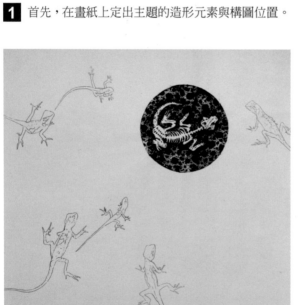

2 勾勒及描繪恐龍的造形，並以塑料板沾墨（具有凝聚性）反覆壓印形成點痕跡，再利用乾筆觸營造與顯現化石的質感，並隨著構圖描繪圓形結構。

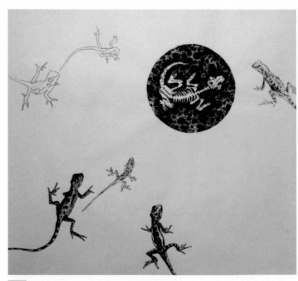

4 為求寫實，精細描繪出蜥蜴的皮膚質感效果。

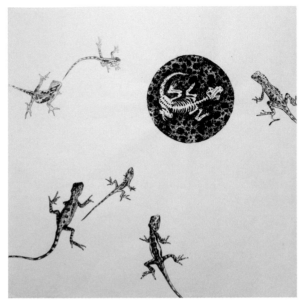

5 模擬蜥蜴的自然屬性,透過筆的線條及墨色的描繪,逐步建構蜥蜴的形態與質感。

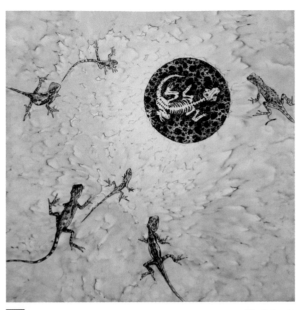

6 在盛器中將水、墨與溶劑調均勻,再以筆沾墨滴灑在畫面。滴灑時必須謹守大小、墨色的漸層效果,愈靠近畫面中央的化石附近,墨的含量應愈低,逐漸淡化至無,趁墨未乾前,用噴水器在畫面上斜向噴水,使墨產生自動渲染與流動的效果。

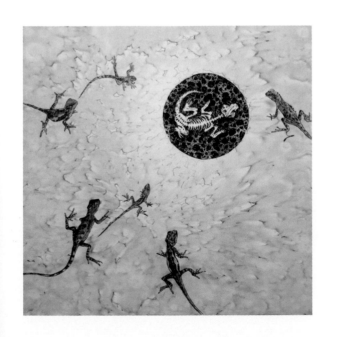

7 噴水的主要用意即是讓氣泡狀造形解體,而形成似波浪之紋理。此外,滴灑時不需進行任何遮蓋,可形成較為調和的整體感,即使滲入其他造形也無所謂,因為上色時可以將其遮掩。最後依照蜥蜴、恐龍、化石等物象的自然色逐一予以賦彩。在迷離的墨韻上加入淡彩的漸層變化,落款鈐印後作品即告完成。

【作品解說】

　　殘存的影像是先驗場域中的新實證，令人不再走向失去事件性、特異性的平板式思考，而蛻變為穿越古今的立體刻痕，既不是數理，也不是推理。演化是一種變動的過程，充滿著時間因子，變動不居，DNA 是唯一不變的、純粹的本質；演化也是一種最隨機、最規律的自然法則，在環境邏輯與哲理互換中，達到生命存有的最高境界。終於體悟，原來生命的眞相源於地底，來自不同方向的企求之姿，望盡天涯路，在宇宙洪流中完成生命的演化方程式，既延續了生命，也保存著恆久不變的樣式，向所有生物宣示著自我的領域天空。

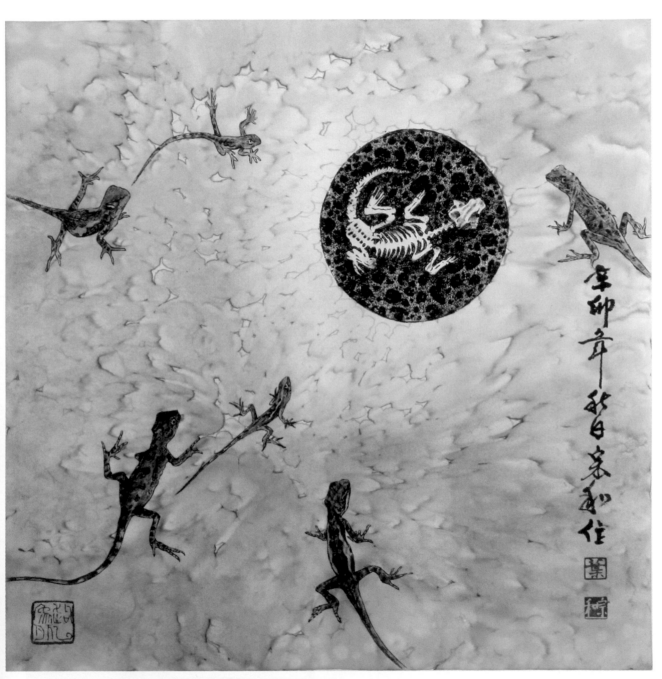

葉宗和 / 演化方程式 / 宣紙、水墨設色、洗碗精 / 2011 / 45cm×45cm

Skill 04
水滲

/ 陳建發、吳權展

此項技法同時混用了溼筆的渲染與乾筆的皴擦，透過底紙的局部乾溼變化，搭配毛筆的輕刷後，形成了墨跡的不同造形趣味。此種技法可呈現出豐富且多變的層次，唯用筆時須特別拿捏紙張的溼潤程度，太溼或過乾的呈現，對於技法的呈現都具有決定性的影響。

主材料：
生宣紙、排筆。
輔材料：
筆、墨、調色盤、水墨顏料。

溼底乾掃

1 首先，在生宣紙上，以毛筆沾水輕滴出錯落的點狀水漬。

3 輕刷後，原先既有的點狀水漬便會因沾到墨色，而使畫紙呈現出乾擦及墨點的交錯暈染現象。

2 趁紙張未乾時，再以筆沾染墨汁，輕刷紙面，沾墨時應注意，墨水含量愈高，渲染的效果則愈強。

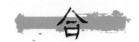

創作應用主題：〈女王峰〉

　　水滲的質性技法本身並未以其它添加媒材來輔助其表現，純粹單靠墨水和紙張之間的乾、溼摩擦接觸產生趣味效果。因此，在題材的選擇上會稍有考慮，以盡量能顯現上述效果者為佳。本示範作品「女王峰」則剛好符合此特性，其岩石的凹凸表面，很適合以溼筆墨水點染後再輕刷紙面形成上述效果，故選擇它做為示範的題材。此外像具有明顯表面肌理的樹幹紋路，亦適合拿來做此項技法的表現。

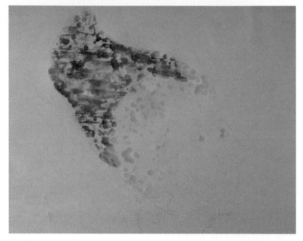

1 在已預先打好構圖的生宣紙上，先以毛筆沾水局部點上水漬，趁紙張未乾時，再以筆沾墨輕刷畫面，造成畫面乾擦及墨點的暈染現象。

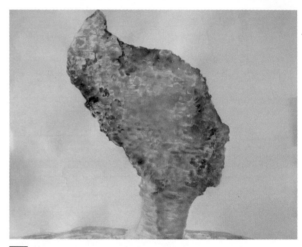

3 逐步擴大圖像的描繪範圍，期間亦可輕微調整墨汁的濃淡程度，勾勒出主題的明暗肌理。

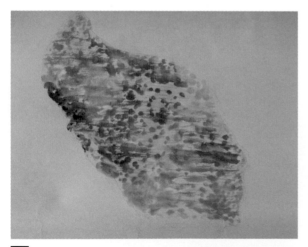

2 重複上一步驟的表現手法，並擴大畫面圖像的表現範圍。

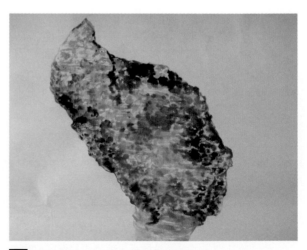

4 重複描繪，以進行層次的堆疊。

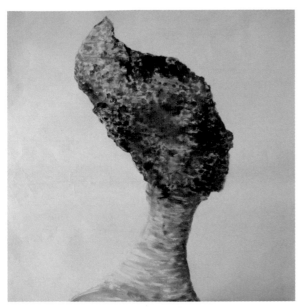

5 多層次疊上水與墨，刻劃出畫面主題的立體感。

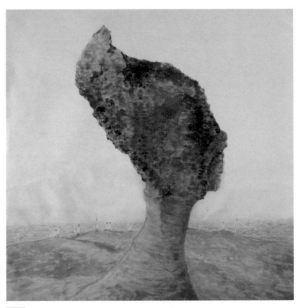

7 畫面中的基本明暗架構確定後，開始加入顏色，並於背景後方的岩石上，補上點景人物，以突顯主題與背景的大小與前後關係。

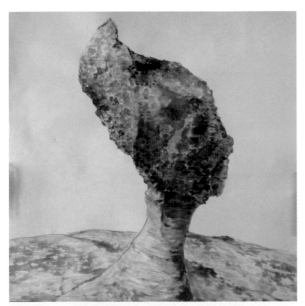

6 待女王頭的堅硬質感大致底定後，使用相同技法，輕輕地帶出岩石的肌理。

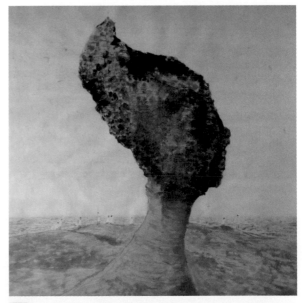

8 針對海面的波紋以及岩石的質感，進行細部的強調，以提升整體畫面的完整度，最後再以淺藍綠色暈染出天空的色調，作品即告完成。

【作品賞析】

　　臺灣北濱的野柳地質公園，在海蝕、風化等力量影響下，經過千百萬年的交互作用，形成千姿百態、鬼斧神工的海岸景觀，奇岩怪石，尖峰絕壁，地形變化多端；海水也隨深淺而變化，出現了碧綠、淺藍、湛藍等不同色彩。配上青天白雲，黝黑的岩石及白色浪沫，交織成有立體感的畫面，給人美妙的藝術感受。

　　而這其中最有名的岩石代表，非「女王峰」頭蔂岩莫屬，造形嶙峋多變，形成柔感、美麗的線條，更是假日遊客合影留念的人氣第一選擇。本作品即選擇其作為表現對象，利用溼筆的渲染與乾筆的皴擦，透過底紙的局部乾溼變化，搭配毛筆的輕刷後，形成了墨跡的不同造形趣味，來呈現女王頭的特殊肌理變化，搭配海天蒼茫一線的背景，讓觀賞者在觀賞東北角的浪潮進退及日夜受潮汐的海岩地形外，更能藉此體驗人生的幻化無常。

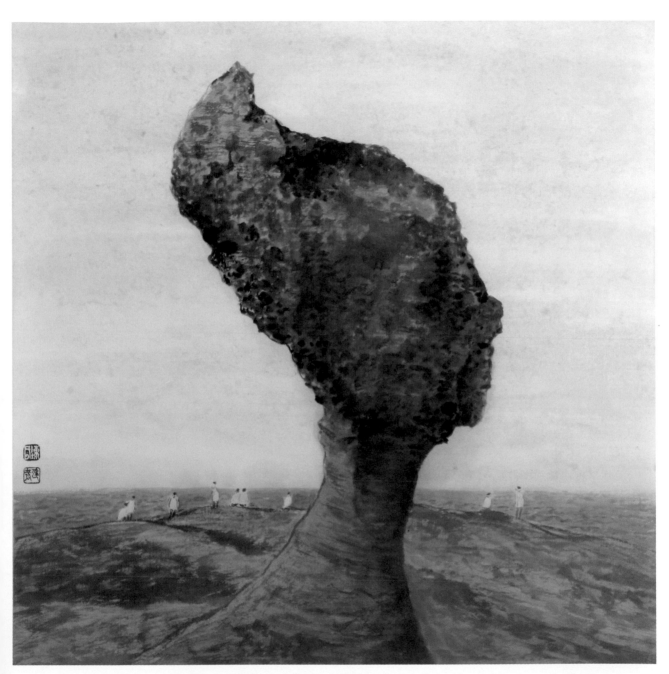

陳建發 / 女王蜂 / 生宣紙、水墨設色 / 2012 / 45cm×45cm

Skill 05
撞墨

/ 陳建發、吳權展

起

　　由於上過膠礬水的熟紙，紙張較不易透水，墨水會因無法滲透，而產生積聚集中的現象，此技法便是利用熟紙的不滲水性，進而營造出墨彩強弱濃淡的混融衝擊效果。

承

主材料：
熟宣紙（已上過礬水之宣紙）、排筆。

輔材料：
筆、墨、調色盤、水墨顏料。

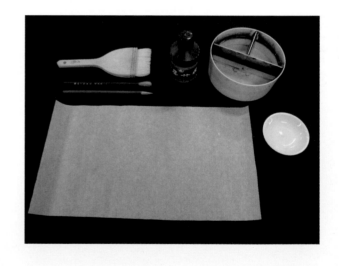

淡墨撞濃

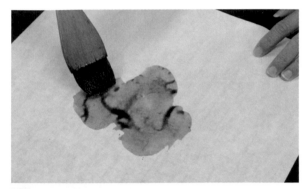

1 在事先準備的熟宣紙上，以淡墨隨意畫出圖形。

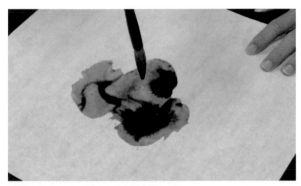

2 趁紙張未乾時，在剛剛畫出淡墨的圖形上，局部滴入濃墨。

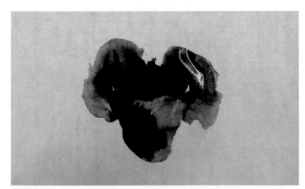

3 墨水不會向外擴散，而是集中產生濃淡交融之效果，待作品放置乾燥後，即可得層次豐富之撞墨痕漬。

濃墨撞淡

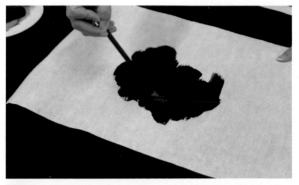

1 在事先準備的熟宣紙上，以濃墨隨意畫出圖形。

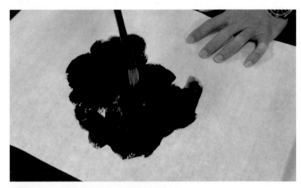

2 趁紙張未乾時，以毛筆沾淡墨或清水，在剛剛畫出濃墨的圖形上，局部滴上。

3 如圖所示，上濃墨之區塊隨即產生局部灰白之效果，此時將作品放置待乾，技法即告完成。

創作應用主題：〈靜夜〉

撞水、撞墨的技法其實是屬於一種過去常被運用的表現手法，尤其傳統嶺南派的水墨表現便很常拿它來作表現，以增加繪畫的趣味性。而通常它很常被表現的題材圖像，即是樹葉的明暗、光影肌理。因此，本作品示範亦選擇植物的葉子為對象，但和傳統做法不同的是，除了製造單片葉子本身的明暗變化外，亦考慮到整張作品的表現氛圍，所以處理上步驟稍微複雜一些。

1 在準備好的熟宣紙上，以大排筆整張刷上水。

3 作品乾燥後，即可見渲染痕跡。

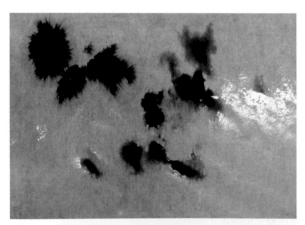

2 趁紙張未乾時，先用毛筆沾墨滴上，再用筆另沾清水，滴入未乾的墨滴中。

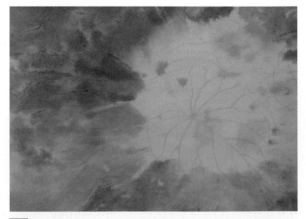

4 紙張乾燥後，即可開始在畫面中勾勒出作品的基本構圖。

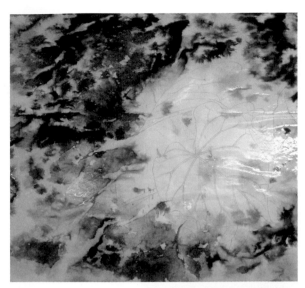

5 構圖確定後，繼續將紙張打溼，再一次重複撞墨技法，以堆疊墨韻的厚度。

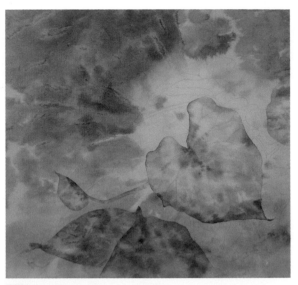

6 待紙張全乾後，再以工筆技法細緻描繪主題。

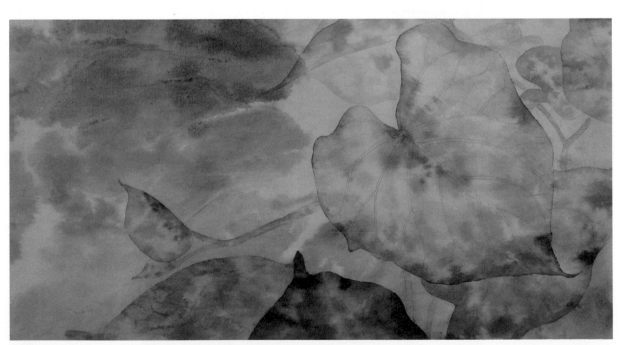

7 描繪的同時亦逐漸加入明暗、層次與肌理的表現，累積墨色變化的厚度。

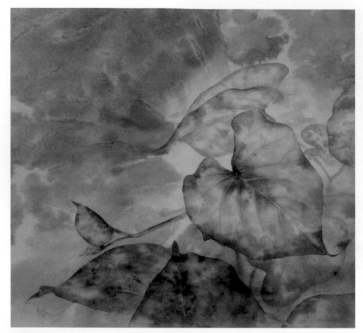

8 持續描繪圖像之明暗、肌理和層次，提升完整度。

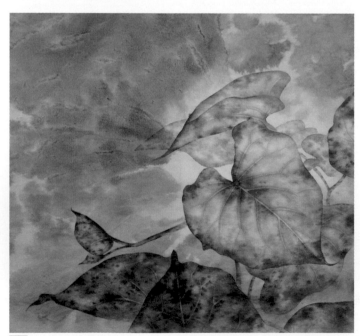

9 紙張乾燥後，墨色可能也會與描繪時有所不同，這時便可評
估畫面中明暗濃淡的比例是否合乎需要。

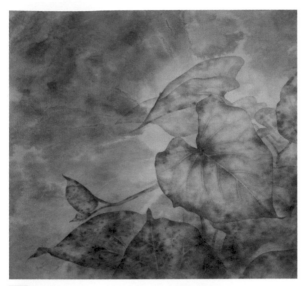

10 墨色描繪完畢之後，便可開始進行上色的動作。

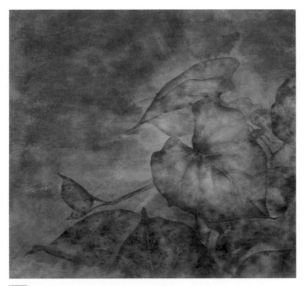

11 繼續加重畫面的色彩效果。

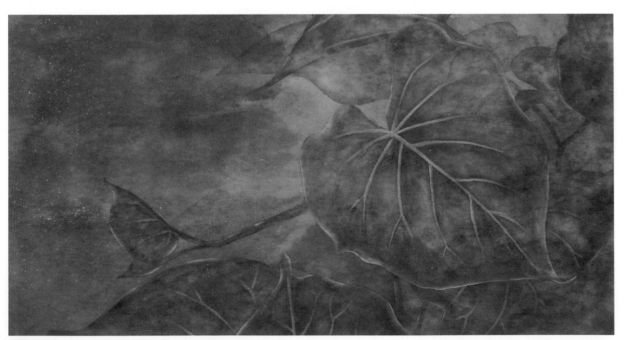

12 最後再以不透明的藍色調顏料強調畫面圖像的葉脈肌理，同時強化葉子之藍色質感，直到作品完成。

【作品解說】

　　大自然的動、植物、晨昏霧露、四時動態，常是創作者取材的靈感來源，創作者將擷取到的寶貴圖像作進一步轉化，便成爲感人的作品與觀賞者分享。本示範作品「靜夜」即是在這樣的情境下進行，作者藉由個人敏銳的觀察力，發現處於我們周遭很不起眼的一個角落，植物正以其堅韌的生命力，展現其蓬勃發展的軌跡，雖悄然無息只是靜靜的存在，但對於有心者而言，那一份對於生命的執著樣態，反而更能使人動容。此作品，作者更刻意將其以夜晚的氛圍呈現，除了美感經營的取捨外，亦提高了觀賞者融入情境的感染力。

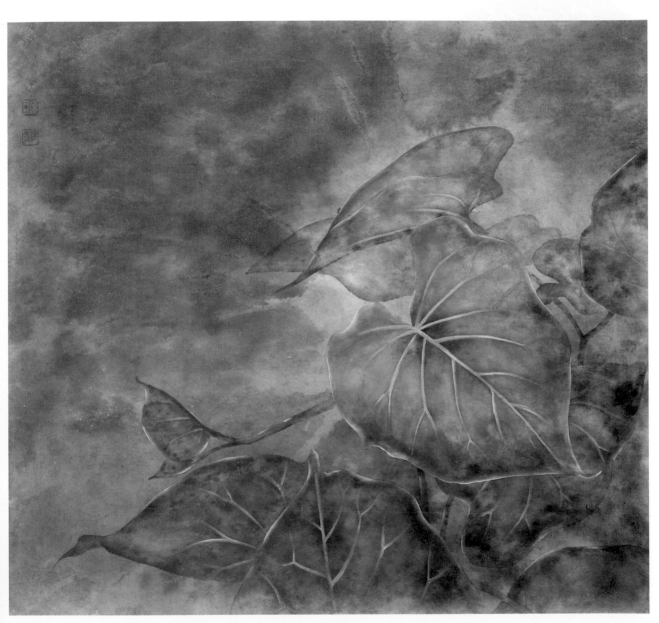

陳建發 / 靜夜 / 礬宣紙、水墨設色 / 2012 / 45cm×45cm

用「膠」（指東方繪畫專用的動物膠）的濃度
不同，與墨相互交雜使用所造成的張力營造隨機性
的墨痕殘影。

Skill 06
殘影

/ 陳建發、吳權展

主材料：
生宣紙、國畫用動物膠、排筆。

輔材料：
筆、墨、調色盤、水墨顏料。

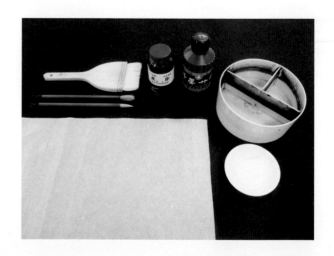

複像疊影

1 將墨與國畫用的動物膠水，進行適當濃度的調和，在生宣紙上畫出圖像造形。

3 重複第一和第二個步驟的模式疊上三層圖像。

2 待圖像乾燥後，再以上述之同樣方法疊上第二層圖像，造成兩層圖像的清晰重疊現象。

4 繼續重複上述的步驟畫上更多層圖像（須特別注意每疊一次圖像皆須等上一次的圖像完全乾後才可執行，否則重疊的圖像邊緣將會不清晰）。

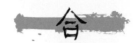

創作應用主題：〈城市圖像〉

　　本技法，主要在利用膠這個附加的媒材特質來呈現重疊性的特殊效果。因為墨水加入膠後可以使得它在宣紙上產生較平整均勻的墨色，同時亦具有半透明之效果，所以在每一層乾後容易製造出重複堆疊的圖像效果，但須注意的是，表現時應先畫出墨色較重的圖像再疊上淺色圖像重疊效果會較佳，否則堆疊的層次可能被覆蓋掉。而本作品的示範，則刻意挑選容易呈現此效果的城市車陣圖像為表達，藉由一層一層的車子圖像重疊出類似 X 光透視的重疊影像，製造出城市生活的繁忙景象以及時間的流動性概念，引導觀賞者對自我的人生意義作進一步的反思。

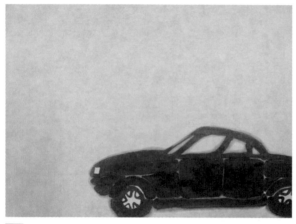

1 調理適當濃度的墨加上國畫用動物膠水，在生宣紙上畫出所欲表現的汽車圖像並待乾。

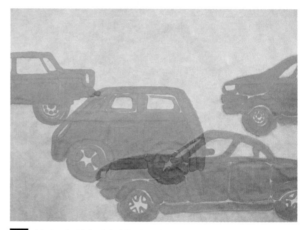

3 待上述所畫之圖像完全乾了之後，再以之同樣方法疊上第二層圖像，造成兩層圖像的清晰重疊現象（墨和膠水的濃淡調理混合可以視圖像的需求加以改變）。

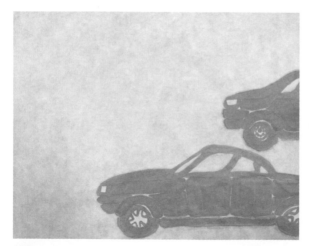

2 以同樣方法調理墨和膠水之濃度，繼續畫出第二部車子的圖像。

4 同樣等前述的圖像乾後，繼續畫上更多的車子圖像，使畫面的構成更為完整。

5 繼續重複上述的步驟畫上更多層汽車圖像。

7 若一開始便先畫上稍重的墨色，墨色輕的造形容易被覆蓋，也無法成功營造畫面的透明感。

6 造形有重疊的地方，墨色的呈現也會更為厚重。

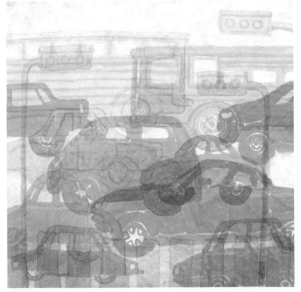

8 最後加上人行道及號誌燈等圖像，使畫面的構成更趨完整，直到作品完成。

【作品解說】

　　本作品以日常生活中常見的城市瞬間景象為題材，藉由繁忙、變動不歇的車流，來突顯現代人緊張、忙碌的生活樣態，並喚起觀賞者藉此重新思考人生存在的價值意義。本作品為了清楚呈現墨的肌理趣味，亦刻意不上顏色，畫面中各式各樣的不同造形車體，運用不同濃淡墨色作重疊處理。除了可製造出具有韻律的節奏表現之外，亦可化解單一題材圖像表現時所容易造成的僵化可能性，讓作品呈顯出豐富性的美感。作品的表現技巧則利用膠於宣紙上所容易產生的特有毛細孔擴張效果，和墨相互交雜運用所造成的張力，營造隨機性的墨痕殘影趣味。

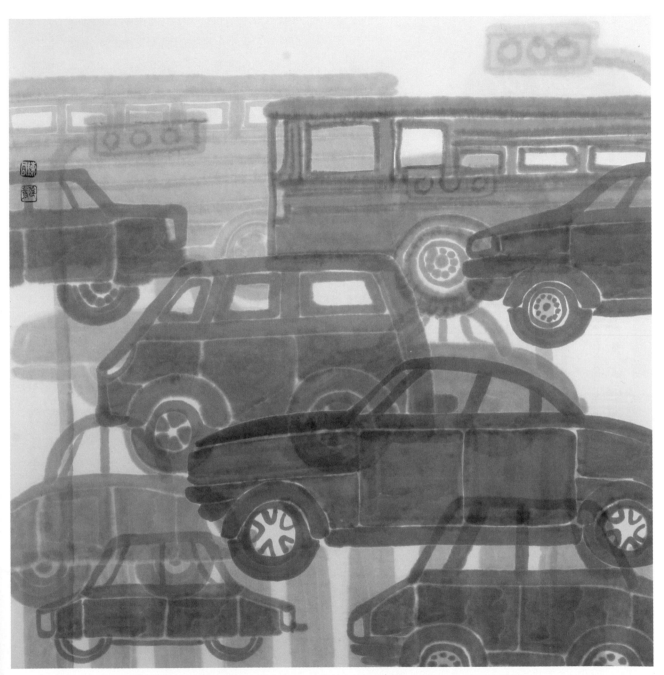

陳建發 / 城市圖像 / 生宣紙、水墨設色、動物膠 / 2012 / 45cm×45cm

Skill 07
流墨

/ 陳建發、吳權展

熟紙的不透水特性，在紙面上刷上大量的水分，使墨與水在紙面上產生出變動交融的不定性，此技法帶有強烈的隨機趣味，也很適合用來製造大面積的墨塊擴散張力。

主材料：

熟宣紙、排筆。

輔材料：

筆、墨、調色盤、水墨顏料。

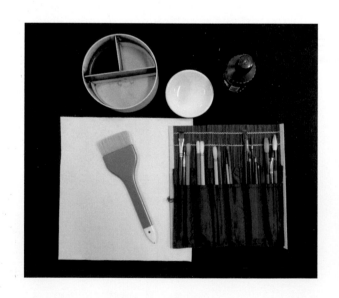

洒流墨

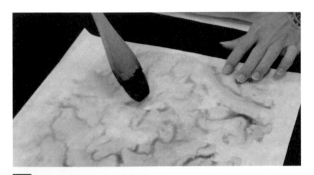

1 以大排筆沾水，將熟宣紙打溼。

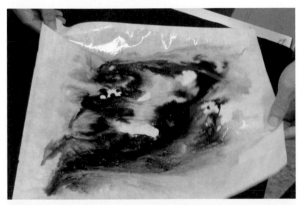

2 在紙張未乾時，用毛筆沾濃墨，滴灑在打溼的紙面上，並將紙張拿起小心地上下左右搖動，使未乾的墨產生流動。

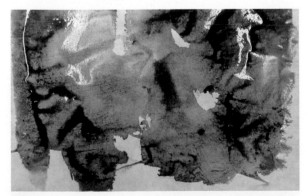

3 待作品完全乾透後，流動的墨塊痕便會記錄在紙面上。

滴流墨

1 同樣以大排筆沾水，先將熟宣紙打溼。在紙張未乾時，用毛筆沾濃墨滴在打溼的紙面上。

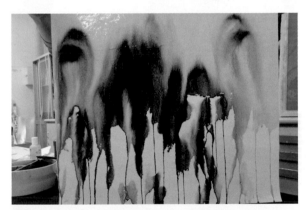

2 此時將滴上濃墨的紙張垂直豎立起來，讓墨水自由流下，形成線性的墨水流痕。

3 靜置待乾後，即可見隨機呈現的墨流痕漬，但特別要注意的是，因為墨水的流下，乾燥後墨色可能會變得稍淡一些。

137

創作應用主題：〈荷韻〉

　　流墨技法的運用基本上算是常見的，但是因為它帶有很強的自動性技巧，且不易控制圖像的造形，所以比較常被使用在畫作的背景處理上，但並非絕對，也有將其直接作為主要圖像的部分肌理後，再進一步整理成作品的作法。例如：大家熟知的張大千潑墨畫便是如此。而本作品示範則採用前者，將其處理成背景，再對剩餘的空白思考畫上適合的圖像題材，至於題材的選擇則並無絕對性，端看創作者的對應如何。

1 以大排筆沾水，將熟宣紙打溼，在紙張未乾時，用毛筆沾濃墨滴在打溼的紙面上。

3 平放待乾後，即呈現墨塊的流動造形。

2 將已經滴上濃墨的紙張垂直豎立起來，讓濃墨自由流動。

4 紙張乾燥後，在畫面的空白處，加入白描的構圖。

5 構圖確定後，以工筆畫技法暈染上墨色，加強畫面的明暗肌理層次。

7 荷葉主體的精細描繪，正好與上方抽象流動的墨痕形成對比。

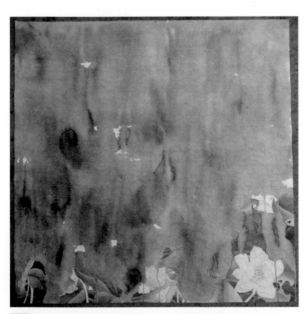

6 基本的明暗架構確立後，即以藍綠色調爲主，逐漸填上荷葉的色彩。

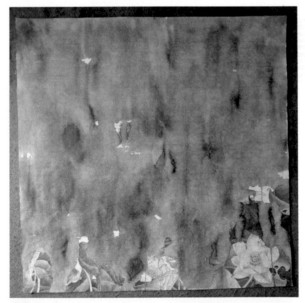

8 最後以橙紅色，表現荷花的暈染效果，花蕊部位加入黃色後，再針對主題的細部微修，作品即告完成。

【作品解說】

　　李白：「碧荷出幽泉，朝日艷且鮮。秋花留綠色，密葉羅青煙。秀色粉絕世，馨香誰爲傳。座看飛霜滿，凋此紅芳年。結根未得所，愿托華池邊」。荷，乃大自然之精靈。綻開在酷熱之盛夏。清晨，迎著朝陽，撒萬朵紅霞。傍晚，送習習涼風，吐陣陣香鬱，使你得到無限的愜意和清涼。荷風陣陣，她可以讓勇敢者激情萬丈，如山間瀑布，一瀉千里，沟湧跌宕。荷雨綿綿，她可以給思想者心靜如水傍如平湖秋月，清澈明亮，坦然舒暢。荷，她堪稱百花的楷模，出污泥而不染，濯清漣而不妖。葶葶淨植、不枝不蔓；荷，她堪爲忠誠的榜樣，哪怕到生命終結，也紮根大地，情思相連，荷，她生命雖短暫，但是，在芸芸眾生的大千世界留下了高風亮節、清清白白！本作品以流動的墨先處理好背景，製作出朦朧迷幻的趣味效果，再於下方空白處以工筆技法畫上盛開的荷葉及花，充分展現出一股屬於夏日的清涼韻影。

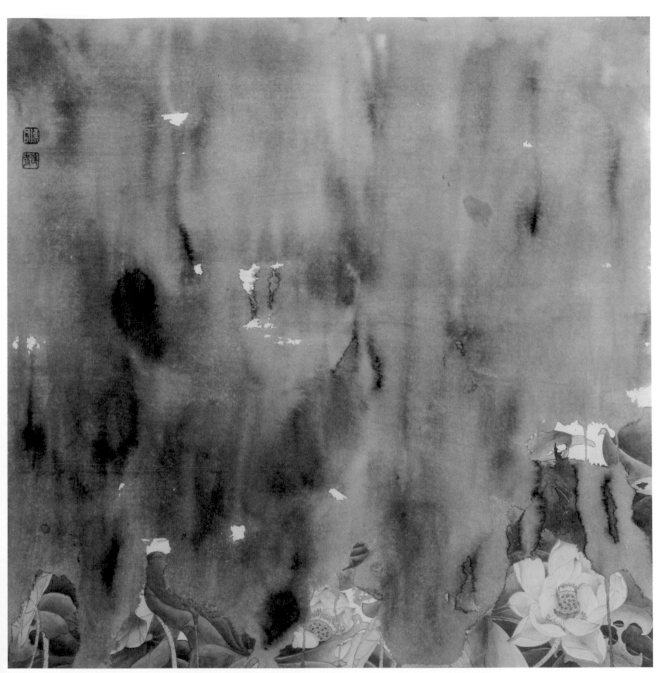

陳建發 ／ 荷韻 ／ 礬宣紙、水墨設色 ／ 2012 ／ 45cm×45cm

Skill 08
水痕

/ 陳建發、吳權展

　　用去光水、洗碗精,讓墨痕產生變化。於生宣紙上滴下去光水後,透過運筆的交疊,留下無色透明痕跡。也可以將墨汁與洗碗精調和,以點的方式在上過去光水的畫面,隨意點出大小圖像,營造出視覺的塊面趣味。

主材料:
生宣紙、去光水、洗碗精。

輔材料:
筆、墨、調色盤、水墨顏料。

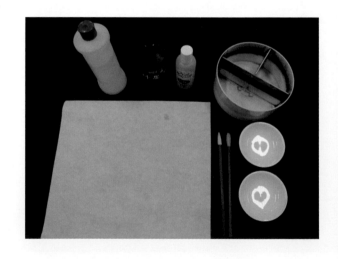

迷離點痕

1 使用毛筆沾去光水，在生宣紙上點繪，描繪時應注意空氣的流通，以免吸入過多的有毒物質。

2 去光水繪上生宣紙後會揮發，乍看之下紙張沒有太大改變。

3 將墨汁與洗碗精調和，在塗繪去光水的紙張上隨意地滴灑出大小錯落的點漬（應注意毛筆的含墨量不可太少，不然效果不易顯現）。

4 趁紙張未乾，再次使用去光水滴在墨塊上做出白點效果。

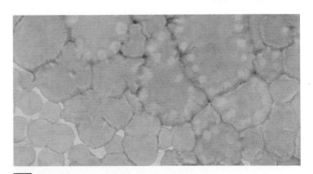

5 如圖所示，白點的效果很適合用來表現類似細胞變形的有機體質感。

創作應用主題： 〈微觀〉

　　「水痕」的技法主要在於藉助墨水和添加的溶劑所產生的間隔相斥效果來作表現。本示範作品以虛擬之多細胞生物爲主題，此技法的運用正好可以突顯多細胞生物其軀體組織的構造，讓觀賞者清楚見到相鄰單位之間的墨趣組合。同樣地，對於題材圖像的選擇並沒有必然性，可隨創作者的思考重新發揮對應。

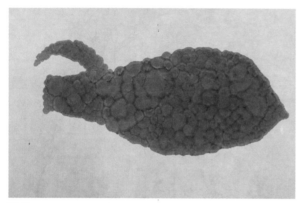

1 先使用鉛筆，在生紙上描繪出構圖草稿，草稿上圖繪去光水並等待乾燥後，再點上調過洗碗精的墨汁，讓墨自然暈開。

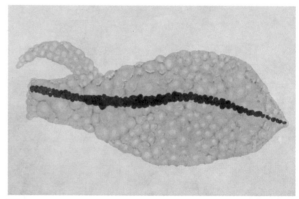

3 趁墨汁未乾的時候，用去光水點在墨點上，製造出白點效果。

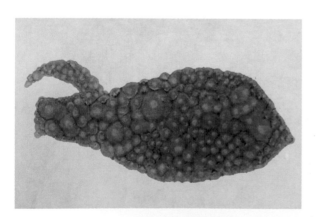

2 重複上述步驟，將畫面主體滴滿墨點，並逐一點上去光水。

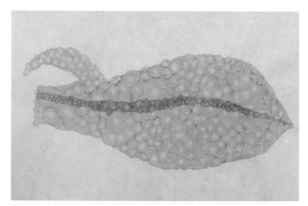

4 待紙張晾乾後，使用較深的墨汁（調過洗碗精），重複前述步驟方法，於圖像靠中央部位，點出較深的紋理，做不同層次的處理。

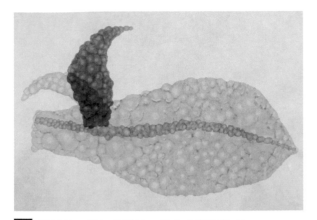

5 持續使用較深的墨汁，帶出主體的造形。

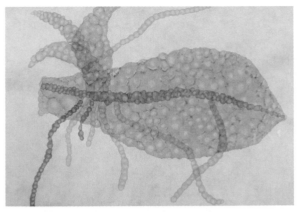

8 繼續使用不同墨色，重複前述步驟方法，繼續其造形變化，直到主體圖像完成為止。

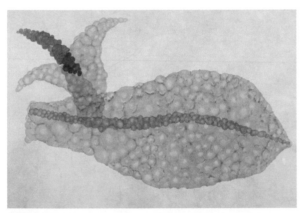

6 如圖所示，這時畫面已呈現出兩種不同層次。

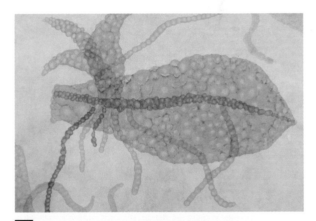

9 主體確立後，可描繪周邊圖像的表現。

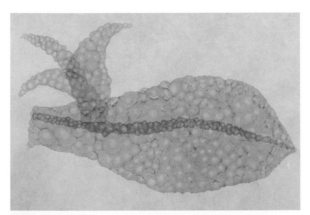

7 畫紙乾燥後，多次重疊的部分墨色則又顯得更重，重複前述步驟方法，互相重疊出主體造形。

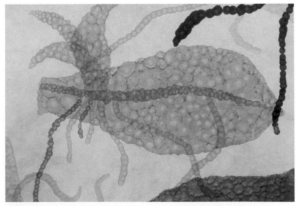

10 繼續使用前述步驟方法，擴展周邊圖像的表現，直到作品完成（本作品為了清楚呈現墨的肌理趣味故不上顏色）。

【作品賞析】

　　本作品以虛擬之多細胞生物圖像作爲表現題材，畫面主體利用一隻完整之多細胞生物作主題焦點，再搭配環繞畫面四周的非完整圖像作構成安排，突顯畫面的賓主分割節奏效果。此外，再運用不同濃淡層次的墨色介入，表達多細胞生物軀體上的各部位肢體組織，並藉由肢體組織的延展豐富畫面的律動變化構成。虛擬的圖像雖非眞實，但有時卻可以提供給觀賞者更多的想像空間，就像今日的電影創作常常會以虛擬的手法來呈現片中的角色和劇情，引領觀賞者融入其間產生一種似眞似幻的特殊情感。

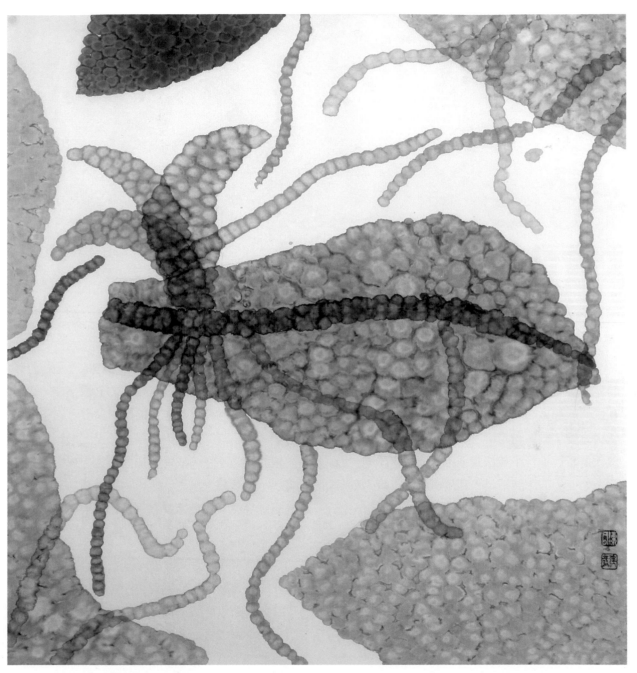

陳建發 ／ 微觀 ／ 生宣紙、水墨設色、去光水、洗碗精 ／ 2012 ／ 45cm×45cm

卷 3
拓跡與印痕

筆墨程式將中國文化推向一個流傳千年而不墜的藝術神話,它曾以雷霆之鈞橫掃整個歷史,但在當代的藝術環境中卻早已不能滿足創作者的渴望與思變,雖然也是衍生自傳統,但對質感的渴望已是時代進行中無法視而不見的繪畫議題。因此,如何拋開中鋒情結,利用媒材與紙張的壓印或擦刷作用,展現出創作者心中的筆意墨情,達到「跡」與「痕」的質覺美學。

繪畫中的「拓」「印」技法,既不是正式的印刷術,也不是拓碑模印,而是指將同樣的形狀痕跡留在複數的表面上之複製技術,也是指在三度空間的平面上,藉由揉、擦、刮、吸、漬、壓等接觸方式,將客體之流體介質在主體媒材上轉化,在表面形成若隱若現的痕跡之謂。拓與印均可謂是一種痕跡之變異過程,從哲學角度來看,痕跡也是一種對自我的抹除。

「拓」「印」出來的那幽昧綿邈的黑色視覺效應,呈現以一馭萬、有無相生的玄根玄機,以及隨機滲化輕過程而重結果的媒材特質,在空間中重新滲入了時間的元素思維。於是,形塑了一個有機的墨韻原型,或物象主體之實,或宇宙渾沌之貌,或洄瀾水流之狀,或物體紋理之形,或朦朧飄渺之痕,或凝聚成露之點,或崩裂刮切之線等。

因此,本卷探討的技法內容,主要係透過「拓」與「印」兼融的製作過程,在紙媒材所得到的水墨痕跡,藉以取代一部分的筆繪效果,打破自古以來「一筆以貫之」的傳統法規,而表現出更多的可能性與多元性,並增進當代水墨畫的創作能量與揮灑空間。本卷內容共分為九個單元,分別是:

【拓印】－將顏料或墨汁塗在實物本身，直接壓印到紙張上，紙張表面即可獲得與實物類似或相同的質感、紋理和形狀。

【揉紙】－利用宣（棉）紙較強的柔軟性，揉皺後在皺痕上刷墨（彩），或者平均沾墨壓印紙張，均可製造出規則性的線條紋理。

【擦印】－透過紙張與實物的用力壓印，將實物的粗糙痕跡轉印至紙張，再以乾筆皺擦的方式，即可獲得符合創作所需的紋理與痕跡。

【複印】－透過將油墨溶解的「轉印」方式，將圖像停留在紙張上。

【刮刻】－利用指甲或硬物在紙張上刮出細痕，再施以乾墨或色彩平塗，將會產生白色或黑白相間之線條，可增加畫面的視覺層次。

【疊墨】－利用各種類紙媒材之不透水或半透水性，營造出「墨漬」的堆疊，讓畫面中之墨韻層次增加或留下自動性的墨痕。

【碎墨】－利用塑膠袋（片）具有可變形及聚合的特性，將墨刷於其上，可壓印出較粗糙的斑駁質感或蝕刻的點性結構。

【形板】－利用形板的隔離讓造形輪廓更容易掌握，並且容易複製相同或相似的造形（融合版畫概念的運用）。

【水拓】－基於油水相斥原理，將具油質特性的「油煙墨」滴灑於水中，水面即浮現墨色的律動，再利用畫紙拓印，飄渺夢幻的墨紋即呈現於畫面之中。

Skill 01
拓印

/ 葉宗和

在中國文化的發展過程中,「拓印」不僅擁有非常悠遠的歷史,也是重要的文化資產發明,它更是一種普遍且富創作趣味的表現技巧。拓印係在實物本身塗上顏料或墨汁後直接壓印到紙張上,紙張表面即可獲得與實物類似或相同的質感、紋理和形狀。拓印的美感在於形塑一個類似渾沌的視覺影像－元素質感之原型,可提供再加工的更多可能性及視覺美感。

主材料:
宣紙、棉紙。

輔材料:
筆、墨、顏料、碟子、膠水、樹葉、保麗龍等。

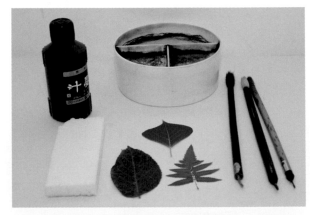

拓印物件相當多元,視個人之創作需求而定,除範例外,凡具吸水性或可塗墨其上者皆可成為拓印物件,常使用者如木板(紋理較粗糙者)、筆捲、瓦楞紙、紗布、繩子等。

物件印記

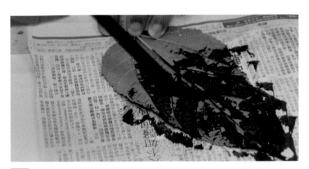

1 拓印時可先選用造形明確，拓壓方便的物件，如葉片。樹葉的選擇以葉脈清晰者效果較佳，可先將樹葉壓平後再上墨，以免墨色沾染不均（拓印物件時，不論是以物就紙或以紙就物，痕跡的清晰度端賴力道大小及墨量多寡而定，以平面或局部的拓印效果為佳）。

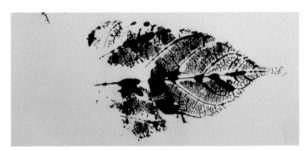

2 樹葉上墨完畢後（墨色以濃且較乾者為宜），趁未乾時直接利用手的壓力壓印在紙面上，即可形塑出樹葉的造形與脈絡痕跡（壓印時是否需要隔一張紙，或是使用其他物件，端看個人創作的需求而定）。

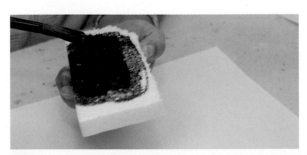

3 此外，還可使用保麗龍來拓印，將墨塗於保麗龍表面上，趁未乾時印在紙面上。

4 由於保麗龍具有強烈的聚墨性（表面有類似油性之特質），因此可壓印出似山石般的特殊痕跡與乾燥質感。

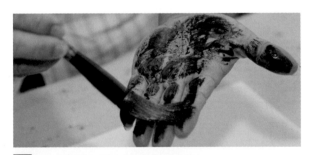

5 也可透過身體的部位來進行壓印，如：將墨塗於手掌上。

6 趁未乾時印在紙面上，在畫紙上保留手掌的紋路與造形變化。

創作應用主題：〈蕨心〉

　　此作品名稱爲〈蕨心〉，係利用簡單之樹葉拓印技法，來表現既單純又複雜、豐富且綿延的生命創造工程，傳達出對生命永無止境的詠嘆。葉子的形與脈是大自然的妙造巧思，表現出有機生命結構的層層網路，若以毛筆直接描繪，不僅費時費工，也較難掌握其中的形式精華，因此可以透過蕨類植物的葉子壓印，即能輕易呈現其相反卻又相同的美麗印記。

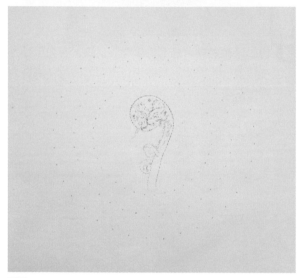

1 先於底紙中確定主體「蕨心」的基本造形與構圖位置。

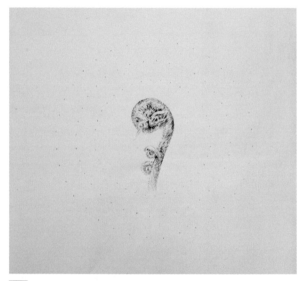

2 以中、淡墨逐步描繪出蕨類植物的捲心形狀。

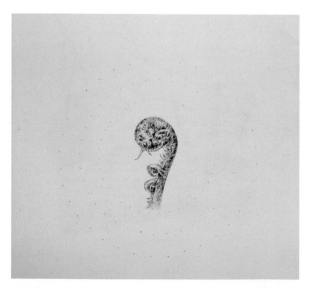

3 基本型態確定後，即可利用稍濃的墨色，營造主體的質感與肌理效果。

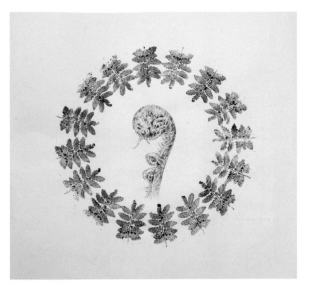

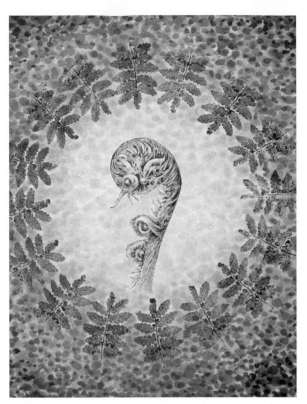

4 接著可將蕨類葉子沾墨，在紙面上重複拓印，形成一個以蕨類造形的圓。拓印前請先計算好間隔距離，以免拓印完成之後，才發現壓印的墨形間隔太寬或太窄等不理想的狀況。葉子受墨過程，係以毛筆沾墨在葉子背面反複塗抹（較濃稍乾的墨色較佳），先將葉子一端壓在位置點上，然後再將其餘部分平緩置放在紙面上，利用手掌均衡壓印即可（壓印力道的輕重影響形態清晰度，若怕弄髒手則可在葉子上加蓋紙張）。

6 而所謂的「上膠」，係將指膠與水調合成適當比例（約1：30）之稀釋狀，並用筆均勻地染在紙上，其用意在於讓墨色產生迷離韻味與均勻，可營造出主客體間更為理想的空間感。最後，將蕨類造形依序賦與青綠色系的色彩，以維持主題與背景之間的統一色調，落款鈐印後作品即告完成。

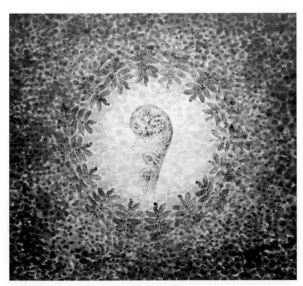

5 整張紙上膠，待乾後，由淡至濃依序滴上濃淡不同的墨點，每層墨點都必須乾燥後再行點染，形成從濃到淡的環狀漸層氛圍。

　　捲曲是蕨類植物的生命圓舞曲，也是生命序列開展的完形介面，進行一項精密的影像製造工程，而以近似幾何的構成向全世界發聲。於是，捲曲身體挺立在所有事物的前面，與世界成為一種迴圈，就像是同時擁有自然的感知介面，也回到本身原初的可呈現性，生命奇蹟正隨著時間成長，形成可見與不可見者當中的形象化作用，在物理與自然序列中，不依賴語言，亦能輕易展現生命的樣貌。而同心圓的構圖形式，似無言的、靜默的生命之眼，開啟了混沌狀態的最初，在未知領域中，不斷重新輻射出嶄新的、多樣的、獨特的形態，展現形而上的生命創造與生命衝動。

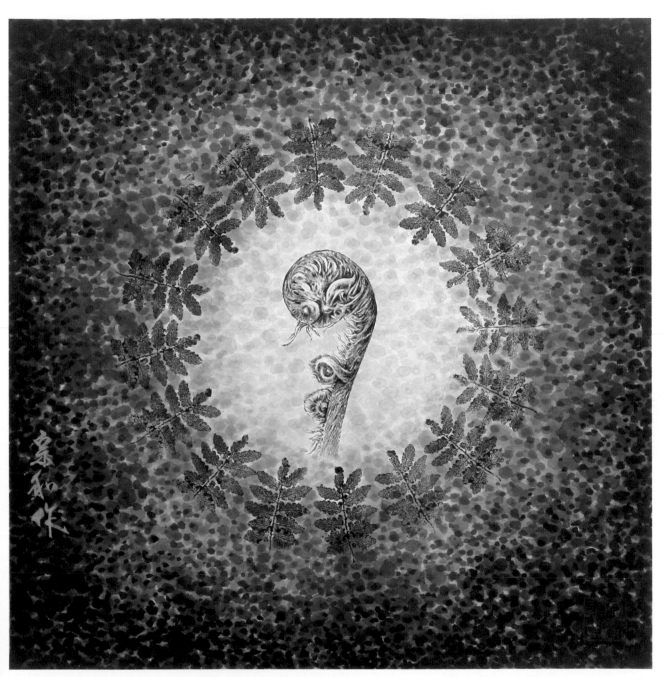

葉宗和 ／ 蕨心 ／ 生宣紙、水墨設色 ／ 2012 ／ 45cm×45cm

Skill 02
揉紙

/ 葉宗和

中國宣紙或棉紙具有比一般紙張較強的柔軟性，經過裱褙程序後，依然能恢復原有的平坦。利用揉紙的線性特色與效果，或刷或壓，讓接觸面均勻地沾上墨（彩），而製造出長短有序的線條紋理，不同的紙張因厚薄及吸水性強弱差異，除效果打折外，也會直接影響線條的粗細。

主材料：
宣紙、棉紙等。

輔材料：
筆、墨、顏料、碟子、碗、透明膠水、熨斗等。

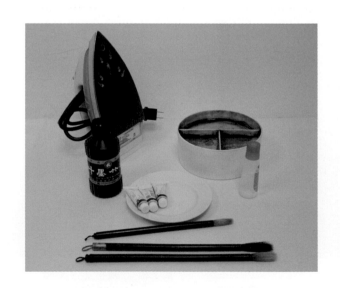

轉

揉皺刷墨

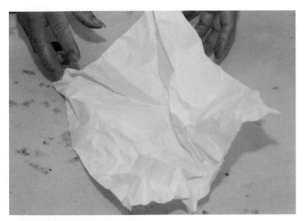

1 首先，將空白的畫紙任意揉皺備用。

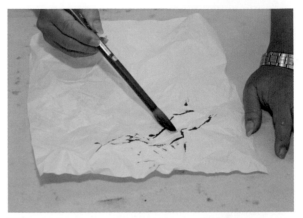

2 畫紙攤開後，即出現高低不平的折痕，此時利用毛筆沾墨，再以側鋒均勻地塗刷在紙張的突痕上。

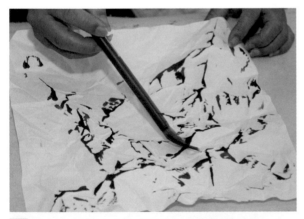

3 建議應視畫面需要變更塗刷區域，刷墨時以相同方向為之，即可形成粗細與長短不均勻的線條結構。刷墨時，建議毛筆水平均勻地在皺摺上行走，切記水分不宜太多，讓紙與筆間的接觸面更為精確，可獲得純粹度較高的線條。而修整是必需的最後步驟，否則會呈現較無變化的樣板線條。

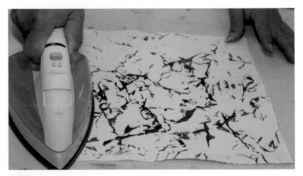

4 利用熨斗將平攤的紙張燙平。

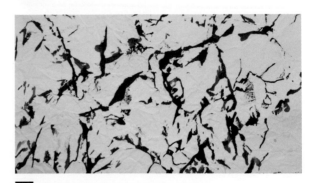

5 崎嶇不平的墨痕隨即躍然於畫紙上。

揉紙壓印

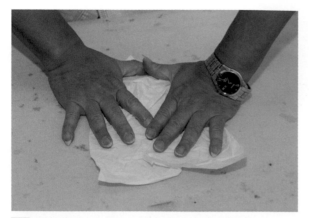

1 將任何空白紙張捏揉成皺褶狀。

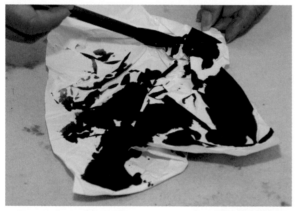

2 在皺褶的紙張上塗刷墨汁,可視創作需要以局部
或大面積方式上墨。

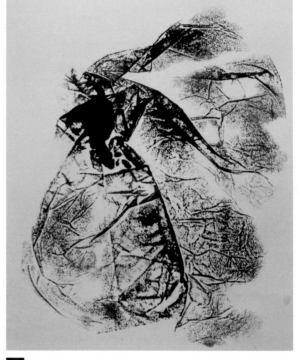

4 畫面即可呈現皺摺的墨痕紋理。也可重複塗墨壓
印,但要特別注意,因爲皺痕上的刷墨紋理是相
同的,所以壓印時應隨時改變方向,藉以營造出
較多樣式的線條墨痕。

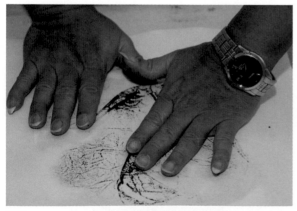

3 將塗刷墨汁的揉皺紙團壓印在畫紙上,或將畫紙
壓在塗刷墨汁的揉皺紙團。

5 此技法可製造出極爲細緻且隨機的造形變化。

創作應用主題：〈裂宴〉

　　此作品名稱爲〈裂宴〉，主要取材自馬路上的班馬線結構，係利用裂痕與線條的類似性，以及不規則的糾結模式，再加上太陽光照射的人影，在畫面上營造出一場視覺的饗宴。線條的形塑可謂千變萬化，其中以揉皺方式最爲簡單，也最能符合紙媒材的特性，通過筆墨側峰在皺紙上的塗刷，即能輕易地獲得理性與非理性設計相間之線條，相對於以筆描繪者，尤其是想表達複雜且密實的線條，更能展現其豐富性之層次感。

1 由於作品主題的場景設定爲「馬路」，故先於底紙上確定畫面中的班馬線造形。

2 以乾筆觸刷出班馬線以外的馬路質感，班馬線的位置則預先留白。

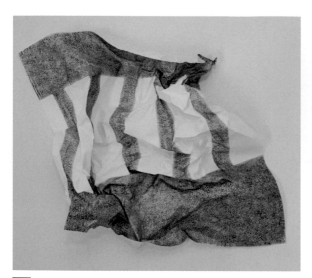

3 將整張畫紙隨意地稍作揉皺。

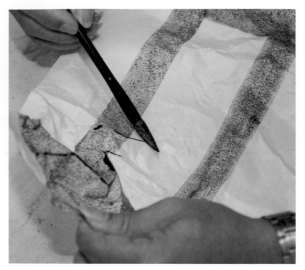

4 再將畫紙攤開，依據線條紋理與創作需要，以側鋒慢慢地反覆將線條刷出。

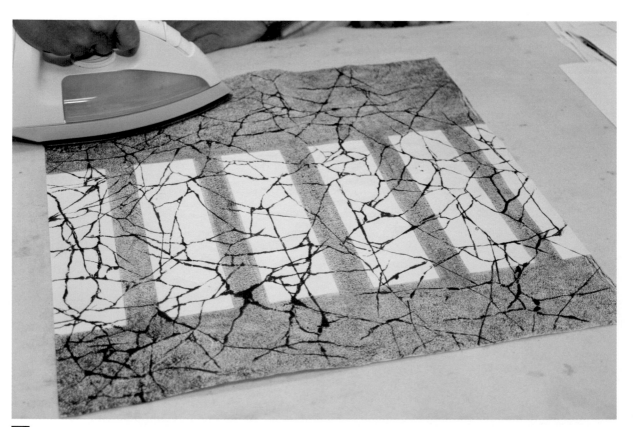

5 若有不自然的線條，亦可再用毛筆稍作修整，待線條的描繪完全確定後，便可用熨斗將畫面予以熨平。

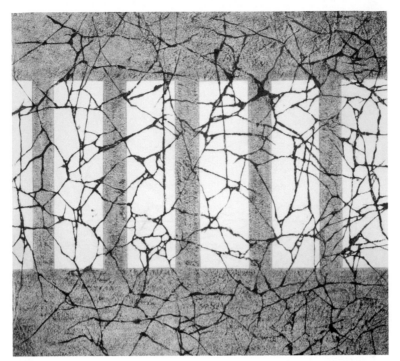

6 以乾筆墨加重底層馬路的墨色，同時也可修整裂痕，並構思人影形狀與舖陳。

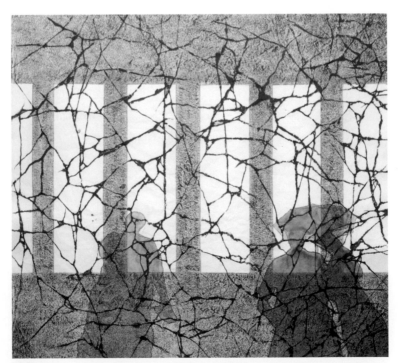

7 將墨、水與洗碗精依比例調合成淡墨液，逐漸描繪均勻而通透的人影（若直接使用淡墨，會呈現不均的多筆觸人影，不符創作所需）。最後再刷上一層淡赭色，營造出整幅畫之氛圍，落款鈐印後作品即告完成。

【作品解說】

　　刷墨為底，留白成形，裂紋在中間游移、流竄，構築以自我為中心的視覺網路，而糾結成無法預料的心理情愫，似大地渴望滋潤的脈絡，亦如生命即將終結之皺折，似山似水，如鬼如神，怵目驚心。裂縫是時間在物質上留下的歲月痕跡，不完整的殘像是唯一的悲情訴求，也是空間解構與結構的不二例證，而成為無法回復的一道道鴻溝。不僅裂為形象，也裂為詩意，在眼與心的交融下，自發性地建構一場最盛大的線條宴會，沒有華麗的裝飾，也沒有浪漫的旋律，行人影子則是唯一的賓客，在吵雜與豔陽的氛圍中，完成修復工程前的最後禮讚。

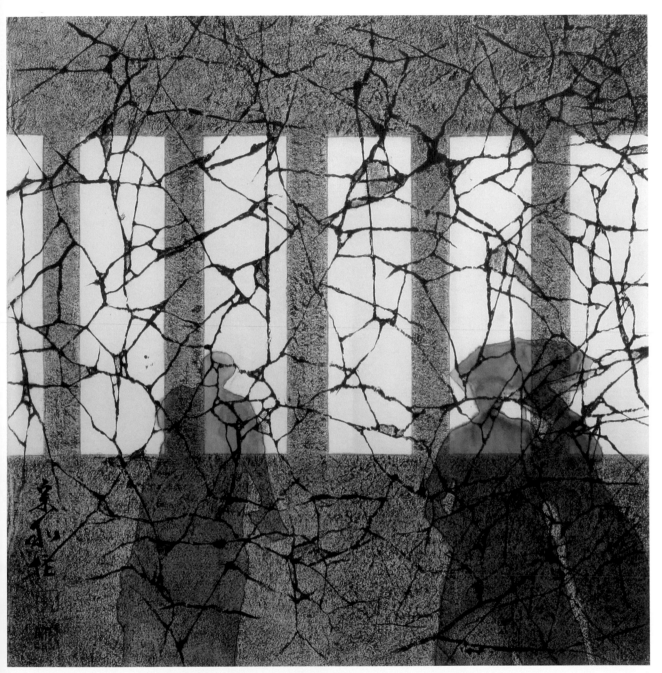

葉宗和 ／ 裂宴 ／ 生宣紙、水墨設色 ／ 2012 ／ 45cm×45cm

Skill 03
擦印

/ 葉宗和

起

　利用實物表面的粗糙紋理可營造出類似物像的肌理或質感，透過紙張與實物的用力壓印，將實物的凹凸感轉印或保留在紙張上，再利用乾筆皴擦的方式，即可獲得符合創作所需的紋理與痕跡。擦印物質的選擇，自然物或人工物均可，以具明顯凹凸紋路者為佳，壓印時力道應控制，以免傷害紙張表面甚或破損，至於壓印深度與次數仍需有待經驗之累積。

承

主材料：
宣紙、棉紙。

輔材料：
筆、墨、顏料、樹皮、牆面、拓包、碟子等。

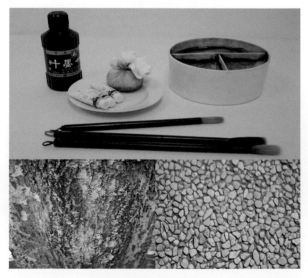

作品的賦彩，建議使用廣告顏料或壓克力等不透明顏料，並以粉彩作最後的修整。

牆面擦印

1 將紙張墊於具質感的洗石牆面上（顆粒較大者表現較佳，才能表現清晰且粗糙的痕跡），以手用力壓印直至紙張呈現凹凸痕跡。

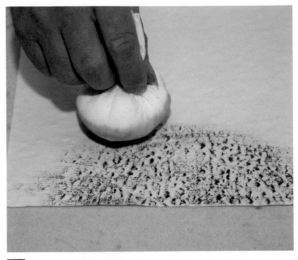

3 除了乾筆皴擦之外，亦可使用拓包沾墨輕拍畫面。

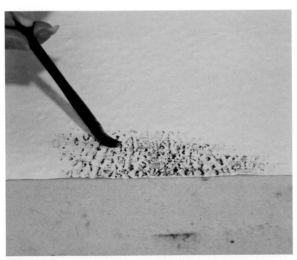

2 選用紙張的較粗面，再以毛筆沾上乾墨皴擦畫面後，即可出現錯落細密的牆面顆粒質感。

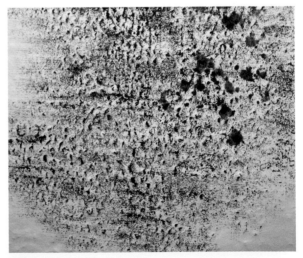

4 拓包與乾擦的效果相異不多，但拓包原則上均以濃墨為主，反覆施作時較會導致原有痕跡愈來愈不清晰。

樹皮擦印

1 將紙張壓在具有裂痕之硬質樹皮上（裂痕深度較明顯者為佳），使之呈現凹凸痕跡。

2 紙張壓入深淺凹痕後，使用乾筆皴擦帶入質感。

3 將墨色乾擦上後，畫面即可呈現反白的樹皮痕跡。

4 反白的樹皮痕跡，似字似線，其深淺端賴紙張壓印時的力道而定。

創作應用主題：〈生命舞曲〉

　　此作品名稱爲〈生命舞曲〉，試圖傳達一種有生命在無生命載體上的存在意識，營造出生命力的強烈誇示，建構自我滿足的生存律動。任何牆壁都是融合時空的結構物，粗糙、斑駁與裂痕常是最熟悉的符號，若沒有這種肌理與質感的積累，恰似一面光滑無比的幾何，故以擦印來訴求其最大的表面質覺。牆壁表面若純粹以色彩表現，似乎僅是光線的變化而已，其存在之層次感不僅較爲薄弱，也會降低植物生命力的對比效果。

1 描出構圖中的各種物象造形。

2 以墨繪製佛像的形態與質感。

3 以墨線精細地勾勒出攀爬植物的形狀。

167

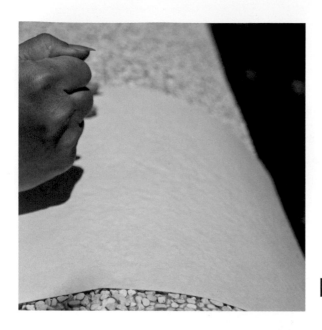

4 以墨線精細地勾勒出攀爬植物的形狀,並利用上述方法壓印出洗石子牆面的痕跡。

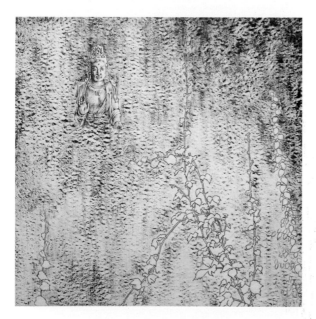

5 毛筆沾墨,以直線方向慢慢地反覆擦印出點的深淺痕跡,並形成牆壁般的質感。如欲描繪此類質感,毛筆的選用則以長流筆為佳,墨不需太乾太濃(可逐漸加濃),乾擦時可將筆毛打扁,輕壓在紙面,反覆以同一方向進行即可。

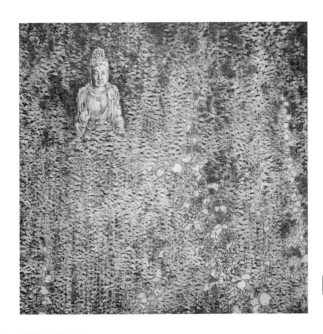

6 持續完成牆壁的主體描繪，並逐漸突顯出佛像與攀
爬植物，並以中墨染出牆壁的水漬痕與深淺立體感。

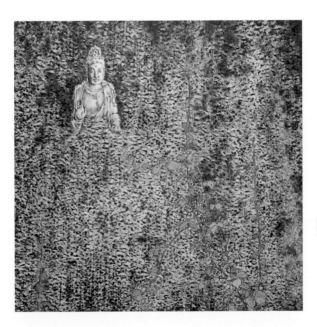

7 根據攀爬植物的自然屬性，予以詳實地塗上色彩。為
了呈現自然物的逼真性，多元的色彩無法以單次性獲
得，可依序加強並完成攀爬植物與佛像色彩立體感，
再以粉彩與顏料塗抹出牆壁的青苔色調，落款鈐印後
作品即告完成。

【作品解說】

　　牆壁與植物互為一體，似乎註定成為可以攀爬向上的生命載體，而後向天空誇示自己的偉大。於是，忘卻中的覺醒，成為探索本源性與原始性事物的能量，在意識與對象之間形成鐘擺效應，以匍匐方式慢慢爬行，身體透過空間影像，致使存有者的真實活動穿越物質平台，完全不會有類似虛擬的狀態，這是生命最直接的反應。然後，以最虔誠的知覺與神佛影像進行互動，永不回頭的生命意志決定了生存空間，旋進的身體影像，似自然的歷史法則，藉著迂迴、踰越、侵越與混搭模式向綠色迷宮推進。凝視，生命在未知領域中逐漸茁壯與成長。

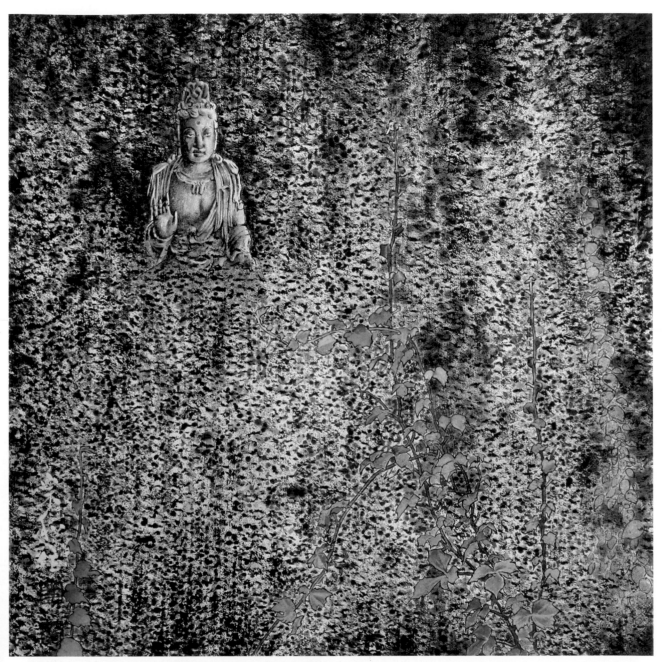

葉宗和 ／ 生命舞曲 ／ 生宣紙、水墨設色 ／ 2012 ／ 45cm×45cm

此技法是利用香蕉水或甲苯溶劑，透過將油墨溶解的「轉印」方式，讓所欲表現的作品圖像留在紙張上，之後再以筆墨進行修整的技法，以完成作品。

Skill 04
複印

/ 陳建發、吳權展

主材料：
生宣紙（未上過礬水之宣紙）、香蕉水或甲苯、賽璐珞片、手套、抹布。

輔材料：
筆、墨、調色盤、水墨顏料。

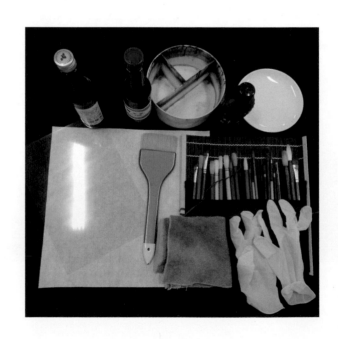

賽璐珞片轉印

1 首先,將所欲轉印的圖像和文字,以噴墨列印的方式輸出在賽璐珞片上。特別要注意的是,若圖像有文字正反面之差異,則要以反面的圖像進行轉印,畫紙上才會呈現出正面。

3 將生宣紙覆蓋在影印得到的反面圖像上,戴上膠質手套(防止香蕉水對手部皮膚的侵蝕),並將少量香蕉水倒於抹布上,以抹布擦拭後即可將圖像轉印至生宣紙上。

2 由於鈔票圖像有文字正反面之差異,故接著將剛剛輸出的賽璐珞片,利用影印機,再影印出反面的圖像。

4 轉印完成後,正面鈔票圖像即會顯現於生宣紙上。

創作應用主題：〈殘荷圖〉

　　轉印的技法其實適用於相當多的題材，要注意的是所選擇的圖像，最好具有較高明度的對比反差，像是影印機的油墨屬於老舊型號者，其油墨的轉印附著效果較佳；其次則是需注意圖像轉印後的正反面顛倒問題，例如：具有文字者。本作品之示範，如上所言，並非是必要性選擇，而僅是從日常生活觀察中，尋找具有表現美感的題材為之。

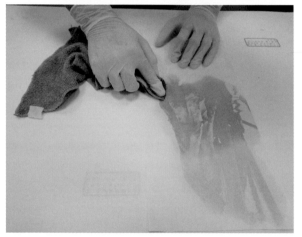

1 準備好轉印的圖像後，戴上膠質手套並將少量香蕉水倒於抹布上，利用摩擦的方式將圖像轉印至生宣紙上。

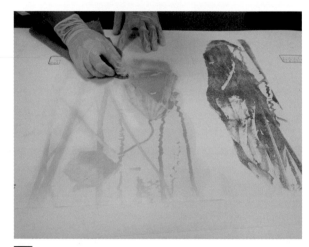

3 將第二張圖像，轉印至生宣紙上。

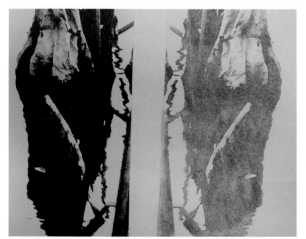

2 此件作品的主題為「乾枯的荷葉」，轉印完成後的局部圖像對照。

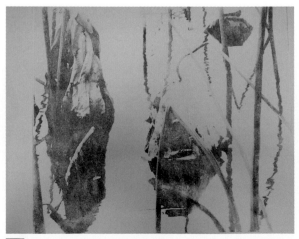

4 轉印完成後，作品的構圖亦大致確定了。

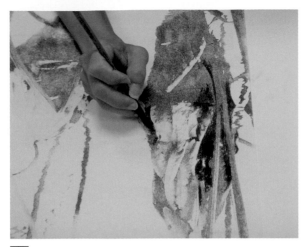

5 接著使用毛筆沾墨來修補轉印時失去的畫面圖像明暗、肌理和層次。

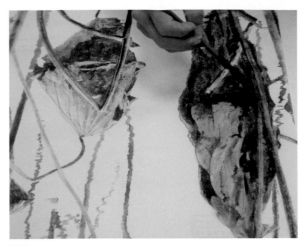

8 填色的同時，也可累積荷葉造形的層次變化。

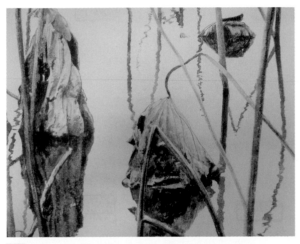

6 經過逐步的修整，建立作品的層次與立體感。

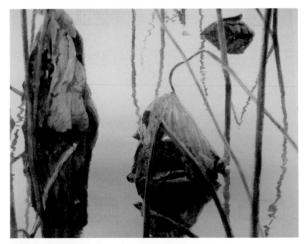

9 上色時可先建立基本的立體表現，再依畫面中明暗輕重的呈現，依序加入色彩。

7 然後可依據荷葉的乾枯色彩調配顏料，進行初步的上色工作。

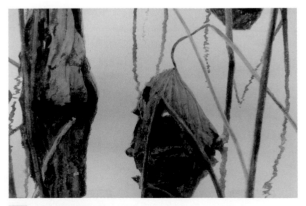

10 持續累積荷葉的色彩厚度與層次，背景部分留白，以突顯主題與背景的對比關係，待荷葉的色彩描繪愈趨飽和後，作品即告完成。

【作品解說】

　　冬日裡的池畔，不見盛夏裡滿塘鮮綠嬌豔，也不見秋日裡遍地蓮蓬搖曳。荷葉不復往日亭亭玉立，逐漸隱沒在水中形消骨枯，只餘荷桿乾枯彎折水面與水中倒影形成不規則的幾何圖樣，冬陽下枯乾的褐色殘葉，葉面已蛀，葉脈仍然頑抗，還在堅持著最後的生命質感。

　　荷花又稱蓮花，古稱芙蓉、菡萏、芙蕖。荷花原產於中國，通常在水花園裡種植。中國古代的文學家認為荷花聖潔高雅，所以在古代詩詞歌賦，經常會有歌頌荷花的篇章。比如曹植在《芙蓉賦》中說「覽百卉之英茂，無斯華之獨靈」，《群芳譜》中說：「凡物先華而後實，獨此華實齊生。百節疏通，萬竅玲瓏，亭亭物華，出於淤泥而不染，花中之君子也。」周敦頤的《愛蓮說》寫到「予獨愛蓮之出淤泥而不染，濯清漣而不妖，中通外直，不蔓不枝；香遠益清，亭亭淨植；可遠觀而不可褻玩焉」，是對荷花最出名的讚譽。本作品利用轉印的手法，較真實的呈現出圖像的視覺效果，讓觀賞者有機會體驗到荷的另一種樣態和美感情趣。

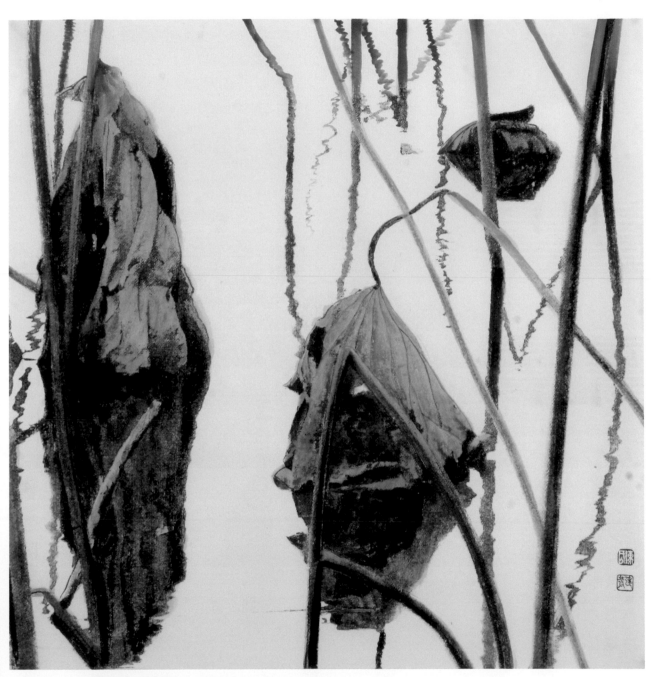

陳建發 ／ 殘荷圖 ／ 生宣紙、水墨設色、賽璐珞片、香蕉水 ／ 2012 ／ 45cm×45cm

Skill 05
刮刻

/ 葉宗和

起

　　刮刻可謂是一種融合雕刻與版畫的創作方法，既簡單又方便。一般而言，較粗的白色線條可以很簡單地純粹以「留白」得之，但較細的線條除了以白色顏料描繪外，相對地則較難表現。因此，可利用指甲或尖硬物在紙張上刮刻出的細痕，因為具有凹陷特性，若施以乾墨平刷，可輕易獲得白色或黑白相間之線條，而畫面的視覺層次也會更加豐富。

承

主材料：

宣紙、棉紙等。

輔材料：

筆、墨、顏料、指甲、筷子、直尺、碟子、燙斗等。

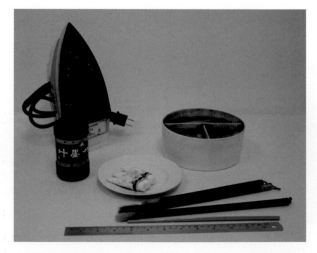

刮刻之尖硬物應以「鈍」為原則，避免過尖、過利之物。

刻刮線條

1 以指甲隨意在畫紙上刮刻出各種創作需要之紋理。刮刻時，建議紙底下可以墊畫布，痕跡會較明顯，而較粗糙的紙所得到的擦痕與線條將更清晰。

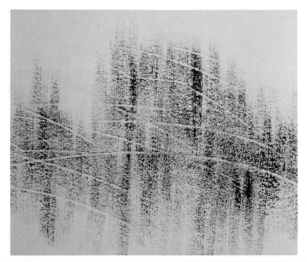

3 此技法的關鍵在於刻刮力道的控制，由於刮刻的效果受到紙張的厚薄影響，紙張割破後便很難有補救之道。

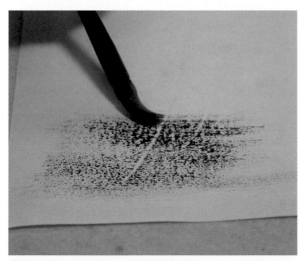

2 再以筆沾上乾墨刷出細微筆觸後，刮刻過的區域即會出現細微的白色線痕。

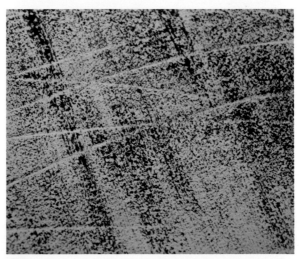

4 除非可以很精準地再一次描繪原有線條，否則建議不要重複刻刮，以免刷出來的線條不夠純粹與自然，相對地也會影響線條的藝術性。

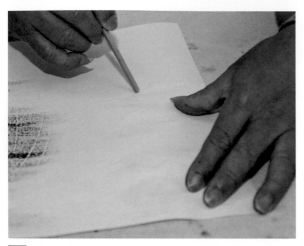

5 也可利用像筷子、直尺等具有較大塊面的硬物先進行刮刻。

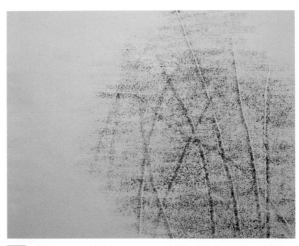

7 刮刻法的特點在於，大型硬物刮刻的線痕較深，墨色亦能吃進凹陷的部分，會形成具較粗糙質感之黑白相間線條。

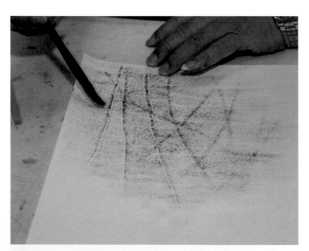

6 刮刻後同樣使用乾筆刷墨，以突顯刮痕。

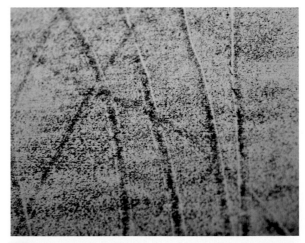

8 使用不同材料的刮科物，刷墨後的效果亦有所差異，若刮刻物的質料並非很堅硬，則紙張凹陷的效果亦會大打折扣。

創作應用主題：〈寒林圖〉

　　此作品名稱為〈寒林圖〉，係一種中國古畫意境之現代詮釋，靈感來自牆壁的水漬與斑駁痕跡，在心中的一種擬像作用，透過毛筆的全方位觸痕，追求似與不似之間的視覺摹寫，傳達出東方線條主義的絕對優勢。水墨畫最難表現的是細白線，而以留白技法最能展現，尤其黑白相間的枝幹排列，可以形塑出森林中的層層空間感。以寒林為名，主要象徵自然生態符碼之自由流動，林木中彷彿沒有一絲溫暖，但覺寒意陣陣湧上心頭，或許即將迎向明日的冰冷。

1 先確定畫面的構圖配置與大概輪廓。

3 再將畫紙拿到具有粗糙表面的洗石牆，在畫紙適當之正面上壓印出凹凸痕跡。

2 以指甲和筷子在適當位置刮出紋理，製造粗細相間的線條紋理。

4 再以毛筆沾乾墨用側鋒在畫面上皺擦出痕跡，且根據草稿
適當地預留出較寬的白線結構。

5 根據構圖的位置與壓印的痕跡，以乾筆皺擦（筆打扁沾墨，
在紙張上左右來回輕刷），耐心地擴展墨色的區塊，上墨
時應小心保留空白的壓印痕跡，切勿心急而破壞留白的紋
理。

6 持續刷出墨色，用筆可稍輕，畫面的局部刻意留白，營造出白煙飄渺的氣氛感，並在白枝幹群中適時加入黑色枝幹，營造層次豐富的空間感（乾擦的效果，主要來自於毛筆沾墨在紙張表面之來回平塗，質感效果若要明顯，應利用紙張背面的粗糙感，毛筆必須打扁，力道應力求一致）。

7 待乾擦到一段落後，可開始細微地描繪出林木中的枝葉，表現出畫面中的前景。最後以花青色調乾刷整體畫面，營造視覺亮感與寒意感，落款鈐印後作品即告完成。

【作品解說】

　　在刮痕與乾墨的相互作用下，純粹成為最原始的藝術形態，悠閒則是不受壓抑的空間再現，神遊其中，拂面而來的竟是最動人之自然樂章。於是，刻線為枝，擦痕為葉，留白為幹，濃淡刷墨成為造痕的唯一技法，透過這種意識性的水墨乾擦，在枝與葉、幹與枝之間，某種交融開始發生，林木的形相就出現了──虛實相生，似墨非墨，舖出一幅似夢似幻的寒林影像，北宋名家李成之畫意油然而生，而迴響於千年之遙。但覺枝幹插天，樹葉連綿，搖擺成為最令人眼睛為之一亮的姿態，在簡單中展現為最神秘的視覺魔法，並訴說著今世、塵世與當世的無限糾葛。

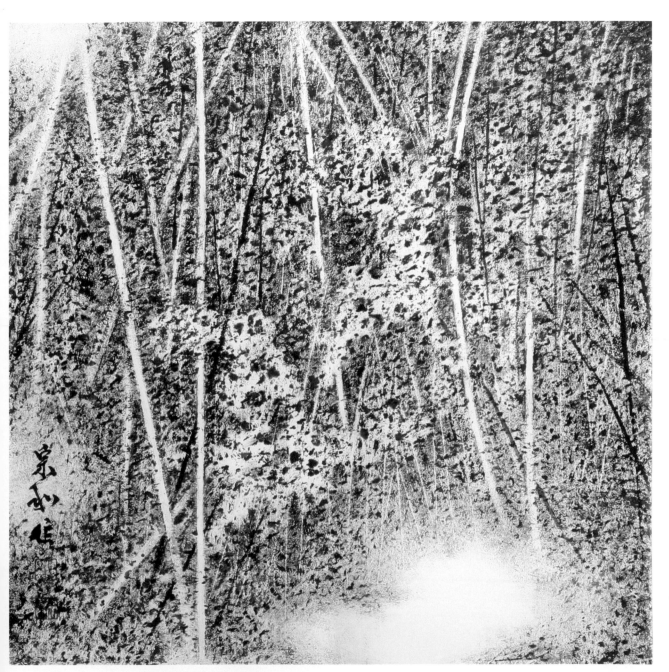

葉宗和 / 寒林圖 / 生宣紙、水墨設色 / 2012 / 45cm×45cm

利用各種類紙媒材之不透水性，營造出「墨漬」的堆疊，讓畫面中之墨韻層次增加或留下自動性的墨痕，可形成更豐富的視覺效果。墨韻是中國繪畫相當重視的靈魂，但不能一成不變地以一筆求之，故可以利用積澱、堆疊方式獲得。油畫布與礬宣均具很強的不透水性，適合墨漬作法，不過油畫布上之墨尚可以清水洗淡，礬宣則效果不大。

Skill 06
疊墨

/ 葉宗和

主材料：
生紙、礬宣、油畫布等。

輔材料：
筆、墨、顏料、粉彩、膠水、噴水器、碟子等。

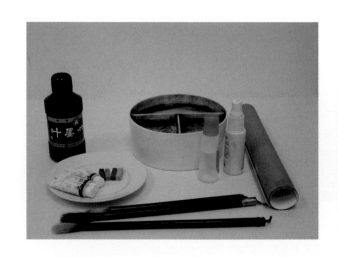

生紙的墨痕

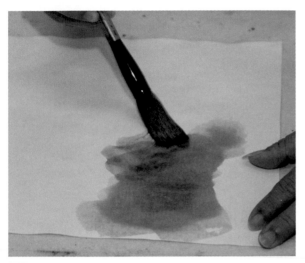

1 首先將膠水與水在碗中予以混合（約1：30），再將混合液均勻地染在畫紙待乾備用。（透過膠水的塗刷，生紙上即可形成一層薄膜，減低水墨對紙張的滲透性，膠愈多不透水性愈強，但過多時則會讓紙張硬化而失去宣紙的特性）完成後以毛筆暈染墨色，在生紙上描繪出需要的造形。

3 反覆施行上墨動作，即可製造出重疊、多層次及均勻的墨痕，即使相同墨色也會有濃淡之層次變化。若予以滴水，可出現類似水珠的墨痕，若在未乾之墨痕邊噴水，不僅可消除邊界而形成暈染之效果。

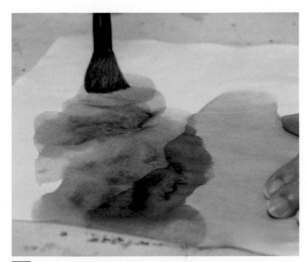

2 第一層墨色乾燥後，接著再刷上一層墨色，乾後即會形成雙重墨痕。

礬宣的墨痕

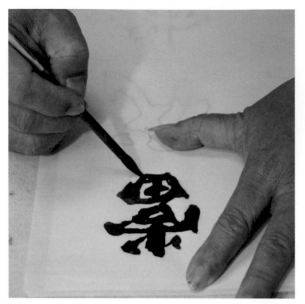

1 沾較多水分的墨,在「礬宣」上書寫文字或描繪造形。文字或造形均可利用此礬宣來製造效果,但文字之墨色均勻較容易看出些微的變化。

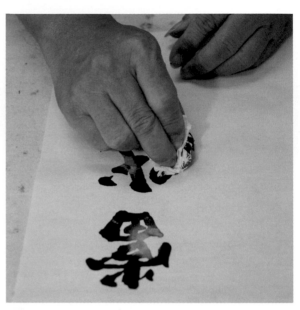

3 除了噴水讓墨汁擴散之外,還可以趁溼運用面紙吸乾局部水分,以營造濃淡有致的字體墨韻。

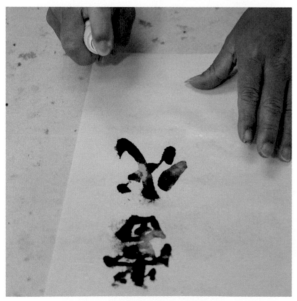

2 由於礬宣本身即具有一層不透水膜可承載水分,因此趁著書寫的筆劃未乾之際,可以使用噴水器噴水讓墨擴散。

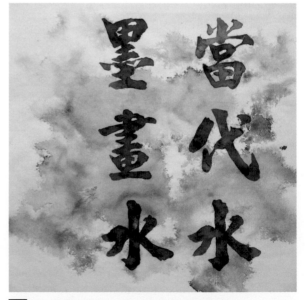

4 待畫紙乾燥後,便可發現畫面中除了文字的墨色之外,亦保留了因為噴水所形成濃淡墨痕。若能在噴水時善加利用墨水的流動變化,也更能帶來特殊的墨痕暈染變化。

油畫布墨痕

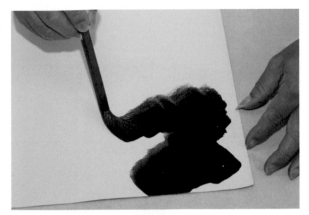

1 在「油畫布」刷上濃墨。使用濃墨的原因，只是為了更能看出渲染的效果，換成淡墨依然會有不錯的韻味。

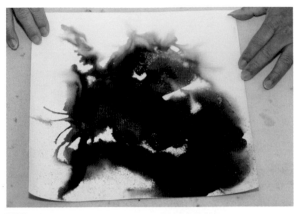

4 油畫布上的墨會依水分多寡與面積大小而有不同的乾燥時間，平均大約一小時左右，除非用筆沾水用力洗濯，畫上去的筆觸並不會隨意被拭掉。

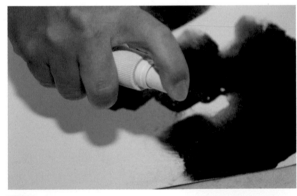

2 趁著墨色未乾，在畫面上噴水使墨汁暈染。

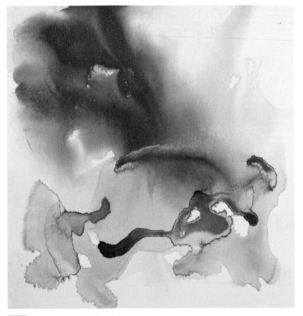

5 此圖可見墨色方向性與濃淡層次感的視覺效果：上半部是噴水及晃動所形成的墨痕，可製造暈染的感覺；條狀墨痕則是墨汁積聚最晚乾的效果，若不想留下此痕，也可以趁未乾時將其拭掉（油畫布原本具不吸水性，但反覆上墨的過程中，有些乳化物質多少會被洗掉，於是成為類紙性的材質，其中的效果變化端賴使用者的實驗體悟方以為功）。

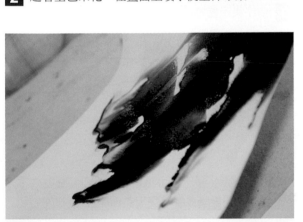

3 由於「油畫布」具有不吸水性與流動的特性，剛畫上的墨水並不會馬上乾燥，此時便可以反覆透過噴水、晃動、吹氣等方式，讓墨水在油畫布上自由流動，藉以製造不同痕跡的墨痕。

創作應用主題：〈蝶變〉

　　此作品名稱為〈蝶變〉，敘述大自然中的**蝴蝶**從幼蟲蛹化成蝶之生命歷程，蝴蝶造形係由兩隻不同蝴蝶拼貼而成，代表其多數與多樣的族群，也是蛹化的唯一夢想。作品採垂直式構圖，利用蝶與蛹的中軸線與毛毛蟲的水平爬行地面正好形成垂直，代表著自然生態的直接傳承。利用墨痕的層層堆疊，正可形成變化性的視覺韻味，具有空間的深邃感與層次感，也象徵著千變萬化的夢想世界。

1 描繪出作品的基本構圖與造形。

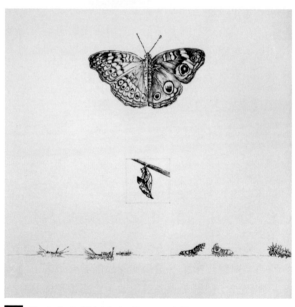

3 依序畫出蝶蛹與每隻毛毛蟲的形象，以細微精緻的用筆，增添圖像的自然寫實性。

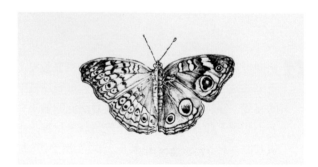

2 透過細節的描繪與修飾，突顯作品主題的「蝴蝶」造形。

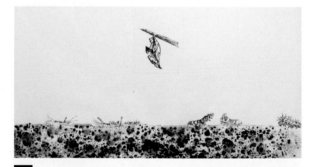

4 接著開始描繪毛毛蟲爬行的珊瑚礁平臺（以塑膠紙壓印墨點及乾筆皴擦之交互運用完成），畫面中粗糙堅硬的石材質感與毛毛蟲的細緻輕巧正好成為對比效果。

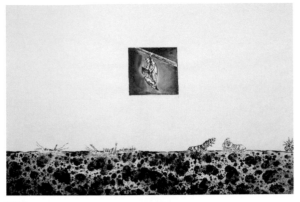

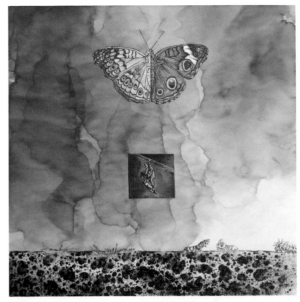

5 待作品的基本架構大致描繪完成後，將整張畫紙上膠（膠與水的比例依然可維持 1：30），待畫紙乾透後，根據創作所需，在畫面中央以濃墨與淡墨交互繪出一個正方形的塊面，意味著蝶蛹存在的框面（畫紙上膠主要是將生紙轉變爲具半透水性之紙張，墨色相對較透明，所描繪出來的墨韻層次較爲多元）。

7 以上述的上墨方式，反覆營造紙張上的層層墨痕，待乾後，利用不透明顏料將蝴蝶從墨層中突顯出來。

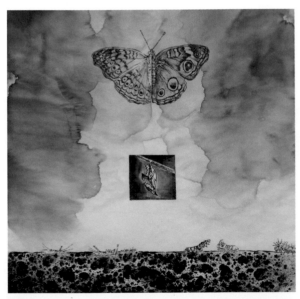

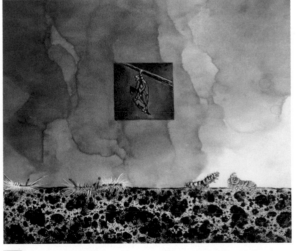

6 利用膠水對於墨汁的阻隔性，可延遲水墨在紙張上的擴散時間，故在背景畫面重複刷上不同層次的濃淡墨色（依創作需要，可分成 5-6 個步驟實施上墨程序，每層墨色的重疊都必須等到乾透後，方才進行下個步驟），多重墨漬的堆疊乾燥後，即可形成暈染的趣味以及漸層效果，這個抽象的墨色背景也象徵了蝴蝶賴以生存的綠色天地。

8 最後再依珊瑚礁平臺、背景、毛毛蟲、蛹的順序予以賦色，珊瑚礁平臺的色彩以乾擦爲佳；毛毛蟲爲了突顯其存在必須以不透明色輔助；背景則因墨韻已相當不錯，可依據墨痕形狀予以色彩的區分，只須以粉彩薄塗即可。

【作品解說】

　　「變」是歷史萬物進化的最佳形式，也是無言的、偉大的存在模式，猙獰的色彩只為尋得一方生存的法則，而完成生命繁衍的自然偉大工程。毛毛蟲經過蛹化過程才能蛻變成美麗的蝴蝶，那種即將褪盡後的生命千顏難以筆墨言語，於是，等待成為最幸福的美感。時間扮演催化劑，也化身為彩筆；空間可以是一種詩意，也可以是一種權力，在屬於自我的進化、成長過程中，效應引發在層層堆疊的漬墨中蛻變，而兩隻蝴蝶影像的合體，成為更絢爛的色彩肖像，也是美麗的最高象徵，正道盡存在歌聲之悠揚，成為一輩子的永恆追求。

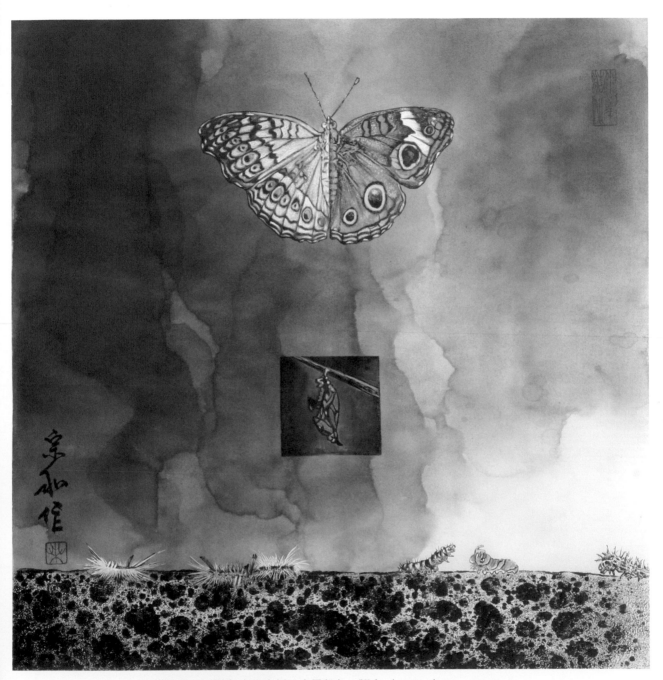

葉宗和 ／ 蝶變 ／ 生宣紙、水墨設色、膠水 ／ 2012 ／ 45cm×45cm

Skill 07
碎墨

/ 葉宗和

起

　　利用塑膠袋（片）具有可變形及聚合的特性，將墨刷於其上，可壓印出斑駁的質感或點性結構，藉以協助繪製牆壁較粗糙的質感或蝕刻的岩石顆粒。塑膠袋與塑膠片壓印出來的效果會因聚合性的強弱而有不同，原則上，聚合性強可獲得較多的點性結構，聚合性弱則較能顯現點、線、面的效果。

承

主材料：
宣紙、棉紙等。

輔材料：
筆、墨、顏料、粉彩、膠水、塑膠袋（塑膠片、塑料板）、碟子等。

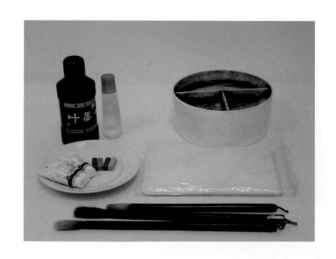

班駁的塑造

1 在平舖的塑膠片或塑料板（聚合性較差）上刷墨，由於塑膠片的表面光滑且不吸墨，墨水便會呈現出片段離散的狀態（塑膠板的聚合性判斷，主要是根據水在其上面的凝結性而定，愈能產生水滴效果者，則其聚合性愈好，與好不好上墨無關）。

3 掀開畫紙後，塑膠片上的斑駁紋理便已轉印到紙張上了（左右相反）。利用此技法時，水分不需太多，只要能將墨塗到塑膠片上即可，亦可保有墨的濃度。

2 因墨在塑膠板上的聚合效果較為緩慢，趁機將畫紙壓印在塑膠片上。

墨點的聚生

1 隨意取得聚合性較強的塑膠袋，可將塑膠袋抓揉或保持原形。

4 反覆壓印，更可形成更多層次之變化。

2 確定塑膠袋的形態後，將其套在小盒子並刷上乾溼、濃淡不同的墨。因塑膠袋本身材質的關係，塑膠袋上的墨汁會呈現出遍布顆粒的細小墨點。

5 最後再利用毛筆沾墨乾擦，將點與點作不規則連結，即可描繪出凹凸不平的岩石結構（塑膠袋在沾墨時，毛筆刷墨的方向亦可隨時調整變化）。

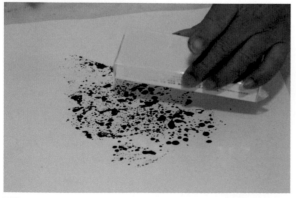

3 將上墨的塑膠袋盒子壓印在紙張上，便會出現有如蝕刻一般的細碎點狀墨痕。

創作應用主題：〈角落〉

　　此作品名稱為〈角落〉，藉由生活週遭的角落存在，媒介質感、崩裂痕跡及青苔植物互構成一處生機無限之生命場域，訴說著自然生態的蒙太奇事件，也映射出社會與人生的故事縮影。利用自動性技法的聚合與偶然效果，正好訴求經時間摧殘的結構體所製造出的點狀結構，並精確傳達水泥牆面的質覺，成為最有依靠的生命載體，或許在不經意當中，被一年一年地傳述下去。

1 根據作品之創作需要，以炭筆輕輕描繪出牆壁、裂縫、地磚及小草等造形的位置。

2 為了營造牆壁的斑駁陳舊感覺，以塑膠袋沾墨壓印在畫面上，此時會呈現不規則之點狀群，再依創作與結構需要，反覆地壓印至充滿預留的造形空間為止（壓印時為了能符合造形需求，必須一塊一塊慢慢連結，並避免壓印到造形以外）。

3 接著以乾筆刷修補點與點間的表現，將純粹、破碎的墨點連結成凹陷之面結構，並試著營造出黑白對比差異，使其更符合牆面的斑駁感覺。

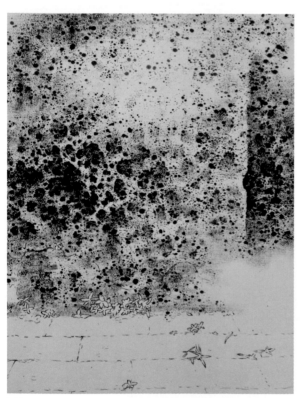

4 慢慢將牆壁的空間區分開來，描繪時留下一部分的白，可製造畫面的透明感與虛空，使其像是飄動的雲霧。

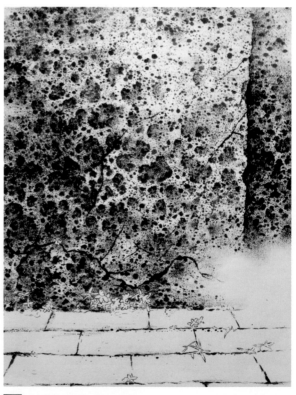

5 逐漸修整畫面的精緻度，描繪出小草、地磚、裂縫等元素。下筆時須小心筆墨的濃淡與虛實，以製造出畫面的前後輕重感。

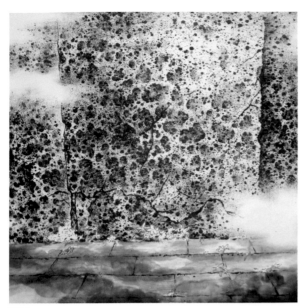

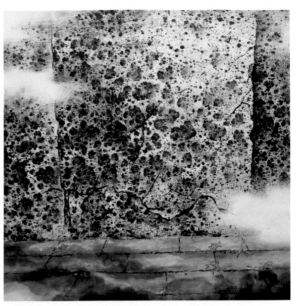

6 將整張畫紙上膠，待乾後，反覆於地板暈染不同層次之墨色，深淺不一且稍模糊的墨韻即可自然呈現。

7 待畫面結構大致完成後，便可依序為畫面中之牆面、草、地磚等造形染上一層合宜的顏色。牆面色彩以扁筆輕輕擦刷，小草以填上不透明綠色調，而地磚則以赭色水性顏料染之。

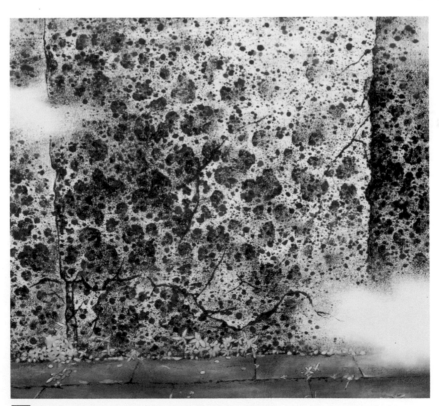

8 最後確認畫面中各物件之色彩層次與前後關係，落款鈐印後作品即告完成。

【作品解說】

　　一種自然性的時間漸變過程，在結構的轉角場域中，凝結於視覺空間之現象。墨點蝕刻成痕，層層疊疊，由淺至深，由疏到密，幻化成一段人工的、自動性的質覺記憶，而斑駁成為無法抹滅的烙印。或許，存在於不應存在的地方，是一座反射迴響之生命繁衍場所，透過它，瞬時成為某種不同於它自己物質的載體。以絲之姿深入裂隙，生命形態頓時成形，雖然沒有絢爛外表，卻擁有最深層、最廣泛的綿延。這種綠的綿延正是自然世界中的生命悸動，蠕動與游移卻是唯一不變的生存法則。於是，一個衰敗的故事正在上演，一個崩解的構成持續發生，一個生存的事件留下辯證，一個生命的繁衍寫入歷史，在一個很熟悉卻又有些許陌生的角落。

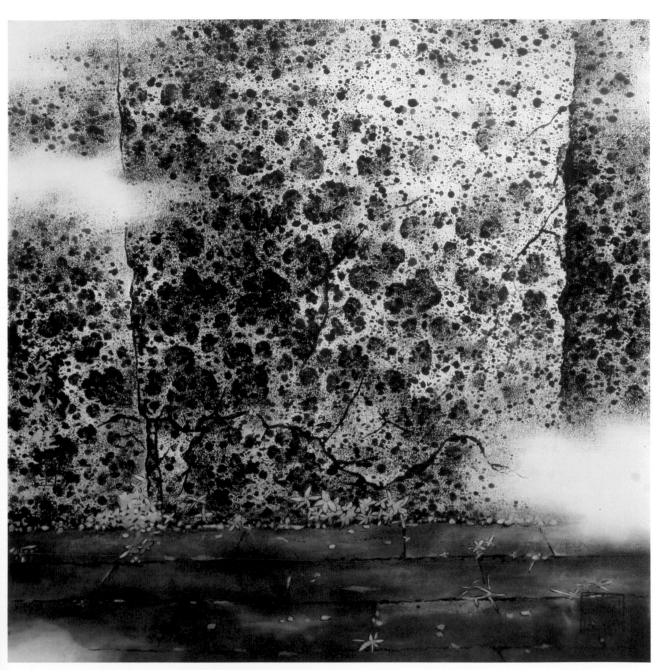

葉宗和 ／ 角落 ／ 宣紙、水墨設色 ／ 2012 ／ 45cm×45cm

/ 葉宗和

「形板」指的是繪圖者用來在畫面中加入某些平面符號或圖樣的工具，形板中往往具有一些繪圖者需要的孔洞造形，利用形板的「隔離」與「壓印」，繪圖者便能夠輕易地掌握造形輪廓的描繪。此外，形板也很適合用來大量複製相同或相似的造形。簡單來說，形板工具的描繪技巧，其實包含了噴畫、版畫及拓碑等三種創作概念的運用。

主材料：

宣紙、棉紙。

輔材料：

筆、墨、顏料、盛水器、木形板、紙形板、刻刀、牙刷、網器等。

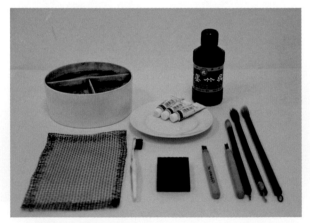

一般網器的材質約可分為尼龍、鋼鐵、不鏽鋼等，其中以金屬者為佳，因為具有不變形、耐刷及好拿的特點，孔目大小以 3-5 ㎜ 左右較恰當（視個人創作而定），所噴出的墨點細而均勻。

幾何的形塑

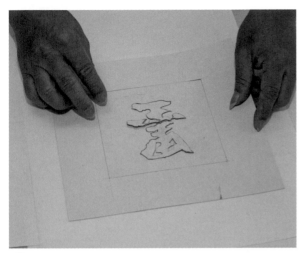

1 首先要製作出描繪時需要的形板，可使用紙板（1mm 左右）做為材料。

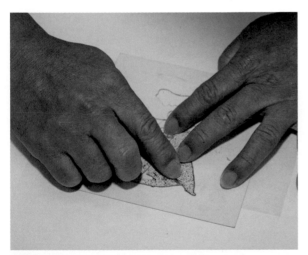

2 在紙板上描繪出需要的造形符號後，以美工刀割出需要的圖樣。

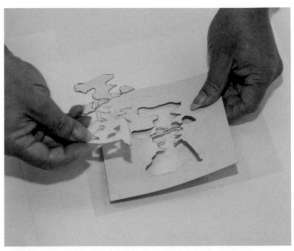

3 將最外圍的正方形及字拿開，留下有鏤空字的小正方形，並妥為放置「黑」字中的點（因為割字時沒有連接的部分），讓字體能完全展露。

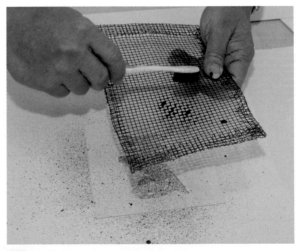

4 接著牙刷沾墨，在網器上來回刷刮（建議牙刷呈60 度角，以單向進行）。

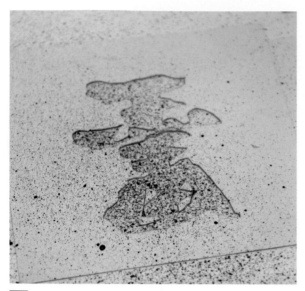

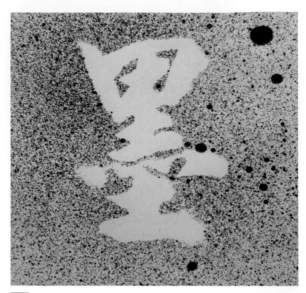

5 細的墨點便可均勻地噴置於底紙上，墨的濃淡程度或漸層效果則應視個人創作需要而定。

7 此技法也可反向操作，可利用字體形板與最外圍正方形來營造出黑底白字的效果（建議牙刷上的墨不要沾太多，可先在吸水紙上敲一敲，以免較大的墨點滴落在畫紙上，也可以噴槍來取代牙刷與網器）。

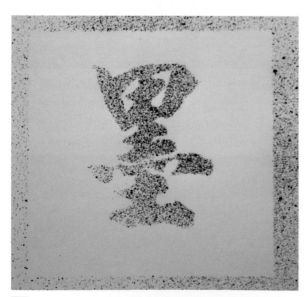

6 伴隨著形板的遮蓋與顯露，移開形板後，細墨點便會將形板上的黑色字體與白色正方形襯托出來。

不規則形塑

1 形板的製作也可採取隨機、不規則的即興表現。

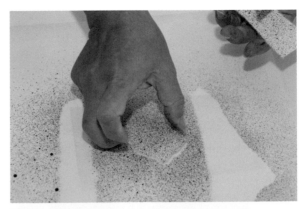

4 持續進行至告一段落後,便可將紙片移開。

2 例如隨意撕出不規則狀的紙張,並將其置放於底紙上。

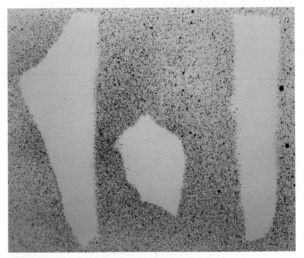

5 如圖所示,底紙上被紙片所遮蓋的部位會留白,若再以不同造形之形板反覆噴墨,則可達到層次多元的視覺效果。

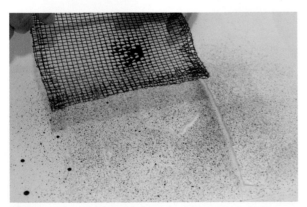

3 利用牙刷與網器進行噴墨,製作出需要的墨點。

圖像的形板

形板的製作除了使用紙板之外，也可用木板製作。木形板製作的材料可選較密實的木材（三夾板較不適合），其雕刻方法與一般的浮雕相同，須經構思、打稿、雕刻、修整等步驟，其中圖樣不需太繁複，而是要考慮到呈現的視覺效果，以陽刻為主（可視創作需要決定），刻痕深度約 2 mm 左右即可。

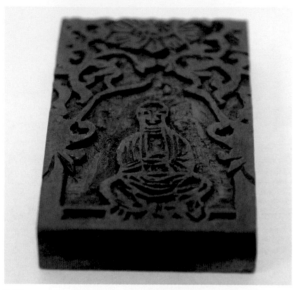

1 紙形板適合作為噴墨的遮版，木形板則較適合壓印之用，因為可刻較細緻的造形，用的也較久。

3 接著將形板塗上墨。

2 先將木形板浸水泡溼，其目的在於可以吸收更多的墨，也較能壓印出清晰而飽和的墨形。

4 拓印於畫紙上。

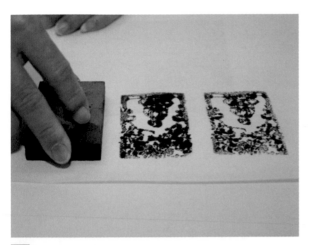

5 也可連續進行壓印。

7 如圖所示，若壓印前在畫面墊上紙片，移開紙片後壓印的圖樣則會呈現斑駁效果。

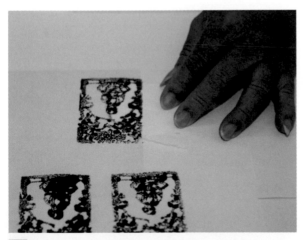

6 除了直接印壓之外，拓印前也可先在畫面墊上一張不規則紙片再壓印。

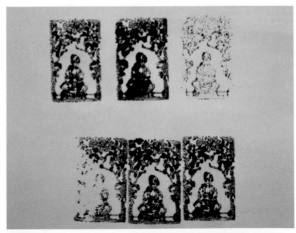

8 隨著塗繪墨量的多寡與拓印力道的輕重變化，相同的圖像造形亦能展現如梵音重唱般的視覺律動。

創作應用主題：〈慈悲的顯現〉

　　此作品名稱為〈慈悲的顯現〉，旨在描述信仰大眾的心中諸神時時展露慈悲的面容，並保佑他們祈禱的願望能夠實現。反覆排列的佛像形板，展現為梵音重唱般的莊嚴。這種影像介面本身的共時性、重複性，甚至是可延伸性，具有無可言喻的藝術視覺美感，或重或輕的壓印痕跡，最適合表現斑駁與虛無，而噴墨效果亦能輕易帶有灰濛且空靈的水墨韻味。

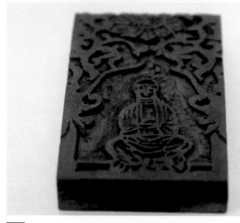

1 首先刻出創作所需的形板，形板製作完成後，將其浸溼備用。此件作品是以佛像的坐像作為主題，使用刻刀在木板上刻出陽刻的佛像造形。為了避免拓印出的圖樣感覺太空，佛像上方空間並刻意加入植物造形，同時也營造了些許北魏石窟佛雕的意象。

3 以筆沾墨均勻塗在形板上後，趁未乾，依據畫紙上預留的拓印位置，依序將圖樣壓印於畫面上。為了製造氛圍變化，拓印時也可在畫面上墊不規則形狀的紙片形板，留出具有斑駁感的缺白效果，或者預留部分空白與墨色的變化。

2 由於本作品將會使用到大量的圖像形板拓印，故要先在畫紙上定出預計拓印的位置。

4 待作品的構圖與基本明暗關係確定之後，使用網器及牙刷於畫紙上噴墨，噴墨時也可視畫面需求，在畫紙上反覆墊上不規則形板，藉以呈現出更多層次的墨韻變化。

5 接著依照畫面之創作需要，以乾筆加強局部區域，修正畫面中的不妥之處。

6 以茶葉水渲染整畫紙，藉以營造沉穩且雅緻之淺褐色調氛圍（作爲浸泡茶葉水的茶葉以熟茶爲佳，主要是取其色澤較濃，可先浸泡一天後再使用）。

7 畫面完成後，再將具有鏤空佛像造形之形板置於畫面右側，以網器及牙刷在其上噴彩後（佛像底座可營造漸層效果），畫面即加入一金色佛像圖樣，落款鈐印後作品即告完成。

【作品解說】

　　神佛是善男信女的視覺詩人，總是面帶微笑地迎向所有的慾望祈求，藉由形板圖像的反覆獲得連續之梵音重唱，代表著雙手合十膜拜的虔誠。於是，文化符碼現象滿眼，藉由心誠穿越平凡的、視覺的屏幕世界，積極顯現非肉身的存有，而為人類形塑一種心安的圖騰。內心思想在祈者與被祈者之間，雖非關同一個國度，卻仍可共同探索出一個形而上的、不可見的奇蹟世界，可迅速疊合成一個知覺模式，並見證與顯現共同的慈悲……。

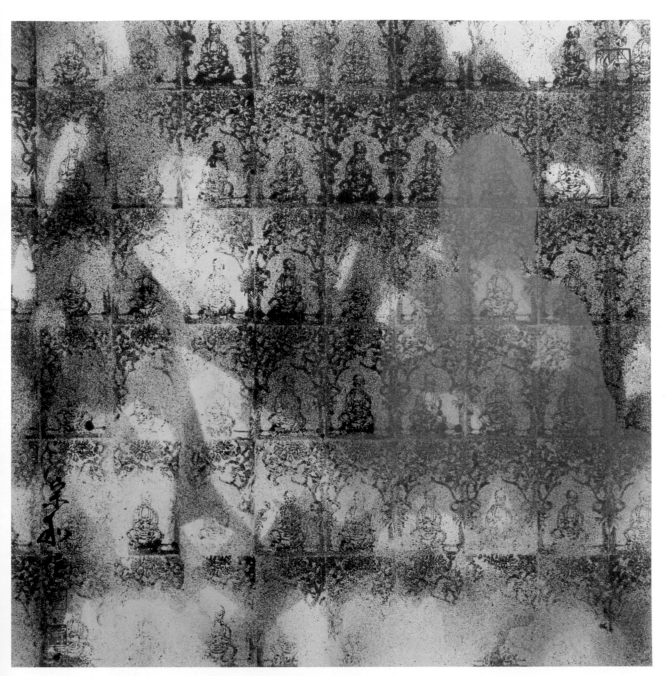

葉宗和 ／ 慈悲的顯現 ／ 宣紙、木形板、紙形板、水墨設色 ／ 2012 ／ 45cm×45cm

Skill 09
水拓

／王源東、蔡佩融

利用油煙墨具有油質的特性，將墨汁滴灑於水中，透過筆尖輕微地加以撥動，使其呈現出流動帶狀的紋樣，再將紙張平放於水面上，並快速的提起，讓浮於水面上的墨紋拓印在畫紙上，自然天成且飄然夢幻的特殊紋理就顯現在畫面上。

主材料：

油煙墨（即一般市售瓶裝的墨汁，此技法所使用的墨汁成分必須是「油煙墨」非「松煙墨」，否則效果將大打折扣）、食用油、亞麻仁油等不溶於水的油品、水盤（裝盛清水用，底色不宜太深，否則不易辨識浮於水面上的墨紋）、吹風機。

輔材料：

筆、墨、紙、調色盤、水墨顏料。

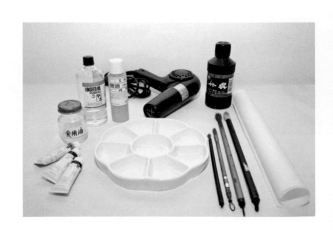

行雲流水

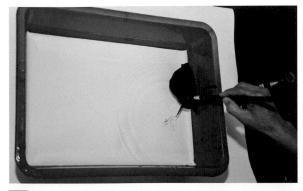

1 於盛水盤內裝八分滿的清水,於盤沿滴入「油煙墨」後,用筆攪動水面。

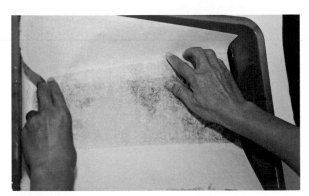

2 待水面呈現流動水紋後,即可將畫紙輕放並伏貼水面。

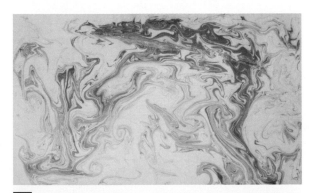

3 拿起畫紙平放桌面,待乾後,畫紙上即會呈現出流動帶狀的墨紋造形(拓印墨紋時,若多次的提放,畫面雖會出現多層次的變化,但也會使墨紋變得模糊混濁)。

解索流線

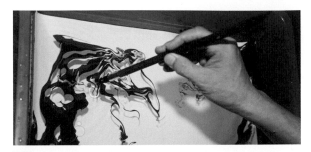

1 於盛水盤內裝滿八分清水後,滴入油煙墨液,並用筆攪動水面。

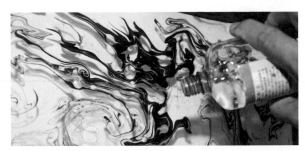

2 再滴油,這時水面會快速地產生推擠效用,水紋的流動也會隨即改變。

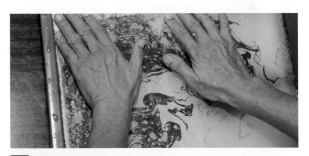

3 輕放畫紙並伏貼水面。

4 最後再將畫紙拿起,平放桌面,以吹風機烘乾。

創作應用主題：〈祈求〉

　　「幸福、富貴、長壽」是常民一生努力追求的目標，雖遙不可及，但只要努力，心誠則靈，「增福添壽」依然指日可待。因此先將墨汁滴灑於水中，透過油煙墨具油質的特性，讓浮於水面上的墨紋拓印在畫紙上，形成飄然夢幻的特殊紋理。整體畫面造形生動活潑、變化萬千，宛如祥雲裊繞，具有水墨獨特的意境與造形美。

1 首先規劃好畫面的構圖。

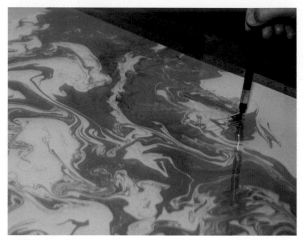

3 用毛筆輕撥水面，讓浮於水面上的墨紋得以隨心所欲地流動。

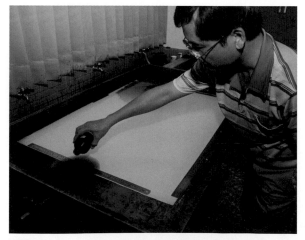

2 在比畫紙大的盛水盤上注入約八分滿的清水，滴入「油煙墨」。

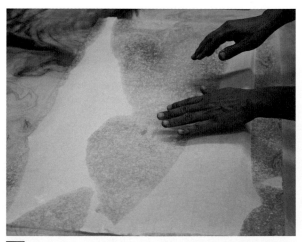

4 將畫紙小心地輕放入盛水盤中並伏貼水面。

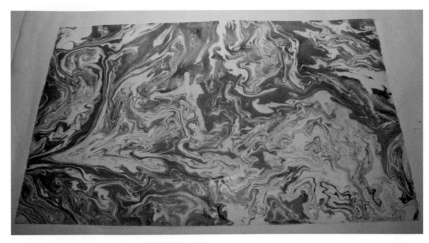

5 拿起畫紙後平放於桌面，以吹風機烘乾。

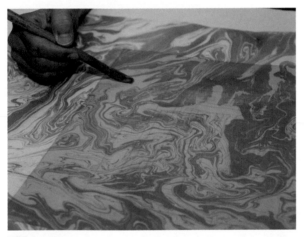

6 待畫紙乾透後，於畫面正中心處描繪民間信仰常見的金紙圖案。

7 金紙圖案之中再以工筆手法繪製「厭勝護身符」。

8 最後再強化金紙及平安符的立體感，作品即告完成。

【作品解說】

　　「幸福美滿、富貴榮華、健康快樂」是常民終生追求的願望，也是人們一生最稱心如意的總稱。畫面上將民間拜神所用的紙錢紋樣，醒目地呈現在畫幅正中央，並透過「隨性的拓痕」讓畫面呈現出流動帶狀的墨紋造形，有如祥雲裊繞；藉由它飄然靈動的自然紋理，穿過「福祿壽」三仙圖像，越過「祈求」，直達神界。最後，將紅色「厭勝護身符」，以寫實逼真的描寫手法，繪製於畫面正中心，並經由紅縈線牽引上達天聽，寓喻著人們的心願將隨雲煙昇天，直接由神靈承接而獲得庇佑，也象徵著常民對幸福、富足、康寧的嚮往與祝福將得以實現與完成。

王源東 ／ 祈求 ／ 棉紙、水墨設色 ／ 2012 ／ 45cm×70cm

卷 4
覆蓋與重疊

　　任何創作材料本身都有其獨有的特性與效果呈現的探討空間。如何讓應用在創作中的材料使其充分發揮所有可能性，是藝術創作中極為重要的一環。尤其是當代水墨畫的呈現，環境提供了更多材料選擇與技法對應的探索條件，掌握時代優勢以提高其表現能量顯然具有重要的價值。

　　而個別材料的特質開發有個別性所能呈現的功效；結合兩種或兩種以上材料同時運用在同一畫面上進行更多元的效果處理，則有更多面向的思考。讓材料的個別特性各自發揮其表現力度，然後因其多種材料的並置而產生差異性的狀態是一種表現的面向；將不同材料融合在協調的整體氛圍中，而產生新的視覺效果又是另一表現面向。

　　因此，本卷探討的技法內容，主要是透過運用不同材料複合的方法，讓複合過程中材料特性既彰顯個別效果，又同時能發揮相容相生的作用，表現出更多可能，以增進水墨畫表現的力度與空間。本卷內容共分為八個單元，分別是：

【烙痕】－以燒烙的方法製造燒痕與鏤空,重疊黏貼半透明的紙材以製造豐富的層次。

【紙漿】－透過自製紙漿可以自由塑造的原理,在具有一定厚度的紙材上作壓、印、刮等方法,製造肌理的變化。

【補土】－在紙面上鋪上一層補土(或 Gesso),利用未乾時進行肌理的處理,以輔助表現圖像的質感。

【墨漿】－使用墨汁和漿糊調和,形成濃稠的墨漿,再以滾筒沾墨漿在紙面上滾出粗糙的質理。

【厚彩】－運用顏料的透明性與覆蓋性,製造墨與彩相融、相襯與相疊的層次變化。

【黏砂】－以具有顆粒質感的材料,如陶灰泥、細砂等,黏著在紙面上造成粗糙的顆粒效果。

【漆疊】－利用可以堆高的水泥漆或保麗龍膠製造紙面凹凸的變化,再運用凹凸效果製造紋理。

【複貼】－在底紙上複貼各種軟性的紙材或布材,增進表現效果,並以透明的紙材覆蓋,表現圖像的多層次肌理。

Skill 01
烙痕

／莊連東、高甄孜

起

　　本技法主要是將三種不同質地的紙材加以覆蓋黏貼，透過「燒烙」的痕跡，營造出畫面中的多層次視覺節奏，透過虛實交錯的肌理表現、燒空的鏤洞以及疊合的紙材，反倒能映襯出一種極富視覺張力的創作語彙。

承

主材料：
選擇三種不同質感的紙材。
輔材料：
筆、墨、電烙鐵、漿糊、刷子等。

三種紙材分別用來作為作品的「底層」、「中間層」與「上層」，以半透明紙材作為選紙考量，藉以表現「質地」與「色感」之間的交錯對比。

線與線的對話

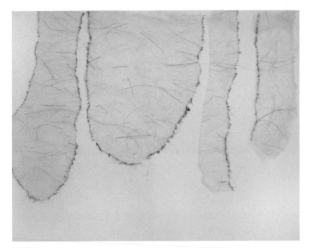

1 選擇紙張之後，決定想要表現的線條造形，用電烙鐵慢慢燒出痕跡，電烙鐵所燒過的紙張邊緣會出現褐色焦痕。而在紙張的選擇上，半透明與稍微不透明的紙張會有不同的視覺效果，粗糙的紙張或平滑的紙張也會讓燒烙出來的痕跡略有不同。

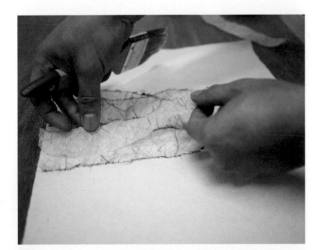

2 在底紙（作品最底層紙張）上塗上漿糊，再把燒好的紙張貼上，用乾的刷子將剛貼上的紙刷平（目的是將多餘的空氣擠出紙張與紙張的黏合縫隙）。

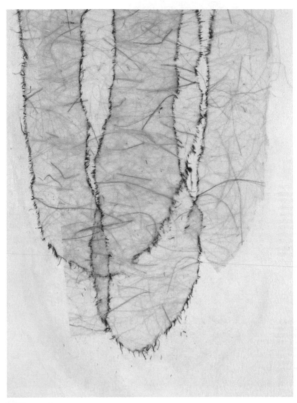

3 也可以將數張燒烙後的紙張重疊黏貼，透過不同透明度的紙張疊合，也會產生新的線性表現。而紙張燒烙的邊緣除了曲線之外，亦可以燒烙為直線或是其他造形。

點與孔的互滲

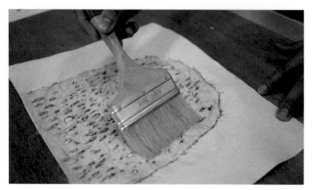

1 依創作需要，用電烙鐵燒出數個均勻分布或隨機配置的小洞。

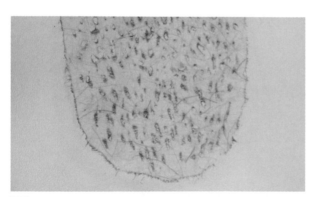

2 在底紙（最底層紙張）上塗上漿糊，再把燒好的紙張貼上，並用乾的刷子將剛貼上的紙刷平（目的是將多餘的空氣擠出紙張與紙張的黏合縫隙）。

3 黏合之後底紙即襯出鏤空的部分，形成不同質地的差異，不同於直接用畫筆點描，燒烙出的孔洞可表現出更為精細的邊緣質感與視覺肌理。這種小的孔洞燒痕適合表現作品中的細節，或是點與點的抽象組合，邊緣的焦漬更是保有了些許精緻的拙趣。

實與虛的穿透

1 用電烙鐵燒出大面積的洞，以「面」的表現為主。

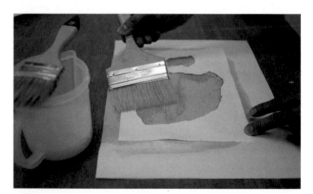

2 在底紙（作品最底層紙張）上塗上漿糊，再把燒好的紙張貼上，並用乾的刷子將貼上的紙刷平，將多餘的空氣擠出紙張的黏合縫隙。

3 黏合之後便可呈現出不同的色澤差異，疊合的紙材質感差異愈大，愈可輕易顯出其肌理對比。

創作應用主題：〈喜從天降〉

　　選擇以蜘蛛圖像作為本單元技法對應的對象，主要著眼於質感粗糙且具透明性的細絲紙，本身的紋理與蜘蛛毛茸茸的感覺極為相似，透明性則適合作多層次的重疊，當重疊後的厚度則更為貼近蜘蛛身體皮層的力度表現。燒絡所製造的痕跡與紙材感覺相當契合。燒出的漏洞經重疊覆貼後更能呈現豐富的層次變化。

1 選用一張非半透明的宣紙作為基底材，描繪出蜘蛛圖像。

2 在構圖的空白處以電烙鐵燒出相對應的孔洞，製造一些被穿透空間。

3 燒烙完畢後，於畫紙的下方再襯上一張底紙，製造兩種色差的層次感。

4 選用一張薄紙，將之燒烙成蜘蛛造形後，可貼製
於畫紙的上層。燒烙時也可依畫面需要製造出鏤
空或不同造形之孔洞。

6 使用相同的燒烙方式，在另外一張紙上製作蜘蛛
的腳部。

5 黏貼上層畫紙時，也可以稍微位移，突顯蜘蛛身
體的三個層次。

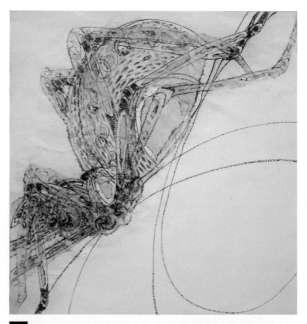

7 剪下蜘蛛的腳部後，再與身體部位重疊複貼。

8 為豐富畫面的層次感，待作品的主圖完成之後，再燒出數條不同弧度的線條。

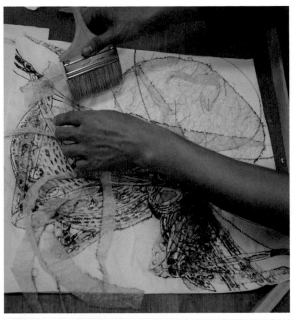

9 將之重複貼在蜘蛛下方空白處，模擬網狀的效果。

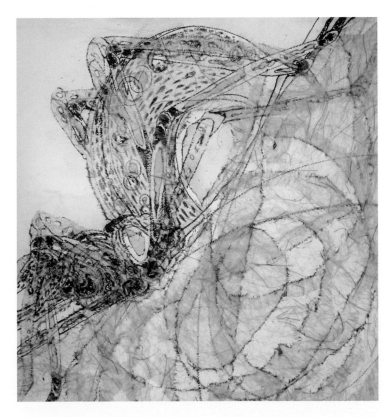

10 透過重疊黏貼，燒烙的痕跡則在畫面中產生了交錯的實體線性紋理，一部分線條屬於墨線描繪的痕跡，一部分是燒的痕跡，蜘蛛下腹部多重層次的質感對比，也帶出了網狀的迴路意象，落款鈐印後作品即告完成。

【作品解說】

　　伺機而動的蜘蛛由右上俯身向左下凝視著獵物的動靜，神秘迷離的氛圍在層層疊疊的紙材複貼與線條穿透的鋪排中，形成既沉穩又流轉的視覺狀態，墨線與燒痕共譜旋律的輕重緩急，色澤相近的紙材相互輝映成趣，一種緊張的氣氛在空氣中蔓延。

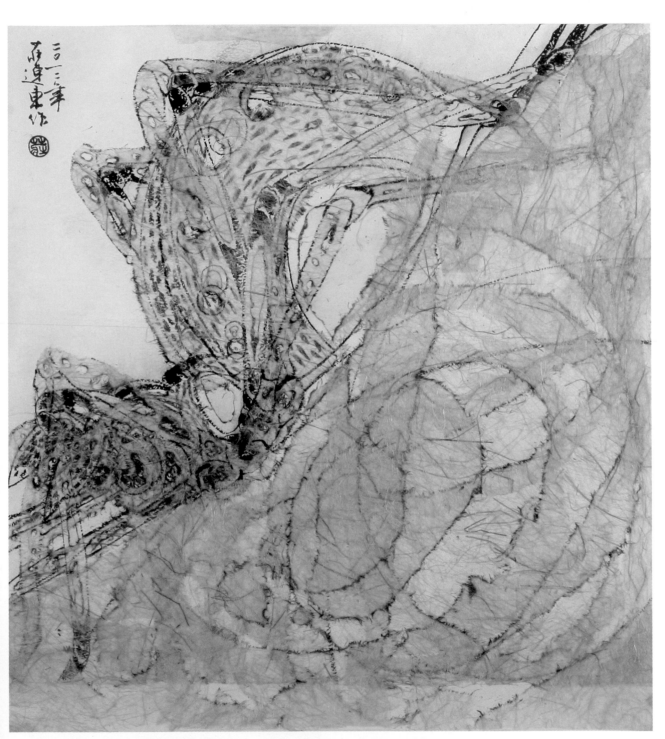

莊連東 ／ 喜從天降 ／ 生宣紙、細絲紙、水墨設色、漿糊 ／ 2012 ／ 45cm×45cm

Skill 02
紙漿

/ 莊連東、高甄孝

　　此技法主要利用紙漿的堆疊，製造紙質的豐富變化與厚度。堆疊在底紙上的紙漿，透過刮、刷、壓印、剔除部分纖維等方法來處理繪畫的基底材，些微差距的層次能夠更適切的達到強化圖像的效果。

承

> **主材料：**
> 各種廢棄紙張（如：報紙、繪畫練習回收紙等）、含紙筋長纖維的紙張、顏料、厚的底紙。
>
> **輔材料：**
> 果汁機、黏劑（膠糊或漿糊）、杓網、雕刻刀、硬質刷物（如：小刀、鬃刷等）。

運用在刮、刷、壓印、剔除紙漿的工具可依照想要表現的效果，選擇各種不同的工具。

紙漿塑造

1 左下到右上分別是：長纖維紙、粗麻紙、細麻紙、白宣紙和厚底紙。纖維愈明顯的紙張，因具有特殊質感，愈適合應用於此技法之中。

2 紙漿的作用在於製造具有「厚實感」與「粗糙」的繪畫基底，紙張的選擇上，長纖維的紙張會有一部分保留在紙漿中、一部分與含有短纖維紙張混合。若使用報紙等略帶灰色、有墨汁的紙張，則會讓紙漿顯得更黑。

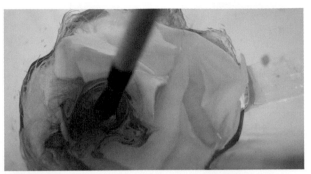

3 選擇紙張之後，將之撕成碎片，果汁機較容易絞碎。水與紙的分量一比一的原則，若希望鋪薄一點的紙漿可增加水分量，若希望鋪厚一點的紙漿可減少水分量。將碎紙、顏料、水以及少許膠糊（或漿糊）放入果汁機內打勻，黏劑加入的目的在於增加碎紙之間的黏度，水愈多所需要的黏劑愈多。

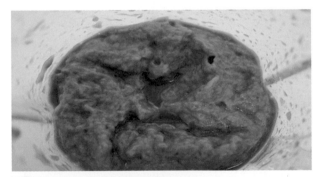

4 將紙張碎片打爛直至泥漿狀。

5 將紙漿以杓網撈起後，鋪於底紙輕壓，讓紙漿之間的黏著度更緊密，順便擠壓多餘的水分。視情況可以在半乾或全乾時做紙面效果處理和圖像描繪。

底面處理

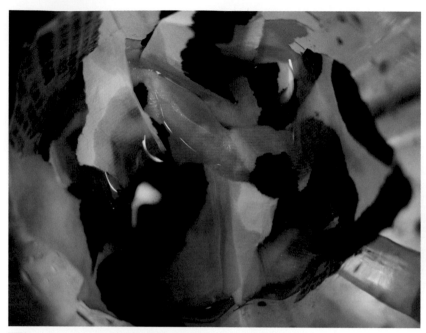

1 同樣將紙張撕成碎片後丟入果汁機,水與紙的分量一比一的原則,製成紙漿,若希望在紙漿表面可以刮出或透出不同色彩變化,可在紙漿裡加上不同色彩,前後層舖疊。

2 用紙漿製造出來的基底材,因具有「可改變的厚度」存在,所以在半乾溼的時候可以作「形」的壓印,形成紙張的半立體差異性效果。像是在局部,以壓印的方式製造肌理,用枸網印壓則會產生網狀格紋,亦可用小刀或硬物刮刷出線性紋理。

3 除了用枸網刮之外亦可用筆蓋壓印,範例中的效果即是以枸網細格紋加上筆蓋的圓點紋,這種小的孔洞壓印適合表現作品中具有凹凸對比強烈的細節,或是點與點的抽象組合,不同的現成物製造的紋理可以表達不一樣的描繪對象。

紋理刻畫

1 紙漿製作完畢後，將紙漿一層層平鋪於底紙上。

2 待乾後用小刀輕刮，用小刀刮紙面較容易控制較細的刮痕。在作紋理刻畫時，較特別的是紙漿半乾與全乾時刻出的感覺略有差異，半乾時刮出的效果細緻、模糊；完全乾燥時的紙漿上所做的刻畫痕跡較為俐落、明顯。

3 雕刻刀可刻畫出明顯的粗糙感與深刻的紋理，然而，紙漿肌理的製造，其實並非僅限於使用小刀或雕刻刀等常見媒材，只要是尖銳物或較硬的物品都可以應用，如指甲、原子筆蓋等。

創作應用主題：〈夜鷹低吟〉

　　紙漿堆疊出來的厚度利於作刮、刷、壓印與剔除等製造粗糙質理的處理，而經過處理後的紙漿表面呈現毛茸茸的感覺，適合表現貓頭鷹的羽毛效果。另外，不同的處理方法所產生的些微差異，更可以彰顯出貓頭鷹軀體不同部分的質感變化。

1 將紙張撕碎並放入果汁機。

3 撕紙置入果汁機加入色料，打成紙漿後平鋪於底紙上，顏色可依照之後想要的主色調選擇。

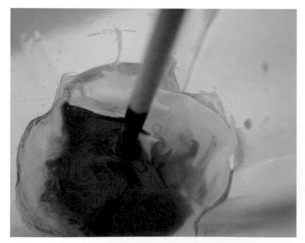

2 撕紙置入果汁機後即可加入色料，並開始打漿。

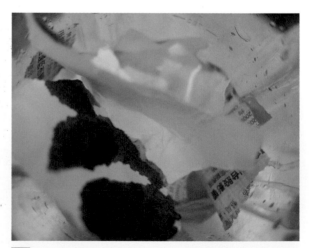

4 接著再選用有墨的紙張以及舊報紙，將其打成灰色的紙漿。

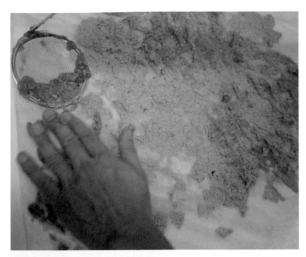

5 然後即可在底紙上鋪上第二層紙漿，以增加紙張厚度，並增添色彩的層次變化。

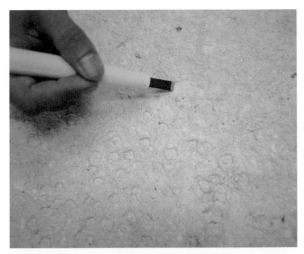

7 半乾時先使用筆蓋作壓印的效果，而全乾時再拿雕刻刀進一步作局部刻畫，以刮、壓方式兩種不同的方法製造紙面的粗糙效果。

6 趁紙張半乾時，先使用筆蓋作壓印的效果。

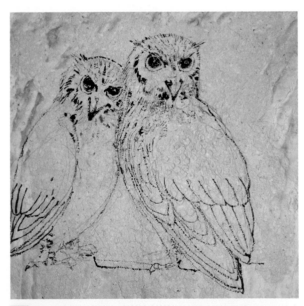

8 將畫紙上因雕刮殘留的「紙漿屑」清除後，畫上作品主題的輪廓線（貓頭鷹）。

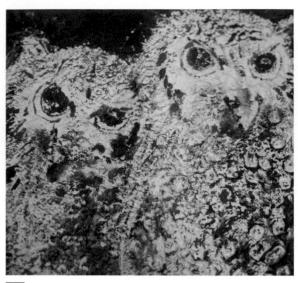

11 經過修飾，主體的質感呈現也愈趨寫實。

9 因畫紙本身已具既有厚度與肌理，再經過筆墨的描繪和暈染，便可逐步疊加出對比及質感的表現。

10 待作品的細節描繪到一定程度後，則可開始進行肌理的表現，以雕刻刀剃刮圖像的紋理，打破筆畫或壓印的痕跡，讓貓頭鷹的羽毛顯得更自然。

12 接著開始上色，在褐色顏料中調入少許墨汁。

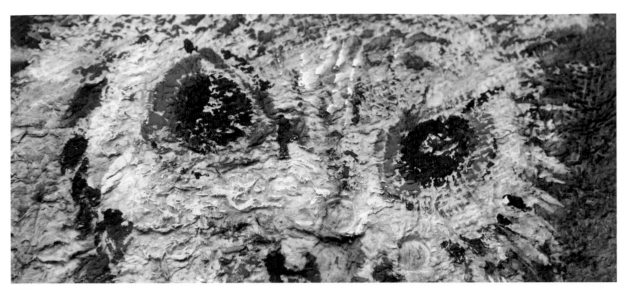

13 將褐色顏料調少許墨，畫在羽毛的部分增加厚實感。眼睛的部分則用較淺的褐色突顯貓頭鷹的眼神。

14 最後加強細部描繪，沾取一些白色顏料（亦可加入一點點墨）。

15 最後統整主題與背景的效果，把腹部羽毛再細刻，並將月亮染上淡黃色調以製造景深與氣氛，落款鈐印後作品即告完成。

　　相偎相依的兩隻貓頭鷹，毛茸茸的身軀緊密相靠，讓冰冷的寒夜增添些許暖和的溫度。
幾近黑白的畫面呈現，一方面突顯貓頭鷹本身的色彩特性，一方面表達寒意襲人的氛圍，
同時，回到最單純的視覺狀態，質材的些微變化都能清楚地傳達。

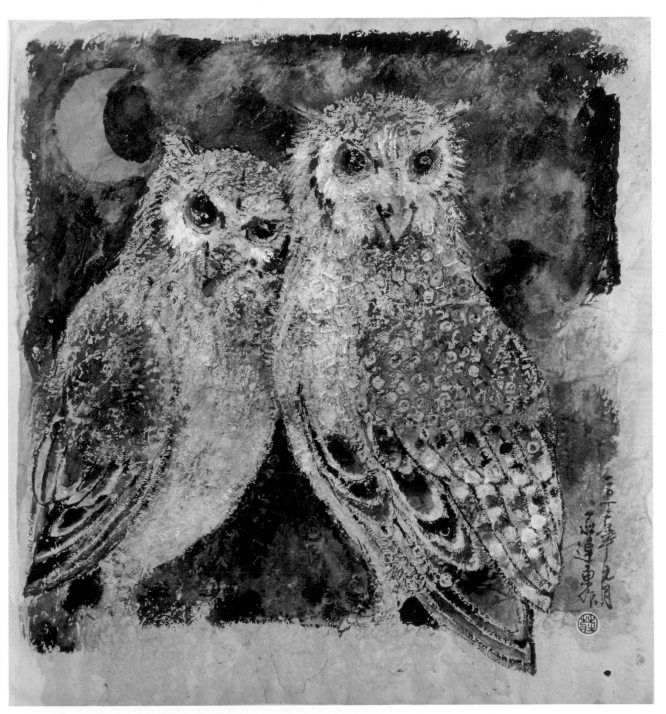

莊連東 ／ 夜鷹低吟 ／ 宣紙、報紙、水墨設色 ／ 2012 ／ 45cm×45cm

此技法透過補土（或 Gesso）在基底材上的堆疊形成厚度的變化，加強繪畫的表現力。在此，運用撲拍、塗抹與刮刷的方法增加肌理厚度，並製造不同的視覺效果。但在此技法中，作品的「基底材」適合使用較厚的紙張或是將薄紙裱褙於木板上當作創作的基底，有一定的厚度才能承受補土（或 Gesso）的黏著度與張力，並避免繪畫基底的損壞與變形。

Skill 03 補土

／莊連東、高甄斈

主材料：
筆、墨、顏料、厚的底紙、補土（或 Gesso）。

輔材料：
粗紋路海綿、可刮出痕跡的銳利物（如梳子、小刀、雕刻刀、尺等）、水盂。

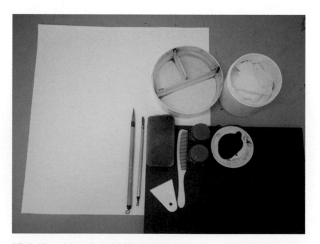

補土是一種用來填補牆壁縫隙的材料，具有快乾及方便塑造的特性製造肌理。Gesso 的功用與補土類似，但通常爲油畫的打底劑或輔助用品，顆粒精緻度比補土高。

輕拍營造的層次

1 將底紙鋪平後，使用粗紋路海綿沾補土，準備將之輕輕拍撲於畫紙上。

2 補土的輕微拍打作用在於製造具有「粗糙感」的繪畫基底。這樣的表現方式以細微的點狀表現為主，除了能夠讓平面質感更為細緻外，在光影角度不同時亦會產生些許半立體的陰影，增加繪畫的可變性。

3 以海綿的另一邊沾墨汁在紙上拍打，讓墨與補土相互融合。

4 海綿本身的紋路會影響點狀效果的密度，也可依自己喜好找類似物品（如菜瓜布、鐵刷等）製造不同的顆粒效果。

5 沾染的補土與墨色也可透過加水，改變其濃度。

6 沾染補土時，可以在局部以較淡的墨或（沾水）稀釋的補土製造不同的層次。

隨機塗抹的效果

1 除了使用海綿沾染補土之外，也可用手指當畫筆。

4 趁著塗抹的補土未乾時，再利用紙張的暈染特性與水、墨的混合，以另一根手指沾墨混補土作出更細緻的細節表現。

2 沾取補土塗抹在紙張上，方向、厚度依個人喜好調整。

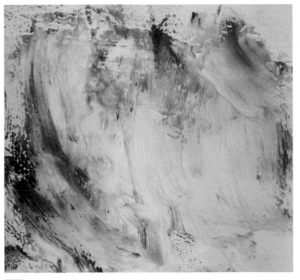

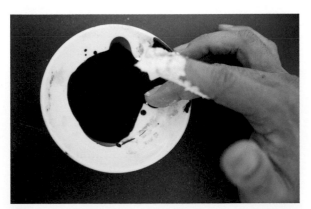

3 肌理的製造，除了厚度之外，也可加入墨色的濃淡變化。

5 由於手指沾補土塗抹出的線條會較柔軟，混合墨與水的變化，局部地方可用水輕輕塗抹，讓墨色的層次更為豐富。補土的特性就是「易乾」、「容易塑形」，並且可以與水、墨融合減緩乾燥速度，所以，可以依照個人繪畫喜好加墨、加水。

刮梳的線紋效果

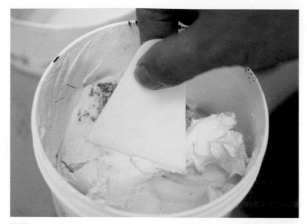

1 亦可透過「硬物」刮疏的概念，用以處理大面積的層次。

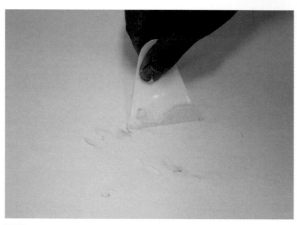

2 首先，以平板沾刮補土在想要製造質感的基底鋪上補土，鋪得愈厚，之後能刮出的痕跡愈深，變化愈大。要注意的是，因為補土的黏性較強，建議使用較厚的底紙，才不會在繪畫或創作過程中造成過度變形影響描繪。

3 接著使用尖銳的物品刮出凹痕，未乾或半乾時較容易塑造造形，全乾時則需要較尖銳穩固的工具才能刻畫（如雕刻刀）。

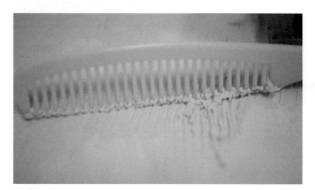

4 若要整齊的線條，可拿梳子平刷，就會有「排狀」的紋理出現。

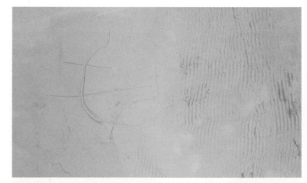

5 若補土厚度不足，也可於增加補土後繼續刮梳。而後加上的補土若在過程中覺得太厚也可以趁未乾時去除，全乾的補土則需用砂紙慢慢磨。

創作應用主題：〈恆久守候〉

　　歷經時間的沉積，斑駁的牆面呈現了豐富肌理層次，而塑造刻畫在上面的半立體浮雕造型，充滿了凹凸、顆粒與裂痕的變化，運用鋪上補土（或 Gesso）的技法製造牆面的粗糙效果，並透過掌握材料與墨彩相融與運用筆墨痕跡刻畫的技巧，完成層次厚實的畫面。

1 首先，於底紙上構圖並以墨汁描繪出圖像的基本輪廓。

3 逐漸加強肌理效果的同時，畫面中的線條也漸趨模糊。

2 構圖確立後，用海綿沾補土輕拍畫面，製造類似牆壁的粗糙效果。

4 建立基本的畫面質感後，開始加入墨色的層次變化，以海綿沾墨拍撲出明暗面的效果。

5 同時也可以手指沾補土在紙面上摩擦，讓畫面局部增加細部柔軟的感覺。

7 再利用梳子局部梳刮，以加強質感紋理。

6 趁補土未乾，用硬板在畫面的局部刮出平整效果。

8 例如在馬的後腿處，加入梳子梳刮，不僅可豐富質感紋理，橫向的直線肌理，也為畫面帶入了些許的速度感。

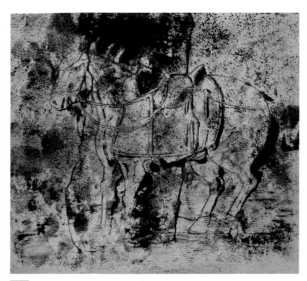

9 而補土乾後，再用毛筆沾墨補強線條與肌理表現，將明暗立體感逐漸突顯出來。

11 最後調出暗紫褐色調，進行畫面的整體敷染與細節修飾。

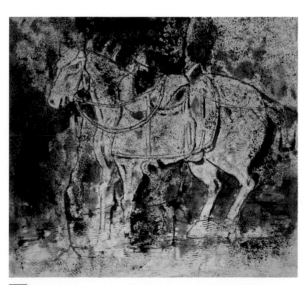

10 待墨乾後，施以乾筆技法乾擦出細微的筆觸。

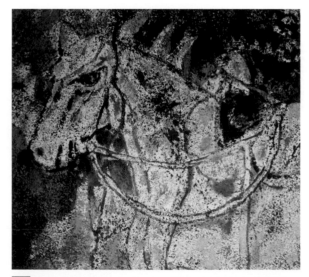

12 最後檢視畫面，透過色調的修整表現出古樸的感覺，落款鈐印後作品即告完成。

【作品解說】

　　是傳遞歷史千年過往的情懷，是見證曾經繁華的守候，斑駁的紋理，沉澱的色澤與厚實的質地，細數著時間流轉的軌跡，無聲的駿馬，靜默的觀看，來來往往的塵世煩囂依舊喧騰，曾經的興衰起落，終將隱然沒入時間洪流之中，煙消雲散。

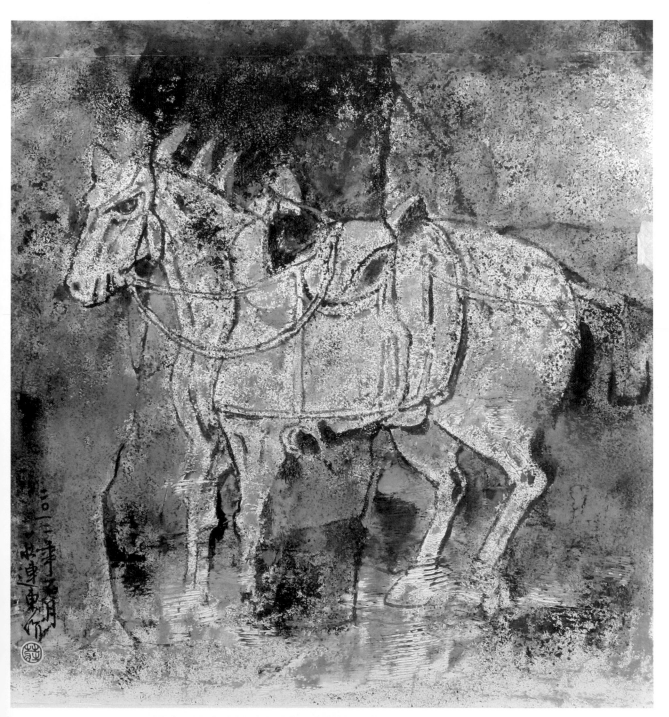

莊連東 / 恆久守候 / 生宣紙、水墨設色、補土 / 2012 / 45cm×45cm

Skill 04
墨漿

/ 莊連東、高甄孛

起

　將墨、彩以及漿糊調和成「漿糊墨」或「漿糊彩」等濃稠的材料後，再透過手、滾筒與毛筆的運用，將其於底紙上形塑具有厚度與粗糙的質感。以創作的表現來說，「墨漿」的特色在於其能堆砌出厚實且富層次變化的墨痕，「彩漿」則可形塑平滑的色感，對於平面繪畫來說，具有重疊覆蓋與質感強化的效果。

承

主材料：
筆、墨、廣告顏料、紙、漿糊。

輔材料：
滾筒、平底調盤（光滑的金屬板或是大玻璃片亦可）、水盂。

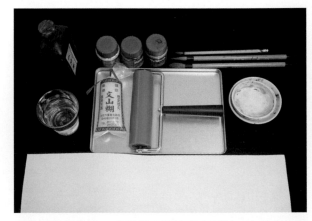

關於顏料的調和，建議使用的是廣告顏料，由於廣告顏料的顏料分子比較粗，與漿糊混合後仍能夠呈現出明顯的色彩。

滾動的墨跡

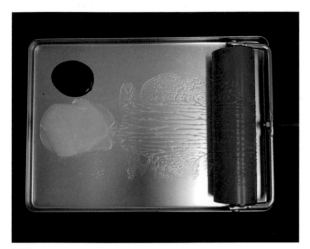

1 滾墨之前，先在盤子上用滾筒調墨與漿糊，漿糊的濃度可自行調置，漿糊愈多墨紋愈淡。

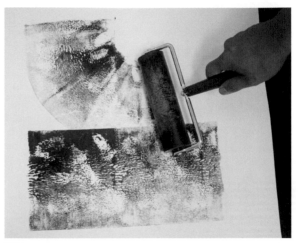

3 當墨漿至調和完成後，就可以在底紙上滾墨了，滾墨時力道要輕，以免破壞紙張。由於墨與漿糊混合後，具有較強的黏著性，比較不會隨著水分產生明顯暈染效果，因此在紙上作直線或是弧線的滾動時，非常適合製造粗糙的質理。

2 調和完畢後，先將滾筒拿起從側面觀察漿糊的厚度。可以發現漿糊愈厚，其所滾出的紋路愈粗糙。相反地，當漿糊愈薄，所滾出的紋路則愈細微。

4 以滾筒滾墨的方式，適合製造大面積的「類拓印」效果，有些墨跡較清楚，某些墨跡則相對模糊。而滾筒邊緣的框線也常會被滾壓於畫面之中，此時可再滾一次，用較乾薄的墨漿，掩蓋滾筒的框線痕跡。

平滑的色感

1 除了使用滾筒調墨之外，也可以運用手指將顏料與漿糊調在一起，手指調和的特點在於，彩漿的均勻程度較難掌握，然而這也讓色彩添加了更多隨機的趣味。

2 彩漿調和完畢後，用手指沾取塗抹在紙上。

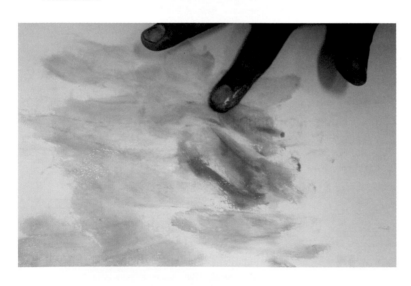

3 趁著彩漿未乾之際，於局部混入不同顏色的彩漿，混色時應輕輕塗抹，利用漿糊的可塑性，讓色彩的層次變得更為豐富。而漿糊乾燥後會形成半透明薄膜，使色彩看起來更為平滑、具有光澤。

厚彩筆觸的堆砌

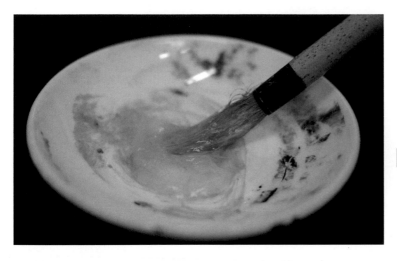

1 若使用毛筆沾顏料（或墨）再與漿糊調和，則可調和出濃稠厚彩。顏料與漿糊的比例沒有絕對的數值比，漿糊加得愈多，愈容易製造突起的質感，但色彩也會相對變得較淡。

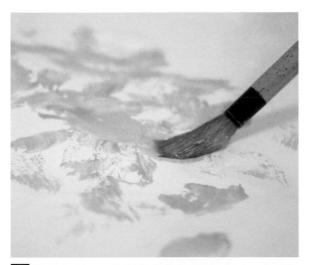

2 接著將厚彩以筆觸的表現方式畫在紙上，若覺得過度濃稠，也可加入少許水分，增加繪畫筆觸的流暢性。

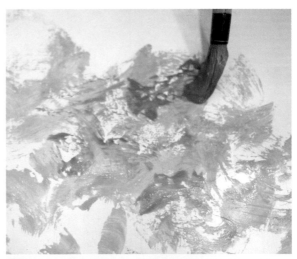

3 此外，厚彩也能沾染其他顏料進行混色，趁著厚彩未乾前補上筆觸，除了可以加強肌理效果之外，也可以製造出如油畫般的覆蓋筆觸。

創作應用主題：〈靜泊待渡〉

　　運用墨漿與彩漿鋪陳的粗硬感與乾燥效果，適合表現海岸邊經過陽光曝曬與鹽水侵蝕的屋宇、水泥地與漁船的表面質感，而在堆疊與覆蓋的過程中，消融粗硬的痕跡所留下的筆觸，並能以柔軟的調性，既表現出這些物質的力度，並調和畫面的視覺效果。

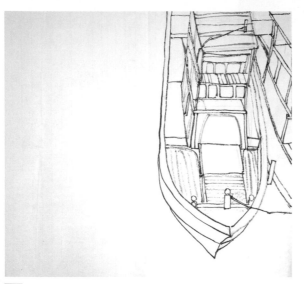

1 於畫面中以淡墨確立構圖與輪廓線。

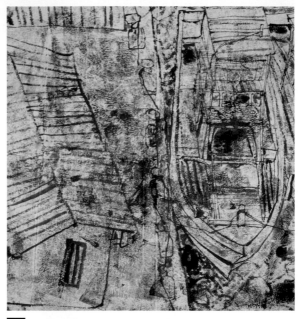

3 用筆沾取「墨漿」修飾圖像造形並逐步強化底稿上的線描筆觸。當線條架構確立後，可開始以較大面積的墨處理明暗的結構。

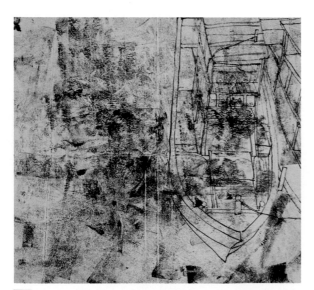

2 加入肌理效果，先用滾筒依據畫面明暗位置的規劃，滾出一層具有濃淡變化的肌理質感。

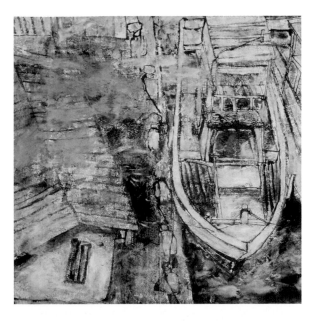

4 接著以單純的溼墨作局部暈染，趁溼墨半乾時，將墨彩混合漿糊，用筆沾取繪製細節，逐漸添加局部的色彩。

5 或可使用手指沾顏料調漿糊，輕抹畫面製造色彩的漸層效果。

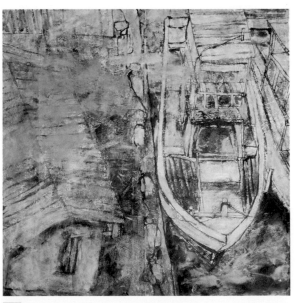

6 最後在畫面中染上淡彩與淡墨，統一作品的整體色調，落款鈐印並稍做裁剪後，作品即告完成。

【作品解說】

　　承載著多少生活仰仗的期盼，擺渡在塵囂與夢境之間，尋找未來與夢想，日日夜夜，哺育世世代代生命的傳遞；細數著多少生命流轉的記痕，默默凝視來來往往的足跡影蹤，冷眼觀看人世間愛恨情仇的流轉，歲歲年年，不變的是謙卑的胸襟與情懷。

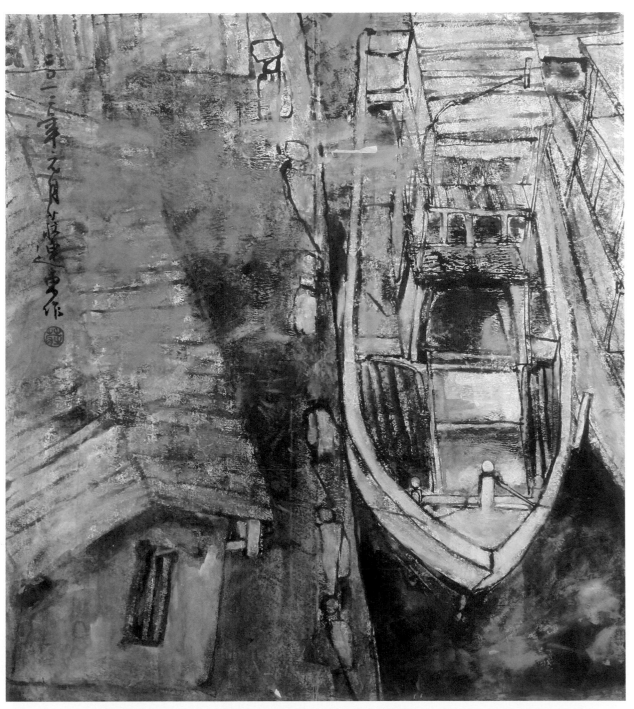

莊連東 ／ 靜泊待渡 ／ 生宣紙、水墨設色、廣告顏料、漿糊 ／ 2012 ／ 45cm×45cm

Skill 05
厚彩

/ 莊連東、高甄孕

起

　　色彩的運用方式在繪畫學習中是重要的課題，此技法即是運用不透明顏料的「覆蓋性」與透明顏料的「暈染性」，透過交互地搭配，突顯色彩感的前後層次關係。此技法需注意水分的運用，若能明確把握色彩的乾、溼、濃、淡等調色變化，繪製時就能清楚地刻劃出色彩的多層次表現。

承

> 主材料：
> 筆、墨、顏料、金（銀）色顏料、紙。
>
> 輔材料：
> 碟子、水盂、碟子。

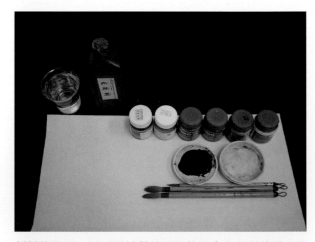

　　顏料的選用，因不同材質其呈現效果也會有所差異，入門者建議可用廣告顏料，其覆疊效果較佳。金、銀色顏料的選用，除了有市售混合膠質溶劑的廣告顏料之外，也可自製，將金、銀粉末與繪畫用膠（如國畫用膠、三千本膠）調和。

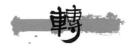

厚彩的塗擦

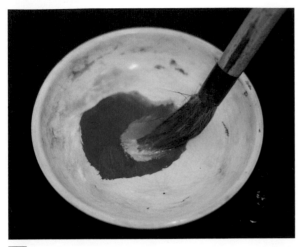

1 取適當顏料（任何色彩皆可）沾入碟中，準備進行調色。

3 用筆在紙面上摩擦、塗染，製造塊面、擦痕的筆觸，厚彩以乾筆為主。

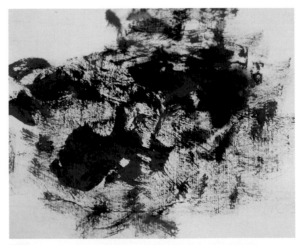

4 最後在既有的厚彩上，混合濃淡不同的乾墨皴擦，可使色彩厚彩的顏色更為沉穩，且增加更多的質感層次。而在這個技法中，也可以先行施墨再加入厚彩的皴擦，所營造出的效果會略有不同。

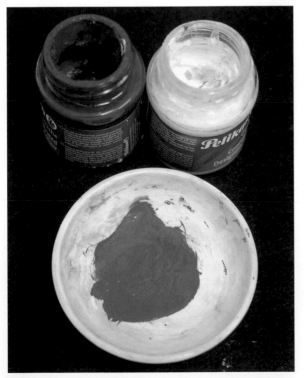

2 接著加入少許白色顏料，讓色彩的不透明度提高，並增加色彩的覆蓋性。

渥底的疊彩

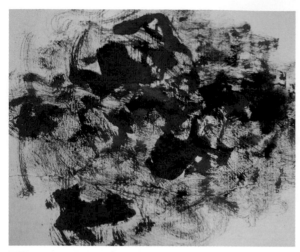

1 以乾筆的皴擦在紙稿上打底,建立製造明確的質感效果。

3 淡彩調和時,將色彩顏料加入兩倍以上的水,讓色彩可以輕易地暈染。

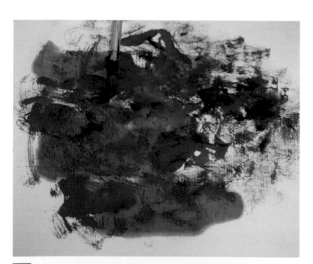

2 接著染上同色系的淡彩,以此豐富畫面的色調。

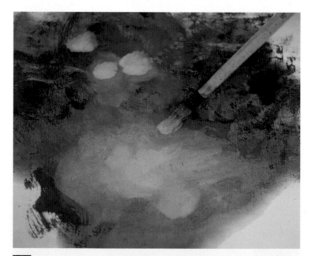

4 最後趁著淡彩未乾時,在局部混入色彩,可依畫面需要混入較淺的色彩,或是濃度較高的顏料。混色時筆觸放輕,輕輕塗抹,可讓色彩的層次更為細緻。也可混入更多的白色顏料,挑染出局部亮點,營造畫面的明度變化。

金銀顏料的覆蓋

1 首先於底稿上加入墨色或顏料的塊狀暈染。

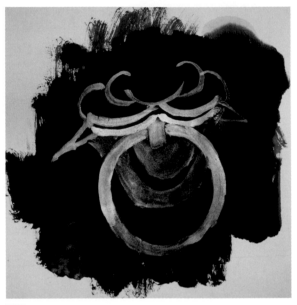

2 趁底稿半乾時，以金、銀色顏料於即有色塊上描繪出圖案。描繪時需注意金銀顏料的濃稠度，若太稠可加入少許水分，增加筆觸的流暢性。

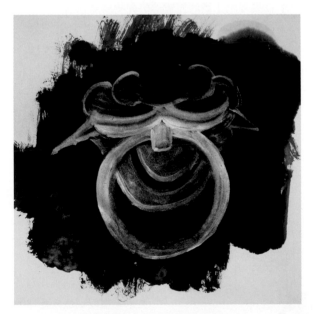

3 趁顏料未乾前，也可加入細微筆觸的描繪，或用水分將金、銀顏料慢慢暈染，利用金銀顏料與底色的對比性，突顯出描繪的主體。這種技法非常適合用來描繪具有金屬特質的物件，描繪時底色愈重，其厚實感也愈強烈。

創作應用主題：〈神威凜然〉

　　木雕彩塑的神像，歷經灰塵沾染與煙火燻烤，色澤變得沉鬱而凝練，而些許的落漆與褪色，更讓神像顯得古樸而典雅。運用不透明色彩的覆蓋與透明色彩的滲染，融合厚重的濃墨與線條，呈現神像結實的實體感，並彰顯他的威嚴與氣勢。

1 用一般炭筆構圖，勾勒出作品的構圖與主體輪廓。

2 為表現出主體的厚實感，先將濃彩以塊面塗繪與皴擦等方式為主體填色，並留下輪廓線的位置。

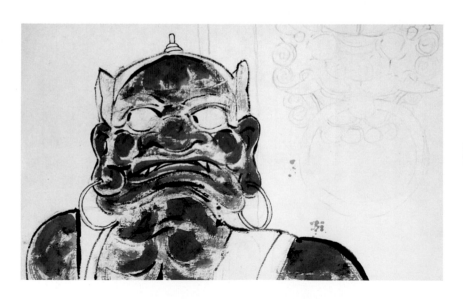

3 趁顏料未乾，用墨勾勒出輪廓線，為求線條的變化，在勾勒線條時，讓部分線條與顏料接觸稍微暈開，部分則為乾線，然後並以乾墨輕刷加入輕微的肌理。

260

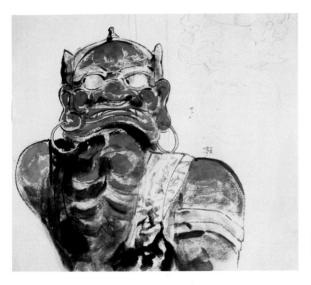

4 接著可用濃淡不一的墨，處理主題的明暗層次與墨韻變化。

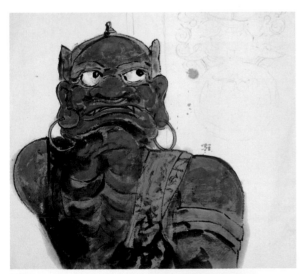

5 將畫面中的主題輕染淡彩，趁暈染處未乾，在圖像的亮面染上較厚的色彩，增加色彩的飽和度。

6 趁顏料半乾，調出混和較多白色的高明度厚彩。

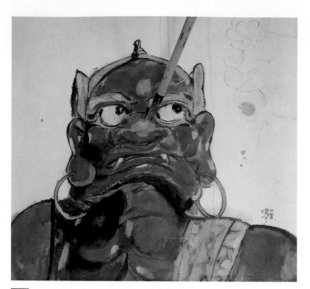

7 利用厚彩的遮蓋性，點畫出畫面中的亮面，並修飾細部的變化。

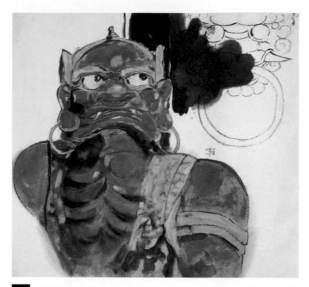

8 背景的部分，為了製造出對比效果，可先在主體周圍以墨稍微暈染，簡易的勾出位置。

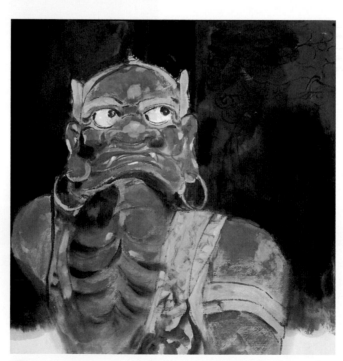

9 避開主體後，再以墨或較深的色彩刷染背景。

10 最後在背景處的墨色半乾時，以金色顏料畫出門扣造形，
並以毛筆沾水，輕微地刷開局部顏料，製造朦朧的效果。

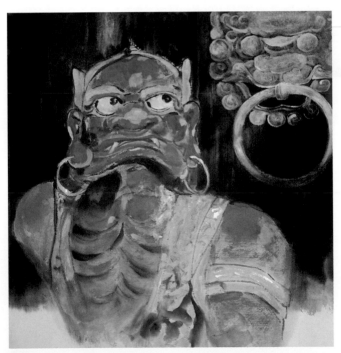

11 確認畫面的整體完成度後，落款鈐印後作品即告完成。

【作品解說】

　　微仰的目光向斜前方遠眺，動勢的身軀輕俯前傾，似乎處於備戰狀態的神祈，仿若全神
關注的凝視每個環境的情況，盡心的護佑人間的一切，懲惡揚善，千古不移。厚實的質感
表現，傳遞著堅定與沉著，更表徵著一份人們完全的信賴。

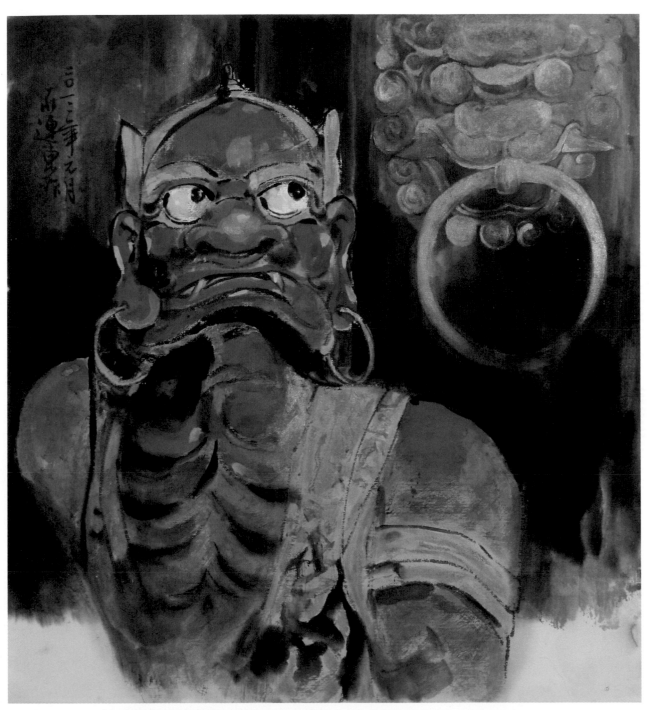

莊連東 / 神威凜然 / 生宣紙、水墨設色、廣告顏料 / 2012 / 45cm×45cm

Skill 06
黏著

／莊連東、高甄崒

　　畫紙底稿的質感效果，可以利用黏著或噴灑異質媒材的方式，改變底材的質感肌理。本技法運用白膠黏著細沙、陶灰泥、噴漆（石頭噴漆、大理石噴漆）等不同的粗硬物質，結合傳統筆觸描繪的繪畫方式，在具有粗糙粒子的基底材進行表現，藉此增加繪畫圖像的層次和視覺張力。

承

主材料：
筆、墨、顏料、紙、細沙、陶灰泥、石頭噴漆。

輔材料：
白膠（或其他具黏性的黏著劑亦可，但效果會不同）、水盂、碟子。

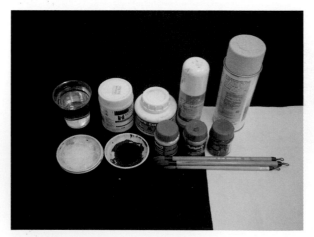

陶灰泥是一種混有黏膠的粗糙顆粒混合物，細沙為經過處理的細黃沙，沒有黏性，石頭噴漆則可製造類似石頭般的粗糙表面，以上媒材一般美術用具店應有販售。

黏著的粒子

1 先在紙張上塗上白膠（若不要太黏稠，白膠可加少許的水，降低黏度），依畫面變化分別抹灑上粒質較細的陶灰泥和顆粒較粗的細沙，製造不同的顆粒感。

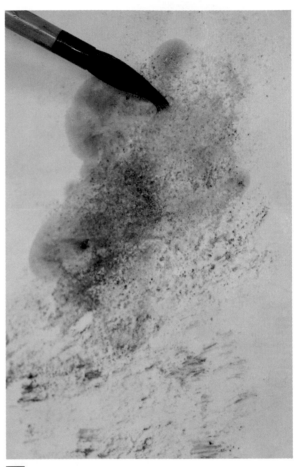

3 最後可再加上淡墨或淡彩的暈染，讓畫面同時具有粗硬與溼軟的雙重效果。

2 待乾後用毛筆沾墨後，輕輕的在陶灰泥與細沙上乾擦，表現出粗糙的肌理。

噴漆的運用

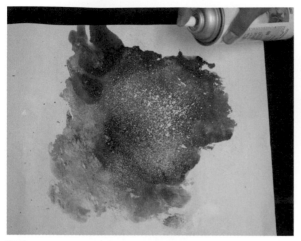

1 在圖像或肌理質感完成後，噴上具有紋理質感的噴漆。

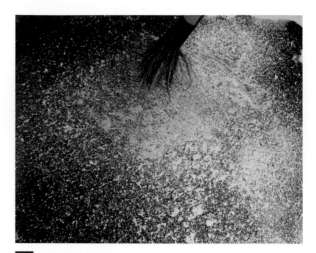

3 在噴漆未乾時，以乾筆沾墨局部塗抹，慢慢地乾擦出局部墨色的層次表現，噴漆全乾時的皴擦，則有另一種效果。

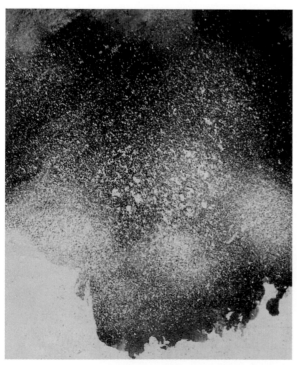

2 不同質感的噴漆與顏色也可以產生不同視覺效果，範例中使用的是石頭噴漆。

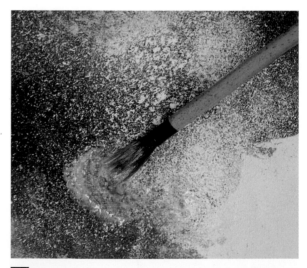

4 半乾時也可以在另外的地方用溼筆局部暈染，模糊噴漆清晰的紋理，增加軟質調性，使畫面產生不同的效果。這個技法當中，能夠製造質感的噴漆還有其他顏色、種類，可以產生不同視覺效果，噴漆半乾時的處理可以模糊痕跡，全乾時可以讓噴漆本身的紋理更清晰，重點在於水分與乾燥時間的運用。

粒狀的局部去除

1 將白膠（或其它黏著劑）加少許水，輕輕塗抹在紙張上。接著，將沙子或陶灰泥鋪上。

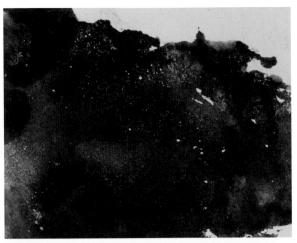

2 待全乾（或用吹風機吹乾），用濃墨（或濃彩）溼染。

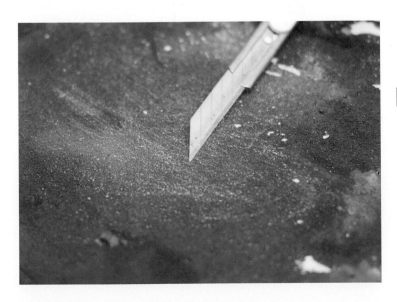

3 全乾後，用小刀輕輕平刮，顯露出細沙或陶灰泥的顏色，細砂與陶灰泥掉落後，紙面便會因細沙或陶灰泥顆粒大小的不同，呈現不同效果。因細砂混白膠或陶灰泥中的顆粒物不易滲水，所以可以稍微隔開墨汁的滲染，但細砂等顆粒物又具有會被小刀磨損或是刮除的特性在。因此，藉著這些材料的特徵連結運用，繪畫的效果也因此變得更為多元。

創作應用主題：〈舞動旋律〉

　　粗硬而具有顆粒感是蜥蜴表皮的特徵，而粒質粗細不同的陶灰泥和細沙在透過墨與彩的混融後呈現的效果，能適切地表現出蜥蜴表皮和背景的不同感覺，而反映出不同顆粒感的細沙、陶灰泥、石頭噴漆和顏料，製造了豐富的視覺與空間層次。

1 以碳筆在底紙上構圖，勾勒出主題的輪廓線。

3 基本質感建立後，半乾時便可用墨勾勒出具體的輪廓線，待全乾後再加以乾墨輕刷製造筆觸肌理。

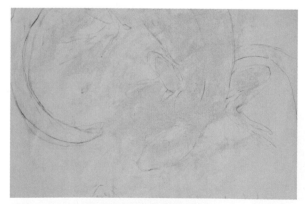

2 在畫面中預定加入特殊質感的部位，先塗上白膠再隨意的鋪上陶灰泥和細沙，使畫面呈現陶灰泥和細沙具有顆粒狀的粗硬質感。

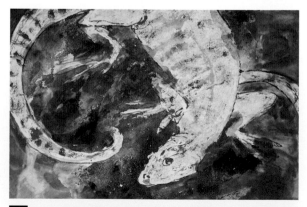

4 為突顯主題與背景之間的前後關係，背景部分以濃淡不一的墨色，加入明暗墨韻的變化。加入墨色後，更能突顯陶灰泥與細砂所製造的實體顆粒感。

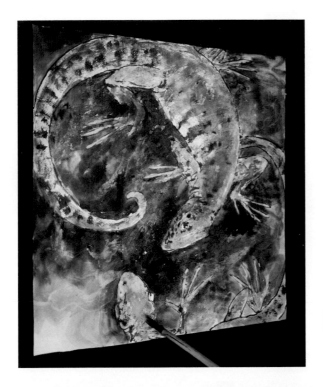

5 精細描繪主題，以避免
加入質感效果後，無法
回頭補強畫面精緻度。

6 如圖所示，上色後主題的細部顆粒質感即漸漸浮現出來。

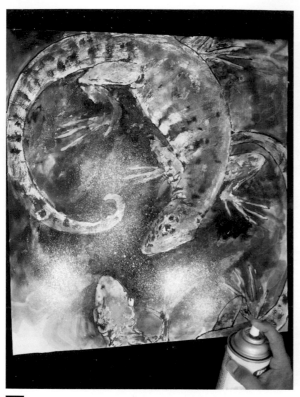

7 待畫面半乾後，再使用石頭噴漆，噴灑局部以及背景，強調質感效果。

8 噴上石頭噴漆後，畫面即出現細碎的白色痕漬。

9 石頭噴漆乾燥後會呈現出粗糙的硬質肌理，趁噴漆未乾時可用毛筆乾擦，或是以毛筆沾水暈染局部，刷抹出需要的造形。

10 利用毛筆的乾擦或暈染，使石頭噴漆的效果顯得較為自然。

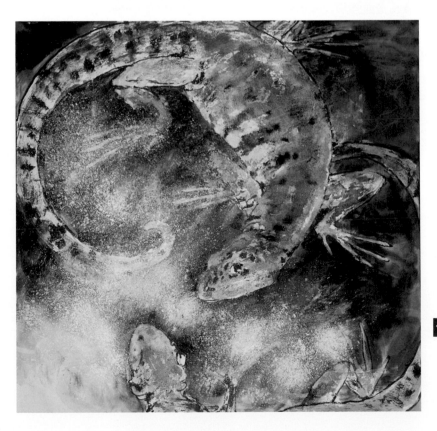

11 待紙張乾燥後，以淡墨及淡彩進行整體色調的暈染，製造朦朧的氣氛，並做色彩局部強化突顯主題。最後並落款鈐印，作品即告完成。

　　相互對應且同時協調的兩種旋律構成畫面強烈視覺流轉的力度，一上俯一下眺，一傾左一右移，既分離又交錯。左邊與上方占有較大面積，似乎在力量的輕重上分出賓主關係，而質理的營造，除了圖像效果，也使畫面不顯得太過輕浮。

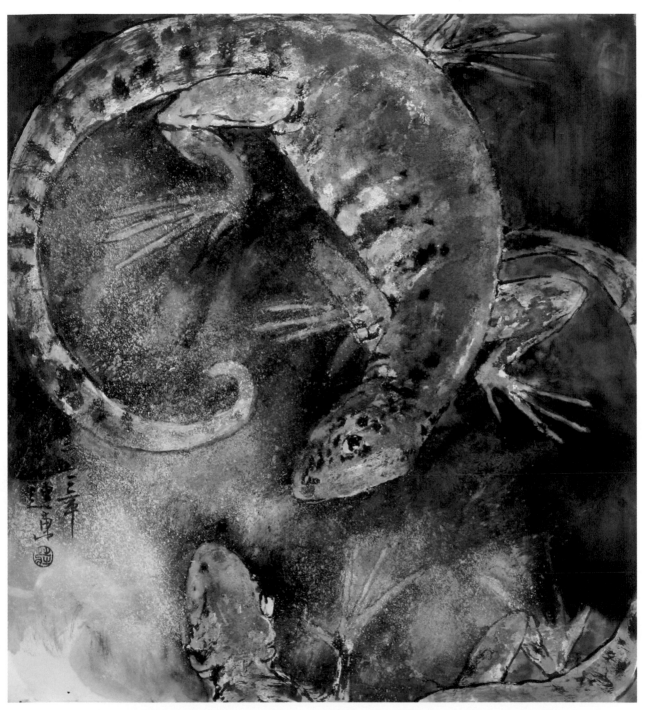

莊連東 ／ 舞動旋律 ／ 生宣紙、水墨設色、石頭噴漆、細沙、陶灰泥 ／ 2012 ／ 45cm×45cm

Skill 07
漆疊

/莊連東、高甄孛

起

　　本單元運用水泥漆、保麗龍膠作為輔助材料,這些材料黏稠且乾燥後會硬化,具有形成厚度的特性,在紙張正面與背面使用方法和處理順序不同時,會產生不同的效果與層次。

承

主材料:
筆、墨、顏料、紙、水泥漆、保麗龍膠。

輔材料:
竹筷子、水盂、碟子。

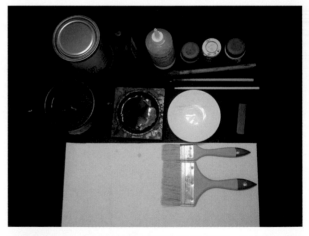

示範中使用的顏料為廣告顏料和朱砂墨條,可依個人喜好選擇其他顏料,保麗龍膠則可在一般書店購買,但要注意其黏性強、乾燥時間較長。

凸痕的紋理

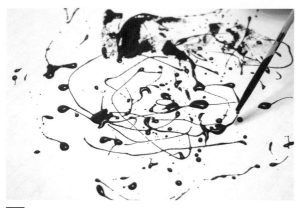

1 利用水泥漆濃稠而容易堆疊出厚度的特性。用竹筷子沾水泥漆，在紙面上隨意滴灑抽象造形或刻意畫出圖案，製造紋理的厚度。需要注意的是：水泥漆乾燥之後較難清洗，沾染的工具若要再次使用，建議一定要立即泡水、清洗。

3 裱褙時要先在裱褙紙塗上漿糊（濃度約濃牛奶狀），先對準紙張的一角，將上有水泥漆的作品輕放定位後，用裱畫刷（或寬油漆刷）平刷，在這個步驟中刻意壓出凸紋的效果。如圖所示，原紙張的反面即成為有凹痕的正面。

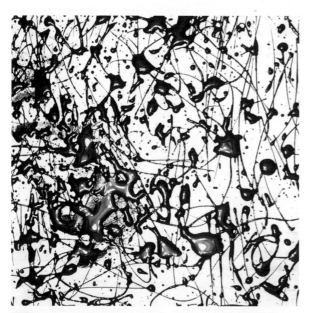

2 待乾，將正面（有厚度的那面）朝下反面裱貼在另一張紙上。

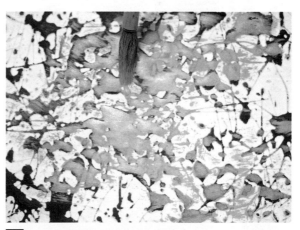

4 紙張乾燥後，可以淺色的濃彩作皴擦，讓皴擦的顏料顯現紋理及凸痕效果。將筆壓成扁平狀，輕刷更容易達到此效果。也可以用「墨」來作乾擦或暈染，會有不一樣的視覺效果。

厚度的堆疊

線性的強化

1 將保麗龍膠調入色彩，成為有顏色的保麗龍膠顏料，可先用碟子調出顏色，接著倒入罐裝保麗龍膠內，用竹筷子攪拌均勻。若不攪拌均勻，所擠出的線條就會有不勻稱的色彩變化。

1 在此技法中，黑色水泥漆可當成「墨」的概念來使用，透過加水調整其濃稠度。首先用竹筷子沾水泥漆，在紙面上隨意滴灑，若希望高低層次落差更大，也可等待乾燥後再逐次堆疊。完全乾燥後，水泥漆愈濃厚的部分，其光澤反射也愈強烈。

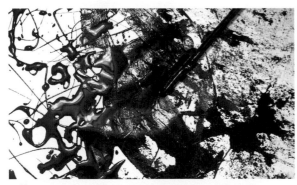

2 趁水泥漆未乾時用筷子平刷，將水泥漆刷出乾、溼不同的質感變化。

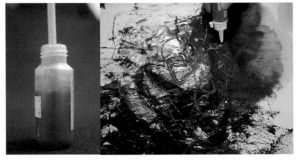

2 將攪拌均勻的保麗龍膠顏料，以「擠壓」的方式依照畫面需求畫出線條，擠壓的方式比較容易掌控線條的扭曲變化，強化線條的立體效果。

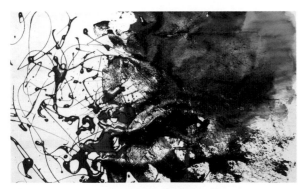

3 由於水泥漆具有溶於水的特性，因此也可以製造乾擦、暈染的表現，若加水稀釋，則可增加黑色的暈染程度，增加軟質調性。由範例圖中即可看見滴灑、平刷、暈染等不同技法產生的乾、溼、濃、淡變化。

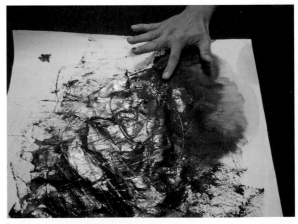

3 趁保麗龍膠未乾時，也可以在局部以手指塗抹，改變保麗龍膠在畫面上的厚度。

創作應用主題：〈澤畔共戲〉

　　河岸泥沼沙土相混，軟硬不一，經浪潮沖刷後則顯得凹凸不平，尤其螃蟹穿梭更製造坑洞與凹陷的痕跡，運用製造凹凸效果的本技法處理泥沼的感覺，形塑仿若可以讓螃蟹真實穿梭其間的場域感，同時傳達豐富的肌理層次與空間效果。

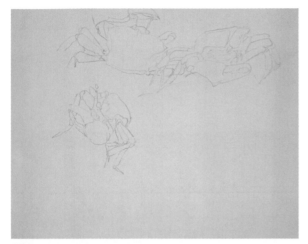

1 用碳筆構圖，畫出主題的輪廓線。

3 將紙張翻面，在主題位置之外的區域隨意滴灑水泥漆，製造凹凸不平的肌理效果。

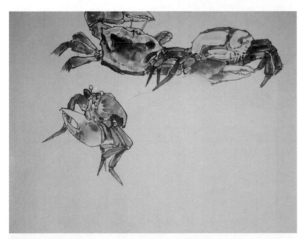

2 開始描繪時，先勾墨線再混入色彩，逐漸勾勒出主題的形象。

4 等待水泥漆乾燥的同時，在另一張紙上刷上漿糊，第二張紙的面積建議可比原作品稍微大些。刷漿糊的時候，從紙張中心開始，由內而外平刷。此外，桌子必須是防水光滑面，除了方便清洗外，也較能保持紙張的溼度以利裱褙。

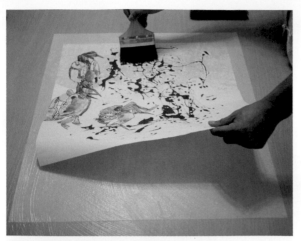

5 待作品背面的水泥漆乾燥後，將作品正面朝上，先對齊一邊，確定作品能夠完整的貼入拓紙內，慢慢地用乾的刷子由右至左（右撇子適用）將作品與拓紙結合。

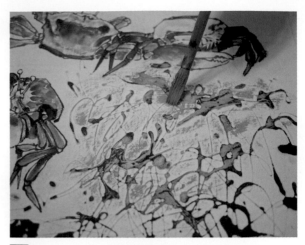

8 描繪時可將毛筆壓成扁平狀以乾刷的方式逐步強化作品的質感表現。

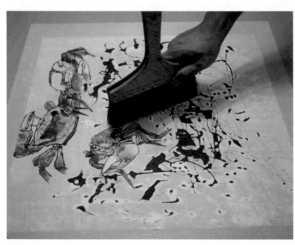

6 為了讓紙張結合得更為密實，也可以用「裱畫刷」以垂直方向，在紙面上輕輕敲打或者用手指頭輕壓，以排出紙張間的氣泡，並讓水泥漆凹凸落差的部分更明顯。

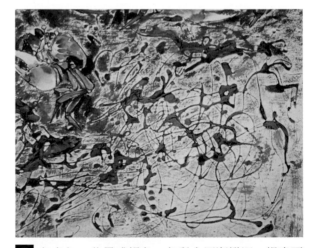

9 如多加一些墨或褐色，色彩會逐漸變深，視畫面需要，堆砌出豐富的乾擦層次。

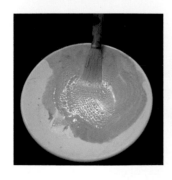

7 乾燥後，使用白色、褐色再加一些墨，調配筆觸的顏色。

10 接著可在畫面中的局部區域，滴灑水泥漆，強化紋理層次。

11 可使用竹筷子變化水泥漆的厚度。

14 調入色彩的保麗龍膠因具有厚度，為了細部修飾凸起的立體效果，可用手指局部抹平。

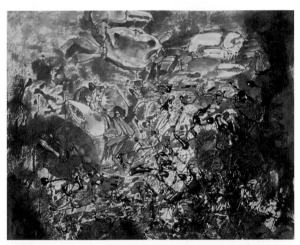

12 待水泥漆乾燥後，用水稀釋局部水泥漆，並暈染出濃淡效果。

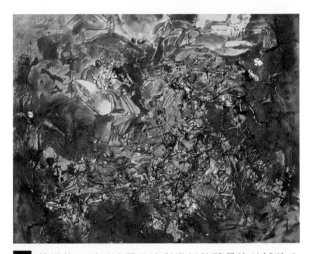

15 乾燥後，再以淡墨及淡彩進行整體暈染並補強主題色彩強度。

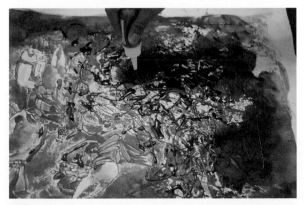

13 待乾後，在畫面上加入調好色彩的保麗龍膠，豐富色彩層次。

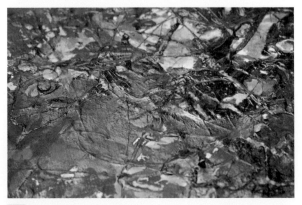

16 作品最後便會呈現出多重交錯的空間層次，落款鈐印後作品即告完成。

【作品解說】

　　幾隻螃蟹在澤畔泥沼間自在的穿梭嬉戲，一會兒爬出洞外，一會兒隱沒在泥土之中，進出之間搭配著泥沼的凹凸不均，鮮明的紅白相間色彩映照著黑稠的泥沼，在濃淡乾溼的變化中，畫面顯得相當生動活潑。

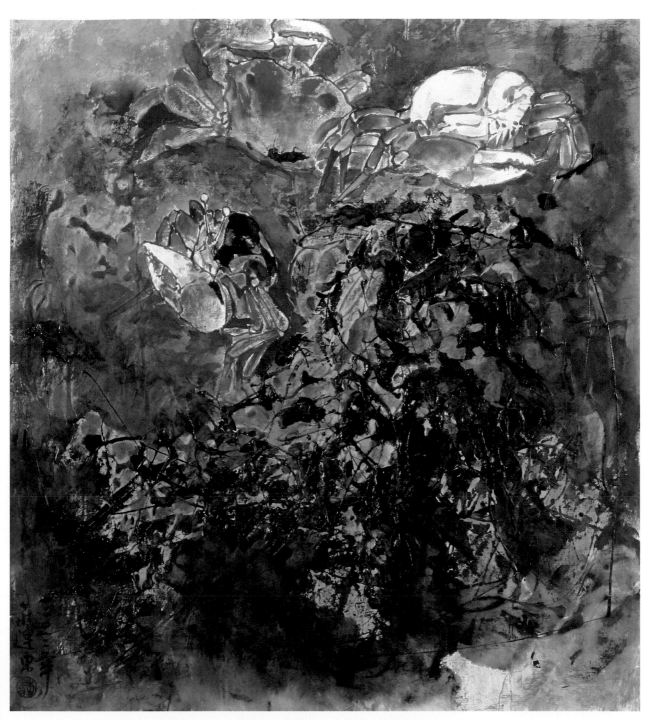

莊連東 / 澤畔共戲 / 生宣紙、水墨設色、水泥漆、保麗龍膠 / 2012 / 45cm×45cm

Skill 08
複貼

／莊連東、高甄㟤

此技法運用了不同紙張的特性，如：麻紙的粗糙長纖維紋理、點具紙的半透明感、落水紙的孔狀排列等，透過不同厚度與透明度紙張的重複黏貼，拼貼出視覺質感豐富的平面紋理。

主材料：
筆、墨、顏料、紙、布。

輔材料：
漿糊、水盂、裱畫刷。

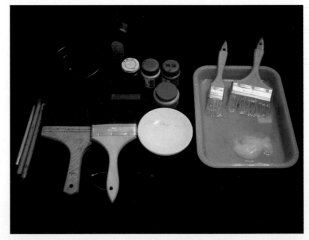

裱畫刷是為了讓比較大面積的紙張（或是布材）能夠平順的貼在想要的位置上，改用排筆狀的刷子亦可達到同樣效果，但是建議刷毛的軟硬程度應與油漆刷雷同，使用起來效果較佳。

紙張的拼貼

1 複貼材料的選用可以考慮各種不同質感的紙材與布材，如：落水紙、宣紙、皺紋紙、麻紙、點具紙、落水麻紙、螺紋紙、麻布或紗布等。

3 接著再陸續貼上一些面積較小的其他紙張（或布材）。兩相異附貼物之間是否重疊，依畫面疏密錯置關係決定。

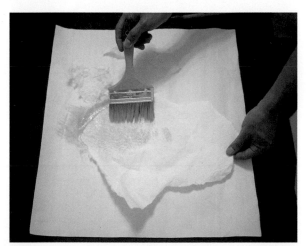

2 首先，在底紙上先塗抹一層稀釋的漿糊，漿糊的濃度可依不同紙張的屬性，進行調整，紙張愈厚漿糊應愈濃，紙張愈薄則漿糊愈稀。接著選擇一張不同材質的紙張貼上底紙，黏上後以裱畫刷刷平，擠出氣泡。

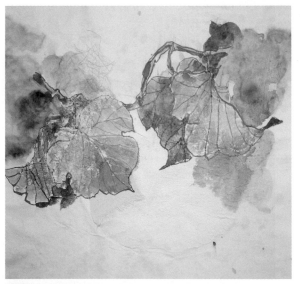

4 待漿糊乾燥後，即可畫上圖像，描繪時也可透過染彩與染墨，進一步消除或是突顯底材的對比性。

反面的影像

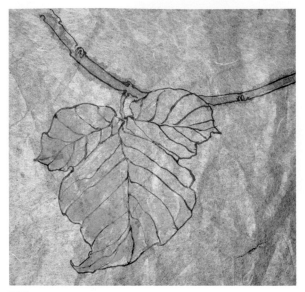

1 首先將圖像畫在半透明的紙材上，待乾後，將畫好的圖像剪下。

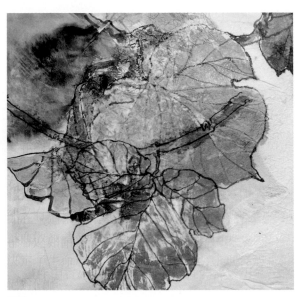

3 若希望層次更複雜，還可在半透明的紙材畫下數個重複的圖樣，全部剪下後重複層疊。然而，多疊的層次愈多，圖像的辨識度也愈容易轉趨模糊。

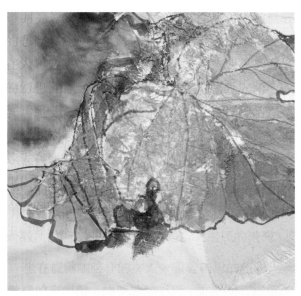

2 在底紙（此範例的底紙已先描繪好部分的圖像）塗上漿糊後，漿糊不宜太稠，以免影響紙材的透明度。將剛剪下的葉片紙樣「翻面」並複貼於底紙之上，使整體畫面變得較模糊。

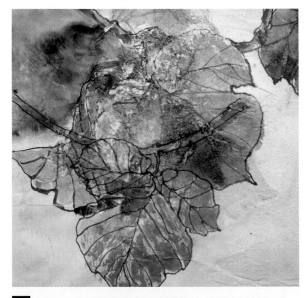

4 最後可用色彩或墨在正面繪製，並處理細節層次。這個技法來自於東方傳統繪畫中「裏彩繪」的概念，讓圖像或是色彩夾在兩張紙材的中間，也就是說，所繪的圖像會被包裹在最外層紙張的背面。

正面的圖像

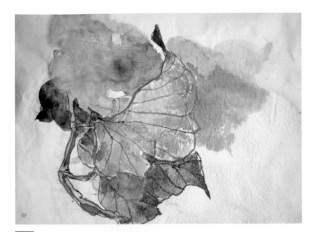

1 在底紙上畫上圖像。

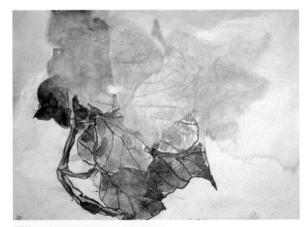

2 在圖像上貼上一層白色點具紙。

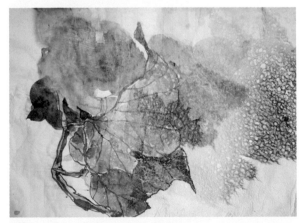

3 接著在局部貼上一層落水紙,而在選紙時,則以能顯現下方圖像的半透明紙張效果較好。

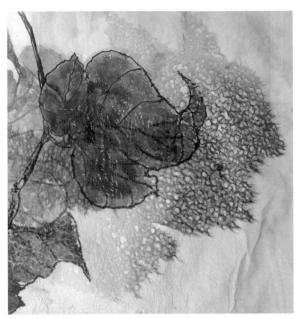

4 在紙張複貼的過程中,底紙上的圖像漸漸地被模糊化了,帶有一種若隱若現的影像感。待乾後,則可依照畫面需求畫上圖像。

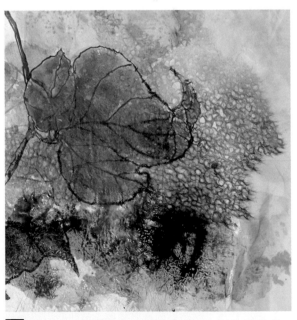

5 最後也可在圖像與底紙的邊緣以色彩或墨處理,消除邊界的突兀感。

創作應用主題：〈對影無語〉

　　魚缸裡外，隔著一層玻璃，缸外的鮮明與缸內的模糊，相映成趣。運用裱貼紙張的豐富性表現魚骨的肌理層次，透過透明薄紙的複貼呈現魚缸內魚的模糊效果，再搭配描繪魚缸外鮮明的魚，三種效果共同鋪陳畫面的豐富變化。

1 在底紙上以大小不一、聚散疏密的方式裱貼上各式紙材（或布材）。

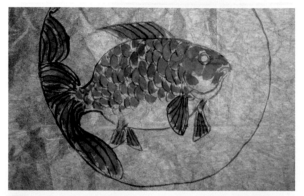

3 在另一張半透明紙材上，描繪出第二層圖像。

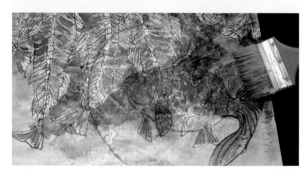

4 將第二層圖像剪裁下來，「翻面」後裱貼於底紙上，呈現兩層圖像關係。

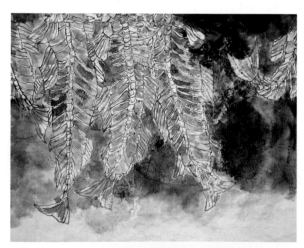

2 待紙乾後，開始描繪底層圖像，畫面的用色與基本明暗關係，可一併確立。

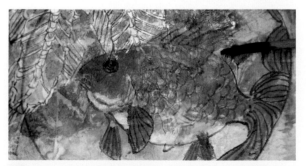

5 以淡墨的暈染作前後層次處理，修飾第二層圖像與底層圖像之間的關係。

6 爲了消除前後紙質差異的突兀感，也可在畫面局部貼上落水紙。

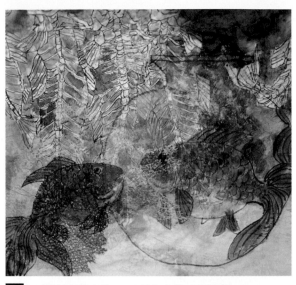

8 二層內容確定後，可再畫上第三層圖像。

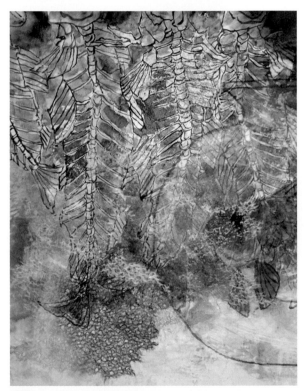

7 局部貼上落水紙，將後方圖像稍作隱匿。

9 透過第三層圖像的描繪，進一步延伸畫面中的前後交錯關係。

10 待乾後，將作品整體暈染，消除明顯的邊界痕跡，落款鈐印後作品即告完成。

【作品解說】

　　眞眞假假，虛虛實實，魚缸裡外，生生死死，似乎都在充滿矛盾與錯置的空間中顯得曖昧不清，相遇的兩條魚，處在不同的軌道運轉，無法互動，無法言語。在對望中，認不清楚對方，同時也模糊了自己，誰眞？誰假？無法爭辯的難題。

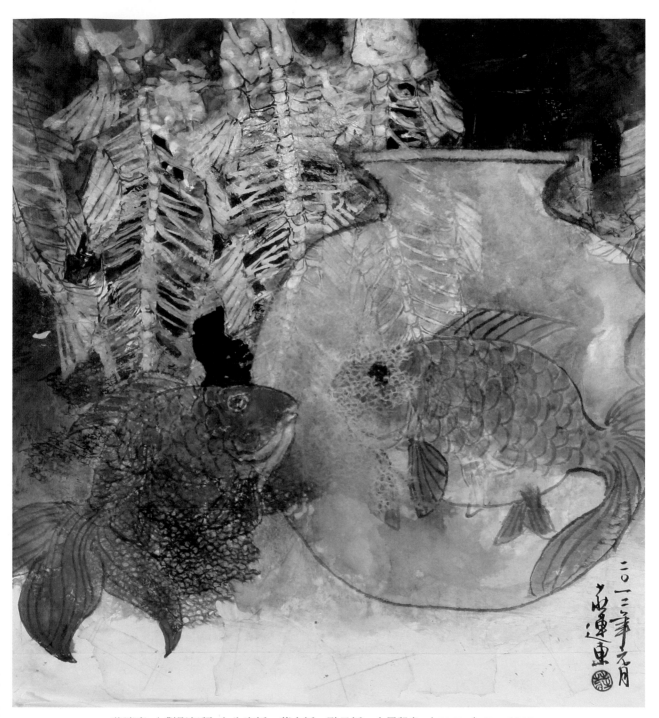

莊連東 ／ 對影無語 ／ 生宣紙、落水紙、點具紙、水墨設色 ／ 2012 ／ 45cm×45cm

藝術

臺灣當代水墨、特殊技法

形式內容

麒麟，是來自古代神話世界的神靈動物，傳說中牠的現身，即代表有德天子即將誕生，是仁者當世的徵兆。同時，因牠擔任仙人的前導與坐騎，兼具辟邪、司風雨、調陰陽等作用，更帶有守護建築物，傳播吉祥、福運給人們之積極角色。其造形通常是背向而立，轉頭觀望，並配以日月相隨，其間並有葫蘆、方勝、書卷、祥雲、棋盤等民間信仰上的辟邪、厭勝之物。

至於鐵網，在民間則是用以圍堵，區隔空間之物，它是冰冷而嚴峻的東西，非屬傳統廟宇建築之構件。此時，運用在畫面，便成為束縛、限制與障礙，它是來自外界的無知與人們無奈的產物。

主題背景

在純樸的社會裡，一般常民對於神明之物，均抱持著敬而遠之的態度，深怕觸犯會招來不測，即是宵小之徒，也具「盜亦有道」之風。近年來，由於世風日下，人心不古，社會風氣敗壞，不法之徒囂張到只要非我家物品，不管是皇帝、官老爺之物，照偷不誤，破壞毀損，面不改色。因此傳統古蹟，樸拙石雕，常遭不測，主事者為防範於未然，只好在石雕的周圍上架上鐵欄，設下重重防護，宛如圍檻自縛，連神龜亦不能倖免。

表現分析

先運用墨點堆疊刻畫出物象的形體，使主題跳脫壁堵，活生生地轉移到畫面上，再罩以鐵網；鐵絲網，在主題之上，形成樊籠，美其名是保護，相對地，卻阻隔了它與人們的接觸，讓人神之間的距離更加地遙遠。為突顯距離，透過蠟筆的不透明性，讓鐵網與畫面呈現出墨色相離相融的特殊效果。至於鋸齒狀線條，是象徵人們顫抖不安的心境，變色、扭曲、斷裂、殘角，是掙扎的痕跡，是兩敗俱傷的結果。紅色，代表危險與憤怒，此時質樸的麒麟雕像，再也按捺不住，牠要掙脫蟄伏，跳離人們無知的束縛，去找尋屬於牠自己純靜的樂土。

王源東 ／ 脫困 ／ 棉紙、水墨設色、臘筆 ／ 1995 ／ 72cm×136cm ／ 作者自藏

門禁
王源東

形式內容

在板門上，張貼著醒目、鮮紅的告示牌，以「私人住宅，謝絕參觀」等字樣，來明確地告之來訪者，這戶人家的主人，在福祿雙全之後，早已褪盡鉛華，正退隱在曾亮「綠」（綠色大門，在士大夫禮制下，是官宅的象徵）一時的大門內，獨善其身。最後利用明暗調子，以素描的表現方式，將八卦造形「金花鋪飾」[1]，寫真地安置在板門上，藉以彰顯屋主之前的身分地位，以及其過去輝煌顯赫的名望。

主題背景

門，是一座建築體的主要出入口，也是給人的第一個印象；它除了扮演過濾訪客、防禦外敵外，並肩負有與外界互通的把關任務，所以占有極重要的地位。同時，它也象徵著這座建築體主人的財富、地位及家族史，更代表著私人住宅的空間範圍。然而，人生的際遇起伏不定，難以捉摸，透過「門禁」，只是消極的自我設限，依然無法撫平那時過境遷，歲月流失的傷感。「畫線自限」、「謝絕來往」，只會讓自己與外界隔絕，徒增心靈的空虛與恐懼而已。

表現分析

「門」雖是一道守護建築體內外的空間設置，然而在民間俗信中，它也是人與神鬼競逐的界限。因此以「門」做為創作的主題，並透過自動性技法，在畫紙上刷上大量的水，並藉由石綠及水墨的流動，使畫面呈現出類似歷經歲月洗刷過的大宅鏡面板門。

最後在預留的空白處，描繪出醒目、鮮紅的告示牌，明確地告之來訪者，這是「私人住宅，謝絕參觀」等字樣，以及象徵屋主身分地位的八卦造型「金花鋪飾」。整幅畫面，藉由斑駁褪色的鏡面板門，及紅色紙張上的字裡行間，深刻地描繪出歲月催人老的無限感慨。

1. 金花鋪飾，是一種裝在環鈕底套上的花瓣狀鋪飾，表面經過鎏金處理後會更加光燦爛。古時候稱這種造形花為「蠹花」，據傳它具有守住戶氣的功能。而一般人會以八卦紋飾做為搭配，以象徵具有避邪的作用。

王源東 ／ 門禁 ／ 棉紙、水墨設色、壓克力顏料 ／ 2003 ／ 60cm×106cm ／ 作者自藏

敞開佛心
王源東

主題背景

　　佛家以「諸法因緣生，緣盡法還滅」，來說明世界萬事萬物的產生和存在，都是因「緣」而生滅，所以變化無常，虛幻不定。人們若一味地沈溺在世俗的生活，執著於對自我的實現，以及對欲望滿足的追求，其結果勢必處處受挫，一無所得。因此，佛家的人生超越，就是要滅除貪慾、激憤、愚痴等驅使人們在滾滾紅塵中掙扎、苦求的內在生命欲念諸因素，以澄明清淨的心靈，來洞悉外在事物的真相，洗滌紛雜世俗的混沌，藉以擺脫人生一切煩惱的涅槃境界。[2]

形式內容

　　紅色給人的聯想就是喜慶與吉祥，古代先民常藉由紅色的物品來做為辟邪，即取意於血的顏色，表示聖靈的降臨，是光明與赤誠的象徵。而黑色容易讓人有莊嚴、肅靜的感受，是神聖與信念的象徵。因此畫面以紅、黑為主調，讓主題呈現隆重、高貴與喜樂的氛圍，而「釋迦牟尼佛」則祥和地結跏趺坐在畫面的正中央，手做說法印，背有火焰紋的身光與頭光。上下分別以寫實、逼真的手法，讓木魚與象徵聖潔、光明的蓮花冉冉上升，兩旁繪製門環，藉以說明常民若能虔心唸佛，擺脫世俗的誘惑，淡泊名利，心靈自然能達到內在質與量的提昇。

表現分析

　　燭光在常民的心目中是具有神聖與能量的象徵，因此藉由滴蠟的特殊技法，使蠟油與墨彩間的暈染有所限制而得到最佳的點睛效果，之後再透過紅色與黑色罩染外圍，讓畫面在莊嚴肅穆的氛圍下呈現希望和吉慶的信息。其實能打開潛藏於常民內心深處的那把心靈鑰匙，就在自己手中，作繭自縛只會讓自己清澈的靈魂蒙上塵土，因此透過光影讓大佛、木魚、蓮花與門環脫離背景，藉以象徵敞開心扉，純淨快樂的佛陀世界方能任由我們自由地去遨翔。

2. 王源東（2006）。《常民文化再現：王源東繪畫創作論述》，臺南市：翰林出版有限公司，頁101。

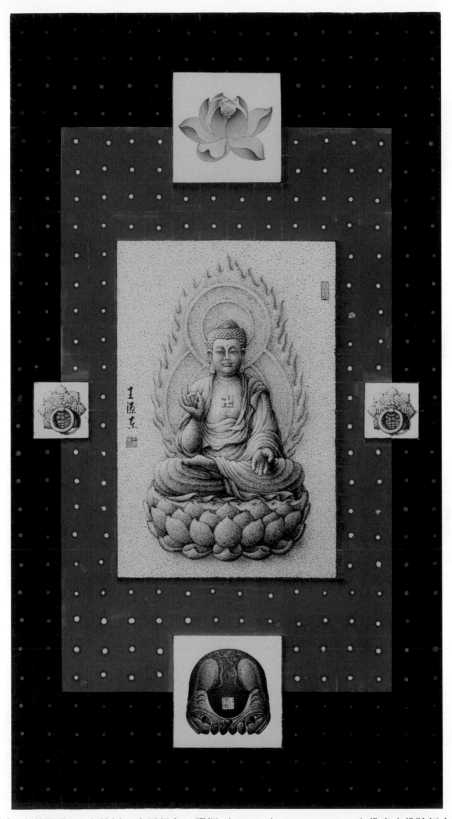

王源東 ／ 敞開佛心 ／ 棉紙、水墨設色、臘燭 ／ 2012 ／ 77cm×140cm ／ 佛光山佛陀紀念館藏

閱讀・
海港圖像記錄
莊連東

形式內容

　　創作者試圖用不同透視反轉的疊合方式呈現漁港的多元視角,讓畫面的結構呈現紛亂與動感,因而使得天空、海洋與土地相互融合的曖昧空間表述所有構成元素的依存關係。而未尋求整體統合完整與主題明確,緊密而由外向內包覆的結構凝聚了原本屬於空曠情調的海港意象,並鋪陳視覺焦點指向燈塔寓意的永恆堅持,點出主題意涵。

主題背景

　　對海港的印象,總是停留在午後陽光燦爛的時刻,明亮耀眼的白、天空的湛藍與大地的金黃共構強烈的視覺力度。而乘載著人文氣息的漁舟、屋宇、木麻黃和象徵永持護佑的燈塔,訴說著人來人往、綿延不盡的世間風情,並譜一曲人與環境共存共榮的和諧景象。而畫面渾厚扎實的意象,則表彰了依賴海港為生的人們對生活的用心與生命的看重。

表現分析

　　為呈現渾厚的感覺,創作者在基底的質感鋪陳上,先以滾筒沾上糊糊調墨滾出斑駁的肌理,然後交互運用油畫打底劑 Gesso 製造厚度與層次,然後以乾線與乾擦的方式表現圖像,再以色彩厚疊的方法修飾並強化肌理的豐富層次,而色彩的運用除了以飽和的色彩塗抹之外,也使用不透明的金色顏料覆蓋,製造色彩的強度。因此,整體的畫面效果在尋求強烈視覺狀態的要求下,意象鮮明。

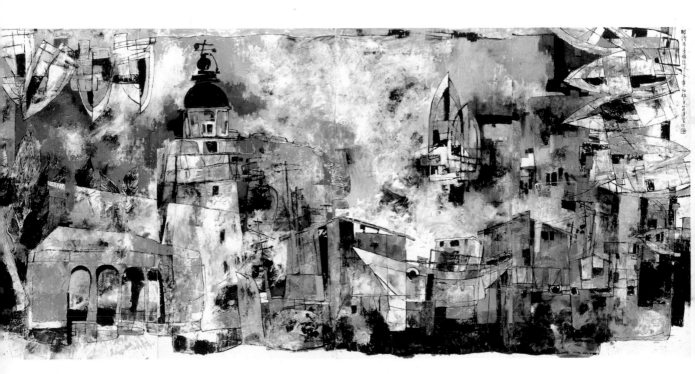

莊連東 ╱ 閱讀‧海港圖像記錄 ╱ 宣紙、水墨設色、金粉、Gesso、糯糊 ╱ 2001 ╱ 180cm×360cm ╱ 作者自藏

破繭・出新
莊連東

形式內容

就從空間區塊的結組安排來說，創作者以中心三個主要區塊並陳構成主體，分別向上、下、左、右推移，形塑擴充的狀態。中心面積較大，除了讓畫面具有穩定性之外，同時表彰中心部位往往是視覺焦點投射的位置，也是主角存在意義的確立。至於四周環繞的小面積塊面，它們各自構成完整的敘述，表示個別具有獨立性的完整意涵，卻又在彼此似有若無的空間狀態的連繫與呼應中暗示他們的相關性，以及環繞在中心邊緣可能受到影響的可能性推估。

主題背景

針對蜘蛛在空間中織絲結網以獵捕食物所彰顯的空間掌控者的意涵，本作品創作者思索的是圖像在空間存在的狀態與對應關係，從生命在具體的空間中存有與對空間的占據與消失為探索的中心，而蜘蛛圖像在空間的存有，一方面作為對於蜘蛛霸權意涵彰顯的具體闡釋，另一方面從圖像強弱消長的變動狀態中揭示權力移轉的象徵。

表現分析

就本作品的創作方法來說，燒烙的過程顯然就是一種毀壞與穿越的意義，燒痕就像是大地崩落裂開的痕跡，燒烙與複貼形塑圖像的出現與消失，即讓平面產生撕裂的狀態，搭配圖像的表現以詮釋主題。所以先以燒痕形成的線條做為平面裂縫的表現方式，再決定作為一種破繭概念的形塑。破繭而出表示對空間的實際占有，也具有強烈的視覺張力，隱身於背後的圖像則代表弱勢的一方。

莊連東 ／ 破繭‧出新 ／ 燒、貼、塑、紙 ／ 2010 ／ 240cm×450cm ／ 作者自藏

生命・韶光
陳建發

　　本作品之視點，乍看似以爲定點透視，實則不然。龜裂地面之延伸實融合了視點之移動效果。荷梗暨荷葉亦是一根根、一葉葉主觀的安排上去後所形成的「自然」效果。畫面構圖之動線，主要著眼於荷葉群組之延伸，隨著留白光暈帶至黑暗星空下之地平線後自然消失。色彩則以金黃之概括色調爲主，適度描寫明暗量感，但盡量維持水墨畫色彩的簡約性，黑夜天空加入少許藍色調，以打破沉悶感，另一方面亦和金黃色調的畫面形成補色呼應。

主題背景

　　荷花素爲國人喜愛之花種，潔淨高雅，素有「花中君子」之美譽。以往水墨畫對其之創作表現，皆較著重於出落有致的繽紛樣態美感呈現，頌揚其出淤泥而不染的高雅精神。本作品則試圖從不同的觀點與取材切入，選取即將枯萎的荷葉作爲表達對象，以紛華落盡，生命近於死亡終點之荷花爲題材，金黃的荷梗、荷葉自然地交錯於龜裂的土地上，看似凌亂，卻又顯出亂中有序的美感，背景天空以黑夜呈現，但卻透露出些許光源，投射於乾燥的地面上，隱約帶來生命結束後的希望，借取自然萬物中生死消長的循環關係爲依據，隱喻生命變化的輪迴，同時亦藉此創作表現拓展固有題材的深度與廣度。

表現分析

　　本作品主要以乾筆法處理整體畫面，配合線條勾勒及細緻描繪來營造整體氛圍。龜裂的地面土塊，則以搓揉的手法將紙張揉合後攤開，再以筆墨處理其肌理質感。天空背景則加入了少許金箔貼，增強了畫面的活潑性，同時亦帶有裝飾性的趣味效果。凹凸光影的適度運用，則彰顯表現主題之量感，提供了水墨畫的新表現樣式發展的可能性。

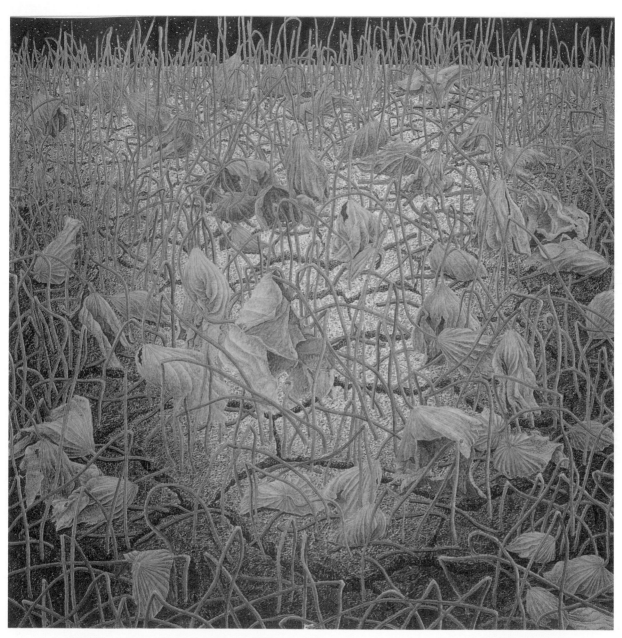

陳建發 / 生命・韶光 / 宣紙、水墨設色、金箔 / 2001 / 120cm×120cm / 臺中國美館藏

諸相
陳建發

主題背景

以佛家的觀點來看，討論「空」的經典以金剛經最具代表性，金剛經之中的偈言說道：「一切有為法，如夢幻泡影，如露亦如電，應作如是觀」，世間一切萬事萬物，應視之如夢幻、泡影、露水與閃電，稍縱即逝。佛家所認知的世間一切有形或是無形的相貌，無時無刻不在變異遷化，金剛經說：「凡所有相，皆是虛妄，若見諸相非相，即見如來」，金剛經更主張：「應無所住，而生其心」，認為一切外相都是虛幻不實，有智慧者應該看透此一事實，不以感官與心識去執著任何存有的物質外相，才能掌握宇宙最高的真理。佛教經典《般若經》也宣說「諸法空相」的道理，指出宇宙之間一切現象或者事物都沒有自體的自由，都是因緣和合而展現出來的幻相。事實上，具體物質的外相，無時無刻都在變遷轉化，絕無真實永恆的存在。人的肉身不是真的，因為人身在剎那之間不斷地衰老，在生老病死之間不停地變化，一切諸法都是剎那在變遷，都不是真實永恆的存在。本作品即是透過這樣的認知理念，了解世事的幻化無常，而藉由不同形相的植物葉片來隱喻人生及萬事萬物的幻變不定，提醒眾人不應被執著的表相所牽絆，而應尋求事物精神的永恆實現。

形式內容

畫中圖像特別選取十六片造形相貌各異的植物葉片代表浮屠眾生的各式面貌。畫幅則以塊面並置組合方式呈現，每一塊面圖像各成一獨立個體，具有屬於個體自身獨特的身分識別，但彼此之間又以相同的視覺樣態與表現形式作相互之間的聯繫，而形成一個群體關係，不同的造形樣態更表現出圖像的多面性。整體呈現透過縝密的理性思維安排，將各式造形不同的葉子，置放在畫面中的最適切位置，以彰顯圖像角色扮演所能呈現的最突出張力，同時再透過黑白畫面的經營，給予作品帶來不同層次的律動樣態，提高觀賞的魅力。

表現分析

表現手法則有別於以往的直接描繪，改採轉印技法呈現，以期能夠更逼真的呈現植物本身的原來紋路相貌，先將選取好的植物葉片拓下紋路，再以影印的方式將其放大到所欲創作表現的適合尺寸，隨後利用甲苯或香蕉水進行單張轉印的呈現，等十六張作品皆完成後，最後進行畫面的組合設計安排，達到所欲表現的意涵與視覺張力，同時也替創作者長時間以來擅用的描繪技法注入新鮮樣式。

陳建發 ／ 諸相 ／ 宣紙、水墨設色、金粉、香蕉水 ／ 2004 ／ 130cm×120cm ／ 作者自藏

祭
陳建發

形式內容

　　整幅作品以三張各自獨立的畫幅組成，基本形式及大小相同，創作構思有點類似重複觀念之運用，所不同者在於畫中圖像的枯葉造形變化和蝴蝶圖像色彩差異，但也因此不同，使得整幅作品之重心與賓主關係獲得清楚的定位。中間畫幅中的圖像明顯成為觀者視覺焦點的所在，一方面因其枯葉造形表現的代表性強於其餘兩者；另一方面則因蝴蝶色彩的明度使然。再者，因本作品採取三張聯幅的形式為之，也使處於中央畫幅的角色具備了統攝的功能，加上左右對稱性的審美視角，習慣以中心為主軸為依歸，皆使本作品之創作達到了預期的構成目的。

主題背景

　　作品主要以植物的葉子及蝴蝶為表現之圖像，將之置於如祭台般的岩石上，象徵一種儀式，透過聚焦的審視，直接探詢生命存在的價值意涵，並且藉以隱喻表達物種與物種間生存相互依賴的共生關係，因為當一方的生命發生改變時，另一方勢必連帶受到影響，同時更將可能牽動整個生態環境的改變，造成難以挽回的災難。

表現分析

　　而對於圖象之技術表現，岩石以大膽感性的水滲質性技法作為基調，先隨意營造出部分明暗凹凸的肌理，再小心地運用毛筆整理出類似海邊珊瑚礁岩的切面量感，作為祭台的象徵。其次的枯葉形象，則以寫實、工筆技法相輔處置，使能深刻地傳達其美感和造形的精確性，更藉此細膩性之描繪突顯出其處於作品中的重要角色地位。而蝴蝶圖像除以工筆技法描繪上色外，更以貼箔的方式強化其裝飾性，協助作品中之圖像取得平衡態勢。以上三者圖像則採用不合理的並置方式排列，畫中圖像存在於一個不該屬於它們的空間以及應該在的位置與狀態，它們被整齊地擺置在岩石祭臺中央或懸空並置，形成了三者之間互相依存的象徵意象。

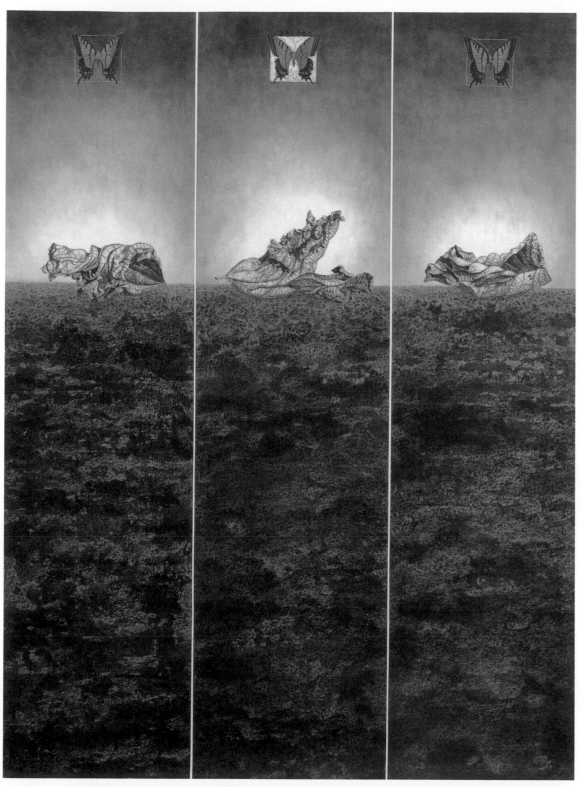

陳建發 ／ 祭 ／ 宣紙、水墨設色、金箔 ／ 2005 ／ 135cm×105cm ／ 作者自藏

映月
葉宗和

形式内容

　　創作者試圖利用不同的幾何空間來形塑與對比月亮與地球的未來命運樣式，畫面的外圍結構呈現寧靜中的些許騷動，那是一種進入乾燥模式前的掙扎。曲與直的單純讓人有一種視覺暢快感，卻又有形象背後的弦外之味。而多重並置的分割畫面散發著後現代的人文氣息，自由與不確定性決定了生命形式，並以對稱形式訴求理性思維的絕對價值。

主題背景

　　月亮盈缺充滿詩意，美麗形象承載著人類無數的悲歡離合，而化為千古歌詠的情感符碼。環境在人類慾望意識中快速變遷，生存空間已是奢侈的幻想，而反覆咀嚼一遍又一遍的犧牲咒語。或許「褪變」已成為一種既定公式，自然神話逐一破滅，於是人類迷失在人與自然的互動盲點，也迷失在慾望擴張所遺留下的無限鴻溝，而續命觀化作「永生」的標誌，不再腐化，而烙印成亙古不變的乾枯球體，「映月」展延成一篇篇對殘存生命的禱語。

表現分析

　　為呈現月球表面曾有的水路痕跡，創作者利用粗棉繩沾墨直接壓印在紙張上，而呈現出規則排列的墨點線性結構，這種似雲似水的流路建構，正可塑造奔竄不止的躍動。周圍既迷離又有逐漸浸蝕的效果，則是以中淡墨調合清潔劑再滴漬在紙張而成，可以營造另一種水墨的層次感。中間的球體以碎墨法加上乾擦法而成，再使用不透明的金色作為最後的一抹光芒。

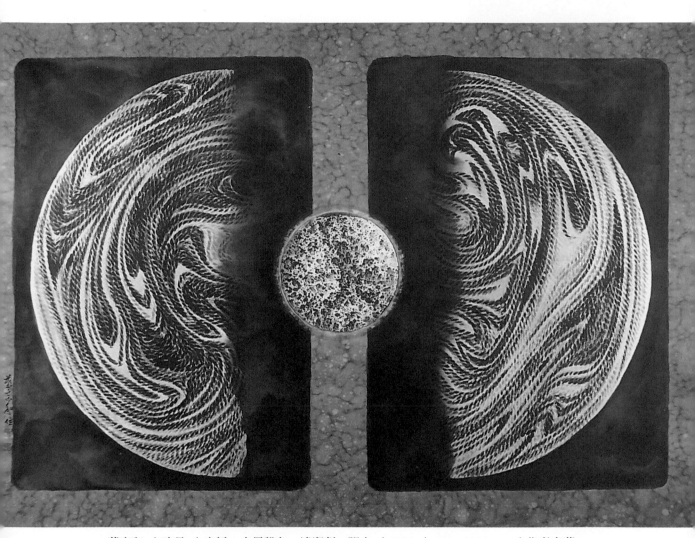

葉宗和 ／ 映月 ／ 宣紙、水墨設色、清潔劑、膠水 ／ 1995 ／ 110cm×160cm ／ 作者自藏

點燈
葉宗和

形式內容

　　人總會以一種最原始的意識知覺，當作迷惘後的至理名言，價值和意義瞬間凝聚爲超乎精神以外的物質存在。創作者以單元重複排列方式，形塑彷彿連續性單音的梵唱，最容易渲染超自然的巨大神力，使人的視覺感官進入超理性的快感，而感染了近乎迷狂的催眠，易使人產生精神上從現世的游離與超升；圓幣切開後反向重組，則是製造一種陌生化以及交叉的糾纏形式，容易形成心理與視覺的聚焦性，而脫離心靈審視的美感軌道，沉澱在茫茫未知的縫隙當中。

主題背景

　　當「股」取代「神」成爲人類膜拜的新對象，物質則會凌駕在精神之上，迅速充塞思想通路的每個空間，而以貪婪之姿向逐漸成形的「夢」前進。當物質以內斂方式展現光源體的形象，那是心靈所賦予的精神能源，於是開始冥想以神明之慈悲，試圖牽繫成一條生命與共的引線，茫然味向之際，驀然回首，盞盞微光點向心田的靈，絕望中透有希望，在喋喋不休的迷障中⋯⋯。

表現分析

　　創作者爲了營造類似廟宇點燈模式，總共使用了三個形板：第一個形板是「股」字的木板雕刻形板，直接沾墨壓印在紙張上，產生連續性之反覆圖像；第二及第三個形板則爲方形與半圓形紙質形板，利用噴墨法不同墨色之反覆施作，不僅可追求似墨非墨的質感，同時也完成半圓與半方之形塑；最後利用金色不透明顏料直接點在預留位置，產生較裝飾性的視覺效果，同時也點亮內心潛意識的物質原貌，聯結成不可確定性的未知⋯⋯。

葉宗和 ／ 點燈 ／ 宣紙、水墨設色、膠水 ／ **2001** ／ **88cm×90cm** ／ 作者自藏

赤幣賦(I)
葉宗和

形式內容

　　創作者藉由超現實與表現主義的手法，試圖營造出無我境界的哀愁，且聆聽生命蛻變與衍發之登音，於是有一股巨大的生命力，正越過時空的界限，而傳達著人類與歷史相通的脈動。以「赤幣」遮壁，以「漲跌」為石，正象徵著有形戰場過渡到無形戰場的歷史刻痕，也是長期競逐金錢下的心靈掙扎與糾纏，而化為真實的虛擬存有。垂直與水平構成理性的秩序世界，是激戰過後的情感積澱，也是物質大夢初醒時的意識回歸，而呼喚成最深刻、最長久的心裡回憶。

主題背景

　　一場沒有煙硝味的金錢戰爭，在貪婪場域中塵戰已久，雖然沒有驚濤拍岸，斷岸千尺，但仍在平靜無波的水面上，矗立成迷宮式的結構主體，在層層疊疊的峰巒中橫跨出空間的延續性格。遙想赤壁當年，迴盪之江聲皓皓在耳，時序今日，波瀾不興，嶙峋不復，只遺留下腐蝕的殘像，獨唱孤寂之長曲。江煙依然漫漫，遮住征戰之來時路，而望斷歷史千秋的向背與興衰……。

表現分析

　　懷古的美感，總是透過時間的心理距離所形成的，既為時間的斑駁，又是成長的歷練，更是記憶之凝結。以碎墨法蝕刻成痕的礁岩，營造時間在空間中的痕跡，是激戰過程所遺留下的彈孔，也象徵著人類心靈被扭曲後的印記，更訴說著返虛入渾的心情轉換；大面積的黝黑與狹長的白，是疊墨法反覆表現的細膩層次感，將赤幣主體的結構與礁岩襯托得更為突出，在平靜中彰顯心裡曾經歷的最大震撼，企盼著往日已逝的清風與明月……。

葉宗和 ／ 赤幣賦（Ⅰ）／ 宣紙、水墨設色、膠水 ／ 2002 ／ 76cm×96cm ／ 作者自藏

原罪
徐秩硯

形式內容

　　運用卡漫人物「美少女戰士」來述說道德與罪行間的衝突，在象徵人物臉部的白紙上加以滴、潑、灑，就如同男性發洩後所遺留下來的產物，那是一種戲謔、隱喻的表現手法。背景則運用萬花筒的鏡面原理，讓畫面產生分裂或聚合，那是透過紙性厚度的不同，將畫紙摺疊後所製造出來的墨彩對稱暈染。而欣賞者的感官跟情緒將因墨彩的波動而使得原本靜止的畫面，而有了豐富的想像空間。

主題背景

　　現今「宅」文化的興起，訴說著一群年輕人對次文化產物的過度熱衷，因此被社會大眾視為是不事生產的一群，而人是有原罪和罪性的，原罪的存在使人終生受苦，不得解脫。「美少女戰士」本身應該是正義的戰士們，他們是社會典範的代表，然而套用在原罪的題材中，其與現實社會又成了一個強烈的對比與反差，因此透過「水手服少女」來強烈表徵現今社會對於年輕女性的物化，也表現出道德與罪行一正一邪的矛盾與衝突。

表現分析

　　畫面是以青少年為對象的次文化表現，一般人皆認為只要耽溺於青少年為對象的這些嗜好，都是屬於精神層面的不成熟。其實現今社會許多對於「公仔」的蒐集或對卡漫人物的崇拜，是屬於一種對童年響往的心理反射，也是一種心靈內在層面的寄託與慰藉，因此運用對稱摺疊的方式，再透過墨彩的滴、潑、灑等，來創造出類萬花筒炫彩奪目裝飾性的變化，最後再將卡漫人物「美少女戰士」以慵懶撩人的姿態來表示人類對原罪的無奈。

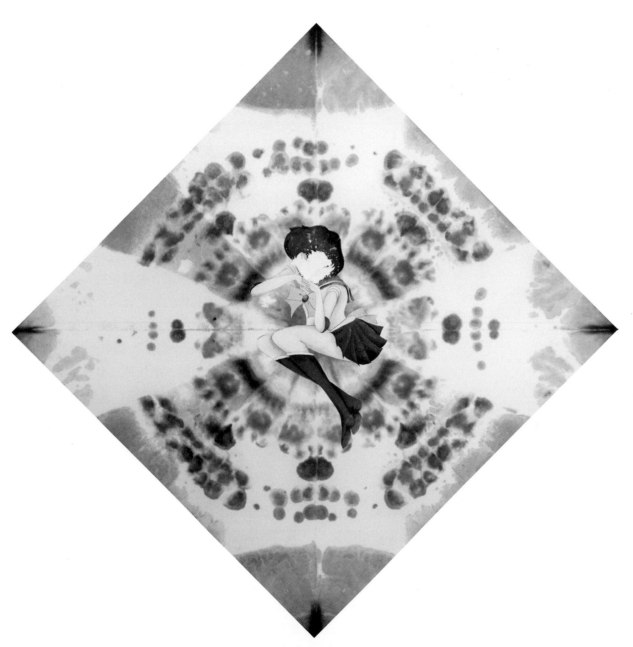

徐秩硯 ／ 原罪 ／ 蟬衣宣、水墨設色 ／ 2012 ／ 70cm×70cm ／ 作者自藏

旋轉咖啡杯
張映嫻

形式內容

　　現代社會裡，賦予咖啡的意義有著享受時光、愛戀生活、以及充滿幸福之意。咖啡杯裡飄出男女相戀的氛圍，啜飲咖啡感染愛戀的繽紛，澎湃洶湧的情愫，滿溢在其中。而乘坐於咖啡杯中的相戀的男女，生活不停為對方打轉，為戀人如痴如狂，追求快樂與幸福，即使有所犧牲奉獻，也都甘之如飴。

　　畫作中香菇狀的棚子代表兩性關係中男性角色給予安全的屏障，擁護著他摯愛的女人。香菇棚子上的花紋有如孔雀的羽毛花紋，當想吸引配偶時，會將羽毛開屏，所以在此代表吸引異性求歡的暗示。坐在咖啡杯中的女人享受著愛情的美妙，以輕鬆、隨性的姿態，盡情地沉浸在滿溢愛戀氣息的咖啡杯裡，享受著被擁護、愛戴的幸福。

主題背景

　　男女之間的感情，有如在旋轉咖啡杯裡，激盪的旋轉就像是澎湃情感的流動；然而即使是男女平等的時代，在感情的世界裡，女性仍是喜歡在男性寬厚的肩膀、臂彎受到呵護、疼惜，就如同一般所說的：「男人的臂彎，是女人避風的港灣。」

　　坐在旋轉咖啡杯的女人，隨著繽紛的色彩以及歡樂的音樂聲，快速地轉呀轉，在呵護與愛情的籠罩下，有如轉到夢境，進入溫馨的童話故事裡，漸漸地忘卻煩憂，時間則停格在咖啡杯裡，幸福感浸滿在其中。

表現分析

　　作品使用水洗特殊技法繪製，使用方式為施加濃稠的廣告顏料，並預先留白，留白處即是後續墨汁染黑之處。完成廣告顏料繪製，待以全乾後，整張作品塗上墨汁，待乾後，使用水來沖洗，即可出現水洗效果的作品。水洗完成後在背景局部使用轉印法，將花布紋轉印至作品上。

　　旋轉咖啡杯為畫面之主體，與背景之間關係，並無三度空間的深度，背景採用弧線以及多種色彩來表示音樂的流動；在主體本身使用重疊方式與色彩的變化，產生空間感以及立體感。

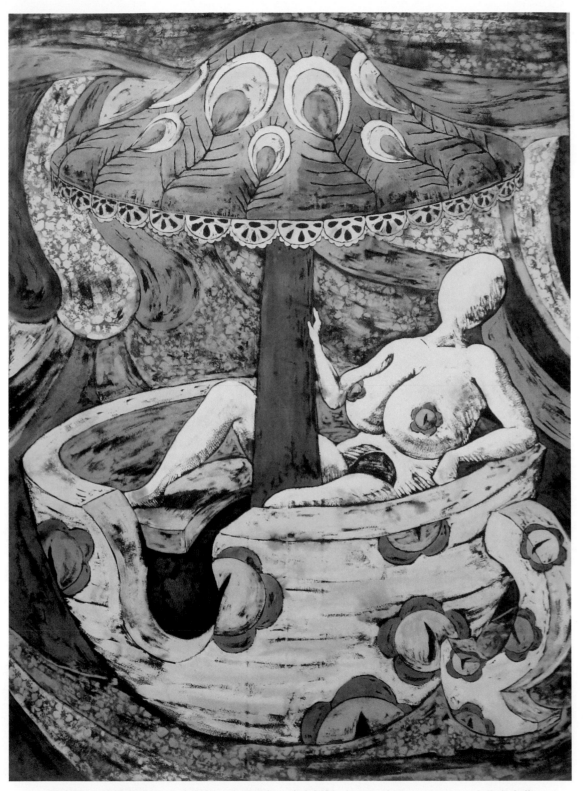

張映嫻 ／ 旋轉咖啡杯 ／ 水彩紙、水墨設色、廣告顏料 ／ 2011 ／ 78cm×109cm ／ 作者自藏

知音難尋？
鄭霈琪

形式內容

身穿龍袍的唐太宗筆直地站立在畫面中，有股睿氣和霸氣，約占畫面空間的七分滿，以淡墨線條勾勒唐太宗臉部表情及手握腰環、衣服等，裙襬下以濃淡變化來處理，讓人物造形產生空間的抽離，最後再以金黃色染出層疊濃淡立體的層次感，那是尊貴與權威的代表。

一群鵝圍繞在唐太宗的裙襬下，牠們欲與唐太宗對話，畫面呈現出大小對比與一動一靜的戲劇效果。七隻白鵝前後分成二列，雖屈居畫面的五分之一，焦點卻都注視著唐太宗，表現出「我有話要說」的急切性，也正顯現出「知音難尋」的窘境。

主題背景

唐太宗因個人喜好而將王羲之的「蘭亭序」給陪葬了。因此不禁讓人感嘆「蘭亭序」因找到「知音」而永藏地下，是知音難尋？還是難尋知音？在漫漫的人生境遇中，「知音」雖難尋，但可遇不可求，唯有整裝待發，充實自己，等待好時機的到來，路遙終知馬力。王羲之愛鵝、養鵝，以鵝自喻，從鵝的體態姿勢，領悟到書法的筆意，其「飄若浮雲、矯若驚龍」的書法藝術，即使擁有天下的唐太宗亦趨之若鶩。藉由唐太宗、鵝、及王羲之的書法三者間的關係，來暗喻人生在世「知音」難尋？

表現分析

穿者龍袍，眼望遠處，象徵歷史上畫時代的佼佼者一代英明的唐太宗，佇立在畫面正中央。為表彰其對王羲之書藝的喜好，在其背面先以乳膠（保久乳）書寫蘭亭序文，讓全文塞滿整個空間，再用濃墨分染背景，正面的蘭亭序文便隱然浮現畫面。前景則以淡墨線條勾勒白鵝，再以淡彩作層次，其背景則是計白當黑，藉由留白來延伸畫面的空間感。人物、蘭亭序、白鵝三者前後呼應，讓人立即聯想到唐太宗與王羲之間的密切關係。

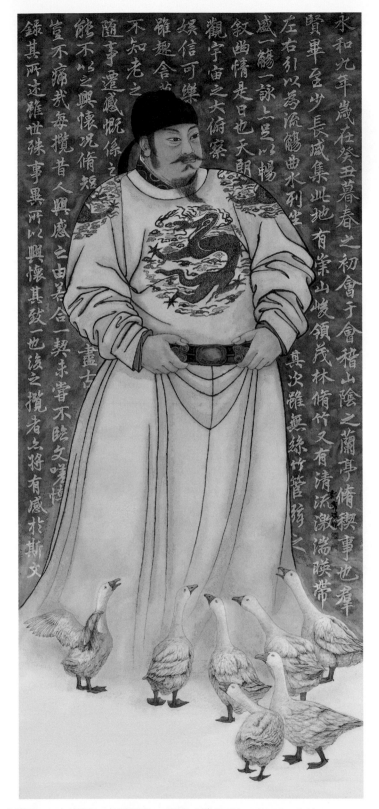

鄭凎琪 / 知音難尋？ / 宣紙、水墨設色、乳膠（保久乳）／ 2011 / 94cm×215cm / 作者自藏

生命
張碧寅

形式內容

黑與白在一般人的印象中,白為潔淨的象徵,黑則是汙濁的代表。然而當暗底呈現白色的形式時,不但能呈現出主體的造形,更能於暗底中顯現出淨空與玄妙的效果。

畫面背景大片的水墨與漂白水相混形成洶湧的浪濤實體,再配合紙張原有的深藍底色,虛、實在空間上因而產生且上下呼應。畫中因氣的迴盪襯托出白鷺的堅毅與勇敢,正象徵著人們在逆境中求生存的艱辛與努力。因此白鷺就是你也是我,流動的肌理宛如生命的時空,如何活出精采的生命,全操之在你和我。

主題背景

生命的價值與意義不能憑空而來,是要靠自己內在的提升與外在的努力,方能在逆境中得到昇華,而與天地萬物共融並存。

在人類的世界裡,流傳千古的生存模式往往限定了人的一生。人就像白鷺一樣,終其一生均汲汲營於食物與地盤的爭鬥,似乎「吃的飽、地盤大」,才是他們漫長一生的目的。試問生命的價值與意義是如此的卑微與狹隘嗎?身為人類的我們,生命的價值與意義應不僅侷限於餬口求飽、爭鬥拼地盤而已,應是如何在一片的黑暗中,找尋屬於自己的曙光,在艱困的環境中激起自己應有的燦爛與光芒。

表現分析

傳統水墨畫大多將墨彩繪製於白色的素材上,為讓主題得以更加彰顯與醒目,選擇色宣紙為創作紙材,運用漂白水當媒劑,使有顏色底色產生黑、白倒置之效果。因此在深藍色的色宣上先以漂白水參酌水與墨揮灑背景,讓畫面產生混沌未明的流動感,再以壓克力顏料處理鷺身,最後用線條描繪出白鷺不畏艱難,勇敢振翅直飛,正努力地衝離即將被吞噬的黑暗潮流,這就是生命的「意義」與「價值」。

張碧寅 ／ 生命 ／ 色宣紙、水墨設色、漂白水、壓克力顏料 ／ 2004 ／ 69cm×136cm ／ 作者自藏

滅
高甄孚

形式內容

　　選擇甲蟲以及枯木兩種「元素」，藉著單純的生命體試圖突顯出物與物之間的對話關係，因此，墨與彩重重疊疊之間，白色的雲霧好似襯托出吊詭的空間，與藍色的基調混融時，更可以恰如其分地營造時間的凝滯感以及死亡的氣息。此外，形式上來說，方形的創作尺幅以及似乎喪失方向性的俯視構圖，好像只能透過落款讓觀者能夠「辨別」所謂的方位，這正是創作者對於現實生存不定性的空間觀感。

主題背景

　　創作者在創作這件作品之前，融合思考生命、生活、記憶之間的聯結關係，試圖將片刻、片段的記憶重新組構，這些點狀思維有時就像走馬燈似的盤旋迂迴於腦中，並且不斷地閃爍模糊的色調。甲蟲、枯木來自過往模糊的記憶，來自創作者家鄉山與海的破碎片段，沉潛於墨韻雲海間的生命呢喃，暗示著現實存在的偏見與歧視，枯死的漂流木，就像我們對自我的身分認同一樣，不太能夠清楚的說出「我是誰」，對於「我」只能用一種迂迴、渾沌的方式呈現，有趣的是，隱藏自我毀滅力量的同時，也正在醞釀另一個新生契機。

表現分析

　　彩與墨的交互輝映形塑空間的曖昧轉化，墨在畫面上是物質實體的存在，而作為呼應的彩則相對顯得靈活與生動許多，並且作為空間穿透掩蓋的物質，為突顯彩的力度與豐富性，透明彩與不透明彩相互交融運用，層層疊疊，厚實沉穩。

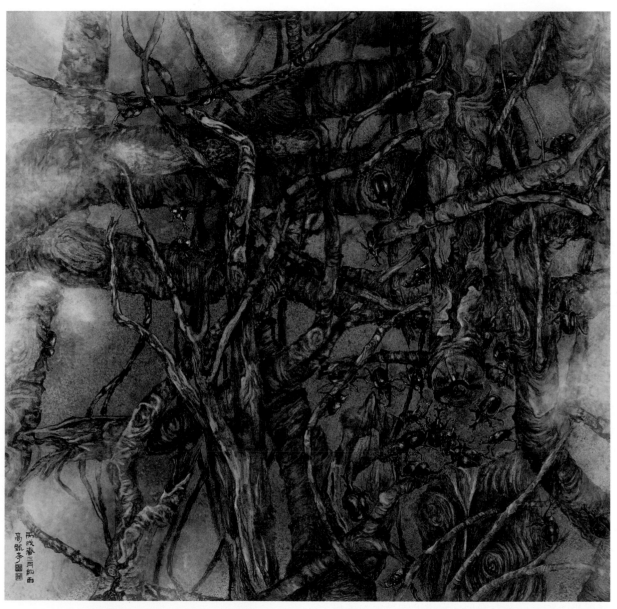

高甄㟓 ／ 滅 ／ 宣紙、水墨設色 ／ 2006 ／ 168cm×168cm ／ 國立臺中教育大學藏

夢‧國度－
阿伯，您好走？
高甄爭

形式內容

　　創作者根據這樣的擬像再擬像，不斷的「誤讀」下去，所以形式上以一種流轉的樣態呈現。運用鳶尾花來模糊「帝王」的部分意象，在意義上，和帝王圖像雍容華貴的刻板印象有所呼應。

主題背景

　　性別決定我們的外觀，外觀決定外界與我們的交流方式。權力有時候是虛榮感的代名詞，本作品運用〈歷代帝王圖像〉（傳唐代閻立本作，宋模本，以上為使用圖像之對應：魏文帝曹丕，蜀主劉備，隋文帝楊堅，吳主孫權）暗示權力意義的改變。在此，透過過往與當下，時間軸上異質的相互介入，時過境遷，看似權力典範的象徵時，已不再被認為是「絕對的」崇高，而只是以某個權力中心的「名」存在，甚至毫無意義可言，創作的當下，以「變異」的「小我」（指想像的怪異昆蟲）觀看這一群看似「宏偉」的景象，試想，這種權力的分散與擴散，與生活相對的存在著。

表現分析

　　以不同色調質感的紙材不斷「複貼」，過程中逐漸消弭清晰的影像，而圖像的複貼與再製則彰顯了圖像彼此之間交錯的複雜關係，於是一顯一隱之間，表述了創作意圖中全力消融的概念。藉此將隱匿的「異己」顯現（指右下方想像的怪異昆蟲）。然而，在主觀詮釋下，鳶尾花本身的「原味」隱然產生質變，變得不像是自己本身，像是你、我、他的混雜體，亦像是個人身上永遠反映著他人的影子，脫離不了束縛，無法成為自己。

高甄孝 ／ 夢·國度－阿伯，您好走？ ／ 紙（宣紙、麻紙、典具紙、落水紙等）、墨、水干 ／ **2009** ／ **180cm×485cm**

抹滅・原・變
簡志剛

形式內容

　　對生死的相關議題與扭曲乾癟的屍體，本是創作者最深沉的恐懼，而隨時間演進，眼見原本的「動」物轉成「不動」；「飽滿」轉為「乾癟」；「立體」轉成「平面」；「寫實」化為「抽象」；「存在」變致「消逝」，開始對物質狀態改變與生命存在的相關聯性感到好奇並做一步的思索。此作品呈現的是一種現象，不加以創作者的是非道德批判，只做出一個提問的動作，希望直接從現象讓觀者體悟到問題存在的事實。模擬再現問題於觀者面前，留給觀者一個直觀現象後的反思空間。

主題背景

　　生命是否有價值意義？又是否平等？曾看見一隻被車子輾死的老鼠，眼見牠從飽滿的軀體狀態漸變為乾癟而重疊，再變成如紙片一般只剩下薄薄一片外在形樣，最終形體與厚度皆消散完全不見。在鄉間小路也時常見到無人處理的乾癟動物屍體，直致屍體消散到虛無，然而若今日路肩風乾的是我們所飼養的寵物甚或是人類的屍體呢？

表現分析

　　基底紙本代表著主體所處的空間場域，繪製時先再現主體寫實輪廓（即未經壓迫的主體本身），再來經營主體被壓解的狀態，藉由將紙和紙漿不斷地裱貼、撕毀、上色、刷淡等步驟的反覆交叉處理，創造出主體經過擠壓扭曲的可能空間變化與經過長期風乾後的可能時間變化。壓解的動作代表著壓迫生命存在的各種事件與動作，並藉著層次的經營呈現生命消逝的漸變進程。

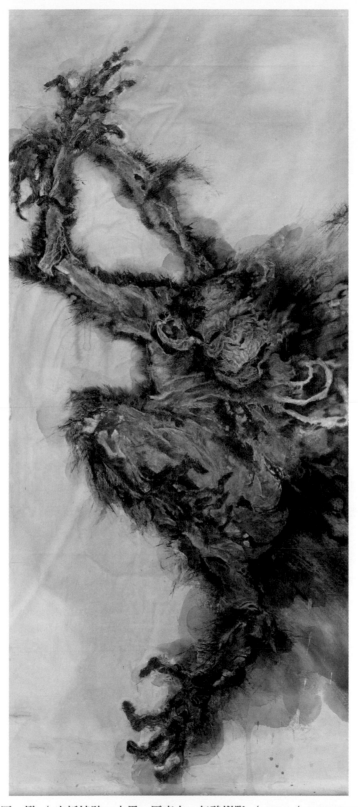

簡志剛 ／ 抹滅・原・變 ／ 宣紙裱貼、水墨、壓克力、無酸樹脂 ／ 2011 ／ 210cm×100cm ／ 作者自藏

梭
李心慈

形式內容

　　創作者試圖以人與捷運車廂的多重影像傳達城市的移動美學，也希望展現出現代人類的忙與盲。畫面中的人影是人群停格的影像，展現出靜止中的忙碌，中間則是速度感的捷運車廂，即使停止了，也彷彿不停地與時間賽跑一般。畫面採橫軸方式，主要訴求時間與空間的交織，於是穿梭與速度成為一種足以代表現代的語彙，而直向人像與橫向車廂也正交雜出混亂的流動視覺。

主題背景

　　下一個起始站的開始是速度感的追隨，也將成為無法停止的腳步，整個車廂裡是無限交纏的思維，這是忙碌的證據，也是抵達個人目的地的方向，更是人性展現無遺的櫥窗縮影。捷運是便利與快速的象徵，熙熙攘攘的人群像是裝了電池的機器人，每一站的終點與啟程都有可能產生心情與思緒的波動，因為人群一直不停地更換，幾乎就是自己與社會對話的一趟旅程。

表現分析

　　為呈現畫面中熙熙攘攘的人群意象，創作者先在紙張上膠，待乾後，再以濃淡染墨方式繪製並控制重疊之人影與形狀，相疊愈多次則所呈現的墨色則愈淡，反之則愈濃。利用噴水器渲染墨色以製造穿梭的迷離氛圍，亦可增加畫面的質感與變化性。最後再以形板搭配水彩乾刷繪製捷運車身的圖樣，以粉彩塗抹顏色尾端，藉以增加捷運的真實性與速度感，而形成左右來回的視線移動。

李心慈 ／ 梭 ／ 宣紙、水墨設色、清潔劑、膠水 ／ 2011 ／ 60cm×172cm ／ 作者自藏

尋

洪朝家

形式內容

　　創作者採圓形（扇形）構圖，並利用幅射形式之中軸線聚焦，讓欣賞者的視線圍繞著圓周軌道運行，周而復始地循環著，有一種完整、活潑而又統一的感覺，眾多龍頭最終都將成為呼應之視線導引。龍形象徵「龍穴」所在，或潛伏，或欲出，周旋於羅盤方位之間，雖然無任何指針，也代表著無人知道它明確的方向，只是藉由堪輿家、磁場與機緣之間的相互感應罷了！

主題背景

　　氣乘風則散，界水則止。古人聚之使不散，行之使有止，故謂之風水。「風生水起好運到」是中國人對風水之一般概念，民間普遍也尊「龍」，認為龍在風水學上有生旺及制煞的功效，代表富貴、吉祥、權勢的象徵，人們堅信尋找一處好的「龍穴」，不僅能庇蔭後代子孫昌榮顯達，也能讓家族興旺。於是，羅盤是龍形的顯像舞臺，也是吉凶的測量利器，在時空不斷的遞嬗過程中。

表現分析

　　龍形象的描繪並非是本幅作品的最大重點，反而是在於墨色樂章渾然天成的一體感所呈現出來的視覺效果，於是為了形塑畫面的神秘氛圍，以及適合龍出沒的雲雨狀態，首先在紙張上膠，利用「疊墨法」反覆染墨營造出多元層次感；其次，為了呈現迷離的視覺效果，在畫面大量水分未乾之處，以噴水器單方向噴出流動狀的墨韻。

洪朝家 / 尋 / 宣紙、水墨設色、膠水 / 2011 / 90cm×90cm / 作者自藏

/陳建發

誠如大多數人所知，長久以來傳統水墨畫的表現樣式，是築基在一定思維體系上的展現。例如：形式上講究詩、書、畫、印、以及筆墨的規範（墨分五色）等。表現手法一般來說是以線條爲繪畫的主旨，色輔墨的作爲，講求在書寫性線條中表述創作者的個性和心態。技法上最常見的則有工筆、寫意兩種，並且在此模式中發展出豐厚的藝術成果。

但是隨著時代環境的變遷，此種思維似乎已無法對應今日創作者面對現實環境所帶來的衝擊與需求，因爲筆墨的程式化，讓水墨畫喪失了生命力，成爲不可否認的事實。隨著經濟全球化、地球村的觀念建立，牽動了文化藝術的大融合乃至一體化，從文化發源的觀念及民主思潮的要求角度來看，文化多元性是必然的。當前藝術思潮傳遞的觀念之一即是藝術展現的形式與表現方式趨向自由化，以及媒材的類型得以多元化。而媒材的多元化則可促進藝術面貌的多樣化。因此在這樣的觀念承載之下，對於固守傳統表現媒材的傳統水墨畫發展，應具有某種意義上的啓發與激盪。當我們回顧歷史，會發現傳統水墨畫的發展一直以來都是處在繼承中開闢新路，不論是從早期的徐悲鴻、林風眠等人留學西方後引進的「引

西潤中」觀念，亦或是往後經歷的各次挑戰與融合，皆很明顯地反應出水墨畫的表現處於今日的時代背景中，必須隨著其藝術形式作否定性或是反向性思維的改變。特別是面對後現代解構觀念的延異，符號認知的擴延等觀念影響，藝術學科的邊界不斷地發生變革，不管是其研究的對象與方法，或是文學、藝術的概念本身，都不再是一成不變的，而是移動的、變化的。

因此，從事藝術的創作者必須視時代的變化調整與它的對應。過往水墨畫對於筆墨技巧操控的單一審美要求必須改變，水墨畫的開拓與展現需注入更多與更新的源泉才有可能脫胎換骨進而浴火重生。而這其中牽涉的因素雖然不只其一，甚至可說非常複雜。但是純就表現技巧的開拓而言，擱置傳統水墨畫的程式性束縛，嘗試新方法，在作品中納入多元化的因素，則是自解繩索的一種方法。就如當年劉國松高喊「革毛筆的中鋒之命」，以及吳冠中所謂的「筆墨等於零」其所要表達的想法，並非眞正地要與傳統的筆墨表現精隨作對抗，而是在於傳達一種如何達到藝術表現的手段而已。

因爲筆墨不等於藝術，就像數字不等於數學一樣，只是一味沈緬於古人的模式中，一味地只用毛筆對客觀物象進行摹寫，這是對中國畫表現的一種誤解。相反地，有時必須拋棄慣性思維中合理的因素，打破常規視覺理念和常規思維方式，而只從水墨畫本體語言的獨特表現力和感染力出發，透過點、線、面的重新組合與營造整體構成，最終形成一個完整的藝術思維和語言構成，傳遞著全新的語言表現形式，使畫面形成獨特的藝術境界。因此，本書的書寫爲了能提高水墨畫在多

元表現方向的成效，特別偏向於水墨媒材與特殊技法的探索，希望能在保持當代水墨畫的精英性與高雅性外，亦能兼顧水墨畫的各項表現力；在追求單純與豐富、理想與現實的和諧中，增強水墨畫視覺性與繪畫性的調和。

價值與特色

　　藝術理論的探討，在於將某種現象，經由觀察、體驗、歸納、釐清後，建制成原理、原則，最後形成完備而有系統的理念。而藝術家通常依此理念發展出個人的創作理論，進而實踐、驗證，轉化並加以體現，且透過視覺的重新整合及各部分和整體之間秩序的統一，創作表現出具有價值的藝術作品。而本書的計畫書寫，就整個藝術創作的浩大工程而言雖僅是一個起點，但亦希望經過研究探索的過程後，面對當前科技進步與多元觀的改變，能夠藉由「當代水墨畫特殊技法」在水墨創作教學上之應用與研究，增強當代水墨畫創作表現上的推進力量，並建構更前瞻與具體的創作理論。因此在編撰時便採取理論建構與技法開拓並行的模式來執行，所以在整體計畫構想實踐完成後，亦獲得了一些不錯的執行成果：

一、本書的書寫雖然主要以水墨畫技法的開拓為主要導向，但卻和一般技法書的介紹有所不同，其中為了提高學習者的全面性視野，特別在編撰時由三位教授執筆書寫，加入了理論的探討：分別為〈當代水墨畫的特質〉、〈臺灣當代水墨畫的時代意義〉以及〈特殊技法在水墨畫創作中的重要性〉等，詳細介紹了整個水墨

畫從過往到今日的發展概況、意義和表現上的差異性特質，並以多元化的發展觀念融入、釐清特殊多樣的技法在今日水墨畫創作所占有的重要性與價值，協助學習者達到除了技法學習的「知其然」外，更能「知其所以然」的理論知識建構。

二、本書對於水墨畫技法示範的選取與安排，採取相當有系統邏輯的經營，規劃出四個主題單元：「隔離與滲透」、「相斥與相融」、「拓跡與印痕」、「覆蓋與重疊」等作為今日水墨創作者拓展表現技能的參酌。其中每個單元又細分出八至九種不同的技法示範，並著眼於「試驗性技法」與「開拓性媒材」的思考方向，試圖從材料的認識與開發作為思考軸線，藉由技法的對應重新開展出不同的水墨畫成果樣態。透過新、舊材料、技法的互動探索，尋找更深入、深刻的表現可能，帶領學習者往更開闊的大道邁進。

三、本書於技法的示範完成之外，選取了各項技法表現對應的範例作品作為賞析，詳細介紹該作品之表現內容、理念與表現形式分析，除了提高鑑賞的學習之外，亦藉助此類完成度較高的範例作品，提升學習者對於所學習技法的應用視野，培養更高的創作企圖心。

四、本書的執行成果對於未來水墨畫創作具有實質的幫助，同時水墨畫作為典型東方文化的表徵，水墨畫的蓬勃發展將對於振興傳統文化具有帶頭作用。並讓藝術創作者重新認識現代水墨畫的無限可能性與發展性，創造出完全屬於臺灣的水墨繪畫藝術形態。

未來展望與期許

「創新實驗」是一種思維，是一種精神，是人類的天性，是人類永不滿足、永不停息的巨大動力，也是人類開拓創新、超越自我的偉大實踐，雖然難免會碰上不少的困難與挫折，但只要有心，再多的困難仍可逐步化解。面對水墨畫的創新表現開拓，當然仍有相當多的問題有待解決，就如本書的計畫書寫雖然將重心擺放於當代水墨技法的開拓上，但也不可能將所有的技法羅列，而須靠學習者個人進行實踐，逐步累積經驗，再將成果轉化為畫面的語彙應用，以及更進一步地將各項技法、媒材的學習延伸出更多樣化的成效。

與此同時，亦希望學習者能認知到，本書中所推出的水墨畫表現方式，並非在於排除傳統技法與材料的運用，也非在於取代傳統水墨畫的表現效果，而是對傳統水墨畫表現力量的延伸與增強。因此，亦不希望學習者過度將西方現代主義的拓、貼、噴、刷等肌理的應用混同於傳統筆墨，把筆墨轉化為毫無難度，完全依靠製作偶然效果的機械性技術展現。所以，過程中除了將技法的拓展視為主要目標之外，亦希望把握住水墨畫的筆墨本質、韻味、材質奧秘的探尋，並將西方繪畫所強調的科學精神與繪畫獨立性、純粹性，以及現代藝術的反叛性格、冒險奮勇向前的瀟灑作風納入其中，藉以取得水墨畫在當今藝術表現中的新樣貌。

此外，上述的成效獲得，就整個水墨畫藝術的創作開拓而言，當然僅僅是階段性的成果取得，不足之處，在所難免。因此，未來如有機會繼續從事探索經營，除了加寬在形式、技法、媒材的運用上，更希望進一步將哲學、心理學、人類學等水墨畫創作的內在層面探索，納入編寫在研究計畫的發展中，相信將會對水墨畫的學習創作者提供更深、更廣的開闊視野。

孟子曰：「人之患，在好為人師」，告誡人們不要隨意自以為是地喜歡當別人的老師，我們深信參與編撰此書的四位教授皆深知其理，但仍肯冒此批評風險盡心著書，無非是單純地想為臺灣水墨畫的發展盡一分棉薄的心力。因此儘管此書的編著或有許多的不足，但仍盼望各界以開放的眼光包容，並提供更具建設性的意見，以作為促進臺灣當代水墨畫發展努力的方向。最後，期待本書的編撰書寫能真的為學習者引燃水墨畫創作的新種火苗，同時更盼望此新種火苗的燃燒，能綻放出全新的藝術光芒，照亮水墨畫藝術表現的光明未來。

國家圖書館出版品預行編目（CIP）資料

臺灣當代水墨特殊技法 / 王源東等作.
二版 . -- [新北市]：全華圖書股份有限公司 , 2023.09
面；公分

　　ISBN 978-626-328-694-8（平裝）

　　1.CST: 水墨畫　　2.CST: 繪畫技法

944.38　　　　　　　　　　　　　112014468

臺灣　當代水墨　特殊技法

作　　　者 / 王源東、莊連東、陳建發、葉宗和

發 行 人 / 陳本源

執行編輯 / 謝儀婷

編撰協力 / 吳權展、高甄孝、莊凱喬、蔡佩融

美術編輯 / 林彥彣、楊昭琅、游雅惠

攝　　　影 / 高甄孝、莊凱喬、梁宗棠、楊昭琅

出 版 者 / 全華圖書股份有限公司

郵政帳號 / 0100836-1號

印 刷 者 / 宏懋打字印刷股份有限公司

圖書編號 / 0812701

二版一刷 / 2023年09月

定　　　價 / 新台幣600元

I S B N / 978-626-328-694-8

全華圖書 / www.chwa.com.tw

全華網路書店Open Tech / www.opentech.com.tw

若您對書籍內容、排版印刷有任何問題，歡迎來信指導book@chwa.com.tw

臺北總公司(北區營業處)
地址：23671新北市土城區忠義路21號
電話：(02) 2262-5666
傳真：(02) 6637-3695、6637-3696

中區營業處
地址：40256臺中市南區樹義一巷26號
電話：(04) 2261-8485
傳真：(04) 3600-9806(高中職)
　　　(04) 3601-8600(大專)

南區營業處
地址：80769高雄市三民區應安街12號
電話：(07) 381-1377
傳真：(07) 862-5562

✂ （請由此線剪下）

讀書回函卡

掃 QRcode 線上填寫 ▶▶

姓名：　　　　　　　　生日：西元　　　　年　　　月　　　日　　性別：□男 □女

電話：（　　　）　　　　　　　　　手機：

e-mail：（必填）

通訊處：□□□□□

註：數字零，請用 Φ 表示，數字 1 與英文 L 請另註明並書寫端正，謝謝。

學歷：□高中・職　□專科　□大學　□碩士　□博士

職業：□工程師　□教師　□學生　□軍・公　□其他

學校／公司：　　　　　　　　　科系／部門：

・需求書類：

□ A. 電子　□ B. 電機　□ C. 資訊　□ D. 機械　□ E. 汽車　□ F. 工管　□ G. 土木　□ H. 化工　□ I. 設計

□ J. 商管　□ K. 日文　□ L. 美容　□ M. 休閒　□ N. 餐飲　□ O. 其他

・本次購買圖書為：　　　　　　　　　　　　　書號：

・您對本書的評價：

封面設計：□非常滿意　□滿意　□尚可　□需改善，請說明

內容表達：□非常滿意　□滿意　□尚可　□需改善，請說明

版面編排：□非常滿意　□滿意　□尚可　□需改善，請說明

印刷品質：□非常滿意　□滿意　□尚可　□需改善，請說明

書籍定價：□非常滿意　□滿意　□尚可　□需改善，請說明

整體評價：請說明

・您在何處購買本書？

□書局　□網路書店　□書展　□團購　□其他

・您購買本書的原因？（可複選）

□個人需要　□公司採購　□親友推薦　□老師指定用書　□其他

・您希望全華以何種方式提供出版訊息及特惠活動？

□電子報　□ DM　□廣告　（媒體名稱　　　　　　　　　　）

・您是否上過全華網路書店？（www.opentech.com.tw）

□是　□否　您的建議

・您希望全華出版哪方面書籍？

・您希望全華加強哪些服務？

感謝您提供寶貴意見，全華將秉持服務的熱忱，出版更多好書，以饗讀者。

填寫日期：　　　／　　　／

2020.09 修訂

親愛的讀者：

感謝您對全華圖書的支持與愛護，雖然我們很慎重的處理每一本書，但恐仍有疏漏之處，若您發現本書有任何錯誤，請填寫於勘誤表內寄回，我們將於再版時修正，您的批評與指教是我們進步的原動力，謝謝！

全華圖書　敬上

勘　誤　表

書　號	頁　數	行　數	書　名		作　者
			錯誤或不當之詞句		建議修改之詞句

我有話要說：（其它之批評與建議，如封面、編排、內容、印刷品質等⋯⋯）